BIBLIOTHÈQUE
DES MERVEILLES

FONDÉE

PAR ÉDOUARD CHARTON

MAISONS D'HOMMES CÉLÈBRES

25388. — PARIS, IMPRIMERIE LAHURE
9, Rue de Fleurus, 9

BIBLIOTHÈQUE DES MERVEILLES

MAISONS
D'HOMMES CÉLÈBRES

PAR

ANDRÉ SAGLIO

OUVRAGE ILLUSTRÉ DE 42 GRAVURES

PARIS
LIBRAIRIE HACHETTE ET C^{ie}
79, BOULEVARD SAINT-GERMAIN, 79

1893

Droits de traduction et de reproduction réservés.

MAISONS D'HOMMES CÉLÈBRES

CHAPITRE I

L'ANTIQUITÉ
MAISONS GRECQUES — MAISONS ROMAINES

On ne sait que bien peu de choses sur l'habitation des personnages célèbres de l'antiquité et l'on ne peut guère espérer de rencontrer de quelqu'une d'entre elles une exacte représentation. Ce n'est pas que les biographes et les écrivains anciens en général n'eussent pas de goût pour les menus détails et pour les traits de mœurs qui peignent au vif les hommes dont ils nous ont raconté la vie ; mais en rassemblant les renseignements les plus propres à faire connaître leur caractère et leur personne, leurs vertus ou leurs vices, ils n'ont pas songé, comme on le ferait aujourd'hui, à décrire leur intérieur.

Cet intérieur était, en effet, ce que l'on connaissait le moins et ce qui semblait d'ailleurs de moindre importance pour leur histoire. La vie des hommes était toute au dehors. Quand on

pénétrait chez eux, ce n'était jamais que dans une partie de la maison en quelque sorte ouverte et publique; le reste était soigneusement fermé pour tout autre que pour les membres de la famille et pour les serviteurs. La partie ouverte consistait, en Grèce, pour les citoyens aisés, en une cour à péristyle, que pouvaient entourer quelques chambres ou des magasins, et, vers le fond, une grande pièce où étaient le foyer, les autels des dieux domestiques, et où l'on prenait au besoin les repas. Derrière cette habitation commune il y en avait une autre qui était réservée aux femmes.

Mais les gens riches purent seuls pendant bien longtemps posséder de pareilles demeures. Athènes, au temps de Périclès, comptait près de dix mille maisons, la plupart n'ayant qu'une ou deux pièces étroites et obscures. La maison double et à péristyle y fut rare jusqu'au milieu du ve siècle. Au ive, tout était bien changé. Démosthène considérait avec étonnement celles dont s'étaient contentés Miltiade, Aristide et Thémistocle, les plus illustres des Athéniens et les chefs de la cité au temps des guerres médiques. Il fallait encore moins d'espace à ceux (et ils étaient nombreux) qui passaient le jour en plein air et ne rentraient au logis que pour dormir. Encore n'y revenaient-ils pas toujours. Diogène le Cynique n'était pas le seul qui pût dire, en montrant le portique de Jupiter et le Pompéion, que les Athéniens avaient pris soin de le loger. Il avait un jour renoncé définitivement à

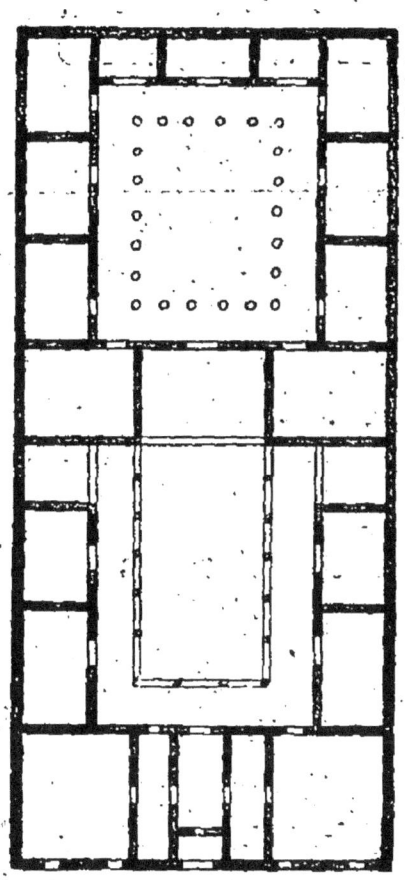

Plan d'une maison grecque.

habiter aucune maison et pris pour demeure, non pas, comme on le dit communément, un tonneau (ce nom éveille en nous l'idée d'un cuvier fait de douves assemblées, les Grecs n'en connaissaient pas de semblables), mais un très grand vase de terre, un *pithos*, c'est-à-dire une de ces jarres quelquefois énormes, qui servent encore dans le Midi à contenir de l'huile, du vin, des grains ou d'autres denrées. Quand Athènes était assiégée, pendant la guerre du Péloponnèse, on avait déjà vu des pauvres gens chercher un refuge dans des vases semblables. Le *pithos* adopté par Diogène appartenait au Metroon, ou temple de la Mère des dieux. Un jour, un jeune homme le brisa : les Athéniens, qui aimaient le philosophe, lui en donnèrent un autre.

Il n'est pas sûr que Socrate ait jamais fait bâtir cette maison dont parle le fabuliste, que chacun trouvait trop petite; on sait du moins comment il eût souhaité qu'elle fût, s'il l'avait construite à son gré : modeste,

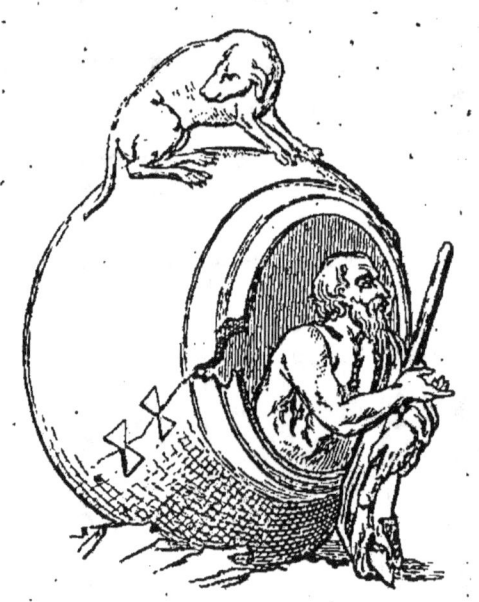

Diogène.

en juste proportion avec ses besoins; pour lui la commodité d'une habitation en constituait la véritable beauté. « Il faut, disait-il, donner de l'élévation aux bâtiments tournés vers le midi, pour que les chambres reçoivent le soleil en hiver, et tenir fort bas ceux qui sont exposés au nord, afin qu'ils soient moins battus des vents froids. »

Xénophon, qui rapporte ces propos dans ses *Mémoires sur Socrate*, a-t-il voulu seulement rappeler pour les confirmer, dans le livre des *Économiques*, les principes de son maître, ou a-t-il eu en vue (on aimerait à se le persuader) sa propre demeure

dans les détails qu'il donne sur la maison de l'Athénien Ischomaque? C'était une maison double. L'appartement des hommes, très orné, dit-il, se développait dans sa partie méridionale, de manière qu'il avait du soleil pendant l'hiver et de l'ombrage pendant l'été. Cet appartement était séparé par des bains de celui des femmes, dont la chambre des deux époux occupait la partie la plus reculée et, dans cet endroit, qui était aussi le plus sûr, ils gardaient ce qu'ils possédaient de plus précieux.

Dans beaucoup de petites villes grecques où la population était moins resserrée qu'à Athènes, on n'avait pas attendu aussi longtemps pour avoir des demeures plus spacieuses et plus ornées. Les habitants de la campagne étaient quelquefois mieux partagés que ceux de la grande ville; mais là aussi il y avait bien des différences entre les riches et les pauvres. Pour ces derniers on ne voit pas qu'il y ait eu de transformation pendant le cours des siècles. La chaumière d'Eumée, le porcher d'Ulysse, dont Homère fait une peinture si exacte et si vive, était encore celle du paysan à la fin des temps anciens. Galien, qui vivait au temps des Antonins, a laissé une curieuse description de la maison de son père, aux environs de Pergame : c'est là que ce médecin illustre, le plus grand de l'antiquité avec Hippocrate, avait passé son enfance. « Dans toutes les campagnes de mon pays, dit-il, les maisons sont grandes. Au milieu est le foyer, où l'on allume le feu. Non loin du foyer sont les étables pour les bestiaux, des deux côtés, à droite et à gauche, ou tout au moins d'un côté. Attenant au foyer, par devant, dans la direction de la porte d'entrée, est un four. Telle est la disposition de toutes les maisons de paysans, du moins des pauvres. Les habitations plus riches ont, vers le mur du fond, faisant face à la porte, une salle de réunion et, de chaque côté de cette salle, une chambre à coucher. Au-dessus sont des greniers, placés circulairement le long de trois, souvent même des quatre murs de la salle. De ces compartiments des greniers, celui qu'on voit le mieux des deux côtés est celui qui est au-dessus de la pièce de réunion. » Aujourd'hui encore on rencontre

de semblables maisons dans plusieurs parties de la Grèce et en Asie Mineure.

C'est aussi la maison du paysan qui a été le premier type de l'habitation en Italie. La cabane de Romulus, que l'on montrait à Rome sur le mont Palatin, plusieurs fois incendiée, et reconstruite et entretenue dans son état primitif jusqu'à la fin de l'Empire, était une simple hutte couverte de chaume. Telle ou bien peu différente on peut se figurer, aux premiers siècles de la République, la demeure des Fabricius, des Cincinnatus, de tous les vieux Romains fidèles aux mœurs antiques, qui cultivaient leurs champs quand ils n'étaient pas à l'armée. Ce n'était qu'une chaumière contenant une salle éclairée par une ouverture au sommet du toit, un atrium où toute la famille se réunissait, à l'heure du sacrifice et du repas autour du foyer domestique. C'est là que couchaient les maîtres de la maison; la femme y travaillait pendant la journée avec ses servantes. D'autres chambres plus petites s'ajoutèrent autour de cette salle,

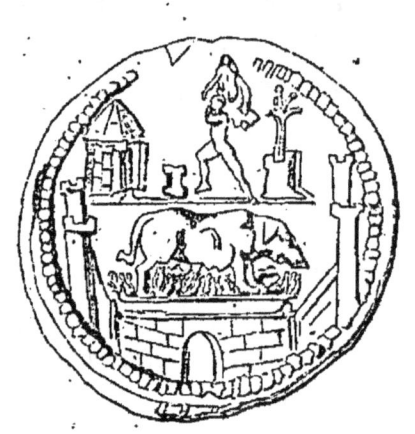

La cabane de Romulus sur une médaille d'Antonin le Pieux.

destinées aux fils mariés, quand ils continuaient à demeurer chez leurs parents, comme il arriva par exemple dans la famille de Caton.

Caton le Censeur, ce type de l'ancien Romain, dur aux autres et à lui-même, attaché à la terre qu'il cultive, avide du gain qu'il en peut tirer et méprisant le luxe de la ville, avait aux champs toute sa richesse. Il y possédait plusieurs maisons, mais pas une, il s'en vantait, dont les murailles fussent seulement crépies. A Rome, il faisait une guerre acharnée à l'introduction des mœurs de la Grèce, qui transformaient dès lors les habitations. Les plus illustres des Romains de ce temps,

les Scipions, les Gracques, avaient appris à goûter les arts, les lettres, la philosophie des Grecs, mais leurs demeures étaient encore assez simples. La maison de campagne où Scipion l'Africain finit sa vie excitait, au temps des Césars, un sentiment mélangé d'admiration et de pitié. Sénèque en parle dans une de ses lettres philosophiques. C'était une maison bien bâtie, en pierres de taille, mais où l'on avait plus songé à la solidité et à la sécurité qu'à l'agrément. Elle était entourée de bois, qu'enfermait un mur d'enceinte muni de tours. Une vaste citerne, qui aurait pu fournir de l'eau à une armée, s'étendait sous les constructions et au delà dans les terres environnantes; mais l'eau n'en était pas toujours très limpide et, quand il avait plu avec abondance, elle était boueuse. Telle qu'elle était cependant, elle alimentait le bain de Scipion. Ce bain surtout excite la verve déclamatoire de Sénèque : une salle étroite, obscure, recevant le jour, non, à bien dire, par des fenêtres, mais par des fentes étroites, de véritables meurtrières, une voûte nue, un pavé commun; quel contraste avec les thermes somptueux que se faisaient bâtir de simples citoyens ou les riches affranchis de son temps! Là, partout les murailles étaient couvertes de peintures, de mosaïques, des marbres les plus rares, de véritables pierres précieuses; la lumière entrait à flots par de larges ouvertures qui permettaient de jouir, assis dans le bain, de la vue de la mer et de la campagne.

Les progrès du luxe avaient été rapides. Dès le temps qui suivit immédiatement celui de Scipion, Marius, vieux et comblé de biens, possédait sur le rivage de Baiæ une villa magnifique. Cornélie, après sa mort, l'acheta, dit-on, 75 000 drachmes et un peu plus tard Lucullus en donna 500 200, « tant la richesse s'était accrue à Rome, dit Plutarque qui rapporte ces faits, et tant on mettait de prix à toutes les voluptés qu'elle procure! » Lucullus, le conquérant de l'Asie, dépassa tout ce qu'on avait vu jusqu'alors. « Aujourd'hui même, dit encore Plutarque (il écrivait sous l'Empire), les jardins de Lucullus sont comptés

parmi les plus magnifiques jardins royaux ; et Tubéron, le philosophe stoïcien, voyant les ouvrages prodigieux qu'il faisait construire sur le rivage de la mer, ces montagnes percées et suspendues par de grandes voûtes, ces canaux creusés autour de ses maisons pour y faire entrer les eaux de la mer et ouvrir aux plus gros poissons de vastes réservoirs, ces palais bâtis au sein de la mer même, Tubéron appelait Lucullus un Xerxès en toge. Il avait aussi à Tusculum des maisons de plaisance, dont les vues étaient superbes, des salons ouverts à tous les aspects et de belles promenades. Pompée étant allé l'y voir, trouva qu'il avait très bien disposé sa maison pour l'été, mais qu'elle était inhabitable l'hiver. « Croyez-vous donc, lui dit « Lucullus, que j'aie moins d'intelligence que les cigognes et « les grues, et que je ne sache pas changer de demeure selon les « saisons ? » Cicéron et Pompée lui ayant demandé à souper, un jour, à l'improviste et ne voulant pas souffrir qu'il parlât à aucun de ses domestiques de peur qu'il ne fît ajouter à ce qu'on avait préparé pour lui, il se contenta de dire à l'un d'eux qu'il souperait dans l'Apollon. Il avait pour chaque salle une dépense réglée, des meubles et un service particulier ; le souper dans la salle d'Apollon était de 50 000 drachmes. On dépensa ce soir-là cette somme. »

Au dernier siècle de la République, il y avait des maisons que Salluste compare à des villes, tant elles étaient vastes et comprenaient de constructions variées. Lui-même, il avait fait bâtir sur la hauteur du Quirinal une habitation magnifique avec toutes ses dépendances ; ses jardins, qui s'étendaient jusqu'aux murs de la ville, à l'endroit où l'on a vu depuis la villa Ludovisi, passèrent, jusqu'à leur destruction par les Barbares, pour la plus délicieuse promenade de Rome.

La villa de Varron, à Casinum, était renommée pour sa volière monumentale entourée d'une double colonnade formant portique, avec des bassins pour les oiseaux aquatiques et terminée par un hémicycle où se trouvait un petit temple qui

servait de salle de concert. Celle d'Hortensius, l'orateur rival de Cicéron, ne l'était pas moins pour ses piscines et ses garennes : au milieu d'une vaste forêt il avait fait bâtir une sorte d'amphithéâtre où il recevait ses convives; il faisait venir un musicien qu'il nommait Orphée, vêtu de la longue robe des citharèdes et tenant une lyre, tel qu'on voit représenté le chantre de la Thrace dans les monuments de l'art antique. Sur un ordre de son maître, Orphée sonnait de la trompe et aussitôt accouraient une multitude de cerfs, de sangliers et d'autres animaux. Varron fut témoin de ce spectacle, « vraiment tragique, dit-il, et auquel il ne manquait que la catastrophe sanglante ».

Cicéron était riche, quoique sa fortune dût paraître des plus médiocres à côté de celle d'un Lucullus ou d'un Crassus. Il possédait plusieurs maisons à Rome, les unes qu'il louait et dont il tirait un revenu; une autre, qu'il tenait de son père, dans le riche quartier des Carines; la plus considérable sur le Palatin, qu'il avait achetée et qu'il habita jusqu'à son exil; elle fut détruite alors : c'est celle pour laquelle, à son retour, il prononça le plaidoyer *Pro domo sua*. Il avait en outre de nombreuses maisons de campagne, qu'il préférait à ses habitations de la ville; elles faisaient son orgueil, il les appelait les joyaux de l'Italie (*ocellos Italiæ*), et elles paraissent avoir mérité ce nom par l'agrément de leur situation et par le luxe et le goût avec lesquels il s'était plu à les orner. On lui en connaît au moins neuf : à Arpinum, dans les montagnes où il était et où il aimait à retrouver les souvenirs de son enfance; à Asturia, dans une île formée par les deux bras d'une rivière, à peu de distance de son embouchure; près de Cumes, sur une hauteur qui dominait la ville et d'où la vue s'étendait sur tout le golfe de Baïæ, alors le rendez-vous de plaisir du beau monde de Rome; il y avait pour voisins Varron, Pompée et Marcus Brutus. Il en possédait une autre à Pompéi et une plus importante à Pouzzoles, où il reçut César revenant d'Orient; une autre encore à Formies, près de Gaëte, qui fut bouleversée par les

sicaires de Clodius et qu'il restaura après son exil. C'est là aussi qu'il revint, lorsque la République fut définitivement abattue, pour mourir sous les coups des émissaires d'Antoine. Sa campagne d'Antium (*Porto d'Anzio*) était située tout au bord de la mer : il a vanté le plaisir qu'il y trouvait à contempler les vagues, son air salubre et les loisirs studieux qu'il goûtait au milieu des livres qu'il avait sauvés du pillage et de la ruine, lorsqu'il était poursuivi par Clodius. Mais il préférait à tout autre le séjour de Tusculum, dont il a immortalisé le nom. C'était une ancienne propriété de Sylla. Là il vécut dans la familiarité des plus illustres hommes de son temps : Pompée, César, Varron, Hortensius, Brutus, Crassus, Metellus, Lentulus, Lucullus, Balbus, Gabinius étaient ses voisins. Pour avoir une idée de ce qu'étaient les campagnes de ces riches Romains, on ne peut mieux faire que de considérer celles qui en ont pris la place, par exemple le casino de la Ruffinella, la villa Aldobrandini, ou, à Tivoli, la villa d'Este, avec leurs architectures de pierre et de verdure, leurs larges avenues, leurs portiques et leurs terrasses partout ornés de vases et de statues, et cette abondance d'eaux dormantes et jaillissantes qui les animent encore aujourd'hui dans leur solitude et leur délabrement. Quelque chose du goût antique s'est perpétué dans ces créations de la Renaissance. On aimait à s'y entourer de constructions qui rappelaient des souvenirs classiques. Cicéron avait pris pour modèle l'Académie et le Lycée d'Athènes ; il avait une palestre à la grecque, un gymnase, un amphithéâtre, un xyste. Il y ajoutait sans cesse de nouveaux embellissements, il s'adressait à son ami Atticus, qui était connaisseur et qui avait longtemps vécu en Grèce. Il ne voulait pas qu'il regardât à la dépense quand il s'agissait de lui procurer un beau marbre ou une belle peinture ; il lui empruntait son architecte. Il lui empruntait aussi son bibliothécaire, qui arrivait avec ses ouvriers chargés de mettre en bel ordre ses chers livres. « Depuis que Tyrannion, lui écrit-il, a arrangé mes livres, on dirait que ma maison a pris une âme. »

Aujourd'hui tout a disparu. Qui oserait affirmer que les amas de briques disjointes que l'on rencontre çà et là sur la montagne, ou quelques débris de statues qui soutiennent des murs de constructions modernes, sont les derniers restes de la villa de Cicéron? Où est celle du puissant Crassus, qui n'estimait pas qu'on fût riche si l'on ne pouvait de son revenu nourrir une armée? Où est celle de Jules César? Toujours prodigue et magnifique, au temps même où sa fortune était le moins assurée, il avait fait démolir pour la reconstruire de fond en comble sa maison de Tusculum à peine achevée, parce quelle n'était pas entièrement à son gré. A Rome, on sait qu'il occupa, dans le quartier populeux de Subura, une maison assez modeste jusqu'au temps de son pontificat : dès lors il habita la Régia, l'ancienne résidence des rois devenue la demeure du grand pontife, à l'extrémité de la voie Sacrée, sur le Forum.

Les premiers Césars, à ne considérer que leur habitation privée, sans les larges annexes où le public avait accès et destinées aux réceptions officielles, furent moins somptueusement logés que beaucoup de personnages du dernier siècle de la République. Tibère se contenta d'agrandir une propriété de sa famille, qui datait de ce temps-là. On a retrouvé, il y a un peu plus de vingt ans, sur le mont Palatin, la maison de Livie, sa mère et la femme d'Auguste; elle est petite, mais les pièces principales, bien proportionnées, sont élégamment décorées de peintures dans le goût des meilleures qu'on admire à Pompéi. Ces pièces, qui forment la partie en quelque sorte extérieure de l'habitation, ne communiquent que par un long corridor avec la partie intérieure composée d'une douzaine de chambres étroites entourant un péristyle, au milieu duquel un escalier à deux rampes conduisait au premier étage. De l'autre côté du corridor sont des bains assez exigus et des boutiques; celles-ci n'ouvrant que sur la rue, louées à des marchands. C'était l'usage romain. Presque toutes les rues étaient bordées de boutiques.

Les pauvres gens et les personnes de fortune médiocre se con-

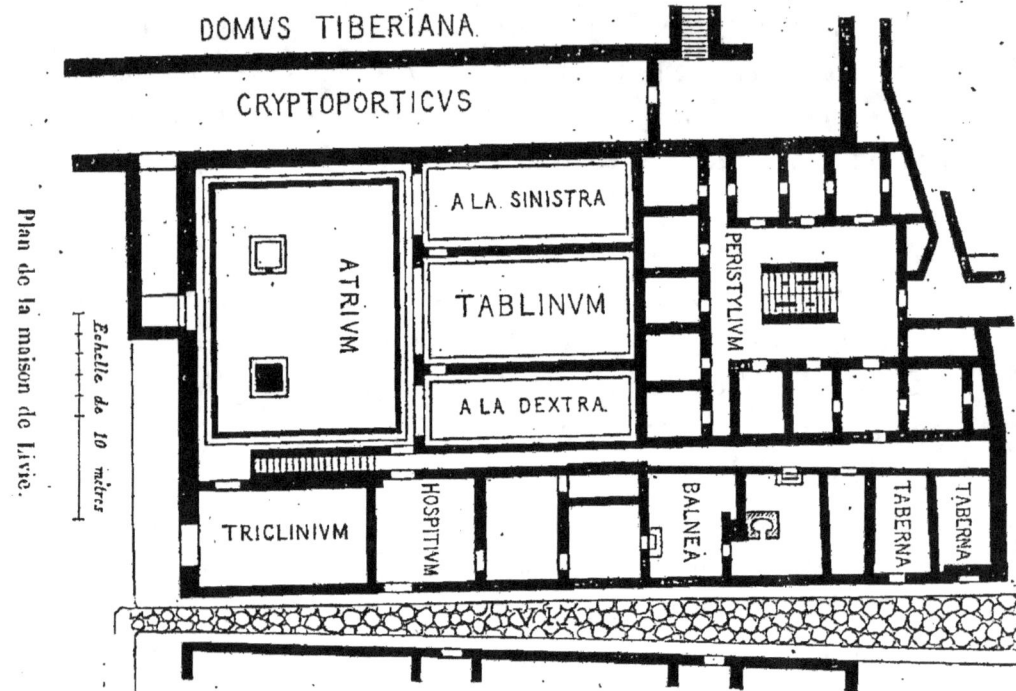

tentaient d'une chambre ou deux séparées du reste de la maison, ordinairement à un des étages supérieurs : le poète Martial logeait à un troisième étage, « très haut », dit-il, et beaucoup parmi les hommes de lettres, ses confrères, logeaient plus haut encore, sous les tuiles (*sub tegulis*), comme nous l'apprend Suétone dans son livre *des Illustres Grammairiens*. Et à quel prix ! Juvénal se plaint de ce qu'il faut donner plus d'argent à Rome, pour demeurer dans un taudis, qu'il n'en coûterait pour avoir à soi une aimable maisonnette dans quelqu'un des plus jolis sites de l'Italie.

Hoc erat in votis! Ce vœu des poètes s'accomplit pour Horace. Il avait aux champs, dans le voisinage de Tibur, grâce à la libéralité de Mécène, un bien où il pouvait dire loin du bruit et des importunités de la ville : « Ici je vis enfin et je suis mon maître, *vivo et regno !* » Et ce n'était pas seulement[1] un petit jardin, un trou de lézard, suivant l'expression de Juvénal, qu'Horace tenait de son protecteur, c'était un domaine véritable, avec des prés, des terres, des bois et toute une exploitation rustique, une fortune en même temps qu'un agrément. Au centre, à mi-côte, se trouvait la maison avec ses dépendances. Tout ce que nous savons de la maison, c'est qu'elle était simple, qu'on n'y voyait ni lambris d'or, ni ornements d'ivoire, ni marbres de l'Hymette et de l'Afrique; ce luxe n'était pas à sa place au fond de la Sabine. Près de la maison il y avait un jardin qui devait contenir de beaux quinconces bien réguliers et des allées droites enfermées dans des barrières de charmille, comme c'était la mode alors. Au-dessous de la maison et du jardin les terres étaient fertiles. C'est là que poussaient ces moissons qui, à ce que prétend Horace, ne trompaient jamais son attente; c'est là peut-être aussi qu'il récoltait ce petit vin qu'il servait à sa table, dans des amphores grossières et dont il ne fait pas l'éloge à Mécène. Un peu plus bas encore, vers

1. G. Boissier, *Nouvelles promenades archéologiques*.

les bords de la Licenza, le terrain devenait plus humide et les prairies remplaçaient les champs cultivés. Il arrivait alors comme aujourd'hui que le torrent, grossi par les pluies d'orage, sortait de son lit et se répandait dans le voisinage, ce qui faisait maugréer Horace, qui prévoyait avec douleur qu'il aurait à construire quelque digue pour mettre les terres à l'abri des inondations. Si le pays était riant vers le bas de la vallée, au-dessus de la maison il devenait de plus en plus sauvage. Il y avait là des « buissons qui donnaient libéralement des prunelles et de rouges cornouilles »; il y avait des chênes et des yeuses qui couvraient les rampes de la montagne. Dans les rêves de sa jeunesse, le poète ne demandait aux dieux qu'un bouquet d'arbres pour couronner son petit champ. Mécène avait mieux fait les choses : le bois d'Horace couvrait plusieurs jugères. Il y en avait assez « pour nourrir de glands le troupeau et fournir une ombre épaisse au maître. »

Que de fois les amis qu'ils se sont faits d'âge en âge n'ont-ils pas tenté de retrouver les traces de la maison d'Horace ou de Cicéron! On ne s'est pas livré à moins de recherches pour celles que Pline le Jeune possédait en Toscane et à Laurentum, en s'aidant des descriptions détaillées qu'il en a données dans ses lettres. Des écrivains, des architectes en ont essayé maintes fois la restitution, qui semblait facile au premier abord, tant Pline a mis de complaisance à y promener son lecteur et à lui en faire les honneurs. Toutes ces restitutions cependant sont conjecturales et peu probables. Nous n'en hasarderons pas une nouvelle après tant d'autres. Pline avait beaucoup de belles propriétés, à Tibur, à Tusculum, à Préneste, à Côme, sa ville natale, deux villas sur le lac qui en porte le nom et enfin sa villa de Laurentum, à six lieues de Rome, près d'Ostie, et sa villa de Toscane (près de Tifernum Tiberinum), qu'il préférait aux autres, parce que sans s'éloigner beaucoup de Rome, il s'y sentait libre, à l'abri des importuns. Il y chassait, il y pêchait, il y travaillait. On n'y voyait ni ports creusés dans les mon-

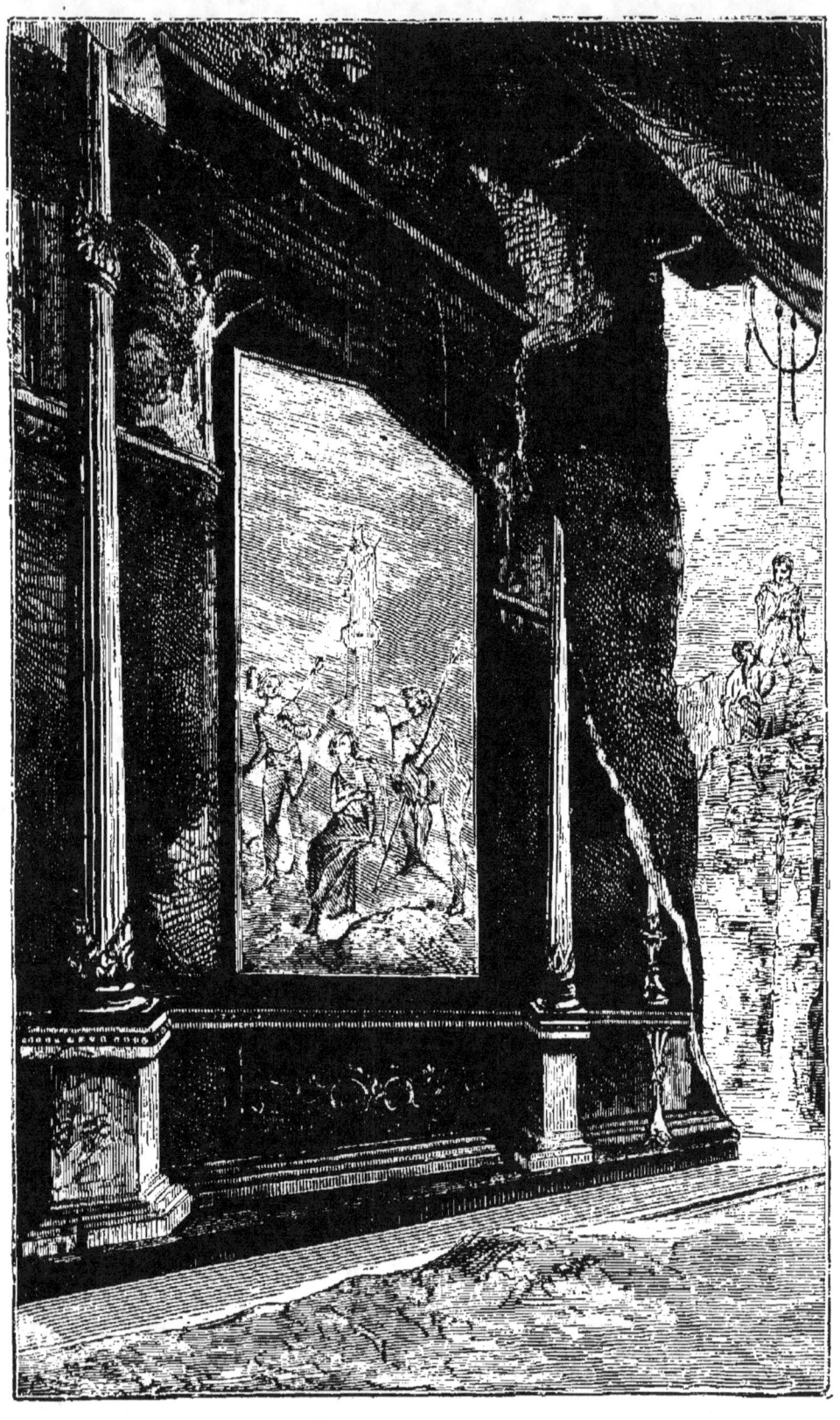

Peinture dans l'intérieur de la maison de Livie.

tagnes, comme chez quelques-uns de ses contemporains, ni musées, ni temples, construits avec les marbres les plus coûteux venus à grands frais de la Grèce, de l'Asie ou de l'Afrique; pas de mosaïques sur les murs, mais de simples peintures; pas de fleurs ni d'arbres rares, ceux du pays seulement; mais la situation la plus riante, en Toscane, sur la pente de l'Apennin, dominant la vallée du Tibre, avec des eaux abondantes; à Laurentum, en face de la mer, et de toutes les fenêtres, une vue choisie; dans la maison, des appartements pour toutes les saisons, des bains chauds et froids, une bibliothèque, un manège, un jeu de paume, partout la recherche savante, non du luxe qui s'étale, mais d'une élégance discrète et de la commodité favorable au repos, au rafraîchissement de l'esprit et aux studieux loisirs. Pline n'avait pas ce qu'on appelait en ce temps la richesse, cependant il jouissait, comme on voit, d'une fortune très honnête et il en usa toujours avec libéralité. Il eut le bonheur de vivre au siècle le plus heureux de l'Empire, sous le règne paisible et florissant de Trajan, qui l'appela aux plus hautes fonctions, et il tint une grande place dans son amitié comme dans celle des plus nobles hommes et des plus beaux génies de son temps.

Transportons-nous à présent à la fin des temps antiques et dans notre propre pays, au milieu du ve siècle. Les peuples barbares ont déjà envahi l'empire; quelques-uns y ont fondé des royaumes, royaumes sans cesse menacés par de nouveaux flots d'envahisseurs; cependant les mœurs romaines n'ont pu être détruites dans les cités plusieurs fois ruinées et brûlées; dans les campagnes, de riches Gaulois continuent à mener une véritable vie de château. Leurs villas étaient des palais entourés de jardins et d'ombrages où se réunissait la belle société de ce temps. Sidoine Apollinaire a décrit avec complaisance celle d'Avitacum, bien de famille qu'il avait reçu de son beau-père Avitus, cet Arverne qui fut un moment empereur. Il fut lui-même un des plus importants personnages de son temps, esprit brillant,

poète renommé dès sa jeunesse, appelé ensuite aux plus hautes dignités, préfet, patrice, puis, dans la seconde moitié de sa vie, évêque élu de l'église d'Auvergne. Avitacum était situé au pied de montagnes boisées, auprès d'un lac (on suppose que c'est celui d'Aydat) que l'on apercevait du portique qui servait d'entrée et de la salle à manger de l'habitation d'été; car il y en avait plusieurs, dont on changeait suivant la saison. Sidoine Apollinaire vante l'agrément du salon de repos où l'on se retirait pour goûter la fraîcheur après le repas : il était tourné vers le nord et l'on pouvait, dans la chaleur du jour, se croire au milieu d'un bosquet plein d'oiseaux. La vue sur le lac était encore plus étendue d'une terrasse située à l'étage supérieur. De là, on voyait les barques courant sur les eaux et les pêcheurs tendant leurs lignes. Il y avait à Avitacum des bains composés d'une série de chambres où la température était graduée, comme on en a retrouvé dans un très grand nombre de villas romaines. La piscine froide recevait une chute d'eau naturelle qui s'y précipitait de la montagne avec fracas. Près de là était l'appartement des femmes avec des ateliers où les servantes tissaient.

Les lettres de Sidoine Apollinaire contiennent de curieux détails sur d'autres habitations, véritables palais renfermant des thermes, des bibliothèques, quelquefois des musées et des théâtres, où se réunissait une société de lettrés, ses amis, élevés dans les écoles des Gaules encore florissantes : derniers refuges de la civilisation antique au milieu de la barbarie qui les enveloppait déjà de toutes parts et qui allait bientôt tout engloutir.

CHAPITRE II

MOYEN AGE
DOCTEURS ET POÈTES

Sommes-nous mieux renseignés sur les demeures des principaux hommes du moyen âge que sur celles des personnages célèbres de l'antiquité? Ni les chroniqueurs dans leurs récits naïfs, ni les biographes crédules et ignorants, souvent au point de prendre, comme saint Ouen, Tullius Cicéron pour deux personnes, ou d'écrire, comme le clerc qui rédigea l'histoire de saint Bavon, que la langue latine florissait à Athènes sous Pisistrate, n'ont eu la pensée de noter des détails domestiques dont l'intérêt leur échappait.

En Gaule, après les invasions germaniques, les maisons en bois prirent peu à peu la place des *villæ* romaines en maçonnerie; mais il ne reste rien aujourd'hui de ces constructions antérieures au xie siècle. Les grands dignitaires de l'Église possédaient des terres, des métairies, des abbayes où se conservèrent au milieu de la barbarie les traditions de la civilisation antique. Nous savons que saint Rémi acheta la terre d'Épernay cinq mille livres d'argent (plus de trois millions de notre monnaie actuelle), et qu'il possédait en outre un grand nombre de villages et de propriétés, qui lui avaient été concédés par Clovis. Les autres évêques de la même époque, s'entouraient dans leurs palais du luxe le plus raffiné; Grégoire de Tours nous décrit leurs pompeux festins d'où ils passaient, « aux

approches du jour, dans un lit somptueux, soigneusement apprêté, qu'ils quittaient pour aller aux bains. »

Plus intéressante est la figure du saint orfèvre Éloi, qui fut évêque de Noyon, sans avoir été jamais clerc, et dont le souvenir s'est transmis si populaire depuis le viie siècle jusqu'à nous. Dagobert lui fit présent, en 631, d'un domaine aux environs de Limoges, où il fonda un monastère qui devint une vaste école d'orfèvrerie; plus tard il fit construire à Paris même, sur des terres que lui avait également octroyées le roi, un couvent de femmes où l'on exécutait des tissus précieux et des broderies d'or. C'est la célèbre maison de Sainte-Aure (*Aurata*), qui eut une si grande réputation. Dans le cimetière il éleva la chapelle de Saint-Paul-des-Champs, autour de laquelle se groupèrent une multitude d'artisans qui travaillaient les métaux précieux : on appela ce lieu la Culture-Saint-Éloi, c'est aujourd'hui le quartier Saint-Paul. Au centre se dressait encore au xiiie siècle une maison que le peuple de Paris appelait la *Maison au Fèvre*, et qui avait été, selon la tradition, le logis du bon saint.

Aux Barbares mérovingiens et aux rois fainéants succède ce personnage extraordinaire qui avait dans son sein, dit Vitet, tous les instincts qui font le grand homme, Charlemagne. Il assembla autour de lui tous les savants de l'Italie, de l'Espagne, de l'Angleterre, au milieu desquels brillent Alcuin, qui organisa l'école du Palais, Éginhard son élève, Pierre de Pise, Paul Diacre. Ils accompagnaient le roi dans ses voyages et avaient leur place dans ses châteaux de Kiersy, d'Audiacum, d'Ébreuil, d'Héristal et dans le palais d'Aix-la-Chapelle; ils partageaient probablement les appartements réservés aux grands, dans les étages supérieurs, les galeries du bas restant ouvertes aux pauvres et aux voyageurs qui venaient y chercher le feu et le couvert. Peut-être le docte Alcuin se tenait-il à l'écart des pompes de la cour, mais Éginhard, élevé avec les enfants de l'empereur, prenait certainement part à ces festins où chaque nouveau service était annoncé au son des fifres et des hautbois

et où la santé de l'empereur était portée à l'entremets, à trois reprises, par vingt hérauts d'armes; il allait à ces chasses périlleuses qui étonnèrent les ambassadeurs d'Haroun-al-Raschid, et, à Paris, il se promenait avec les grands seigneurs dans le verger impérial, jardin unique en Europe, où fleurissaient quantité de plantes rares et d'arbres fruitiers. Il possédait en propre des domaines nombreux et passa la fin de sa vie dans ses abbayes de Fontenelle, de Saint-Pierre et de Saint-Bavon. En 827 il se retira dans son château de Mulinheim, qui prit le nom d'abbaye de Seligenstadt, lorsqu'il y eut déposé les reliques des martyrs saint Marcellin et saint Pierre.

L'usage d'entretenir dans les palais des philosophes et des savants se perpétua chez les successeurs de Charlemagne. Ils se pressaient autour de Charles le Chauve, dans sa ville de Paris, qu'on surnomma la cité des philosophes (*civitas philosophorum*). Une anecdote connue nous les montre assis aux festins royaux : « Quelle différence y a-t-il entre Scot et sot (*quid intersit inter sotum et Scotum*) ? » demandait Charles à Jean Scot Érigène. « Toute la distance de la table », répondit hardiment le philosophe irlandais.

Pendant bien des siècles encore les seules demeures d'hommes célèbres que nous pourrions décrire sont les palais dont ils étaient les hôtes ou les monastères où ils avaient pris retraite. Ce n'est pas là notre but. Arrêtons-nous un instant, toutefois, à la belle figure de Suger, abbé de Saint-Denis, qui habitait, dit son biographe, le moine Guillaume, une cellule large de dix pieds et longue de quinze, meublée seulement d'une couchette en paille couverte d'un drap de laine, où il faisait pénitence du faste de sa jeunesse. Il avait un autre logis, dont il parle lui-même dans le premier livre de ses *Mémoires sur son administration abbatiale* : « Nous avons acheté 1000 sols une maison qui est au delà de la porte de Paris près Saint-Merri, car les affaires du royaume nous appellent si souvent qu'il nous faut pour loger notre personne et nos chevaux une demeure

digne de notre qualité, qui puisse servir aussi à nos successeurs. » On place cette maison dans l'ancienne rue des Arcis, réunie en 1851 à la rue Saint-Martin; cette dernière, beaucoup moins considérable à cette époque, s'appelait Saint-Martin-des-Champs, elle se terminait à la rue Grenier-Saint-Lazare, où se trouvait, à l'emplacement qu'occupe actuellement l'arc de triomphe de la porte Saint-Martin, la porte de Paris dont parle Suger.

Nous ne dirons qu'un mot d'une maison de Paris aujourd'hui démolie et qui portait le numéro 1 dans la rue des Chantres : d'après la tradition, elle aurait abrité le savant maître Abélard et son amie Héloïse. Deux méchants vers inscrits au-dessus de la porte et répétés sur la façade du quai rappelaient le souvenir des deux amants. Le bâtiment était ancien et curieux par un premier étage en encorbellement avec des poutres sculptées et un petit escalier tournant aux marches en chêne massif. Il se peut qu'Héloïse et Abélard aient demeuré à cet endroit qui est proche du cloître Notre-Dame où le philosophe enseignait la doctrine du conceptualisme, mais nous sommes beaucoup plus certains qu'il ouvrit une école à Melun, où résidait la cour en 1100, puis à Corbeil. On sait qu'après sa défaite il se retira dans l'abbaye de Saint-Denis. Suger, qui en était alors l'abbé, n'exigea pas qu'il y demeurât et le laissa se fixer, avec la permission de l'évêque de Troyes, sur les bords de l'Ardusson, près de Nogent-sur-Seine. Abélard, aidé d'un seul clerc, y éleva avec des joncs et de la boue un oratoire qu'il dédia au Paraclet ou à Dieu consolateur. Ses disciples vinrent bientôt le rejoindre en si grande foule qu'ils bâtirent, disent les chroniqueurs, comme une ville autour de sa demeure et que le pays ne suffisait pas à les nourrir. Ses ennemis le forcèrent bientôt à fuir; il alla à l'abbaye de Saint-Gildas de Ruys près de Vannes, à Cluny, enfin au prieuré de Saint-Marcel près de Châlons-sur-Marne, où il mourut en 1142.

C'est à l'ombre des cloîtres, ce n'est pas dans des demeures particulières, que s'écoula la vie de ces grands religieux qui

conservèrent au moyen âge quelques traditions de la science antique ou, devançant leur temps, ouvrirent par des voies différentes un champ nouveau à la science moderne. Les Vincent de Beauvais, les Albert le Grand, les Thomas d'Aquin, les Roger Bacon furent des moines et ne voulurent pas être autre chose.

Albert le Grand, de la famille des comtes de Bollstædt, que le pape Alexandre IV fit, il est vrai, évêque de Ratisbonne, se démit au bout de trois ans, de ses fonctions pour retourner au couvent et à ses études. Il n'est pas sans intérêt de rappeler qu'il passa trois années de sa vie à Paris (de 1245 à 1248) et qu'il y enseigna avec un tel succès qu'il lui fallut donner ses leçons en plein air à la foule accourue pour l'entendre : le nom de la place Maubert (qui vient de *Magister Albertus*) en conserve le souvenir.

Saint Thomas d'Aquin, qui fut son disciple, était de naissance encore plus illustre, car il appartenait par son aïeule paternelle à la famille impériale d'Allemagne et par sa mère à celle des princes normands, conquérants de la Sicile; il était petit-neveu de l'empereur Frédéric Barberousse, cousin de Frédéric II et parent de saint Louis, roi de France. Il naquit au château de Roccasecca, qui appartenait au comte d'Aquino, son père, à peu de distance du célèbre monastère du Mont-Cassin, où il fit ses premières études. Lui aussi il vint à Paris, il y reçut la licence et la maîtrise, et y passa près de dix années; il y revint encore par la suite, mais pour habiter le couvent de l'ordre des Dominicains dont il avait pris la robe, et dont il fut la lumière et la gloire. C'est aussi au couvent de son ordre qu'il voulut aller mourir, quand, à peine âgé de quarante-huit ans, mais épuisé par les fatigues de sa vie active, il sentit que sa fin approchait. Il était au château de Maganza, qui appartenait à sa nièce, la comtesse de Ceccano. Il essaya de continuer sa route, mais il fut contraint de s'arrêter à l'abbaye de Fossa-Nuova, de l'ordre de Cîteaux, près de Terracine, où il expira le 7 mars 1274.

Roger Bacon, né près d'Ilchester, dans le comté de Sommerset en Angleterre, au début du xiiie siècle, d'une

famille noble et riche, fit ses études aux écoles déjà célèbres d'Oxford, au collège de Merton ou à celui du Nez de Bronze (*Brazen nose hall*). Il les compléta plus tard à Paris, qui attirait tous les théologiens et tous les savants, et y fit plusieurs longs séjours : c'est là qu'il obtint le titre de docteur. On ignore où il demeurait; on ne sait pas davantage quel couvent le reçut quand il retourna à Oxford, après être entré dans l'ordre de Saint-François. « Le seul vestige qu'aient laissé les Franciscains à Oxford, c'est leur nom donné au quartier où s'élevait leur monastère et que l'on appelle encore *the Friars*. Avant 1779, il y avait dans un faubourg situé sur le bord de la rivière, opposé à celui où est située la ville, assez loin de l'emplacement du couvent des moines, une sorte d'édifice élevé, d'apparence sombre, qu'on montrait aux étrangers comme la salle d'études du moine Bacon, *Friar Bacons' study*. C'est là, suivant la tradition, que le philosophe se retirait, loin de ses confrères, dans le silence et la méditation ; c'est là qu'il étudiait le ciel et y cherchait pour son malheur le secret des choses d'ici-bas[1]. » On sait en effet que ce grand esprit, qui a plus que personne contribué à établir les sciences naturelles sur la base de l'expérimentation, était adonné aux pratiques de l'astrologie judiciaire.

Grâce aux efforts de quelques hommes de génie, tout était prêt dès la fin du xiiie siècle pour un développement plus libre de l'esprit, quand des poètes vinrent à leur tour, qui hâtèrent la renaissance des lettres classiques.

Dante est le plus illustre poète de l'Italie et l'un des plus grands de tous les temps. Avant Pétrarque et Boccace, il fit de l'idiome populaire de son pays une langue nouvelle, une langue écrite, fixée et consacrée par une œuvre immortelle. Parmi tous les grands hommes, celui-ci a été le plus errant. Pendant com-

1. Émile Charles, *Roger Bacon, sa vie et ses ouvrages*, Paris, Hachette, 1861, p. 44.

bien de temps eut-il une maison à lui? Celle qu'il habitait dans sa ville natale dans les premières années du XIVe siècle — on suppose que ce fut à la place San-Martino — fut brûlée avec beaucoup d'autres dans les désordres qui ensanglantèrent Florence sous le gouvernement de Charles de Valois. Dante, qui eut quatorze fois l'honneur d'être choisi par ses concitoyens pour ambassadeur de la République, était dans ce temps à Rome auprès du pape. C'est alors que commencèrent pour lui les longs voyages de l'exil. On le trouve tour à tour à Arezzo, où il s'arrêta d'abord, à Vérone, où il fut plusieurs fois l'hôte des della Scala, à Padoue, en Tyrol, en Frioul, à Gubbio, à Ravenne enfin, où il mourut en 1321, âgé de cinquante-six ans, dans la propre maison d'un petit-neveu de Françoise de Rimini. Mais que sait-on de toutes les demeures où il a passé et dont aucune ne fut la sienne? Il est douloureux, il l'a dit, de gravir et de descendre l'escalier d'autrui.

Nous savons du moins, et c'est là un renseignement précieux pour nous autres Français, où il demeura quand il vint dans sa jeunesse compléter à l'Université de Paris, alors si renommée, les leçons de son maître Brunetto Latini. Il se logea dans une maison située entre la rue Galande et la rue de la Bûcherie, dans un petit passage dont deux grilles fermaient chaque nuit les extrémités. Il s'appelait à cette époque rue des Escoliers ou de l'École. C'était alors la coutume des étudiants, qui n'avaient pas de bancs dans les écoles, de joncher les salles de branchages et de paille, et c'est ce qui fit donner le nom de rue du Feurre, ou du Fouarre, vieux mot signifiant paille, à cette rue que Dante habita.

Pétrarque, de quarante ans plus jeune que le poète de *l'Enfer*, voyagea également beaucoup. Il naquit à Arezzo en 1304. Ses premières années se passèrent à Incisa, dans le val d'Arno; puis il alla étudier à Montpellier et à Bologne. Il est probable qu'il eût passé sa vie à Florence, si son père n'en avait été banni en même temps que Dante. Il habita le plus longtemps à

Avignon. Son séjour à la fontaine de Vaucluse est fameux. Il s'était établi là à vingt ans, solitaire, dans une modeste demeure, « au milieu d'un petit champ d'une terre aride et pierreuse, qui par ses soins avait pris un riant aspect de pré fleuri ». Il coula en cet endroit des jours paisibles, chantant la belle Laure de Noves et ne se lassant pas d'admirer la nature. « Sans vanité, dit-il dans son épître à Jacques Colonna, évêque de Lombez, je ne désire rien, je suis content de la vie que je mène. Et d'abord je fais bon ménage avec la pauvreté d'or, en vertu d'un pacte agréable. C'est une hôtesse ni sordide, ni importune. » Il ajoute plus loin : « Que la fortune me conserve, si elle veut, mon petit champ, mon humble toit et mes livres chéris... : Voici le détail succinct de tous les jours de ma vie : j'ai une table frugale qu'assaisonnent la faim, la fatigue et de longs jeûnes. Mon métayer est mon serviteur. J'ai pour tout compagnon moi-même et un chien.... Il ne survient que fort peu de visiteurs et seulement ceux qu'attirent les rares merveilles de la fameuse fontaine. » En d'autre vers il conte ses heures de douce oisiveté dans son jardin, « où les fleurs printanières émaillent le gazon et où, au cœur de l'été, l'on trouve mille ombrages. » Tantôt il « cueille une rime et tantôt un brin d'herbe » et, souvent, ajoute-t-il, « je passe des journées entières seul dans des lieux écartés ; j'ai dans ma main droite une plume, dans ma main gauche une feuille de papier, et diverses pensées remplissent mon âme ».

Où était ce jardin, où était cette maison? Malgré tout ce qu'on a écrit, c'est là un point difficile à fixer. Le premier sans doute s'étendait au bord même de la Sorgue, tandis que l'autre devait être placée à mi-côte de la gorge. Cette demeure, où le poëte a écrit ses plus beaux vers, est une des seules parmi toutes celles qu'il a habitées, dont il ne nous reste aucune trace aujourd'hui. Celle où il est né, à Arezzo, existe encore quoique très défigurée : une longue inscription sur sa façade la signale aux passants. Le logis qu'il eut à Linterno près de Milan est en

partie converti en chapelle; il parle dans ses lettres d'une autre habitation qu'il aurait eue dans les environs de la même ville, tout près de San-Ambrogio, mais dont l'emplacement est inconnu. La république de Venise lui offrit comme résidence le palazzo dei Due Torri, quai des Esclavons; il y vécut de 1363 à 1367; c'est aujourd'hui une caserne. A Padoue, le poète habita assez longtemps comme chanoine la maison capitulaire commune; à Pavie, il logea quelque temps dans la *Casa Malespina*.

Dans une lettre à son ami Luca Cristiano, datée du 19 mai 1350, il l'invite à venir passer un été avec lui à Parme dans « un logis qui n'est pas à la vérité notre propriété, dit-il, mais celle de notre archidiaconat ». Cette maison, entourée d'un grand jardin, peut se voir encore près de l'église de San Stefano, dans la rue Saint-Jean, au numéro 9; sa façade principale donne sur la rue San Stefano, numéro 4. Elle appartint pendant la première partie de ce siècle à un certain Joseph Castellinard, qui y plaça une inscription italienne dont voici la traduction : « François Pétrarque posséda et habita cette demeure que Joseph Castellinard de Nice a restaurée en l'an 1836. »

N'oublions pas la maison d'Arqua, où l'auteur des *Triomphes* passa les dernières années de sa vie. C'est un pèlerinage très en faveur que ce petit logis, construit en face d'un admirable horizon aux lignes bornées mais d'une élégance extrême. On a su lui conserver l'aspect général qu'il devait avoir au xive siècle, et quelques-uns des meubles qu'il contient sont peut-être authentiques.

La maison du village de Certaldo où naquit et mourut Boccace, et où il fit de longs séjours, n'est pas moins honorée. Elle est bâtie en briques et flanquée d'une petite tour. La marquise Lenzoni Medici la fit réparer en 1823. On montre aux visiteurs la chambre de l'auteur du *Décaméron* : elle n'a plus guère d'ancien que ses fenêtres et dans le mobilier une curieuse petite lampe. On a fait pour ce célèbre logis la même chose que pour la maison d'Arqua, on l'a transformée en un musée de souvenirs, ce qui est encore le meilleur moyen de la faire respecter.

CHAPITRE III

MOYEN ÂGE
LES CONNÉTABLES — DU GUESCLIN — LA TRÉMOILLE
JEANNE D'ARC — JACQUES CŒUR

Pas plus que des palais des souverains, nous n'avons à parler ici des châteaux féodaux. Les chroniques sont remplies des récits des sièges que ces forteresses eurent à soutenir et des exploits des grands batailleurs qui les habitèrent, ou encore de la description des fêtes et réjouissances dont ils furent le théâtre ; mais combien sont rares les témoignages que l'on peut recueillir au sujet de la vie privée des hommes de guerre, soit dans leurs châteaux, soit dans les hôtels qu'ils possédaient dans les villes !

Sauval, dans ses *Antiquités de Paris*, a recherché avec son soin habituel où avaient demeuré dans cette ville les connétables de France. Il nomme les hôtels de beaucoup d'entre eux qui existaient encore au xviie siècle ou dont on pouvait retrouver les vestiges.

« Les premiers connétables de Montmorenci avaient, dit Sauval, leur hôtel à la rue qui conserve encore leur nom, quoiqu'il n'y ait plus de maison depuis l'an 1363. Il y avait un autre hôtel de Montmorenci rue Saint-Denys, contre la fontaine du Ponceau. Mathieu, qui devint connétable en 1218 et qui le premier fit valoir cette dignité et la porta jusqu'au plus haut degré où elle pouvait monter, avait au pied de la montagne Sainte-Geneviève

une vigne, accompagnée d'une maison de plaisance appelée le clos Mauvaison, qu'il vendit en 1202 pour y bâtir des rues qui furent celles du Fouarre, des Rats et des Trois-Portes. Robert de Montmorenci, en 1212, demeurait à la rue de la Mortellerie. »

Le connétable Anne de Montmorenci avait quatre maisons à Paris et trois aux environs; il suffit de rappeler ici celles d'Écouen et de Chantilli, où tant de merveilles de l'art se trouvaient réunies, dont une partie du moins a été conservée : quelques-unes sont aujourd'hui l'honneur de nos musées.

« Gaucher de Chatillon demeurait rue Pavée-d'Andouilles, dans un grand hôtel accompagné de cours, prés, jardins, étables, celliers, caves et plusieurs maisonnettes. Olivier de Clisson fit élever les grandes constructions qui devinrent l'hôtel de Guise, à la place d'une maison qui s'élevait au grand chantier du Temple. Bernard d'Armagnac logeait rue Saint-Honoré à l'endroit même où le cardinal de Richelieu a élevé son palais (devenu le Palais Royal) : et c'est là qu'il fut attaqué par les Anglais, en 1418, quand Périnet Leclerc leur ouvrit la porte Saint-Germain et qu'aussitôt le connétable s'étant travesti et sauvé chez un maçon, ce perfide le livra à ses ennemis, qui l'abandonnèrent aux fureurs de la populace. »

Sauval a donné encore de précieux renseignements sur l'habitation de plusieurs connétables de France; mais il n'a rien dit au sujet du plus célèbre de tous. Il appartenait à l'historien moderne de Du Guesclin, si savant et si complet, de réparer cette omission bien surprenante chez l'antiquaire du xviie siècle.

« La rue où Du Guesclin récemment promu à la dignité de connétable établit sa résidence, en 1372, subsiste encore, dit M. Siméon Luce, mais bien déchue de son ancienne splendeur, c'est la rue de la Verrerie; elle devint au xve siècle le centre du quartier de l'aristocratie et de la bourgeoisie opulente. C'est dans cette rue que se trouvait la demeure du président au parlement, Armand de Corbie, qui était chancelier de France en 1388; ce même Armand de Corbie avait pour l'été une

maison de plaisance au faubourg Saint-Germain, entourée de vastes jardins, qui devint au xviie siècle, en 1612, l'hôtel de Condé, dont l'emplacement est à peu près représenté de nos jours par le triangle que circonscrivent les rues de Vaugirard, de Condé et Monsieur-le-Prince. En face de l'hôtel d'Armand de Corbie s'élevait le beau manoir des évêques de Beauvais, alors habité par Jean d'Augerant, mais où devait s'installer deux ans plus tard, un des plus braves compagnons de Du Guesclin, Miles de Dormans. Deux fils de France, Jean duc de Berry et Louis duc d'Anjou, avaient leurs hôtels entre les rues de la Verrerie, de la Tisseranderie et des Deux-Portes. C'est là, à égale distance du château du Louvre et de l'hôtel de Saint-Pol, les deux séjours de prédilection de Charles V, que le connétable, peut-être à l'instigation du roi, devint propriétaire, sans beaucoup se soucier des redevances dont l'immeuble qu'il acquérait pouvait être grevé.

« Bertrand, ce valeureux et rusé capitaine, fut pendant tout le cours de sa vie le plus médiocre, pour ne pas dire le plus nul, des hommes d'affaires. Généreux à l'excès, ayant table et bourse ouvertes pour tous ses compagnons d'armes et surtout pour les Bretons ses compatriotes, dont beaucoup étaient besogneux, méprisant trop l'argent, même lorsque cet argent était le sien, pour s'abaisser à en contrôler l'emploi, il n'en avait pas moins la manie, en fils de gentilhomme campagnard, d'acheter à droite et à gauche, à tort et à travers, toutes les terres, toutes les seigneuries qu'on venait lui offrir. Aussi lorsqu'il mourut, en 1388, à Châteauneuf de Randon, il était criblé de dettes.

« Ce n'est pas sans peine que les chanoines de Saint-Merry avaient obtenu de l'acquéreur de l'hôtel de la rue de la Verrerie, nullement versé dans la question des origines si complexes de la plupart des propriétés parisiennes, la promesse de leur payer à titre de droit de lods et ventes, une somme de 200 francs d'or. Les religieuses de Saint-Antoine avaient également des

droits à faire valoir sur ce même hôtel, et dix sols de rente aux clers de matines ou chanoines de l'Église de Paris. Ces prétentions mirent le comble à la surprise du farouche enfant des landes de Bretagne, qui se tira d'embarras en ne payant personne. On lit dans une note du clerc du Mandé (ou des clercs de l'Église de Paris) pour l'année 1378 : « De messire Bertrand « Du Guesclin, connétable de France, pour sa maison de la rue « Barre-du-Bec, ayant appartenu naguère à Guillaume Rat, « dix sous, qui restent à percevoir, vu que le dit connétable ne « veut rien payer. A toutes les réclamations il répond que, tant « que le roi de France aura des guerres à soutenir, il ne payera « rien. Par suite, ici, néant. » Il faut savoir beaucoup de gré au feudiste de la fin du XVIIe siècle qui nous a conservé cette amusante réponse où Bertrand, pris comme un lion à demi apprivoisé dans les filets de la fiscalité ecclésiastique, les rompt d'un mouvement brusque et se peint tout entier. »

Louis de la Trémoille, celui qui prit le duc d'Orléans à la bataille de Saint-Aubin du Cormier en 1488 et qui plus tard fut mis à la tête de l'armée du Milanais par ce prince devenu roi, se fit construire vers 1490, à Paris, dans la rue des Bourdonnais, un hôtel qui jusqu'à ce siècle était resté un des spécimens les plus charmants de l'architecture de l'époque. Il a été malheureusement abattu en 1840, et il ne reste aujourd'hui que quelques fragments de sa décoration, qu'on peut voir à l'École des beaux-arts, enclavés dans le mur de gauche en entrant.

Du côté de la rue des Bourdonnais, sur laquelle s'ouvrait la porte principale et la poterne, la façade était décorée de fins ouvrages de sculpture alternant avec des parties lisses. Le logis principal était situé au fond d'une grande cour. A gauche, sous une tourelle supportée par deux colonnes, un passage permettait, sans pénétrer dans le logis, de passer dans le jardin, qui s'étendait jusqu'à la rue Tirechappe. Le rez-de-chaussée et le premier étage présentaient une distribution semblable; les caves étaient bien voûtées et spacieuses; le bâtiment des cui-

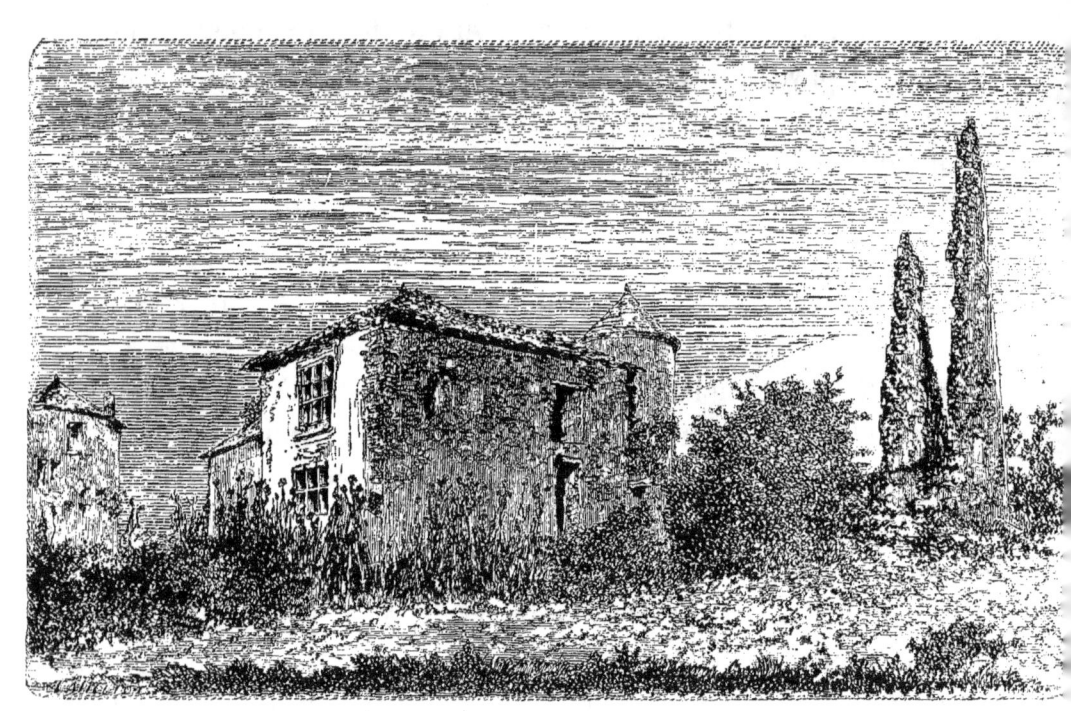
Ruines du château de Bayard.

sines, les communs et le portique qui les séparait du jardin n'avaient qu'un étage.

La maison de la Trémoille, bâtie vers le même temps que l'hôtel de Cluny, était, de l'avis des gens de l'art, un modèle accompli de l'architecture civile à la fin du moyen âge. On ne peut trop déplorer sa perte.

Le château de Bayard aussi a péri. « Le noble Pierre Terrail nasquit en une maison forte nommée Bayard, située au pays du Daulphiné nommé Grisivodam, auprès d'ung chasteau royal dict Avalon.... » De cette maison forte, dont parle ainsi dans son livre le docte Champier, et qui fut le berceau du chevalier sans peur et sans reproche, il ne reste aujourd'hui que des ruines.

Elles se trouvent près de la petite ville de Pontcharra, à six lieues environ de Grenoble. On y accède, par une avenue qu'ombragent de hautes vignes, à un vieux portail délabré, joignant deux tours réduites en pavillons : l'une, qui jadis était la chapelle, sert aujourd'hui d'étable, l'autre est habitée par le métayer de la propriété, et possède une salle voûtée au rez-de-chaussée, encore en bon état. Du corps de logis principal où l'on montrait, il y a quelques années, le cabinet de Bayard et la chambre où il naquit, il ne reste plus maintenant qu'une pièce basse convertie en salon. La cour elle-même, où, avant de partir pour la résidence de Charles de Savoie, Bayard enfant, « assuré comme un lion... mena son cheval à la raison comme s'il eût eu trente ans », est transformée en potager. De l'enceinte du château on ne voit plus que deux flèches de pierre, débris d'une tourelle, qui surplombent mélancoliquement les pentes plantées de vignes produisant le vin du Château-Bayard.

Vendu par la belle-sœur du chevalier, Claudine d'Arvillars, la maison seigneuriale passa successivement aux mains des familles d'Avançon, de Simiane, de Noinville, et fut enfin vendue comme bien national pendant la Révolution.

Le duc de Berry avait, dit-on, formé le projet, peu de temps avant sa mort, d'acheter le château de Bayard et d'en faire une

demeure princière. Il n'eut pas le temps de réaliser ce dessein, et jusqu'à ces dernières années les gens du pays continuèrent à démolir peu à peu ces ruines si pleines de souvenirs, en les exploitant comme des carrières de pierres de taille.

Si toutes les maisons que nous venons de nommer ont été détruites par l'action du temps ou des hommes, deux autres sont encore debout, qui désormais, on est en droit de l'espérer, seront respectées et conservées avec un soin pieux.

L'une est un palais, l'autre n'est qu'une humble chaumière; toutes deux sont consacrées par d'héroïques souvenirs : nous voulons parler de la maison de Jacques Cœur à Bourges et de celle de Jeanne d'Arc à Domrémy.

Actuellement [1] la maison de Jeanne d'Arc se présente, derrière les arbres d'un jardin moderne, avec son caractère de respectable et touchante antiquité. La façade ressemble à la moitié d'un grand pignon, dont le côté supérieur, bordé par la toiture, s'incline fortement de la gauche vers la droite du spectateur; au-dessus de la porte d'entrée se développe une série de sculptures contenues dans un encadrement ogival qui se termine par une gerbe de blé et des branchages de vigne; cette décoration est quelque peu postérieure à Jeanne d'Arc, c'est en 1481 qu'elle a été placée sur l'humble chaumière par la reconnaissance de ses compatriotes. Au milieu de ces sculptures se voit, dans une niche, une statuette de Jeanne.

La façade de la maison a été remise dans son état primitif. Au rez-de-chaussée une double fenêtre éclaire la pièce principale, une autre fenêtre à quatre compartiments donne le jour au grenier; ces ouvertures sont garnies aujourd'hui de vitraux alternativement roses et bleus, dans le style du xv^e siècle. Au temps de Jeanne, il n'y avait pour clore les baies que des volets en bois plein.

A l'intérieur, l'habitation est divisée en quatre pièces, dont

1. Garnier et Ammann. *L'habitation humaine,* Hachette, édit.

une servait de cellier. De la rue on entrait directement dans une grande chambre, où la tradition veut que Jeanne d'Arc soit née. C'était l'usage en effet, au moyen âge, que la grande salle d'une habitation rurale servît en même temps de cuisine, de salle à manger et de chambre à coucher. Les pièces de char-

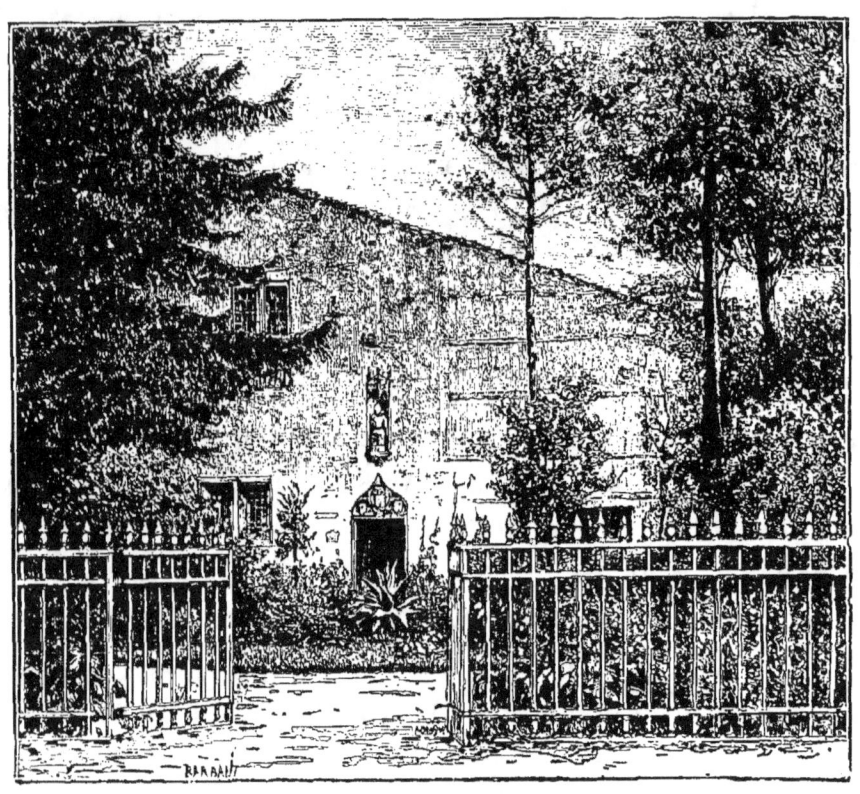

Maison de Jeanne d'Arc, à Domrémy.

pente apparente qui constituaient le plancher supérieur ont été remplacées, lors de la restauration entreprise au XIXᵉ siècle, par des boiseries semblables dans les mêmes encastrements. On recouvrit alors aussi le sol de grandes et larges dalles de pierre; au temps de Jeanne il n'y avait que de la terre battue.

Dans la grande salle, sur le mur de gauche, on remarque un enfoncement formant une double armoire; il renferme aujour-

d'hui un fragment d'une croix ayant appartenu à la famille de
l'héroïne. En face, sur le mur de droite, est la cheminée au
large manteau sous lequel Jeanne dut s'asseoir bien souvent
pendant les longues soirées d'hiver. On y voit une plaque
en fer marquée de trois fleurs de lis, et tout à côté un
morceau de bois fixé dans la muraille et qui servait sans
doute à accrocher le luminaire.

La chambre qui se trouve à droite de la première pièce, en
façade aussi sur la rue, est probablement celle dans laquelle
couchaient les trois frères de Jeanne; elle ne recevait de lumière
que par une étroite fenêtre ouverte sur le jardin. Pendant
plusieurs siècles elle a servi d'étable à vaches; aujourd'hui elle
a repris sa physionomie primitive. Elle ne contient pas de
meubles, on n'y voit qu'une cheminée, sensiblement plus
petite que celle de la pièce précédente, une armoire pratiquée
dans l'épaisseur de la muraille et un petit escalier qui conduit
au grenier. On suppose que ce grenier pouvait aussi être
habité et formait avec la petite chambre du bas la partie du
logement affectée à l'usage des trois jeunes gens; il y existe en
effet, dans le mur, une armoire semblable à celles que l'on
trouve dans toutes les autres chambres de l'habitation.

La dernière pièce du rez-de-chaussée, dont la porte ouvre au
fond de la grande salle, était anciennement une chambre à four;
on peut encore en reconnaître l'emplacement, et le tuyau de la
cheminée est marqué encore au-dessus, dans le grenier, sur le
mur latéral. Selon toute apparence, c'est dans cette pièce que
couchait Jeanne et peut-être aussi sa sœur. C'est une chambre
sombre, nue, ayant environ trois mètres de profondeur sur quatre
de largeur, éclairée par une très petite fenêtre ou plutôt une
lucarne, donnant sur le jardin dont le sol arrive au niveau de
cette ouverture. La chambre de Jeanne était donc en contre-bas
d'un mètre environ et par conséquent fort humide. De grosses
poutres soutiennent au-dessus le plancher du grenier; on y
remarque de nombreuses entailles faites par des visiteurs qui

tiennent à emporter de cette chambre, comme reliques, des parcelles de bois. Un grossier encadrement de bois, à moitié détaché, qui entoure l'armoire pratiquée dans le mur, n'a pas été mieux respecté.

C'est à l'angle extérieur de la maison, indiqué par la fenêtre de la chambre de Jeanne et presque sous le chevet de l'église, que la pieuse bergère venait s'asseoir et rêver « en écoutant le son des cloches dont la voix sonore commença à lui parler de sa mission ».

Ajoutons qu'en 1815 la maison appartenait à un brave paysan, Gérardin, qui refusa de la vendre au prix de 6 000 francs à un prince prussien; trois ans plus tard, il la céda pour 2 500 au Conseil général du département des Vosges. Depuis cette époque, devenue propriété publique du département, elle a été restaurée et elle est entretenue avec une intelligente piété.

La maison de Domrémy que nous avons décrite est la demeure d'un paysan aisé à la fin du moyen âge. L'hôtel de Jacques Cœur, nous représente l'habitation de ville d'un grand seigneur, construite avec la science merveilleuse des architectes de cette époque; le célèbre argentier de Charles VII y dépensa une douzaine de millions et y fit travailler pendant huit ans les plus habiles artistes.

En l'an 1224, le roi Louis VIII autorisa par une charte les habitants de Bourges à bâtir sur les remparts; plusieurs tours et courtines devinrent ainsi des propriétés privées. En 1445, Jacques Cœur acheta de Jacques Belin moyennant 1 200 écus, un fief comprenant deux tours des remparts, sur lequel il bâtit son hôtel. Ce splendide édifice est aujourd'hui l'Hôtel de Ville de Bourges.

Une porte cochère, avec une poterne à côté, donne entrée dans une grande cour et sur deux portiques fermés, dont l'un ouvrait sur une courette avec un puits. A gauche de la porte un escalier permettait de monter à la chapelle située au-dessus de l'en-

trée, sans pénétrer dans l'habitation. Comme tout le reste de l'édifice, cet escalier est décoré de charmantes sculptures : audessus de chacune des trois baies qui l'éclairent, dans les tympans, sont des bas-reliefs : l'un représente un prêtre vêtu de l'aube se disposant à la bénédiction de l'eau, tandis que derrière lui se tiennent un jeune clerc qui sonne la messe et un mendiant appuyé sur une béquille; le second représente des clercs préparant l'autel et le troisième des femmes qui arrivent à l'office précédées d'un enfant qui ouvre une porte. En haut de l'escalier est figuré le Père éternel avec deux anges en adoration. Dans la chapelle, les voûtes sont entièrement peintes et dans chacun des triangles est un ange vêtu de blanc, tenant un phylactère et se détachant sur un fond bleu étoilé d'or. A l'un des angles de l'habitation se trouve l'escalier principal donnant accès au rez-de-chaussée sur une grande salle à manger chauffée par une vaste cheminée et pourvue d'une petite tribune pour les musiciens, qui pouvaient s'y rendre par un escalier particulier. Sur l'aire de la salle s'ouvre une trappe donnant dans les caves : elle devait servir au sommelier pour monter directement le vin frais au moment des repas, ou peut-être aussi, comme on l'a supposé, à jeter l'argenterie en cas d'incendie. La cheminée a six mètres d'ouverture; sur son manteau est représentée une ville fortifiée et, des deux côtés, on voit les statues d'Adam et d'Ève, nus, séparés par l'arbre de la science. A côté de la salle à manger est l'office, d'où l'on faisait passer les plats par un tour; l'office communique elle-même avec deux cuisines, une grande et une petite, cette dernière munie d'un four avec cheminée et fourneau potager. Un petit escalier donne accès de la grande cour dans les cuisines; au-dessus de la porte est sculptée une large cheminée devant laquelle pend un coquemar; un enfant tourne la broche, une femme lave les plats et un cuisinier pile des épices dans un mortier. On pouvait aussi pénétrer directement de la rue dans les cuisines par un couloir et une petite cour de service. Au rez-de-chaussée encore, se trouve

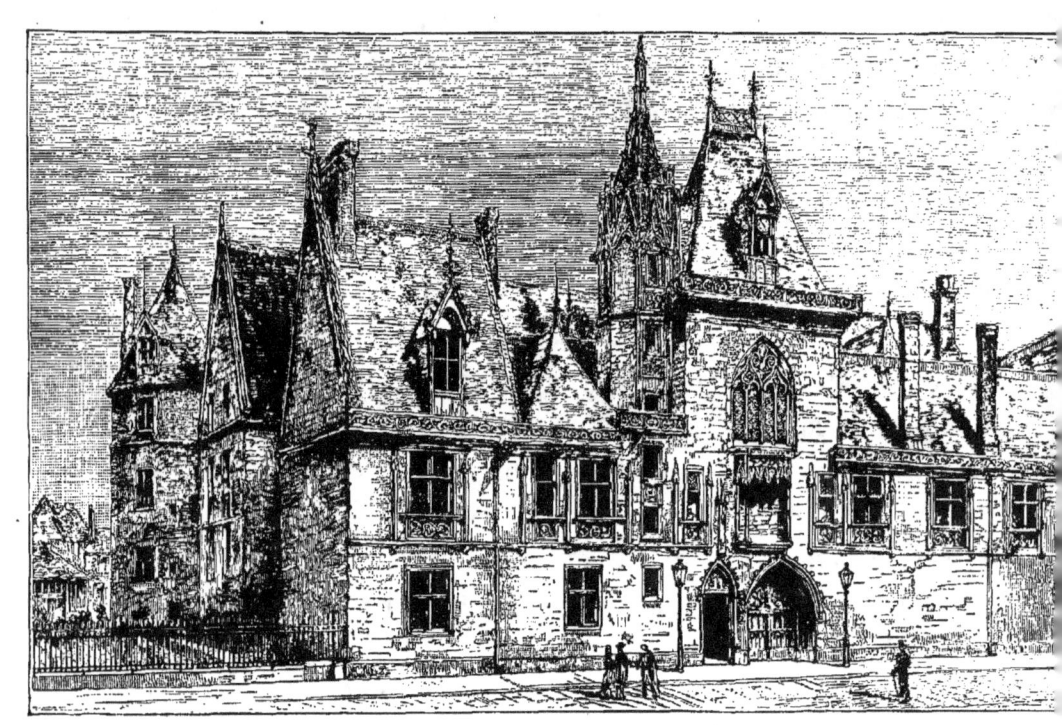

Hôtel de Jacques Cœur, à Bourges.

une galerie où se réunissaient les pauvres attendant la desserte du maître et deux grandes pièces qui ont dû servir de chambre avec garde-robe, disposées dans une des tours et qui avaient une entrée indépendante.

Le grand escalier qui conduit au premier étage ouvre sur une grande salle munie d'une estrade et communiquant avec les appartements d'habitation par des couloirs de service et des issues directes. Chaque appartement avait une sortie indépendante et de nombreux réduits, cabinets, garde-robes fort commodes et parfaitement éclairés.

Qu'on remarque avec quel art merveilleux l'architecte avait su aménager l'hôtel pour la grande commodité des habitants, quoiqu'il fût contraint d'adopter un plan irrégulier par l'existence des vieilles tours gallo-romaines. Rien de plus charmant d'ailleurs et de plus pittoresque que cet intérieur de cour avec ses tourelles d'escaliers, ses combles distincts surmontés de tuyaux des cheminées, d'épis, de lucarnes, de faîtages en plomb, jadis dorés et peints. Nous avons dit que partout étaient prodiguées les sculptures décoratives; des devises étaient gravées sur plusieurs tympans ou peintes sur les vitraux et parmi elles se trouve celle-ci, bien digne du grand homme qui habita cette somptueuse demeure : « A cœurs vaillants rien impossible. »

Jacques Cœur avait fait également construire un hôtel à Paris dans une rue étroite, à laquelle une enseigne curieuse avait fait donner le nom de rue de l'Homme-Armé, entre la rue Sainte-Croix-de-la-Bretonnerie et la rue des Blancs-Manteaux. Jusqu'en 1842, le souvenir de cette demeure a été rappelé par un buste du grand homme, placé sur la façade du numéro 47 et par cette simple inscription :

JACQUES CŒUR
Probité, Prudence, Désintéressement.

Cette maison fut habitée plus tard, par le cardinal La Balue.

Rue de Rambuteau, au numéro 49, est placé un autre buste de Jacques Cœur, en mémoire d'une seconde maison que l'illustre trafiquant aurait fait élever à cette place.

Il avait encore habité une autre maison rue Saint-Honoré, au lieu même où le cardinal de Richelieu bâtit par la suite le Palais Cardinal.

CHAPITRE IV

MARCO POLO
CHRISTOPHE COLOMB — FERNAND CORTEZ — JEAN ANGO

Avec Jacques Cœur nous avons touché à la limite du moyen âge. La deuxième moitié du xve siècle appartient déjà à l'âge moderne. Elle voit naître l'imprimerie; les livres jusque-là rares et de grand prix deviennent communs et répandent les œuvres retrouvées de la Grèce et de Rome; les lettrés et les philosophes précèdent les réformateurs, et de hardis marins découvrent des continents nouveaux.

La découverte de l'Amérique a plus fait pour l'affranchissement de la pensée humaine que l'ardeur des méditations spéculatives au xiiie siècle, et la première renaissance des lettres classiques au xive. Elle doubla, pour nous servir de l'expression de Voltaire, les œuvres de la création. Toutefois la gloire de Christophe Colomb, et celle des grands navigateurs portugais qui contournèrent l'Afrique pour trouver vers l'est la route des Indes qu'il avait cherchée à l'ouest à travers l'Océan, ne doivent pas faire oublier ce qui est dû à leurs devanciers, les voyageurs par terre, qui avaient parcouru l'Inde et ceux qui, par l'archipel Indien, étaient allés jusqu'en Chine. Le plus illustre est Marco Polo, dont la maison nous est connue.

La noble famille des Polo avait à Venise, dès le xiie siècle, non loin de l'église de Saint-Jean Chrysostôme, un somptueux palais comme en possédaient alors tous les patriciens de cette ville.

Si nous en croyons un auteur du xvie siècle, Ramusio, la demeure des Polo avait encore de son temps fort grande apparence. Aujourd'hui, il n'en reste guère qu'une curieuse fenêtre et quelques sculptures qu'on peut voir dans une cour intérieure appelée *Corte Sabbionera*; témoins modestes de la vie d'un homme justement illustre, qu'on doit cependant se féliciter d'avoir conservés pendant six cents ans. L'abbé Zénier, au commencement de ce siècle, avait songé à les consacrer par une inscription latine, malheureusement d'un style fleuri et ampoulé. En 1881, le Congrès géographique qui s'est réuni à Venise a fait placer sur la façade de la maison qui regarde le canal, au-dessus de la porte du théâtre Malibran, une inscription en italien, dont le texte plus simple est plus digne de la grandeur du souvenir qu'il rappelle :

ICI FUT LA MAISON
DE
MARCO POLO
QUI VISITA LES CONTRÉES LES PLUS LOINTAINES DE L'ASIE
ET LES DÉCRIVIT.
ARRÊTÉ DU CONSEIL MUNICIPAL
1881

Que ne possède-t-on aussi bien un simple vestige d'une habitation de Christophe Colomb ! mais on ignore jusqu'au lieu de sa naissance. Plusieurs villages des environs de Gênes, Oneglia, Finale, Boggiasco, Cogoleto et Calvi en Corse réclament l'honneur de l'avoir pour enfant. A Cogoleto on montre une maison où il serait né; on y a même placé l'inscription suivante :

UNUS ERAT MUNDUS; DUO SINT, AIT ISTE : FUERE[1].

Plaçons à la suite de Colomb un autre des conquérants de l'Amérique. Fernand Cortez s'adjugea, lorsqu'il se fut emparé de Mexico, le palais du souverain et il y demeura; mais cet

1. Il y avait un monde; qu'il y en ait deux, dit-il : et il y en eut deux.

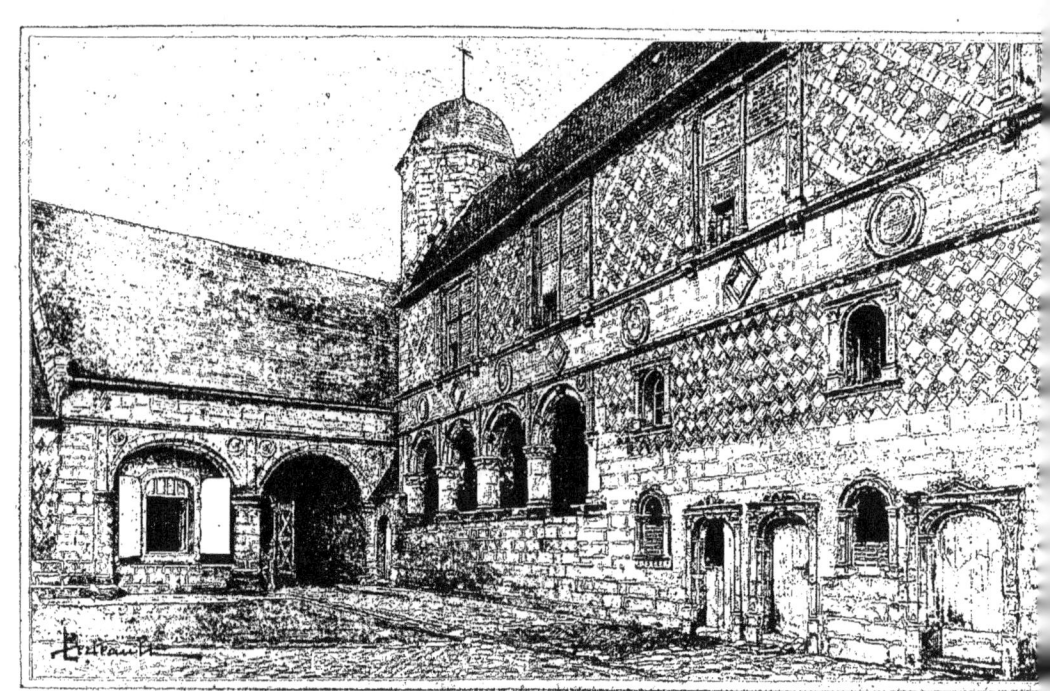

Le manoir d'Ango, près de Dieppe.

édifice avait été si maltraité par la guerre que le conquérant demanda et obtint par cédule royale, en 1529, la concession en toute propriété des habitations qu'il s'était adjugées; puis en 1531, il fit bâtir, probablement sur leur emplacement, une maison si vaste et si magnifique qu'elle excita le mécontentement de l'*Audiencia*. « Le marquis, écrivait-on à Charles-Quint, fait construire ici un palais plus somptueux que ceux qui sont en Espagne; les murs ont plus de cinq pieds d'épaisseur; il occupe trente-cinq carrés (*quadras*) dont chacun a soixante-dix pieds de façade. »

Malgré l'activité de Cortez, ses ennemis surent lui susciter tant d'obstacles qu'il ne put achever cette vaste construction; il la fit alors garnir de boutiques et de magasins qui lui rapportèrent bientôt des loyers de trois mille pesos. Il fit bâtir plusieurs autres maisons : on en montre encore une dans le style mauresque, qu'il habita, selon la tradition.

L'année même de la mort de Christophe Colomb, un vaisseau français touchait les côtes de l'Amérique du Nord : ce vaisseau appartenait au Dieppois Jean Ango. C'était un puissant armateur. Il avait des bâtiments dans toutes les mers et l'audace de ses capitaines fit faire d'importants progrès à la connaissance du globe. Ses richesses, comme celles de l'argentier de Charles VII, étaient immenses et lui donnaient une telle puissance, qu'il n'hésita pas à faire ravager les bords du Tage par une escadre équipée à ses frais, pour venger une injure faite à ses vaisseaux par les Portugais.

François Ier s'arrêta dans l'hôtel d'Ango, merveilleusement somptueux au dire des chroniqueurs, lorsqu'il vint à Dieppe, et il le nomma capitaine de la ville et du château. Mais tant de prospérité lui suscita des envieux et, lorsque le prince qu'il appelait son bon maître fut mort, ils l'accusèrent de prévarications et le firent condamner à restituer des sommes énormes. Toute sa fortune fut engloutie par cette amende. « Il avait acquis, dit M. Vitet dans son histoire de Dieppe, la belle terre de Varengeville,

ancien domaine de la famille de Longueil ; la beauté du pays, la proximité de Dieppe l'engagèrent à démolir le vieux castel pour s'y faire bâtir un manoir à la moderne et à sa fantaisie. C'est ce manoir dont il reste encore quelques corps de logis convertis en ferme, mais que par une antique habitude, les habitants du pays ne connaissent et ne désignent jamais que sous le nom du *château*. » Ses granges, ses bergeries, son grand colombier qui se dresse au milieu de la cour, ses murs d'enceinte attestent son antique splendeur.

CHAPITRE V

ARTISTES DE LA RENAISSANCE

De la famille de Jean Ango, qualifié dans les actes du temps de marchand de Rouen et vicomte de Dieppe (c'est-à-dire qu'il exerçait la juridiction royale de la vicomté), était aussi sans doute Roger Ango, qui construisit le merveilleux Palais de justice de Rouen. On ne sait s'il fut l'architecte du manoir de Varengeville, ni quelle part il faut lui faire dans la transformation de l'architecture française au début du xvie siècle. C'est le temps où l'on vit sortir de terre tant de demeures royales et seigneuriales, dont la description ne peut entrer dans le plan de cet ouvrage : Blois, Chambord, Saint-Germain, la Muette, Chantilly, Follembrai, et les somptueuses résidences des d'Amboise à Gaillon en Normandie, à Chaumont-sur-Loire, Meillan en Berri, Nantouillet qui fut l'habitation du cardinal Duprat, Écouen que le connétable de Montmorency remplit de toutes les merveilles des arts; le Verger en Anjou, demeure des princes de Rohan-Guéméné, et le Vergier près de Nantes, au maréchal de Gié, etc.

Bien rares sont, pour cette époque, les renseignements qu'on a pu recueillir sur la vie et la demeure des artistes qui ont élevé et orné tant de châteaux et de palais. On sait cependant que Pierre Lescot, l'architecte du Louvre, après avoir habité au faubourg Saint-Jacques, eut un logement près de Notre-Dame, dans une des maisons canoniales; il avait été fait chanoine de la cathédrale en 1554, comme il était aussi abbé commen-

dataire de Clermont près Laval, et avait le titre d'aumônier ordinaire du roi. Jean Bullant résidait habituellement à Écouen, dont il construisit le château. Henri II prêta à Philibert Delorme l'hôtel d'Étampes pour y faire le travail du tombeau de François Ier, et plus tard lui en fit don. En 1567, Philibert Delorme commença pour lui-même la construction d'une maison rue de la Cerisaie, entre cour et jardin. Comme Pierre Lescot, il était chanoine de Notre-Dame et y fut inhumé.

On ne connaît pas les domiciles de Jean Goujon, soit à Paris, soit à Rouen, où il fut longtemps occupé. Ce qui est du moins acquis depuis peu à l'histoire, c'est qu'il ne périt pas, comme on l'a longtemps répété, dans le massacre de la Saint-Barthélemy. D'après une pièce retrouvée dans les archives de Modène, il aurait quitté la France en 1562 ou 1563, pour se rendre en Italie, et se serait fixé à Bologne, où il habitait place Saint-Michel. Il serait mort dans cette ville entre 1564 et 1568.

Germain Pilon, né au faubourg Saint-Jacques, dans la rue des Noyers, alla se loger à l'époque de son mariage, vers 1565, près de la porte de Nesles, au bout du Pont-Neuf. Déjà sculpteur du roi, il fut fait contrôleur général de la monnaie, et le roi ayant ordonné que la fabrication des monnaies serait transportée à la pointe de l'île de la Cité, dans la « maison des Étuves », Pilon s'y alla loger; il y mourut en 1590.

Le goût de la décoration italienne, que les rois de France avaient rapporté de leurs expéditions d'Italie, les engagea à faire venir de ce pays un grand nombre d'artistes. Dès le règne de François Ier il y en avait à Paris toute une colonie.

C'est au château de Vinci, près d'Empoli dans le Val d'Arno, que naquit le futur peintre de la *Joconde* et qu'il passa sa prime jeunesse sous l'aimable tutelle de trois jeunes belles-mères qu'épousa successivement son père, ayant constamment sous les yeux un paysage admirable et à ses côtés probablement de savants maîtres. On sait que la peinture le séduisit par-dessus tout : il avait dans le logis paternel une sorte d'atelier où il

pouvait s'isoler, si nous en croyons l'anecdote de la rondache sur laquelle il se plut à peindre une tête de monstre en laquelle il avait rassemblé ce qu'il y avait de plus hideux dans celles des chauves-souris, des serpents, des lézards et des sauterelles. Vasari, à qui nous devons cette histoire, ajoute qu'ayant disposé son œuvre en plein jour sur un chevalet, dans cette chambre où lui seul entrait, il alla chercher son père, qui ne put soutenir la vue de cette épouvantable Méduse.

Partout où il résida, à Florence, à Rome, à Milan, il menait un grand train de vie, dépensant même si largement qu'on le voit réduit à implorer le secours du duc de Milan : « Il n'a plus, écrivait-il, commission de personne... il est en retard de sa solde, il n'a plus rien pour payer ses ouvriers, il demande qu'on lui donne quelques vêtements ». C'est alors que Louis le More lui fit présent, par acte du 26 avril 1499, d'une petite vigne de seize perches, située près de la porte Vercellina.

Lorsque Léonard vint en France, le roi lui donna, avec une pension de 700 écus, le petit château de Clou, ou plutôt de Clos-Lucé, près d'Amboise. Cette habitation a été restaurée de nos jours dans le style du XVIe siècle. Le salon actuel, qui fut l'atelier du peintre, montrait encore çà et là, il y a quarante ans, sous des couches de peinture, des arabesques et des salamandres sur fond d'or datant du règne de François Ier. La façade du château a gardé quelque chose de sa physionomie antique. « Voilà, écrit M. Arsène Houssaye, la chapelle, les fenêtres sculptées, les briques encadrées de pierres, la porte basse, l'escalier massif; voici le toit aigu qui jette l'eau des pluies par les gueules de loup. Mais sur les pignons remis à neuf tout caractère historique a disparu. De même à l'intérieur. »

La propriété de Léonard de Vinci avait appartenu, avant d'entrer dans le domaine royal, à Pierre Morin, trésorier de France, maire de Tours en 1490, qui l'avait cédée à Charles VIII.

L'acte de vente nous a conservé la description de ce domaine illustre. On nous saura gré de le transcrire ici : « C'est assavoir l'ostel du Cloux, près le chastel d'Amboise auquel a plu-

sieurs corps d'ostel, contenant, tant en ediffices que jardins, vivier, bois, 2 arpents et demy de tenue ou environ. — Ensemble le lieu de Maisières ainsi qu'il se poursuit et comporte en maisons, granges, puye, prés et saullaye, le tout cloux à murailles, aussi contenant 4 arpents ou environ et joygnant audit lieu du Cloux et tout en une tenue, et ses appartenances. Ensemble une pièce de prés et saullaye assise hors ladite muraille contenant demy arpent ou environ. — Item l'ostel, terre et seigneurie de Lucé près ladite ville d'Amboise, contenant en maisons, granges et terres, 15 arpents de tenue ou environ en 5 pièces. »

Léonard avait conservé des biens en Italie, car dans son testament il lègue à ses domestiques Salai et Baptiste Villani, à chacun une moitié « d'un jardin hors Milan » sur lequel était bâtie une maison, et, avec 400 écus à 5 pour 100, un domaine à Fiesole.

Compatriote de Léonard de Vinci, Benvenuto Cellini, l'illustre orfèvre et statuaire, fut aussi appelé à la cour de François Ier. Avant de parler de la somptueuse demeure que le roi lui assigna à Paris près de son palais, nous rappellerons rapidement les différents logis qu'il occupa en Italie. Dans un ouvrage consacré à la ville de Florence, l'architecte Frederico Fantozzi indique une maison de la via Chiara da San Lorenzo, portant alors le numéro 5078, comme étant celle où naquit Benvenuto et où il passa les premières années de son enfance. Elle porte aujourd'hui le numéro 6 et appartient à M. Paoletti; sur sa façade a été apposée une plaque de marbre avec cette inscription :

<center>
IN QUESTA CASA

NACQUE BENVENUTO CELLINI

IL 1° NOVEMBRE 1500

E VI PASSO I PRIMI ANNI.
</center>

En 1523, le jeune apprenti travaillait chez l'orfèvre Santi, qu'il quitta bientôt pour louer une partie de la boutique d'un Milanais nommé Giovanpiero della Tacca. Il en était unique locataire lorsqu'il quitta l'Italie.

A Paris, il travailla quelque temps chez le cardinal de Ferrare, jusqu'au moment où le roi lui donna le château du petit Nesle pour y établir ses ateliers. L'orfèvre dut prendre cette maison de haute lutte à Jean d'Estouteville, seigneur de Villebon, qui ayant hérité des fonctions du bailli chargé spécialement de la garde des privilèges de l'Université de Paris, demeurant au petit Nesle, prétendait garder ses droits sur cet édifice, où d'ailleurs il ne logeait pas. Fort de la protection du roi, Benvenuto dut expulser successivement tous les locataires. Parmi les plus récalcitrants fut un imprimeur, en qui on croit reconnaître Pierre Gauthier. Un fabricant de salpêtre se moqua des sommations de l'artiste, qui fit jeter ses meubles par les fenêtres. Plus tard un distillateur de parfums protégé par Mme d'Étampes tenta de s'installer au petit Nesle : « Pendant plusieurs jours, l'assaut fut régulièrement donné chez lui par Cellini et ses élèves. A coups de piques et d'escopettes, on le contraignit également à déguerpir ; et ce fut encore par les fenêtres que les assaillants déménagèrent son mobilier.[1] »

En même temps, le roi confirma à l'artiste la possession « d'une petite maison et Jeu de Paulme deppendant du dict Hostel », que l'artiste semble s'être appropriés aux dépens d' « un certain Jehan le Roux thailleur et faiseur de pavemens de terre cuyte », par les procédés violents qui lui étaient ordinaires.

L'acte de donation, retrouvé à Florence, est daté de Saint-Mor des Fossés, le 15 juillet 1544.

On sait comment Benvenuto partit subitement pour l'Italie à la suite de démêlés avec la duchesse d'Étampes. Il s'arrêta à Florence. « Ayant le plus grand désir de me mettre au travail, dit-il dans l'histoire qu'il a écrite de sa vie, j'exposai à Son Excellence (Cosme de Médicis) que j'avais besoin d'une maison disposée de manière à pouvoir d'abord y installer des fourneaux et y exécuter les œuvres de terre et de bronze. »

1. E. Plon, *Benvenuto Cellini*

Il indiqua une demeure et le duc écrivit : « Qu'on voie cette maison, à qui il appartient de la vendre et le prix qu'on en demande, car nous voulons complaire sur ce point à Benvenuto. »

Ce logis bien humble, comparé au château de Nesle, lui suscita beaucoup de tracas.

« Je prie Votre Excellence, écrivait-il le 27 juin 1552, de vouloir bien déclarer que si j'ai travaillé dans la boutique de cette maison, c'est qu'elle me fut donnée par Elle pour y vaquer à mon art. Et le motif de ma prière est que chaque jour je suis molesté et sans aucune raison, puisque je l'ai eue de Votre Excellence, ainsi que je le reconnais et que je la lui rendrai quand il lui plaira. » Le 8 janvier 1553, il réclame encore pour y faire à ses frais les réparations nécessaires. « Car, dit-il, telle qu'elle est, je n'y ai aucune commodité pour la pratique de mon art. L'hiver on y gèle et l'été on y grille. »

Les héritiers de l'ancien propriétaire qui n'étaient pas d'accord avec les mandataires du prince lui réclamaient un loyer, et ceux-ci, ne voyant pas la donation régulièrement établie, lui en demandaient un de leur côté. Le 18 juillet 1561, Guido Guidi vint annoncer à son ami de la part de Cosme que la maison était désormais son bien. Il y demeura jusqu'à sa mort, c'est-à-dire en tout vingt-cinq ans.

D'après l'acte de donation, cette maison était située dans le quartier de Santa Croce, dans la rue del Rosaio; un jardin en dépendait. Celle que lui attribue la tradition est située au numéro 38 de la rue della Pergola.

Nous placerons ici ce que nous savons des habitations de quelques artistes étrangers, avant de revenir ensuite à celles des autres hommes célèbres de la Renaissance. Disons tout de suite que le palais Buonarotti, situé à Florence au numéro 38 de la rue Ghibellina, que ne manquent pas de visiter comme la maison de Michel-Ange, tous ceux qui passent dans cette ville, n'a pas été en réalité habité par ce grand homme. Il fut acheté par lui pour son neveu et son héritier Léonard. Vers 1620, son petit-

neveu, Michel-Ange le jeune, qui fut un poète de talent, plein de piété pour la mémoire de son illustre ascendant, y fit peindre par les plus habiles artistes du temps les principaux faits de sa vie et y réunit tout ce qu'il put recueillir de ses dessins, de ses poésies et de ses lettres. Cette collection fut encore accrue par un autre membre de la famille, Philippe Buonarotti, antiquaire de grand savoir et d'excellent jugement qui vivait au commencement du xviiie siècle. Une salle au premier étage contient les dessins du maître et, dans l'ancienne bibliothèque et dans la chapelle, on peut voir quelques-unes de ses œuvres sculptées, esquisses en cire et en terre cuite : ce n'est donc pas seulement son souvenir que l'on vient chercher là, mais quelque chose de lui-même est présent et anime cette demeure qu'il avait choisie et léguée à sa famille.

Raphaël naquit à Urbin, dans une maison de la *Contrada del Monte*, la rue la plus montueuse de la petite capitale des ducs de Montefeltro. Son grand-père nommé Santi, qui avait amassé quelque bien en spéculant sur les propriétés et aussi en vendant du blé, de l'huile, des clous et des cordages, avait acheté cette maison pour 240 ducats.

Au xviie siècle, une partie de cette modeste demeure était occupée par un architecte nommé Muzio Oddi, qui fit graver sur la façade une inscription latine qui subsiste encore :

<div style="text-align:center">

NUNQUAM MORITURUS
EXIGUIS HISCE IN AEDIBUS
EXIMIUS ILLE PICTOR
RAPHAEL
NATUS EST
OCT. ID. APR. AN.
MCDXXCIII
VENERARE IGITUR HOSPES
NOMEN ET GENIUM LOCI
NE MIRERE
LUDIT IN HUMANIS DIVINA POTENTIA REBUS
ET SAEPE IN PARVIS CLAUDERE MAGNA SOLET[1].

</div>

1. Dans ce modeste édifice, celui qui ne doit jamais mourir, Raphaël, le

Le dernier habitant de la maison de la Contrada fut M. Pier Giuseppe Albini, qui la céda en 1873 à l'Académie d'Urbin, fondée sous le nom de *Regia Accademia Raffaello*, pour la somme de 20 000 francs. La savante société, malgré les actives démarches du comte Pompeo Gherardi, n'était parvenue par des souscriptions qu'à réunir 17 674 livres, ce qui était insuffisant. Un Anglais, M. Morris Moore offrit alors généreusement de parfaire la différence. Le contrat de vente fut signé le 6 avril, dans la chambre où vint au monde Raphaël. L'Académie, pour témoigner sa reconnaissance à M. Morris Moore, décida que son nom serait inscrit parmi ceux de ses membres actifs, qu'une médaille d'or lui serait offerte et qu'il serait logé dans la maison de Raphaël, toutes les fois qu'il viendrait à Urbin.

Le jeune Santi ou Sanzio grandit dans cette maison et y apprit son art de son père, qui était un bon peintre et un excellent dessinateur, comme l'on peut en juger par quelques œuvres que l'on conserve de lui, entre autres une fresque qui existe encore dans sa demeure et représente très probablement Raphaël enfant sur les genoux de sa mère.

Raphaël perdit malheureusement ce guide plein de tendresse à l'âge de douze ans, et trois ou quatre ans plus tard il quitta sans trop de regrets sa maison natale, désormais gouvernée par la seconde femme de son père et sa sœur consanguine, pour se rendre à Pérouse dans l'atelier du savant maître Pietro Vannucci, célèbre déjà sous le surnom de Pérugin. Giovanni Santi, son père, lui avait laissé un avoir suffisant pour payer son apprentissage.

On montre encore l'atelier du Pérugin : il porte le numéro 18 de la via Deliziosa, près de l'église San Antonio, à Pérouse. Une inscription italienne signale à l'attention publique l'humble demeure qu'illustre le double souvenir de Vannucci

peintre excellent; est né, le huitième jour des ides d'avril, 1483. Vénère donc, étranger, le nom et le génie de ce lieu. Ne t'étonne pas, la puissance divine se joue dans les choses humaines et se plaît souvent à renfermer ce qui est grand dans ce qui est petit.

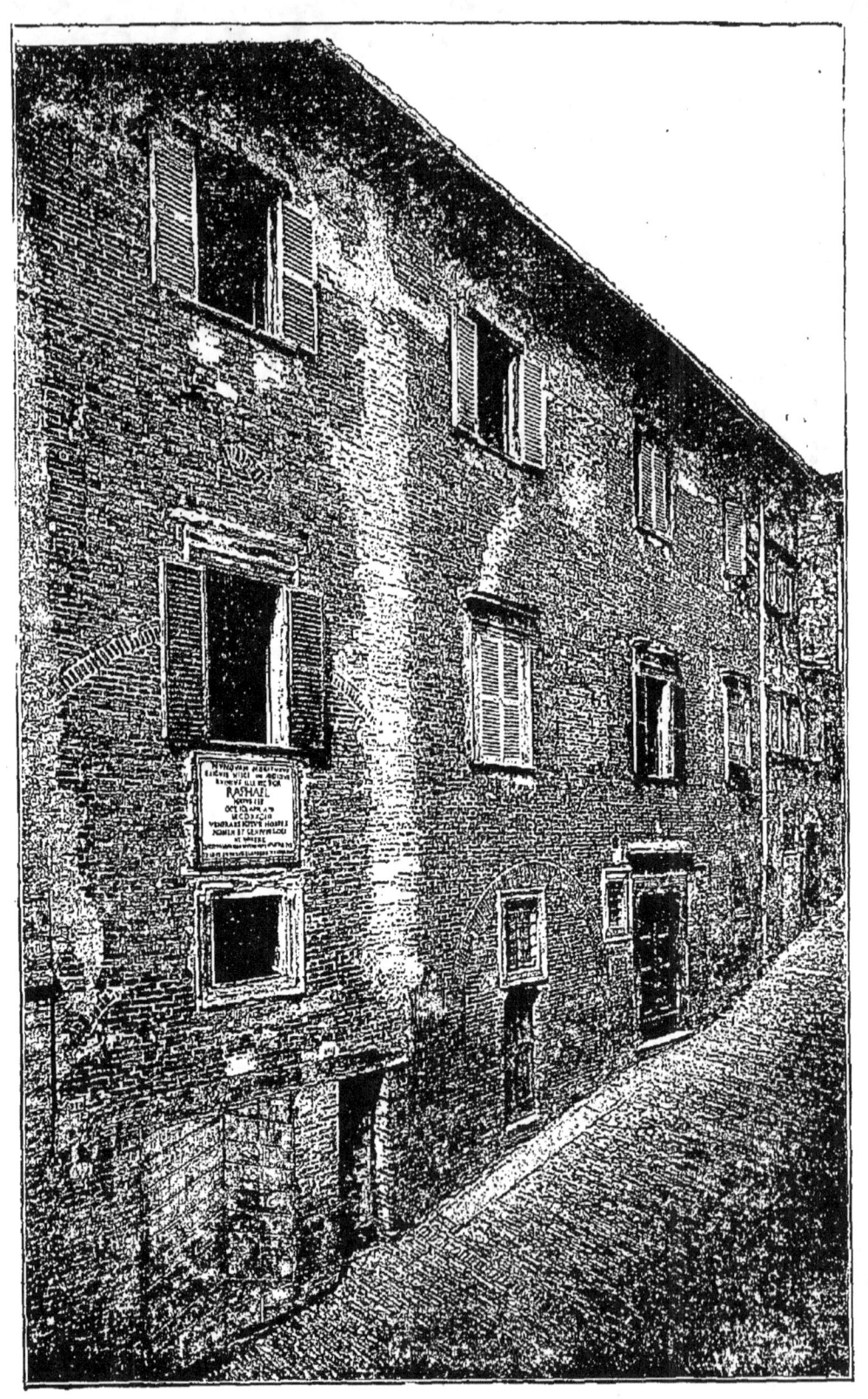

Maison natale de Raphaël, à Urbin.

et de son glorieux élève. En voici la traduction : « Dans cette maison où, d'après une constante tradition, demeura Pierre Vannucci Pérugin, en y mettant sa demeure, son affection et son nom, trois cent quarante et un ans après la mort du grand peintre, en novembre 1865, fut par les soins de la commune posée une pierre afin de témoigner à la nation la vénération de Pérouse pour le fondateur de son école et le maître de Raphaël. »

M. Eugène Müntz, dans son savant ouvrage sur *Raphaël, sa vie, son œuvre et son temps*, donne une description de la maison du Pérugin qu'on nous permettra de citer : « Quoique les remaniements modernes aient singulièrement altéré le caractère de la construction, il est encore possible de se rendre compte de la disposition primitive. La maison proprement dite est située au fond d'une petite cour, pleine de soleil, protégée à droite par de vieilles masures. Un escalier de pierre peu élevé conduit à la porte d'entrée, au-dessus de laquelle est encastrée une tête de marbre. On pénètre d'abord dans une sorte de vestibule dont les arcades étaient autrefois ouvertes du côté de la cour. Aujourd'hui encore, quoique les entre-colonnements aient été murés, on distingue les colonnettes à chapiteaux gothiques qui supportaient ces arcades. L'inscription italienne a pris sur l'une des parois, la place du *Saint Christophe* qu'on y voyait autrefois et que la tradition attribuait au Pérugin. Il est écrit que les propriétaires Paris et Muzio Troni l'ont placée là trois cent trente-sept ans après la mort du grand artiste, pour perpétuer le souvenir d'un Saint Christophe, qu'il peignit par affectueux respect pour le nom de son père et qui fut transporté depuis à Rome. Du vestibule on pénètre dans des pièces assez petites, toutes voûtées, ornées de médaillons sculptés (feuillages, têtes de lions) supportant la retombée des voûtes. La salle principale, aujourd'hui coupée en deux, servait probablement d'atelier. A côté d'elles, s'étendent quelques pièces plus petites, aujourd'hui converties en chambres à coucher. Le premier étage offre une disposition analogue à celle du

rez-de-chaussée : ici encore les arcades de la façade ont été murées. Ajoutons que les fenêtres de derrière donnent sur une ruelle étroite.

« Malgré son exiguïté, cette maison a une originalité, une distinction qu'on ne saurait méconnaître. On se croit transporté dans un de ces ateliers d'artistes du xve siècle, tout ensemble simples et confortables. On ne regrettera que l'absence de jardin : quelques fleurs, quelques touffes de verdure, ajouteraient encore au charme de ce riant tableau. »

Dans cette demeure, où le Pérugin vivait tranquille, en dépit de la gloire, avec son épouse chérie, la belle Claire Fancelli, Raphaël trouva d'aimables condisciples qui presque tous devinrent des artistes renommés, comme Fiorenzo di Lorenzo, le Pinturicchio, Andrea Luigi, Giannicola Manni, Domenico di Paris Alfani, le Spagna. Il y passa deux années. Dans l'intervalle de temps qui sépara sa sortie de l'atelier du maître ombrien et son établissement à Rome, Raphaël habita tantôt chez des peintres avec lesquels il travaillait, tantôt dans les palais ou les couvents qu'il était chargé de décorer. C'est ainsi qu'il passa une partie de l'année 1505 chez les Camaldules de Pérouse qui l'avaient prié de peindre à fresque une des parois de leur sacristie; on le retrouve quelques mois plus tard à Florence, chez le seigneur Taddeo Taddei, logeant dans sa maison et mangeant à sa table, ainsi qu'en témoigne l'inscription suivante placée sur cette demeure :

<center>
RAFFAELLO DA URBINO

FU OSPITE DI TADDEO DI FRANCESCO TADDEI

QUESTA CASA NEL MDV [1]
</center>

Quand Raphaël fut à Rome chargé des travaux de Saint-Pierre et du Vatican, il voulut avoir une maison dans le voisinage. Vasari parle en deux endroits de cette habitation : « Bra-

[1] Raphaël d'Urbin fut l'hôte de Taddeo di F. Taddei dans cette maison, en 1505.

Maison de Raphaël, à Rome, d'après Lafreri.

mante, écrit-il, fit bâtir dans le Borgo le palais qui appartint à Raphaël d'Urbin. Cet édifice est construit en briques et en mortier coulé ; les colonnes et les corniches sont d'ordre dorique et rustique. On remarquera ce moyen si nouveau et si beau d'employer le mortier. » Ailleurs, dans la vie de Raphaël, le même écrivain dit encore : « Pour perpétuer sa mémoire, Raphaël fit élever dans le Borgo Nuovo un palais que Bramante décora au moyen du béton ». Nous nous représenterions difficilement par ces quelques lignes ce que pouvait être la maison de Raphaël si un artiste français, Lafreri, n'avait pris soin de la dessiner et de la graver avec beaucoup de soin. C'est ce précieux document que nous reproduisons ici en fac-similé. L'original est accompagné de la légende suivante : *Raph. Urbinat. ex lapide coctili Romae extructum* (construite en briques à Rome par Raphaël d'Urbin).

Une lettre du Vénitien Marc-Antoine Michiel di ser Vettor, relative à un acte de vente retrouvé récemment, permettra de rectifier l'information de Vasari. Bramante construisit pour le cardinal Caprivi de Viterbe et pour ses frères, et non pour Raphaël, le palais du Borgo : celui-ci l'acheta en 1517, quand Bramante était mort déjà depuis trois ans. Michiel ajoute à tort que le peintre laissa en mourant sa demeure au cardinal Bibbiena. Ce deuxième renseignement est formellement contredit par un bref de Léon X, approuvant la cession faite au cardinal de Saint-Clément, Pierre Accolti, de la résidence de Raphaël, avec la mention des exécuteurs testamentaires, des légataires et des héritiers ab intestat. Bibbiena n'y est nommé nulle part. Le dernier propriétaire de la maison fut le pape Alexandre VII, qui, l'ayant achetée pour 7 163 écus, la fit abattre afin d'agrandir la place de Saint-Pierre.

« Comment Raphaël, écrit M. Eugène Müntz, avait-il décoré cette demeure dans laquelle il passa les années les plus fécondes de sa vie? L'artiste, vraiment débordé par les commandes, à partir de l'avènement de Léon X, a-t-il pu, au milieu de cette existence fiévreuse, se créer un intérieur digne de lui? Je serais assez disposé à croire que les meubles, les ouvrages d'art les

5

plus précieux s'entassaient dans le palais, sans que le possesseur trouvât le temps de les installer convenablement. Ce magicien, qui avait embelli la demeure de tant d'autres, se voyait réduit à ne songer à la sienne qu'en dernier lieu. Tout portait la trace de la hâte, de l'improvisation. C'est à peine s'il avait eu le loisir de suspendre au mur le portrait dont lui avait fait présent Francia, et celui que lui avait envoyé Albert Dürer. Dans un coin gisaient de superbes tapisseries non encore dépliées. L'antichambre, les corridors étaient remplis d'antiques, dont quelques-unes n'étaient peut-être pas encore débarrassées de la gangue qui les recouvrait. Puis venaient les chevalets des élèves, et des montagnes d'esquisses ou de cartons. »

Raphaël, obligé de loger, ou tout au moins de nourrir, selon la coutume, la foule des élèves qui se pressaient dans son atelier, se trouva bientôt à l'étroit dans son palais du Borgo, et force lui fut d'acheter en l'année 1515, au prix de 200 florins d'or, une seconde maison dans la via Sistina, qui appartenait à l'architecte Perino de Gennari de Caravaggio. A cette maison, il en fallut par la suite adjoindre d'autres, que le peintre loua dans la via Alessandrina aux frères Porcari. Il résolut alors de se construire un vaste palais en rapport avec ses besoins et avec sa fortune croissante. Le terrain qu'il choisit était situé dans la via Giulia, près de Saint-Jean-des-Florentins. « Il est bordé de tous côtés par des rues, est-il dit dans l'acte notarié, et mesure 217 cannes et demie (mesure romaine). La cession a lieu à titre d'emphytéose perpétuelle, avec cette condition expresse que le seigneur Raphaël construira sur le terrain en question une maison destinée à lui servir d'habitation. Dans le cas où ces constructions ne seraient pas élevées dans un délai de cinq ans, le terrain tout entier doit faire retour au chapitre. »

Raphaël signa ce contrat le 24 mars 1520. Treize jours plus tard il expirait.

Jules Romain est digne d'être nommé après Raphaël, dont il fut l'élève favori. Il acquit à son école la pureté, la fermeté du

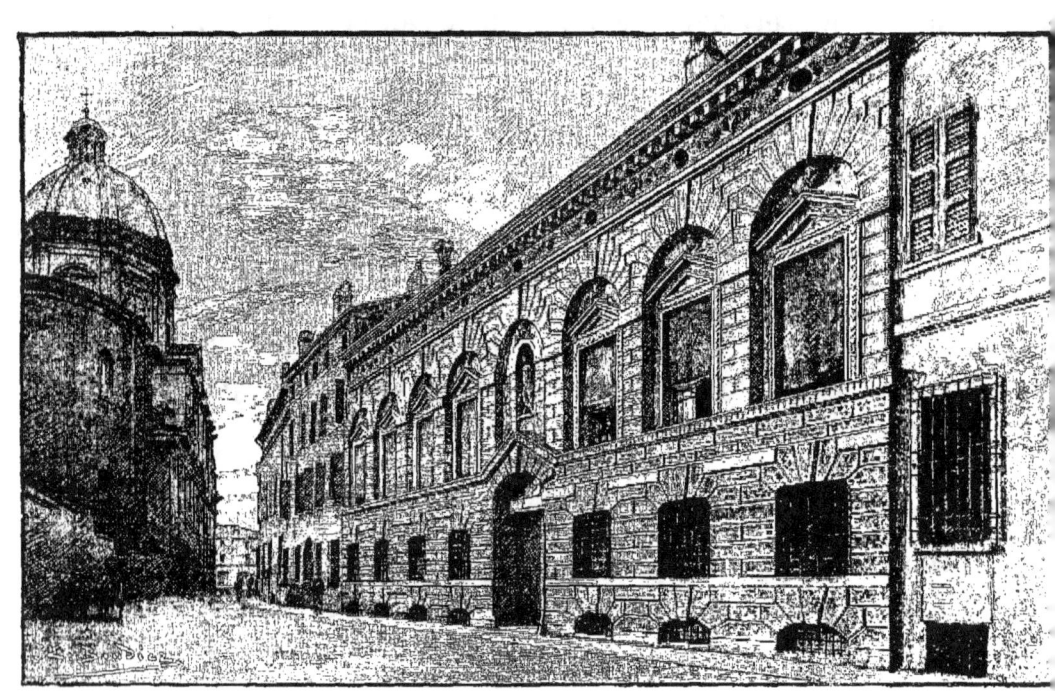

Maison de Jules Romain, à Mantoue.

dessin, la science de la composition. C'est surtout à Mantoue qu'on est frappé par l'abondance et la force de son génie. Il s'y est librement répandu, non seulement au Palais Ducal et au Palais du T, dont tout le monde connaît et admire les peintures, mais dans la ville entière. « Mantoue, dit Vasari, jadis sale et fangeuse au point d'être presque inhabitable, devint, grâce à Jules Romain, aussi saine qu'agréable. Elle lui dut la plupart de ses embellissements, chapelles, maisons, jardins, façades.... Le nombre des dessins qu'il fit pour Mantoue et ses environs est vraiment incroyable : car, nous l'avons dit, on ne pouvait, surtout dans la ville, élever des palais et d'autres édifices considérables que d'après ses dessins. »

Il y fut amené en 1524 par le célèbre comte de Castiglione, l'ami de Raphaël, qui devint aussi le sien et qui sut faire apprécier son mérite au marquis de Mantoue, Frédéric de Gonzague. Celui-ci, dès son arrivée, le combla de caresses, lui accorda une maison magnifiquement meublée, une forte pension et la table pour lui, pour Benedetto Pagni, son élève, et un autre jeune homme qui était à son service. Le marquis lui envoya, en outre, du velours, du satin et d'autres riches étoffes, puis, songeant qu'il n'avait pas de monture, il se fit amener son cheval favori et le lui donna. « Jules Romain se maintint toujours dans les bonnes grâces de Frédéric de Gonzague, qui ne pouvait se passer de lui, dit encore Vasari; il ne lui refusa jamais aucune faveur et, par ses libéralités, le rendit maître d'un revenu de plus de 1000 ducats. Jules se construisit à Mantoue, vis-à-vis l'église San Barnaba, une maison dont il décora la façade de stucs colorés; il enrichit l'intérieur de peintures, de stucs semblables à ceux de la façade, et de morceaux antiques que lui avait donnés le duc. »

C'est là qu'il demeura jusqu'à sa mort, arrivée en 1546.

Le Titien habita pendant quinze ans, à Venise, près du grand canal entre la place Saint-Marc et le pont du Rialto, une maison qui avait appartenu autrefois aux ducs de Milan. On y logeait des personnages au service de la République. L'architecte Barto-

lomé Bon en avait été longtemps le pensionnaire. Titien y obtint le logement, en même temps que la charge de courtier de l'Entrepôt des Allemands (*Fondaca dei Tedeschi*), que son maître Jean Bellin avait eue avant lui. Il y resta jusqu'en 1531; puis il loua à Biri Grande sur la paroisse de San Casciano, dans la partie la plus retirée de Venise, un logement plus vaste, dans une maison bâtie depuis peu, qu'on appelait la Casa Grande. Le rez-de-chaussée était loué à d'autres personnes; pour lui, il occupait les deux étages supérieurs : au premier, il y avait un grand atelier où l'on arrivait, en traversant un jardin, par un escalier extérieur, et plusieurs pièces au second. Du jardin la vue s'étendait jusqu'aux cimes de l'Antelao, la montagne qui domine Cadore, patrie de l'artiste. En 1536, il loua encore un des logements qui se trouvaient au rez-de-chaussée et un autre bientôt après, en attendant qu'il pût devenir propriétaire de la totalité. La maison existe encore, mais elle a été entièrement transformée et il est devenu difficile de la trouver dans le quartier retiré où elle se cache[1].

Dans la vieille ville impériale de Nuremberg, non loin de la porte du Jardin Zoologique, s'élève une antique maison, aux murailles zébrées de soliveaux noirs, aux fenêtres larges à vitrages plombés, au toit énorme et saillant; dont les tuiles brunes s'entr'ouvrent en une multitude de lucarnes basses et ondulées qui ressemblent, dit un voyageur, « à autant de grosses grenouilles plates, ouvrant leurs bouches toutes grandes pour invoquer l'eau des nuages. » Dans cette curieuse demeure vécut et « décéda en Dieu », le 6 avril 1528, le plus grand artiste de l'Allemagne, Albert Dürer. Peintre et dessinateur de génie, graveur admirable sur le bois, sur le cuivre, sur le fer, sur l'étain, en camaïeu et à l'eau-forte, il faisait des modèles pour les orfèvres, pour les costumiers, pour les architectes; il combinait en ingénieur consommé des plans de fortifications; enfin

1. G. Lafenestre, *Titien*.

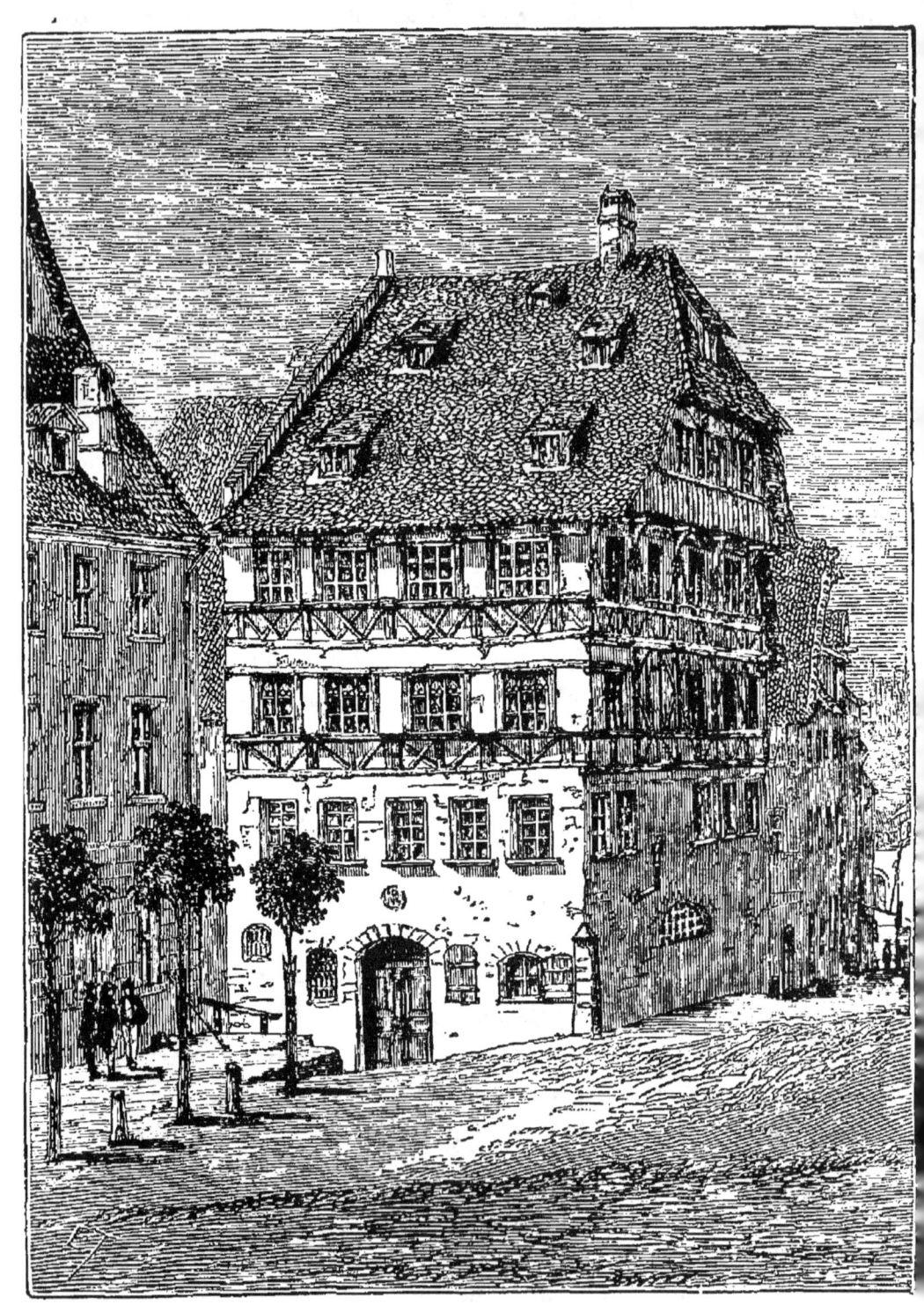

Maison d'Albert Dürer, à Nuremberg.

il s'est fait une place parmi les écrivains allemands du xvie siècle par ses traités, ses lettres et ses mémoires.

Une petite salle du rez-de-chaussée était spécialement réservée aux modèles vivants, qu'il étudiait beaucoup. On peut la voir encore : le jour y pénètre par une sorte de châssis courbé en forme d'arc, bien visible sur notre gravure. Un escalier en bois conduit de cette pièce au premier étage. Là, entre les fenêtres qu'on y voit encore aujourd'hui, était l'atelier du maître placé dans une petite loge vitrée formant échauguette. Un vaste salon occupe actuellement toute la façade et sert de lieu de réunion à la Société des arts de Nuremberg. Le second étage, en tout semblable au premier, était réservé autrefois au ménage. On voit, sur le derrière, la chambre où couchait Albert Dürer; les portes qui y donnent accès sont si basses qu'on ne peut guère entrer sans se baisser et l'on peut à peine se tenir debout dans l'endroit où le célèbre peintre a passé la moitié de sa vie.

Albert Dürer eut dans cette maison une existence tranquille et modeste avec sa femme Agnès Frey. Il recueillit dans leur vieillesse ses beaux-parents et sa mère Barbara, qui mourut chez lui. Il eut d'illustres amis, parmi lesquels Martin Luther, Mélanchton, Jean Bellin, Raphaël, Érasme, Lucas de Leyde, Patenier; mais le meilleur fut toujours son camarade d'enfance, Wilibald Pirkheimer, à côté duquel il repose dans le cimetière de Nuremberg.

Sa fortune était médiocre, tout juste suffisante à ses modestes besoins, car dans son désintéressement, comme il l'avoue lui-même, il travaillait « plus souvent gratis que pour de l'argent ». Il n'avait qu'une seule servante, qui s'appelait Suzanne.

La rue où se trouve la maison d'Albert Dürer porte aujourd'hui son nom. Elle a été acquise par la ville et une plaque commémorative la signale à l'attention des passants. Nous avons dit que la Société des arts de Nuremberg y tient ses séances. Un peintre verrier y est logé en qualité de majordome et il est chargé de la montrer aux étrangers.

CHAPITRE VI

IMPRIMEURS — ÉRUDITS — RÉFORMATEURS
ÉCRIVAINS ET SAVANTS DU XVIᵉ SIÈCLE

« Le xvᵉ siècle, dit Michelet, a été celui de l'érudition ; l'enthousiasme de l'antiquité a fait abandonner la route ouverte si heureusement par Dante, Boccace et Pétrarque. Au xvıᵉ siècle le génie moderne brille de nouveau pour ne plus s'éteindre. » Il avait trouvé un instrument merveilleux de propagation : l'imprimerie lui donnait des ailes. C'est vers 1440 que Jean Gutenberg conçut l'idée de l'impression en caractères mobiles. Il était né à Mayence, où l'on pouvait voir naguère encore sa maison paternelle aux angles des rues Pfandhausgasse et Emmeransgasse. Une autre maison de la même ville, la *Hof zum Jungen*, porte une inscription rappelant qu'elle est bâtie à l'endroit où Gutenberg fut associé à Jean Fust, riche négociant qui lui fournit des capitaux, et à Pierre Schœffer, serviteur de Fust, qui perfectionna son invention en fabriquant des poinçons d'acier gravés et établit la presse qui imprima la Bible latine dite aux quarante-deux lignes, prototype de tous les livres imprimés. Plus tard les trois associés transportèrent leur atelier dans la maison dite *Zum Heimbrecht* ou *Heinerhof*, aujourd'hui l'Hôtel des Trois Rois (*Dreikœnigshof*). Gutenberg avait, dit-on, son logis particulier sur l'emplacement où l'on a construit le Casino.

Bientôt Cologne, Strasbourg, Bâle, Bamberg, Augsbourg eurent des presses rivales. D'habiles imprimeurs répandirent

l'art nouveau dans toute l'Europe : en Italie dès 1465; à Paris, en 1469, trois ouvriers de Jean Fust, appelés par Guillaume Fichet, recteur de l'Université, établirent leur atelier en pleine Sorbonne.

Cependant la renaissance des lettres classiques n'avait pas encore commencé en France au début du xvie siècle, et l'Italie possédait presque entièrement le monopole de la librairie quand le premier des Estienne, celui qu'on appelle Henri Ier, pour le distinguer de son petit-fils le grand Henri, dont la renommée dépassa la sienne, vint exercer à Paris l'art de l'imprimerie. Il s'établit dans le quartier Saint-Jacques, en face de l'École de décret ou de droit canon, dans le clos Bruneau et la rue Jean-de-Beauvais; il avait pour enseigne un olivier et pour devise ces mots : *Plus olei quam vini* (plus d'huile que de vin); devise à laquelle son fils Robert en substitua plus tard une autre tirée de l'Epître de Saint Paul aux Romains : *Noli altum sapere* (ne retranche pas ce qui est élevé).

Robert Estienne fut en France, avec plus de science encore et de goût, ce qu'avait été en Italie le premier Alde Manuce. Les imprimeurs italiens avaient déjà remis en honneur la plupart des auteurs grecs et latins; il en donna des éditions plus correctes; pour le grec il fit graver les caractères les plus élégants et, soutenu par la munificence du roi François Ier, il en fit fondre pour la langue hébraïque et, du premier coup, il parut y avoir atteint la perfection; enfin il composa son *Trésor de la langue latine*, œuvre immense qui place son nom à côté de ceux des plus grands érudits du xvie siècle.

Ménage a dit plaisamment que du « grenier à la cuisine et à la cave, tout le monde parlait latin chez Robert Estienne. » Il n'a fait que répéter ce qu'on lit dans une lettre de Henri Estienne adressée à son fils Paul : « Votre aïeule entendait aussi facilement que si l'on eût parlé en français tout ce qui se disait en latin; et votre tante Catherine, loin d'avoir besoin d'interprète pour comprendre cette langue savait s'y énoncer de manière à

être parfaitement claire pour tout le monde. Les domestiques eux-mêmes s'accoutumaient à ce langage et finissaient par en user. Mais ce qui contribuait surtout à en rendre la pratique générale, c'est que mes frères et moi, depuis que nous avions commencé à balbutier, nous n'aurions jamais osé employer un autre idiome en présence de mon père et de ses correcteurs. » Et il ajoute : « A une certaine époque mon père entretenait chez lui une espèce de décemvirat littéraire, composé d'hommes issus de toutes les nations et parlant toutes les langues : c'étaient dix étrangers qui remplissaient auprès de lui les fonctions de correcteurs, quoiqu'ils eussent assez de mérite pour être auteurs eux-mêmes. » Après avoir été revisés par de tels lecteurs, parmi lesquels on voit figurer Beatus Rhenanus, philologue et historien, et Aymar Ranconet, qui fut depuis président au parlement de Paris, tous les textes passaient ensuite sous l'œil sévère du maître et il appliquait à ce travail une attention que rien ne pouvait distraire. On prétend même qu'un jour, visité par François Ier, il pria le monarque d'attendre la fin d'une correction importante.

Henri Estienne parla le grec avant le latin. A onze ans il était digne d'avoir pour maîtres Pierre Danès et Adrien Turnèbe, deux des professeurs qui ont le plus honoré l'ancien Collège de France, et bientôt il devint lui-même le plus habile helléniste qui, depuis la mort de Budé, eût paru en France et dans l'Europe entière. Robert Estienne avait fait paraître le *Trésor de la langue latine*, Henri publia le *Trésor de la langue grecque*, que de nos jours on a réimprimé en le complétant, mais qu'on n'a jamais songé à refaire.

La vie de Henri Estienne ne s'écoula pas paisiblement dans la docte maison de la rue Jean-de-Beauvais. Il avait l'esprit remuant et l'humeur vagabonde : il voyagea beaucoup, d'abord en Italie, puis il accompagna à Genève son père forcé de fuir pour sa religion. L'imprimerie parisienne resta aux mains de son frère Robert, resté fidèle à l'Église romaine ; Henri prit la

direction de celle de Genève ; mais sans cesse entraîné au loin par son génie aventureux autant que par les nécessités de ses affaires, on le retrouve à Lyon, à Orléans, à Bâle, à Francfort, à Strasbourg, à Cologne et jusqu'en Hongrie et en Silésie. Il était à Genève en 1587, quand la peste après la famine ravagea cette ville ; un contemporain, François Hotman, nous montre Henri Estienne confiné dans sa maison, perdant successivement sa tante, sa nièce et l'une de ses filles, et creusant la terre de son petit jardin pour les y ensevelir, tandis qu'il tremble encore pour une autre de ses enfants atteinte à son tour par la contagion.

Dans cette même année il maria sa fille Florence au savant Isaac Casaubon, celui que Balzac cite dans la VIIe de ses Dissertations parmi « les trois plus doctes de leur temps, qu'on appelait les triumvirs de la république des lettres » ; les deux autres étaient Scaliger et Juste Lipse. Casaubon était peut-être le premier des trois par la science, il l'était certainement par le caractère. Au moment de son mariage, professeur de grec à Genève, sans fortune, il ne demanda pas une grosse dot pour épouser la femme qu'il aimait. Henri Estienne n'était pas riche non plus ; ses affaires n'avaient pas prospéré pendant ses longues absences. Quand il revenait de ses courses incessantes, chagrin et misanthrope, il se cachait comme un avare dans sa bibliothèque qui renfermait son meilleur avoir, et ne permettait à personne d'y entrer. A sa mort, son héritage était si modique que son gendre, alors à Montpellier, hésitait, on le voit par une de ses lettres, à se déplacer pour en recueillir sa part. Il ne vint qu'attiré par l'envie de pénétrer dans ce lieu réservé et de contempler le trésor si longtemps riche encore, quoique réduit, dont la vue même lui avait été interdite. Il eut cependant l'abnégation de n'en rien disputer à Paul Estienne qui succédait à son père dans la direction de l'imprimerie et il amena, non sans peine, les autres intéressés au même sacrifice.

Casaubon ne resta pas à Montpellier, où il n'avait éprouvé que

des déboires; il reprit son enseignement à Genève. Henri IV l'appela à Paris et le chargea, en 1603, de la garde de sa bibliothèque. Après la mort du roi de France, ce fut le roi d'Angleterre Jacques I^{er}, prince lettré et savant, qui voulut l'avoir. Il fallut qu'il négociât diplomatiquement pour obtenir de Marie de Médicis le congé du bibliothécaire dont on prisait si haut et si universellement le savoir. Il partit; mais la reine ne lui laissa pas emporter ses livres, pensant ainsi l'engager à revenir. Il renvoya en France sa femme : elle devait les reprendre chez de Thou son ami, à qui il avait confié ce précieux dépôt; ils étaient entassés, prêts à partir, dans des tonneaux. De Thou s'entremit et ne put rien obtenir. La reine ne consentit à lever l'interdit que pour quelques ouvrages d'un usage indispensable. Casaubon mourut en 1614 et fut enterré à l'abbaye de Westminster, où il repose à côté des hommes les plus illustres de l'Angleterre.

François Ier, qui honorait de ses visites l'imprimerie des Estienne, aimait à s'entourer des hommes dont les connaissances et les talents pouvaient contribuer à rehausser l'éclat de son règne. « Chez lui, point de repas, de promenades, de haltes dans ses voyages, qui ne fussent employés à des conversations instructives, à des discussions littéraires; ceux qui étaient admis à sa table se croyaient au milieu d'une école de philosophie. » C'est aujourd'hui son plus beau titre de gloire, il a aimé les arts, et les arts parlent encore pour lui; il a protégé les lettres et le nom de *père des lettres* lui est resté dans l'histoire. « Les exactions de Duprat sont oubliées, dit Michelet, l'Imprimerie royale; le Collège de France subsistent. »

Le projet du *Collège royal* fut suggéré au roi par l'illustre Guillaume Budé, profond érudit, vrai père de la philologie moderne, et c'est à lui que revient l'honneur de sa fondation définitive en 1530; mais dès 1517, François Ier avait résolu d'avoir à Paris un collège des trois langues (hébreu, grec et latin), semblable à celui qu'avait organisé à Louvain le docte,

Érasme, et il avait essayé sans succès d'attirer en France cet homme illustre dont les livres parcouraient l'Europe d'un bout à l'autre, en ébranlant tous les esprits.

Érasme était né à Rotterdam en 1467, dans une maison écartée, qu'on ne connaît plus maintenant, mais dont le sénat bourgeois se souvint lorsque Philippe II, fils de Charles-Quint, entra solennellement dans la ville, et qu'il fit planter devant la porte du philosophe un mannequin qui le représentait au naturel, dans son costume d'ecclésiastique séculier, tenant une plume de la main droite et de la gauche présentant au prince un compliment en vers latins d'une platitude bien peu digne de l'homme spirituel qui était censé le débiter.

Une partie de la première jeunesse d'Érasme se passa dans les couvents, à Utrecht, à Devénter, à Gouda où il prononça ses vœux en 1486. Il quitta ce monastère pour rejoindre, à Cambrai, l'évêque de cette ville, le seigneur de Bergues, qui l'avait invité à faire partie de sa maison. Cinq ans plus tard, en 1497, nous le trouvons à Paris où il était venu terminer ses études dans ce sinistre collège de Montaigu, où les murailles mêmes, a-t-il écrit, étaient théologiennes. Les étudiants y étaient nourris de poissons et d'œufs gâtés ; ils ne mangeaient jamais de viande, et couchaient sur des grabats ; on les forçait à porter l'habit et le capuchon de moine et à mendier dans les rues.

Érasme quitta le collège, chassé par la peste qui ravageait l'Europe, et commença une vie errante, qui lui fit visiter la France, les Pays-Bas, l'Angleterre, l'Italie, l'Allemagne. Lassé, malade, il se fixa enfin à Bâle en 1541 près de son vieil ami l'imprimeur Froben, chez lequel il retrouvait une famille. Il refusa la maison et la pension que celui-ci lui offrait et fit acheter une habitation où il continua ses travaux « herculéens », selon sa propre expression. Froben acquit en outre pour lui un grand jardin ; au milieu se trouvait un petit pavillon dans lequel Érasme venait aux beaux jours traduire quelques pages de saint Basile ou de saint Jean Chrysostome. Il resta longtemps

dans cette demeure, travaillant avec acharnement pour oublier les cruelles douleurs que la maladie qui devait l'emporter lui faisait déjà sentir. M. Ch. Nisard a décrit une des journées du philosophe, dans la retraite qu'il s'était choisie.

« Je me le figure, dit-il, dans sa petite maison de Bâle, aux approches de la foire de Francfort, qui est l'époque où il expédie par paquets ses lettres et ses traités pour tous les points de l'Europe.... Assis sur son lit de douleur, faible, tremblant de fièvre, pendant qu'il corrige les épreuves de son épître à Christophe, évêque de Bâle, sur le choix des mets et sur d'autres points de discipline religieuse, il dicte à l'un de ses secrétaires diverses lettres pour ses amis. Quatre courriers attendent à Bâle ses dépêches ; l'un pour Rome, l'autre pour la France, le troisième pour l'Espagne, le quatrième pour la Saxe. Après plusieurs jours donnés aux lettres sérieuses, il faut penser aux lettres de politesse et sourire agréablement à des gens valides, malgré les accès du mal qui lui font tomber la plume des mains. Ce sont d'abord les religieuses d'un couvent de Pologne, qui lui ont envoyé à plusieurs reprises des dragées et autres douceurs pour obtenir de lui en retour quelque écrit qu'elles puissent mettre dans leurs archives. Il dicte en s'interrompant par des gémissements.... Une crise violente le fait retomber sur son séant. Son médecin est appelé, quelques cuillerées de vin de Bourgogne le remettent ; c'était le traitement qu'on opposait à ses douleurs de gravelle. La crise passée, sa figure redevient calme et riante, il reprend.... Demain il faudra recommencer cette comédie pitoyable d'un moribond qui fait de l'esprit sur les cadeaux qu'on lui envoie. Demain il faudra remercier sur ce ton quelque grand personnage, soit pour le don d'un gobelet d'argent ciselé, soit pour un anneau, soit pour un cheval que lui enverront d'Angleterre des amis qui le croient encore ingambe et auxquels il répondra qu'il est à peine assez bon cavalier pour se tenir en selle sur un âne. »

Après la mort de Froben, la Réforme envahit Bâle. Réforma-

teur lui-même, mais fort en deçà de Luther et ennemi de toute violence, il craignit pour sa sûreté et, malgré les efforts du sénat pour le retenir, s'embarqua sur le Rhin et remonta jusqu'à Fribourg-en-Brisgau.

Les magistrats de Fribourg le reçurent en grande pompe et lui offrirent, au nom de l'archiduc Ferdinand, une maison où il demeura quelque temps. Mais l'insalubrité de ce logis lui donna l'idée, malgré son grand âge et ses douleurs tous les jours plus violentes, d'acheter une maison : « Si on t'annonçait, écrivait-il à Jean Rinckins, qu'Érasme le septuagénaire vient de prendre femme, ne ferais-tu pas trois ou quatre signes de croix? Oui, Rinckins, et tu aurais grand'raison. Eh bien! j'ai fait une chose qui n'est ni moins difficile, ni moins ennuyeuse, ni moins incompatible avec mon caractère et mes goûts. J'ai acheté une maison d'assez belle apparence, mais d'un prix déraisonnable. Qui désespérera que les fleuves remontent vers leurs sources, lorsqu'on voit le pauvre Érasme, l'homme qui a toujours préféré à toutes choses l'oisiveté littéraire, devenir plaideur, acheteur, stipulateur, constructeur et n'avoir plus affaire avec les Muses, mais avec les charpentiers, les serruriers, les maçons, les vitriers! »

Érasme fut longtemps sans pouvoir trouver dans sa belle maison « même un nid où il pût mettre en sûreté *son petit corps.* » Il finit par se confiner dans une chambre chauffée au point qu'il pût respirer cet « air cuit » qui lui était nécessaire. Mais au bout de sept années il voulut revoir Bâle, son jardin et son pavillon; on l'y porta sur un brancard. On était alors au mois d'août. Ses amis lui avaient préparé une chambre à son goût, petite, sans poêle et au levant; la douceur de la température, le plaisir de revoir les lieux où il avait coulé de si douces heures en compagnie de son bon Froben lui rendirent quelque vie. Il se remit à faire des projets et à préparer un voyage à Besançon, quand soudain la mort le surprit. On montre encore sa petite chambre, derrière la cathédrale, et l'on y

conserve pieusement son anneau, son cachet, son épée, son couteau, son testament écrit de sa propre main et dans lequel il lègue ses biens aux pauvres vieux et infirmes, aux jeunes filles pauvres en âge d'être mariées et aux jeunes gens de belle espérance.

Érasme, par son esprit critique, que l'on a comparé à celui de Voltaire, par sa verve qui s'attaque à toutes les superstitions, à tous les abus, a été un précurseur de la révolution religieuse du xvi^e siècle; mais elle ne pouvait être accomplie que par la foi enthousiaste de Luther. On montre en plusieurs villes d'Allemagne des maisons où le réformateur aurait séjourné. A Eisleben, en Thuringe, on voit, près de la Poste, le logis où il vint au monde le 10 novembre 1483. Dans le vieux château roman de la Wartbourg, qui domine Eisenach, on fait visiter aux étrangers une chambre où Luther fut conduit et demeura près d'un an, à son retour de Worms, sous le nom de « gentilhomme Georges »; il y écrivit sa traduction de la Bible. A Wittenberg, dans la cour de l'Augusteum, le séminaire protestant de la Collegienstrasse, dont l'architecture date du xvi^e siècle, on conserve avec soin la partie de l'ancien couvent des Augustins qu'il habita, à partir de 1508, comme professeur de philosophie à l'Université.

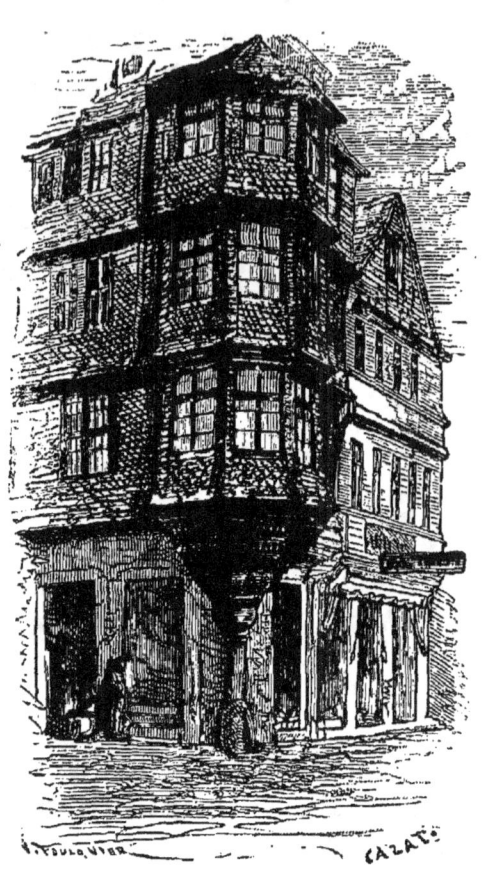

Maison de Luther, à Francfort.

Non loin de là on voit encore la maison où son disciple et ami, Mélanchton, passa la fin de sa vie.

Mais l'une des plus intéressantes demeures de Luther est celle qui s'élève à Francfort-sur-le-Mein, près de la cathédrale, à l'angle de la place du Marché. Elle a un étrange aspect avec son toit aigu et à triple inclinaison, qui surmonte l'étage principal, son avant-corps saillant, soutenu par un gros pilier. A droite de la porte un bas-relief représente la figure du réformateur, accompagnée de cette inscription : *In silentio et spe erit fortitudo vestra* (votre force sera dans le silence et l'espérance).

Le continuateur de Luther, le dur et éloquent Calvin, vint au monde en Picardie, à Noyon, mais sa maison natale a disparu : celle qu'on montre aujourd'hui en sa place a été construite bien postérieurement. A Genève, au numéro 11 de la rue des Chanoines, on voit encore le sombre logis où, de 1543 à 1564, année de sa mort, il régna en tyran sur la ville.

Ni papiste, ni calviniste, ennemi de tous « cagots, hypocrites, scribes et pharisiens, basochiens, mangeurs de populaire », Rabelais oppose à tous les « chats fourrés » qui « brûlent, écartellent, décapitent », la tolérance, l'humanité, la science universelle. « Adonne-toi à la connaissance des faits de nature…. Que rien ne te soit inconnu de ce monde… et par fréquentes anatomies, acquiers-toi parfaite connaissance de l'autre monde qui est l'homme. Que je voie un abîme de science! »

Cette science profonde, il l'avait mise en lui. A l'époque où son histoire cesse d'être légendaire, Rabelais est déjà un helléniste et latiniste éminent, qui correspond avec Budé. Fils d'un cabaretier de Chinon, novice chez les Bénédictins, puis cordelier et prêtre, son savoir excitait la jalousie et la défiance de ses frères ignorants. Il eût peut-être péri dans *l'in pace* du couvent, s'il n'en eût été arraché par l'énergie d'un magistrat, Tiraqueau, qui resta son ami. Il se retira à Ligugé, chez l'évêque de Maillezais, d'Estissac, dont il avait été le condisciple, et pendant six années s'efforça d'ajouter à ce qu'il avait appris toutes les

sciences « qui élargissent la connaissance de Dieu et de ses créatures ». Il étudia la physique, l'histoire naturelle, les langues vivantes de l'Europe, les dialectes provinciaux de la France.

A toutes les connaissances qu'il avait acquises il résolut d'en ajouter une, celle de la médecine. Descartes a écrit dans son *Discours sur la Méthode* : « Si l'on veut bien reconnaître l'art de donner aux hommes plus de sagacité pour découvrir les secrets de la nature et pour en faire sortir toutes les sciences, si l'on veut trouver les moyens de rendre les hommes plus parfaits et par cela même plus heureux, il faut s'adresser à la médecine ». Cette pensée, Rabelais l'avait eue avant l'illustre philosophe. Décidé à étudier la médecine, il lui fallut choisir entre les deux grandes facultés qui se partageaient les étudiants de l'Europe entière, Paris et Montpellier. Il préféra cette dernière, redoutant peut-être l'irritable humeur des « professeurs Sorbonagres » si dangereux pour peu qu'on leur « escorit la cuticule » ; d'ailleurs on trouvait dans la cité méridionale « fort bons vins de Mirevaulx et joyeuse compagnie », ce qui consolait quelque peu d'étudier les maladies, « estat fâcheux par trop et mélancholique[1]. » De récentes recherches faites par M. Dubouchu, à Montpellier[2], ont porté la lumière sur le séjour de Rabelais dans cette ville de 1530 à 1538, et nous renseignent aussi sur le logis qu'il habita.

Les Registres de la faculté attestent qu'il y conquit successivement les grades de bachelier, de licencié et enfin celui de docteur le 22 mai 1537. D'autres documents témoignent de quelques-uns de ses actes durant son séjour à Montpellier : ainsi la *Supplicatio pro apostasia*, qu'il adressa au pape Paul III, rend incontestable qu'il y professa comme maître ordinaire. D'Aigrefeuille nous apprend qu'à la même époque « il forgea pour l'amusement du

1. *Pantagruel*, liv. II, ch. v.
2. *F. Rabelais à Montpellier. Étude historique d'après les documents originaux.* Montpellier, 1887.

peuple le roman de Pierre de Provence et de la belle Maguelonne ». Un autre écrivain, Serres, qui fit imprimer en 1719 une *Histoire abrégée de la ville de Montpellier*, nous fait savoir qu'il composa et joua avec quelques amis la farce fameuse de « la Femme mute » et qu'il était dans le même temps précepteur d'un jeune gentilhomme, M. de Perdrier, seigneur de Maureillan. Il prenait part aux divertissements des étudiants et s'en allait volontiers avec eux en *l'auberge de la Croix* boire de l'hypocras, du Frontignan ou du vin de Canteperdris. Un seul auteur consacre quelques lignes à l'endroit où logeait Rabelais. Voici cette phrase qui a permis de retrouver sa maison : « Il continua son roman à Montpellier, où l'on montrait de mon temps son cabinet en une maison de M. Hillaire, conseiller en la cour des aydes[1]. » Au milieu des *Guidons* et *Compoix* conservés dans les archives municipales, le *Guidon du sixain Sainte Foy* mentionne en effet « l'habitation de M. Hillaire, conseiller, sise à l'isle des douze pans de Lattes à Montpellieret ». D'autre part le *Compoix de* 1600 indique que M. Jean Hillaire, « conseiller du roy et correcteur en sa chambre des comtes du Languedoc », possédait « une moytié de maison en Sainte Foy, près leglize et ung petit jardin joignant que feust à M. Jean de Lanselergue en Saint Mathieu, F° XXXVII, confronte d'une part lad. églize et le restant de lad. maison tenue par dame Honnorade de la Croix la rue derrière les douze pans dix sept livres dix sols, cy. XVII l. X s. ». Avec ces renseignements, il devenait relativement facile de retrouver la place de la maison ; elle est aujourd'hui habitée par la famille de Fortou, qui l'a fait restaurer : elle est située rue Jacques-Cœur, au numéro 16. Au

1. L'ouvrage est intitulé : *Jugement et nouvelles observations sur les œuvres Grecques, Latines, Toscanes et Françaises de maître François Rabelais, docteur en médecine, ou le véritable Rabelais réformé avec la carte du Chinonois, la médaille de Rabelais, celle de l'auteur et celle du médecin de Chandray, auquel est dédié par un médecin son contemporain et admirateur.* Imprimé à Paris, chez d'Houry, 1697.

temps de Rabelais, le propriétaire en était Guillaume de Lanzelergues, « général de la justice et des aydes, commissaire et député conseiller du roy, seigneur de Candillargues ». Il est intéressant de remarquer l'importance du personnage qui logeait Rabelais chez lui. L'*isle* où se trouvait la maison était une des mieux habitées de la ville, c'était de plus le quartier que choisissaient les étudiants pour leurs divertissements : ils y donnaient des représentations.

Rabelais alla ensuite à Lyon, où il fit imprimer les œuvres d'Hippocrate et de Galien, qu'il avait expliquées à Montpellier. Voilà tout ce qu'on sait de certain sur les habitations de ce savant homme, qui avait pérégriné à travers la France, étudiant à Paris, Angers, Bordeaux, Bourges, Toulouse, avant d'aller à Montpellier. Les récits sur le cabaret de la Lamproie, que l'on montre à Chinon comme le lieu de sa naissance, n'ont pas plus d'authenticité que ceux qui se rapportent au presbytère de Meudon, dont le roi lui avait donné la cure.

Notons encore la tradition qui veut que l'auteur de *Pantagrel* soit mort à Paris en une maison de la rue des Jardins, au quartier Saint-Paul. C'est là qu'il aurait prononcé les fameuses paroles : « Je vais chercher le grand peut-être! » Une autre tradition veut qu'il ait habité quai des Célestins, au numéro 28; elle a paru plus certaine au Comité des inscriptions de la ville de Paris, qui a fait placer une plaque commémorative sur la façade de cette maison.

L'esprit de la Réforme était entré, en France, dans l'enseignement. Parmi les maîtres du droit, de la médecine, des mathématiques aussi bien que de la philologie, beaucoup qui n'étaient encore ni avec Luther ni avec Calvin étaient au moins avec Érasme. L'ardeur d'apprendre était extraordinaire. Il n'était pas rare que des jeunes gens pauvres se fissent servants dans les collèges pour avoir le moyen de s'y instruire. C'est ce qu'avait fait autrefois Gerson, qui devint chancelier de l'Université de Paris. C'est ce que firent Amyot, le traducteur de Plutarque,

qui fut précepteur des enfants d'Henri II et son grand aumônier, et Ramus, un des plus illustres professeurs du Collège Royal, humaniste, grammairien, mathématicien, philosophe; il avait tout étudié pour tout renouveler.

Né à Cuss, entre Soissons et Noyon, il était le fils d'un laboureur. Poussé par l'amour de l'étude, dès l'âge de huit ans, deux fois il vint seul à pied chercher à Paris des leçons qu'il ne pouvait recevoir dans son village, et deux fois, chassé par la faim et par la misère, il fut forcé de renoncer à son dessein. Enfin il s'attacha en qualité de domestique à un écolier riche du Collège de Navarre, et il y demeura jusqu'au moment où il put obtenir la maîtrise. On sait quel retentissement eut sa thèse, dirigée contre l'autorité toute-puissante d'Aristote, et la guerre qui en fut pour lui la suite et qu'il eut à soutenir jusqu'à sa mort. Cependant sa vie, tout entière donnée au travail, s'écoula paisible, malgré les persécutions, dans le collège du Mans, dans celui de l'Ave Maria et enfin dans le collège de Presles ou de Soissons, situé au bas du mont Saint-Hilaire, près de la place Maubert. Il avait pris en 1545 la direction de ce dernier collège. Au travail en hiver dès quatre heures du matin, il y restait jusqu'à dix ou onze heures, faisait le tour de son collège, puis déjeunait frugalement de fromage et de quelques fruits. Après ce repas il prenait un peu de repos, puis il inspectait les classes du collège et faisait quelques tours de promenade ou une partie de paume : il avait fait approprier à ce jeu une salle, qui sans être très étendue était suffisante pour deux personnes. A deux heures il retournait à l'étude et travaillait jusqu'à cinq ou six heures. C'était dans l'après-midi qu'il faisait sa leçon au Collège de France. De retour chez lui, il rédigeait à la hâte et en abrégé les points principaux de sa leçon; ses notes était ensuite remises au net par ses meilleurs élèves. Vers la brune, Ramus faisait une dernière et longue revue des classes, distribuant à tout son monde l'éloge et le blâme et infligeant aux élèves trouvés en faute la peine du fouet. On

sait que telle était l'ancienne méthode. L'heure du dîner arrivait enfin. Ce repas était plus abondant que le déjeuner, et Ramus le prenait en compagnie de quelques convives; mais sa table était toujours celle d'un philosophe, soit pour les mets, soit pour les propos; car on y traitait toujours quelque sujet sérieux et instructif. On causait en sortant de table jusque vers neuf heures; d'autres fois on jouait aux échecs ou au tric-trac, ou bien l'on faisait venir les élèves boursiers les plus habiles à chanter ou à jouer de quelque instrument. Lorsque par hasard le maître avait dîné seul, il terminait la journée en se faisant lire quelque ouvrage de nature à reposer son attention. Cette lecture était son principal remède contre les insomnies. Il connaissait, on le voit, le prix du temps et il avait foi dans la puissance du travail. Il avait sans cesse à la bouche le mot de Virgile, qu'il arrangeait ainsi : *labor improbus omnia vincit*, et il l'écrivit de sa main sur un carton que lui présentait un Allemand désireux d'emporter dans son pays un souvenir du célèbre professeur[1].

On connaît sa fin tragique, au lendemain de la Saint-Barthélemy. Il fut assassiné dans son collège de Presles par des bandits à la solde d'un lâche et envieux rival. Car tout n'avait pas fini dans la sanglante nuit du 24 août : le meurtre et le pillage continuaient à Paris et se répétaient dans les provinces. Il semblait que toute résistance fût brisée. Ceux mêmes qui détestaient le crime descendaient jusqu'à en faire l'apologie. Il y eut cependant quelques âmes généreuses dont la fermeté ne plia pas.

Le chancelier de l'Hospital n'était pas huguenot, mais il avait usé ses forces et sa vie à rendre la paix possible entre huguenots et catholiques. Son gendre, sa fille, ses petits-fils avaient embrassé la réforme. Il avait dû remettre les sceaux et s'était retiré dans sa propriété du Vignay, près d'Étampes, achetée l'année

1. Charles Waddington, *Ramus, sa vie, ses écrits et ses opinions*

même où il était devenu chancelier de France. Il a décrit en quelques traits dans ses poésies latines cette habitation de campagne « assez vaste, dit-il, pour son maître, qui peut même y recevoir trois ou quatre convives, mais dont le champ borné ne saurait contenter que des hôtes tempérants. Elle n'est riche ni en bois, ni en prés, ni en eaux ; le puits de la colline suffit aux cultivateurs comme à leurs maîtres, les troupeaux boivent l'eau d'une citerne. » Quand on y apprit les nouvelles de Paris, on le conjura de se cacher. Il n'en voulut rien faire : « Rien, rien, s'écria-t-il ; ce sera ce qu'il plaira à Dieu, quand mon heure sera venue. » Le lendemain, on lui dit que des cavaliers approchaient et on lui demanda s'il ne voulait pas qu'on fermât les portes. « Non, dit-il, et si la petite porte n'est bastante pour les faire entrer, que l'on ouvre la grande. »

La grande victime de la Saint-Barthélemy, l'amiral de Coligny, avait sa demeure dans la rue de Béthizy, aujourd'hui rue des Fossés-Saint-Germain-l'Auxerrois : c'est là qu'il fut tué. C'était l'ancien hôtel du comte de Ponthieu ; à l'époque où il y entra, il était la propriété d'Antoine Dubourg, chancelier de France, oncle de l'infortuné Anne Dubourg qui fut pendu en Grève comme calviniste, le 15 décembre 1559.

Un des auteurs des *Vies des hommes illustres de France* put visiter, au commencement du siècle dernier, cette demeure tristement célèbre ; il écrivait au mois de mars 1747 : « La rue où l'amiral était logé s'appelait rue Béthizy ; on la nommait encore ainsi il y a douze à quinze ans, parce qu'elle fait une suite de celle qui porte aujourd'hui le même nom ; mais depuis qu'on a mis à chaque rue des écriteaux qui indiquent le nom, on a donné à celle où demeurait Coligny le nom de la rue qui la précède du côté du Louvre, qui est celle des Fossés-Saint-Germain. La maison de l'amiral et ses dépendances appartiennent aujourd'hui à M. Pleurre de Romilli, maître des requêtes. Cet hôtel ne forme maintenant qu'une auberge assez considérable qu'on appelle l'Hôtel de Lisieux. Il n'y a presque rien de changé dans

l'extérieur, même dans l'intérieur du principal corps de logis. La grandeur et la hauteur des pièces annoncent partout que ç'a été autrefois la demeure d'un grand seigneur. J'ai vu l'appartement de Coligny et celui où logeait son fidèle Comaton, l'un de ses gentilshommes favoris. La chambre où couchait l'amiral est occupée aujourd'hui par le célèbre M. Vanloo, de l'Académie royale de peinture[1]. »

Comme Budé, comme Ramus, comme les Estienne, Bernard Palissy, un des plus grands esprits de la Renaissance, s'était fait protestant. On sait qu'une grande partie de sa vie se passa à Saintes. La tradition place sa maison au faubourg actuel des Roches; on ne sait l'endroit précis où elle était placée. Un jardin en dépendait. « Je n'ai en ce monde, dit-il quelque part, trouvé une plus grande délectation que d'avoir un beau jardin ». Un acte authentique nous apprend qu'il eut une demeure, celle où étaient ses fours certainement, au quai actuel des Récollets. Cet acte est une requête adressée au mois de mars 1576, par un nommé Bastien de Launay, aux maires et aux échevins de la ville de Saintes, conservée sur les registres des délibérations de la maison commune. Il ressort de ce document que l'atelier de Palissy avait été établi aux frais du connétable Anne de Montmorency, et qu'il était situé près d'une des vingt tours qui s'élevaient sur les remparts de Saintes. On la désignait, même à l'époque où Palissy habitait la ville, par son propre nom. Nous connaissons aussi la place qu'elle occupait, par un règlement du service de place, daté du 13 décembre 1575, et fait par M. de la Chapelle, lieutenant du roi en Saintonge : il y est dit que le capitaine « estendra les sentinelles, et les metra depuis la tour de l'Espingolle, jusqu'à la tour qui est entre le corps de garde et la bresche appelée la tour de maître Bernard ».

1. Celui qui écrivit ces lignes aperçut peut-être, lors de sa visite à la tragique maison devenue hôtellerie, une espiègle fillette, née sept ans auparavant dans la chambre où fut frappé l'amiral et où peignait Vanloo : elle devait un jour être fameuse au théâtre sous le nom de Sophie Arnould.

Palissy y peignait des vitraux, quoiqu'on « commençât à les délaisser, dit-il, au pays de son habitation ». Il connaissait heureusement l'art plus lucratif de la *pourtraiture*, c'est-à-dire qu'il savait tracer les plans figuratifs des propriétés. « L'on pensoit, en nostre pays, écrit-il, que je fusse plus scavant en l'art de peinture, que je n'estois, qui causoit que je estois plus souvent appelé pour faire des figures pour les procès. »

C'est dans le jardin de sa maison de Saintes qu'il construisit lui-même, avec ses derniers écus, ce four où, dans une suprême expérience, il jeta les clôtures de sa propriété et jusqu'aux meubles et au plancher de sa demeure. Ce jour-là on le traita de fou, mais le lendemain on vit en lui un artiste de génie.

Catherine de Médicis le fit venir à Paris et lui fit exécuter une grotte décorée d'émaux, aux Tuileries. Le domicile du maître potier dans la capitale n'est pas connu d'une façon certaine. Il est lui-même assez mystérieux à ce sujet, et invite quelque part le lecteur qui désirerait des explications à se « retirer par deuers l'imprimeur et il lui dira le lieu de sa demeure ».

Il dit ailleurs que sa maison est vis-à-vis de la Seine. On a cru la reconnaître dans un vieil hôtel de la rue du Dragon, au numéro 24, qui portait naguère encore, encastrée dans sa façade, une plaque en faïence émaillée représentant Samson étouffant un lion, et entourée de cette légende : *Au fort Sanson*. Quoique le Conseil municipal de Paris ait consacré cette attribution en donnant le nom de Palissy à la petite rue Taranne, qui est voisine, aucun acte authentique ne confirme cette hypothèse.

On connaît mieux la place où étaient ses ateliers et ses fours, au moment où il construisait la grotte que lui avait commandée la reine mère. Une tranchée ouverte au mois de juillet 1865, dans la cour d'honneur des Tuileries en a fait découvrir les assises en briques ainsi que divers fragments de moules, de figures, de plantes, et d'ornements qui sont conservés au musée du Louvre et au musée de la manufacture de Sèvres.

Dévoué à sa foi comme il l'était à l'art et à la science, Palissy,

arrêté à Saintes, fut condamné à mort par le parlement de Bordeaux; il dut cette fois son salut au connétable de Montmorency, dont il avait décoré les châteaux et qui s'entendit avec la reine pour évoquer sa cause au grand conseil à la faveur de son titre « d'inventeur des rustiques figulines du roi ». Il échappa de même, grâce à la protection de Catherine de Médicis, au massacre de la Saint-Barthélemy; mais il fut encore une fois saisi et enfermé à la Bastille, où il mourut.

Le célèbre Ambroise Paré n'avait pas embrassé la nouvelle religion, comme on le croit généralement et comme le veut Brantôme. Tous ses enfants furent baptisés à l'église Saint-André des Arcs et lui-même y fut inhumé. Il habitait, rue de l'Hirondelle, une maison désignée sous le nom de *Maison de la Vache*. Elle existait déjà en 1476, selon Berty, et appartenait en 1540 aux héritiers de feu Jean Mazelin, dont Paré épousa la fille. Il y habita plus de vingt ans et, en 1562, lorsque l'accroissement de sa famille le força à chercher un logis plus vaste et que l'état de sa fortune le lui permit, il acquit dans la même rue la *Maison des Trois-Maures* et plusieurs autres bâtiments voisins. Paré acheta en outre de son beau-frère la partie de la *Maison de la Vache* qui ne lui appartenait pas et se fit ainsi un vaste hôtel. Le célèbre chirurgien, dit M. Le Paulinier[1], « mit l'entrée de sa demeure sur la rue des Augustins, c'est-à-dire sur la rue de Hurepoix, parallèle à celle de l'Hirondelle, et y transporta sans doute son enseigne, dont le souvenir se conserva longtemps dans le voisinage, car en 1789 existait encore rue de Hurepoix, numéro 14, l'hôtel garni des *Trois-Maures*, où maint écolier étudia la chirurgie près des lieux où Ambroise Paré composa ses ouvrages ».

1. *Ambroise Paré, d'après de nouveaux documents*, par le docteur Le Paulinier (Charavay, 1885).

CHAPITRE VII

AUTRES ÉCRIVAINS FRANÇAIS DU XVIᵉ SIÈCLE

Rabelais, Calvin, Amyot ont été au xvıᵉ siècle les vrais pères de la prose française. Il y faut ajouter Montaigne, qui, « en notre langue, trouvait assez d'étoffe, mais un peu faute de façon. » Il acheva de la façonner. Comme Rabelais, il fut l'adversaire du fanatisme et des préjugés. Modéré dans un temps en proie aux violences de la passion religieuse, il devait être, comme il le dit, « pelaudé » (écorché) par tous les partis. Toutefois il sut abriter sa vie et garder à sa pensée la liberté qu'il souhaitait pour tout le monde.

En quittant, à Castillon, la route de Bordeaux à Bergerac, pour prendre la direction du sud-est, on rencontre, après une heure de marche environ, des collines escarpées, couronnées par le petit village de Saint-Michel dont l'église fait face à l'avenue du château de Montaigne, jadis bordée de lauriers.

Le manoir n'a rien de grandiose dans son aspect. Il est entouré d'un mur d'enceinte carré, qui semble remonter au xmᵉ siècle ; il est percé de meurtrières et son portail extérieur est dominé par une tour. Lorsqu'on pénètre dans la cour formée par cette muraille, on aperçoit sur l'un des côtés regardant au sud-est la maison d'habitation et sur les trois autres trois bâtiments qui renferment les écuries, les greniers, le cellier et le logement des gens de service.

Le château est composé d'un petit corps de logis flanqué de

deux pavillons. Le plus méridional, de forme octogone, est beaucoup plus élevé que l'autre qui est simplement rond. Il est réuni au reste du logis par une tour ronde munie d'un parapet.

Comme l'extérieur, l'intérieur de ce manoir gothique offre des détails de différents âges; il est d'une remarquable simplicité et sa distribution paraît assez mal entendue.

Le philosophe a dit quelque part en ses *Essais* : « Or, j'arrête bien chez moi le plus ordinairement, mais je voudrais m'y plaire plus qu'ailleurs et je ne sais si j'en viendrai à bout. Je voudrais qu'au lieu de quelque autre pièce de sa succession, mon père m'eût résigné cette passionnée amour qu'en ses vieux ans il portait à son ménage. » En un autre endroit il efface cette impression : « Ma maison, dit-il, de tout temps libre, de grand abord, et officieuse à chacun (car je ne me suis jamais laissé induire d'en faire un outil de guerre), ma maison a mérité assez d'affection populaire : serait mal aisé de me gourmander sur mon fumier; et j'estime à un merveilleux chef-d'œuvre et exemplaire, qu'elle soit encore vierge de sang et de sac, sous un si long orage, tant de changements et agitations voisines. »

Les appartements du château ont subi depuis le xvie siècle, tant de transformations, qu'ils ne nous intéressent plus guère. Il n'en est pas de même de la tour contiguë au portail, où Montaigne avait sa librairie, « qui était des belles entre les librairies de village ». Nous allons voir comment elle était disposée, sans nous occuper de la tour *Trachère*, à l'angle nord, qui servait de logement à sa femme et qui du reste est en ruine.

« Chez moi, je me détourne un peu plus souvent à ma librairie, d'où tout d'une main, je commande à mon ménage. Je suis sur l'entrée, et vois sous moi mon jardin, ma basse-cour, ma cour, et dans la plupart des membres de ma maison. Là je feuillette à cette heure un livre, à cette heure un autre, sans ordre et sans dessein, à pièces décousues. Tantôt je rêve, tantôt j'enregistre et dicte, en me promenant, mes songes que voici.

« Elle est au troisième estage d'une tour. Le premier c'est ma chapelle; le second, une chambre et sa suite, où je me couche souvent pour estre seul. Au-dessus, elle a une grande garde-robe. C'était au temps passé le lieu plus inutile de ma maison. Je passe là et la plupart des jours de ma vie, et la plupart des heures du jour. Je n'y suis jamais la nuit. A sa suite est un cabinet assez poly, capable de recevoir du feu pour l'hiver, très plaisamment percé. Et si je ne craignais non plus le soin que la dépense, le soin qui me chasse de toute besogne, je pourrais facilement coudre, à chaque côté, une galerie de cent pas de long et douze de large, à plein pied, ayant trouvé tous les murs montés pour un autre usage à la hauteur qu'il me faut. Tout lieu retiré requiert un promenoir. Mes pensées dorment si je les assis. Mon esprit ne va pas seul comme si les jambes l'agitent. Ceux qui étudient sans livres, en sont tous là.

« La figure en est ronde et n'a de plat que ce qu'il faut à une table et à mon siège; et vient m'offrant en se courbant, d'une vue, tous mes livres rangés sur des pupitres à cinq degrés, tout à l'environ. Elle a trois vues de riche, de libre prospect, à seize pas de vide en diamètre. En hiver j'y suis moins continuellement, car ma maison est perchée sur un tertre, comme dit son nom, et n'a point de pièce plus éventée que celle-ci; qui me plaît d'être un peu pénible et à l'écart, tant pour le fruit de l'exercice que pour reculer un peu de moi la presse. C'est là mon siège. J'essaye à m'en rendre la domination pure, et à soustraire ce seul coin de la communauté, et conjugale, et filiale, et civile. Partout ailleurs je n'ai qu'une autorité verbale; en essence, confuse. »

De la chapelle il ne reste plus qu'une niche taillée dans l'épaisseur du mur, où était l'autel. Dans la chambre où Montaigne couchait on voit encore la large cheminée ancienne et les deux petites fenêtres auxquelles on s'élève par quatre degrés de pierre. Une porte dérobée permettait au maître de suivre la messe sans quitter sa chambre.

Dans le cabinet *esventé* et qui est pavé de briques, on voyait encore, il y a quelques années, à demi effacées, des inscriptions grecques et latines que Montaigne s'était plu à faire peindre. Voici les premières qui se présentaient dès qu'on pénétrait dans la pièce : *Quid superbis, terra et cinis?* (Bourbe et cendre, qu'as-tu à te glorifier? *Essais* L. II, c XII.) — *Væ qui sapientes estis in oculis vestris!* (Malheur à vous qui êtes sages à vos propres yeux!) — Παντί λόγῳ λόγος ἴσος ἀντίκειται (Il n'y a raison qui n'en ait une contraire, dit le plus sage parti des philosophes. *Ess.*, L. II, c. xv.) — *Omnia cum cælo terraque marique sunt nihil ad summam summai totius.* (Le ciel, la terre et la mer ensemble ne sont rien auprès de l'universalité des choses[1].) — *Nostra vagatur in tenebris nec cæca potest mens cernere verum.* (Notre esprit erre en aveugle dans les ténèbres sans pouvoir discerner le vrai.)

Dans le cabinet *très plaisamment percé*, on voit des restes de peinture à fresque : au-dessus de la porte, un vaisseau battu par la tempête et sur le rivage un naufragé s'avançant vers un petit temple qui domine les flots. Sur le manteau de la cheminée le sujet connu de la « Charité romaine », une femme allaitant son père dans sa prison ; un peu plus loin une scène de la vie champêtre, enfin une Vénus couchée, d'un dessin gracieux. Si l'on jette, en se retirant, un regard au-dessus de cette peinture, on aperçoit les restes d'une inscription latine, dont on peut sans trop de peine reconstituer le sens : « Dans la trente-huitième année de son âge, la veille des calendes de mars, Michel de Montaigne, ayant rempli son service à la cour et dans les emplois publics, se dévoue tout entier au culte des doctes sœurs. Tranquille et exempt de toute inquiétude, il consacre à sa liberté et à son repos cet humble asile et ces douces retraites. »

Après avoir parlé de Montaigne, nous ne saurions passer sous silence Étienne de La Boétie, « son cher frère et inviolable com-

[1]. On a été forcé de remplacer cette solive à cause de sa vétusté.

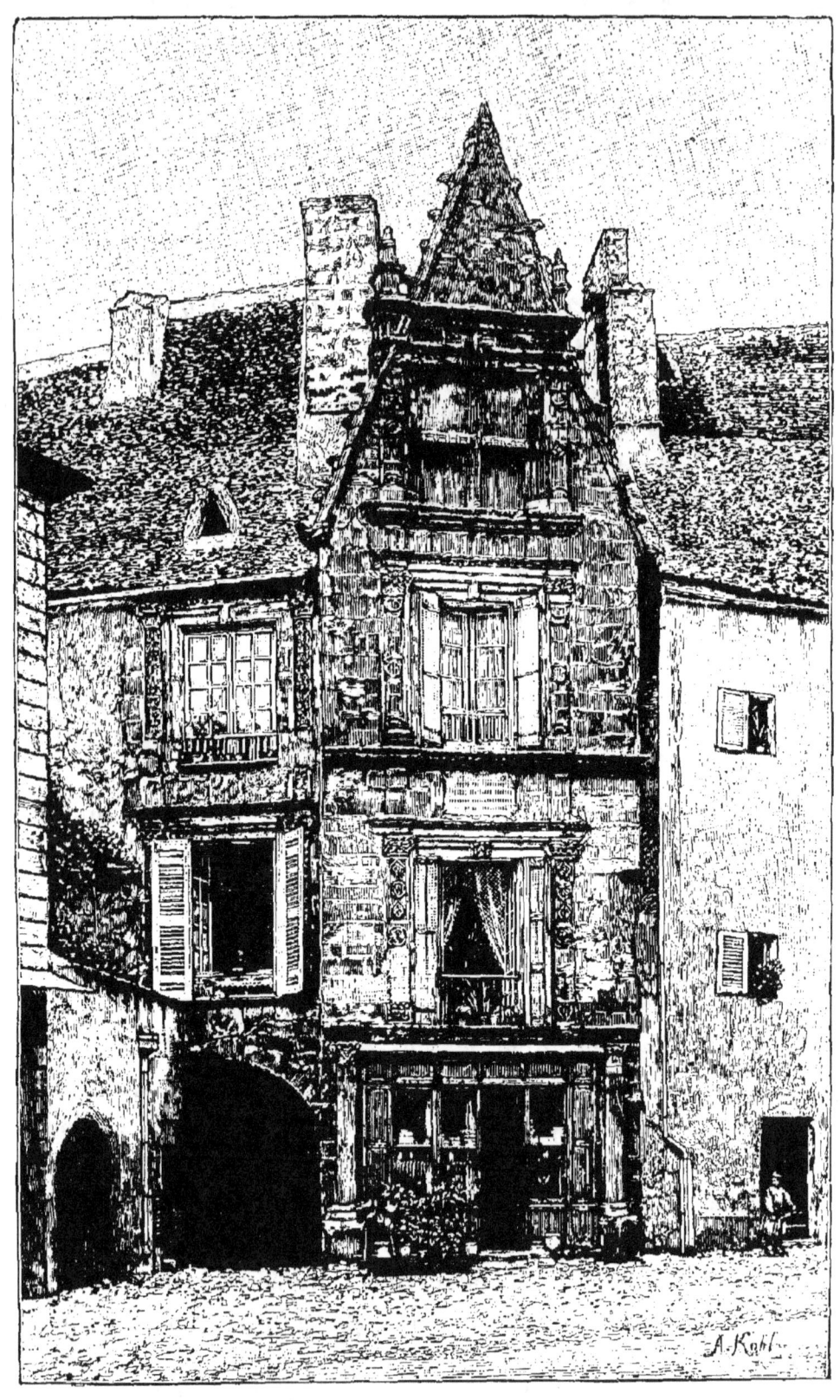

Maison de La Boétie, à Sarlat.

pagnon, » qu'il proclamait « le plus grand homme du siècle ».

Le logis où naquit l'auteur du *Contre-un* est situé dans une ville triste aux rues tortueuses, au milieu de ce sombre pays qu'on appelle le Périgord Noir, à Sarlat. On y trouve cependant un grand nombre de maisons élégantes et d'une fine architecture qui datent de la Renaissance. Étroite et haute, celle où est né La Boétie est surmontée d'une toiture très aiguë, munie de gargouilles et hérissée de crochets frisés; en bas s'ouvre une grande porte surbaissée, entre deux colonnes entourées de bandelettes et couronnés par des chapiteaux couverts d'animaux fantastiques. Trois étages s'élèvent au-dessus du rez-de-chaussée, chacun d'eux éclairé par une fenêtre unique; les deux premières sont encadrées de deux piliers couverts de médaillons; les pilastres entre lesquels est la dernière sont surmontés d'acrotères. Une inscription placée vers le milieu de la façade rappelle que « le célèbre ami de Michel de Montaigne, Étienne de La Boétie, est né dans cette maison le 1er novembre 1530. »

Ces grands prosateurs du XVIe siècle qui sont au premier rang parmi les maîtres de la littérature française, ne furent pas en si grand honneur de leur temps que le poète Ronsard, dont on faisait alors l'égal d'Homère et de Virgile. Dorat, un des poètes de la *Pléiade* qui lui faisait cortège, se plaisait à le désigner par son anagramme en l'appelant Rose de Pindare. Marie Stuart le nommait « l'Apollon de la source des Muses ».

Ronsard naquit le 11 septembre 1524, dans le manoir de la Poissonnière, sur les bords du Loir.

> L'an que le roi François fut pris devant Pavie,
> Le jour d'un samedi, Dieu lui prêta la vie.

Claude Binet, son premier biographe, rappelle ces deux vers en se demandant « si la France reçeut par cette prise malencontreuse un plus grand dommage, ou un plus grand bien par cette heureuse naissance ».

Une tradition accréditée avec complaisance par le poète lui-

même rapporte que son aïeul Baudouin, marquis de Ronsard, vint des bords du Danube avec une troupe de soudards et de reîtres et se mit au service du roi Philippe

> Qui pour lors avoit guerre encontre les Anglois.

Il se battit avec tant de valeur,

> Que le roi lui donna des biens à suffisance
> Sur les rives du Loir....

Le pieux gentilhomme se construisit un château fort et sur la porte fit sculpter son écu avec les trois poissons de l'espèce des *ronses* : ce qui valut au domaine le nom populaire de *la Poissonnière*. Le château actuel fut bâti sur les ruines de l'ancien par Louis de Ronsard, père du poète. Il s'élève dans un site que Pierre s'est complu à décrire avec une amoureuse minutie.

> Deux longs tertres te ceignent
> Qui, de leur flanc hardi,
> Les aquilons contraignent
> Et les vents du midi.
>
> Sur l'un Gastine sainte,
> Mère des demi-dieux,
> Sa tête, de vert peinte,
> Envoie jusqu'aux cieux.
>
> Et sur l'autre prend vie
> Maint beau cep dont le vin
> Porte bien peu d'envie
> Au vignoble angevin.
>
> Le Loir, tard à sa fuite,
> En soi s'esbanoyant
> D'eau lentement conduite
> Tes champs va tournoyant....

Ronsard quitta la Poissonnière à l'âge de neuf ans, mais il y revint de bonne heure : forcé par une surdité précoce de

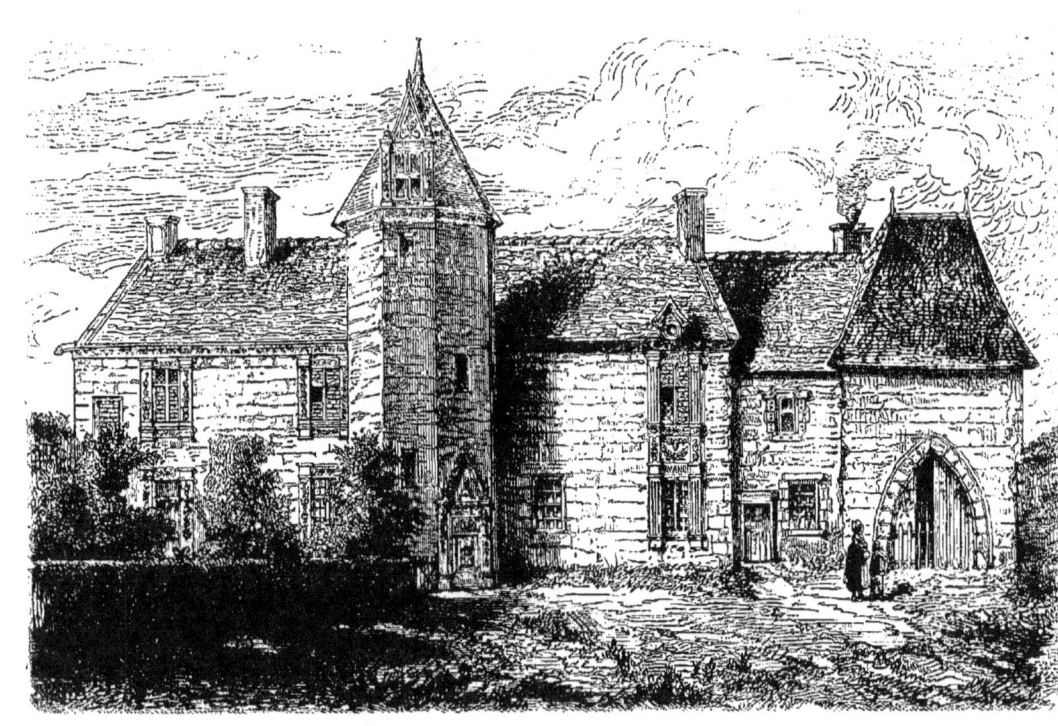

Manoir de la Poissonnière. (Habitation de Ronsard.)

renoncer à la guerre, il s'y enferma avec quelques jeunes gens épris comme lui de littérature et d'antiquité, et avec qui il méditait de réformer la langue française. Il partageait le temps qu'il pouvait passer à la campagne entre son château natal et sa propriété de la Croix-Val-Saint-Cosme. Mais il soupirait quand

> Il était vingt ou trente mois
> Sans retourner en Vendômois.

Il avait aussi une maison à Paris touchant les vieux remparts, dans la rue des Fossés-Saint-Victor.

La Poissonnière se composait d'un grand manoir occupant le côté droit d'une cour; à gauche étaient les communs et, au fond, la chapelle.

Les sculptures des tympans, des pieds droits, des corniches, sont aujourd'hui bien gâtées par les intempéries, mais on peut lire encore, au-dessus des portes, des inscriptions curieuses, comme celles-ci : *Vina barbata* (vins qui ont de la barbe), à l'entrée de la cave aux vieux vins; *Sustine et abstine* (supporte et abstiens-toi), au seuil de l'office; *Voluptati et Gratiis* (au Plaisir et aux Grâces), sur la poterne de la tour. Sur une porte ruinée on déchiffre encore : *Vulcano et Diligentiæ* (à Vulcain, ou au feu, et à l'Activité); *Nyquit nymis* pour *ne quid nimis* (rien de trop), sur une cheminée.

L'escalier qui conduit aux appartements est enfermé dans une tour; parmi les grandes salles qui composent le rez-de-chaussée comme le premier étage, il en est une ornée d'une vaste cheminée toute sculptée, mais barbouillée malheureusement d'un enduit jaune qui empâte les finesses. Au milieu du manteau on voit l'écusson des Ronsards : d'azur à trois ronses d'or, avec la devise : *Non falunt futura merete* (sic), l'avenir ne trompe pas, méritez.

Les environs du manoir de la Poissonnière sont fort beaux et l'on comprend sans peine les regrets du poète, retenu à la

ville, loin de cette campagne « où bien souvent seul, mais toujours en la compagnie des muses, il s'esgaroit ».

Maintes fois il les a chantés, ces coteaux et ces rivières qui s'embellissaient encore à ses yeux de tous les charmes du souvenir.

Tantôt il célèbre le Loir :

> Source d'argent toute pleine,
> Dont le beau cours éternel
> Fuit pour enrichir la plaine
> De mon pays paternel.

Tantôt il vante la forêt de Gastine; tantôt enfin il peint avec amour la source de Bellerie :

> L'argentine fontaine vive
> De qui le beau cristal courant,
> D'une fuite lente et tardive
> Ressuscite le pré mourant.

CHAPITRE VIII

ARIOSTE — CERVANTÈS — SHAKESPEARE — MILTON

Nous chercherons à présent en dehors de la France les maisons de quelques écrivains célèbres.

On montre encore à Ferrare, au numéro 3355 de la rue Santa Maria delle Bocche, la maison natale de l'Arioste. C'est là que le poète passa son enfance avec ses quatre frères et ses cinq sœurs, à qui il faisait jouer, lorsque son père et sa mère étaient absents, des petites comédies qu'il composait lui-même. Plus tard, quand il eut acquis l'aisance avec la renommée, il en voulut avoir une autre : c'est celle qu'on visite à Ferrare, dans la rue qui porte aujourd'hui son nom; négligée longtemps, elle fut acquise par la ville en 1811, sur la proposition de Cicognara, qui était alors podestat. Lamartine a décrit cette maison dans ses *Souvenirs et Portraits*

« Nous sommes allé une fois à Ferrare, dit-il, uniquement pour visiter la terre où l'Arioste chanta et la maison qu'il construisit du prix de ses chants; plus sage ou plus heureux que le Tasse, qui ne se construisit, dans la même ville, qu'une loge dans un hôpital de fous[1] !

« Cette maison d'Arioste est encore vide aujourd'hui comme

1. Cette loge qui est à peu près la seule demeure authentique de l'auteur de la *Jérusalem délivrée*, se visite encore à Ferrare. On montre la place où étaient son lit et sa table : elle est éclairée par une fenêtre aux barreaux de laquelle sont enlacés des pampres.

par respect pour sa mémoire : excepté une veuve ou un fils, qui oserait habiter la maison d'un homme surhumain?

« Elle est petite, étroite et basse, cette maison; sa façade en briques, percée d'une porte et de deux fenêtres, ouvre sur une longue rue solitaire et silencieuse, pareille aux rues désertes quoique élégamment bâties, des quartiers ecclésiastiques de Rome. On dirait un long cloître de chanoines dans les environs d'une cathédrale. Un corridor fait face à la porte de la rue; une chambre à droite, une autre à gauche forment tout le rez-de-chaussée. Un petit escalier de pierre conduit par peu de marches au premier et seul étage de la maison. Là étaient la chambre et le cabinet de travail du poète; les fenêtres prennent jour sur un petit jardin carré entouré d'un mur de briques et entrecoupé de plates-bandes d'œillets. Ce jardin, quoique un peu plus grand, est tout à fait semblable aux petits parterres, encaissés de hauts murs, qui sont attenants à chaque cellule de chartreux dans les vastes chartreuses d'Italie ou de France. Il y a autant d'herbes parasites sur le gravier des petites allées, autant de toiles d'araignées filées sur les arbres et sur les murs, autant de silence; seulement il y a plus de rayons de soleil pour égayer les passereaux gazouillant sur les tuiles rouges et pour réchauffer le poète, quand il y descendait dans le frisson de la composition.

« Arioste était très fier d'avoir pu construire avec une certaine élégance architecturale cet édifice pour ses vieux jours, du prix de ses vers. On le juge à l'inscription en lettres romaines qui surmonte la porte :

<div align="center">
PARVA, SED APTA MIHI

SED NULLI OBNOXIA,

SED NON

SORDIDA, PARTA

MEO SED TAMEN AERE

DOMUS.
</div>

inscription qu'on peut traduire ainsi, en vulgaire français :

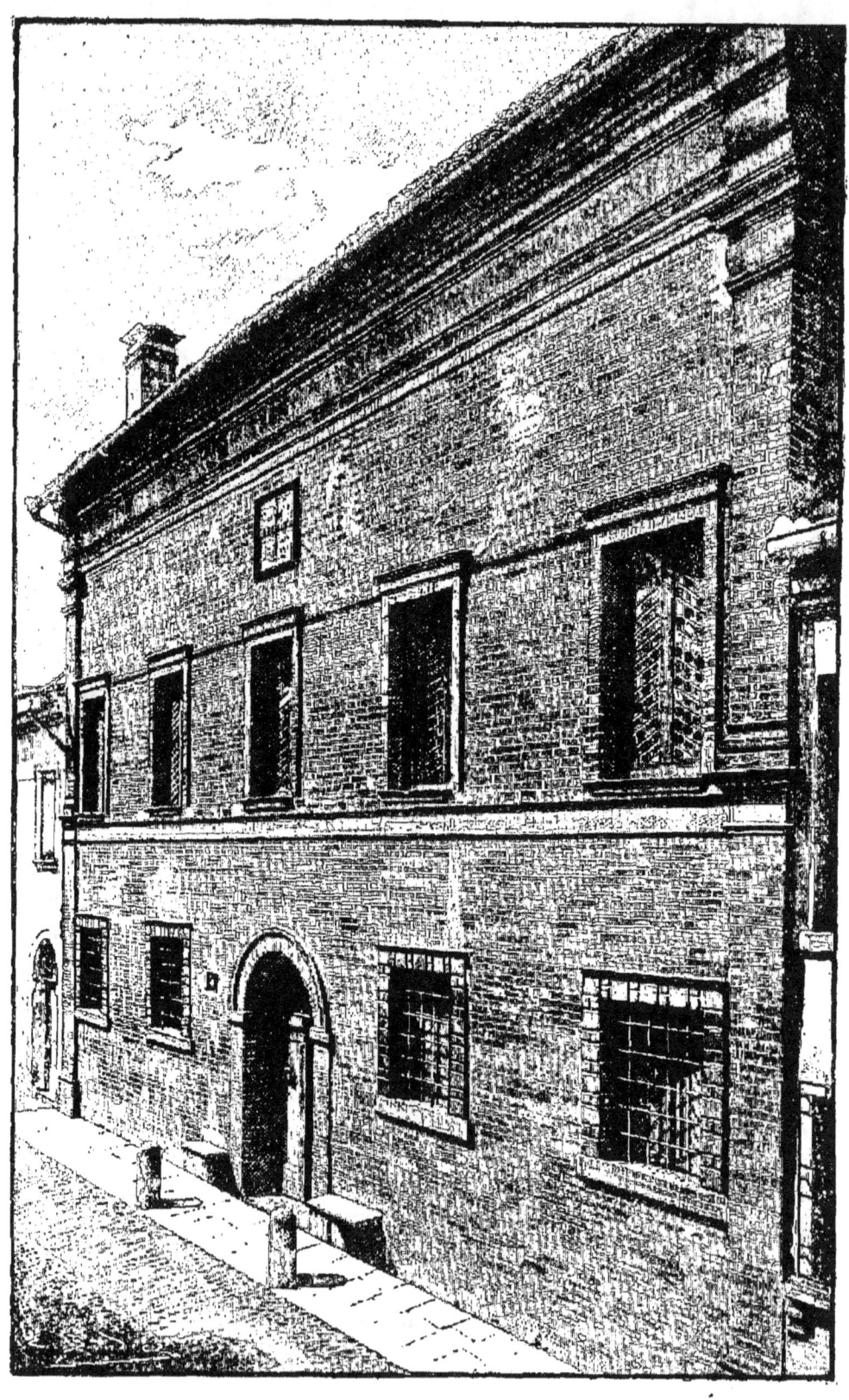

Maison de l'Arioste, à Ferrare.

« Maison petite, mais construite à ma convenance, mais n'enlevant le soleil à personne, mais d'une propreté élégante, et cependant bâtie tout entière de mes deniers personnels. »

Machiavel, l'auteur des *Décades* et du *Prince*, naquit et mourut à Florence, dans une maison qu'on peut voir encore à côté de celle de l'historien Guichardin, qui s'éteignit au numéro 11 de la rue qui porte aujourd'hui son nom.

Comme jadis pour Homère, huit villes se sont disputé l'honneur d'avoir enfanté « le prince des écrivains espagnols » : Madrid, Séville, Tolède, Lucena, Esquivias, Alcazar de San Juan, Consuegra et Alcala de Hénarès. C'est dans cette dernière que Miguel Cervantès vint au monde, et si l'on ignore encore l'endroit précis où se trouvait sa maison natale, on sait au moins que ce fut dans l'église paroissiale de Sainte-Marie Majeure qu'il fut baptisé le 9 octobre 1547.

Cervantès adolescent alla passer deux années à la célèbre université de Salamanque, et l'on suppose que son logis d'étudiant se trouvait dans la rue de *los Moros*. Il y composa probablement ses premiers essais poétiques, entre autres le petit poème pastoral de *Filena* et des *romances* perdues aujourd'hui. Ce fut d'après des souvenirs de son séjour à Salamanque, qu'il écrivit les deux excellentes nouvelles du *Licencié Vidriera* et de la *Tante supposée* (la *Tia fingida*).

Le jeune poète nous apprend lui-même qu'il fut ensuite présenté au nonce du pape, Giulio Acquaviva, dans le temps qu'il était à Madrid, et qu'il suivit plus tard à Rome ce prélat, lorsqu'il eut obtenu le chapeau de cardinal, en qualité de *camarero* ou valet de chambre : cette fonction n'entraînait aucune obligation de servilité, et les plus nobles gentilshommes s'honoraient de faire partie à ce titre de la maison d'un grand seigneur. On peut donc supposer avec vraisemblance que Cervantès habita depuis le commencement de l'année 1569 jusqu'au milieu de l'année 1570, dans le palais du cardinal Acquaviva à Rome. Il le quitta pour s'engager sous les bannières de Marc Antoine

Colonna et alla se battre contre les Turcs avec une valeur dont nous avons les preuves.

En 1580, Cervantès, mutilé dans la fameuse bataille de Lépante, épuisé par cinq années d'une horrible captivité à Tunis, revint dans sa patrie : il s'y trouva pauvre et oublié, et reprit du service sur l'escadre de don Pedro Valdès. On sait qu'il resta quelque temps en garnison à Lisbonne, où il s'éprit de la doña Catalina de Palacios Salazar, qu'il épousa le 14 décembre 1584. Il quitta alors l'armée et alla demeurer non loin de Madrid, à Esquivias. Il y composa quelques pièces de théâtre qui lui permirent de vivre quatre années en paix, mais le succès de Lope de Vega, « ce prodige de nature, » le força à renoncer à ce genre de travaux, et il dut se résoudre à accepter l'humble fonction de commis de munitionnaire durant dix années à Séville; on sait qu'il y fréquentait la maison du beau-père de Vélasquez, le peintre Francisco Pacheco, dont l'atelier était, au dire d'un contemporain, *l'académie ordinaire de tous les beaux esprits de Séville*. Ce fut pendant ce séjour qu'il écrivit la plupart de ses *Nouvelles*, les *Novelas ejemplares*, divisées en *sérieuses* et *badines*.

Nous n'insisterons pas sur les tribulations que souffrit le poète dans ses ingrats travaux. Plusieurs fois le soupçonneux tribunal de la *Conturadia-Mayor* l'accusa de malversation et le jeta en prison : sa pauvreté prouva toujours son innocence. Ce fut dans une pareille occasion qu'il alla demeurer à Valladolid, où Philippe III avait porté sa cour : il avait à justifier d'une somme de 2641 réaux, c'est-à-dire environ 670 francs. Comme il était fort pauvre, ainsi que le prouvent des comptes de ménage écrits de sa main à cette époque, il s'installa dans un bâtiment de misérable apparence situé en dehors de la ville, dans un faubourg mal fréquenté. La seule maison du grand écrivain que l'on connaisse aujourd'hui est justement cette pauvre habitation où « Cervantès a connu les jours sans pain, les nuits sans lumière et sans feu », comme le disait, lors d'un de

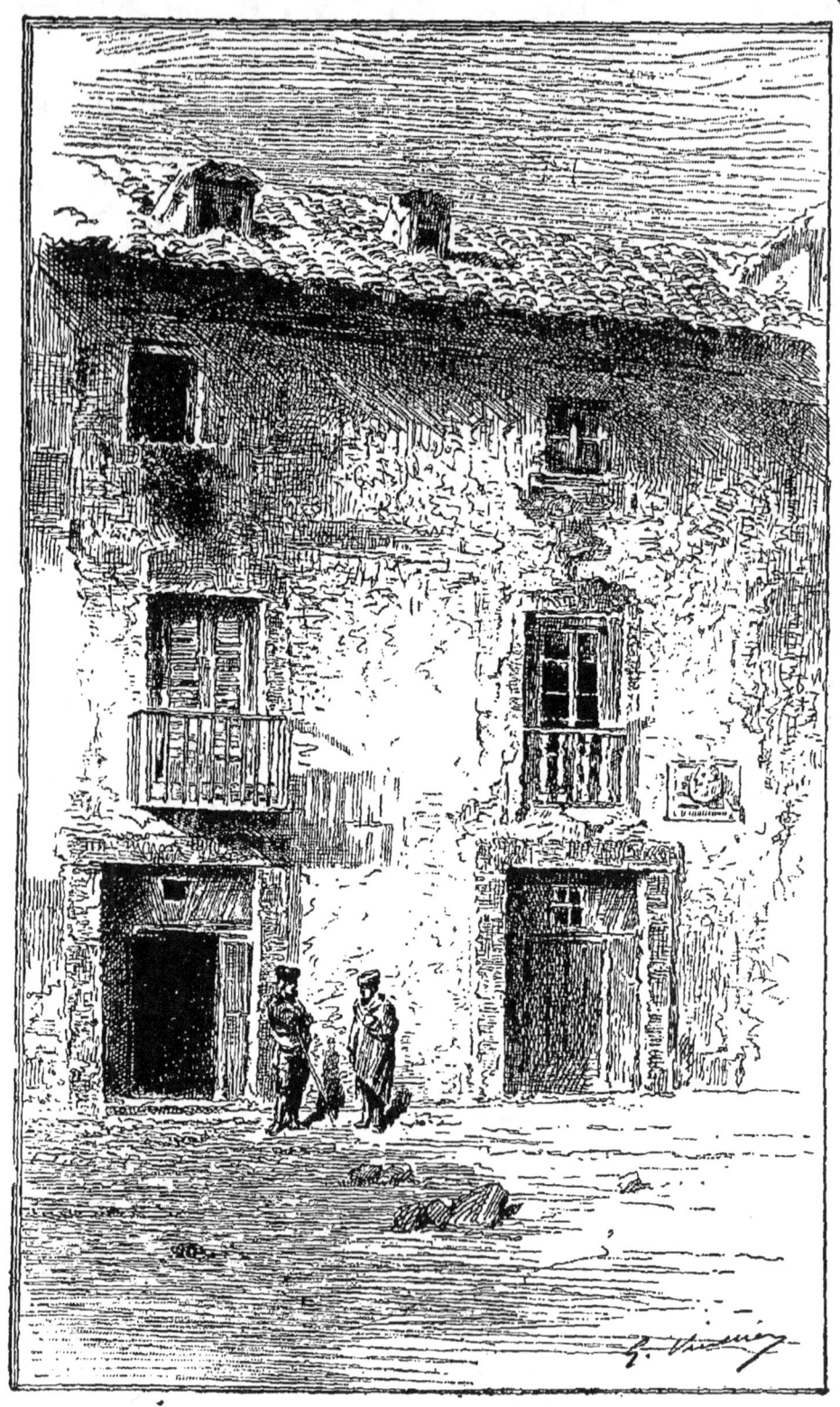

Maison de Cervantès, à Valladolid.

ses derniers anniversaires, son compatriote don José Casenave[1].

Il habitait la moitié du premier étage avec sa femme, sa fille Isabel, sa sœur veuve, doña Andrea de Cervantès, qui avait elle-même une fille de vingt-huit ans nommée Constanza : toutes ces femmes travaillaient à des ouvrages de couture pour ajouter aux ressources du chef de famille et lui permettre de finir la première partie de son *Don Quichotte*, qui parut dans les premiers mois de l'année 1505. Dans les autres appartements du premier étage, demeurait doña Luisa de Montoga, veuve du chroniqueur Esteban de Garibay, avec ses deux fils.

Un événement qui survint dans le temps que Cervantès demeurait à Valladolid, plus encore peut-être que le départ de la cour, le détermina à s'en aller à Madrid.

Une nuit il entendit les appels d'un homme qu'on égorgeait devant sa porte; il se précipita au dehors et trouva un gentilhomme baignant dans son sang : il le transporta dans sa maison, où le blessé expira le surlendemain sans avoir repris connaissance. L'*alcade de casa y corte* fit une enquête et, comme la victime était un noble chevalier de Saint-Jacques, don Gaspar de Ezpeleta, l'affaire eut un certain retentissement. Cervantès et toute sa famille, soupçonnés d'avoir participé au crime, furent arrêtés : il réussit facilement à se disculper, mais il est permis de croire que cette aventure le dégoûta du séjour de Valladolid.

A Madrid, on a pu retrouver quelques-uns des endroits qu'habita Miguel Cervantès dans les dix dernières années de sa vie; ils ont malheureusement bien changé d'aspect. Au mois de juin 1609, l'auteur de Don Quichotte demeurait dans la rue de *la Magdalena*; il la quitta quelques mois plus tard pour loger derrière le collège de Notre-Dame-de-Lorette; en juin 1610, il résidait au n° 9 de la rue *del Leon*; en 1614, dans la

1. *Cervantès et son Don Quichotte*, par Paul Laffitte. Magasin pittoresque, 1881.

rue de *las Huertas*; puis il alla dans la rue du *Duc-d'Albe* au coin de San-Isidoro; enfin dans la rue *del Leon*, n° 20, au coin de celle de *Francos*, où il mourut.

De la vie de Miguel Cervantès à Madrid on sait peu de chose sinon que, malgré l'admiration universelle dont jouissait son livre « divinement écrit dans une langue divine », l'auteur était plongé dans une profonde détresse. Une anecdote racontée par le chapelain de l'archevêque de Tolède, Francisco Marquez de Torrès, montrera mieux que ce que nous pourrions dire l'incroyable négligence de l'Espagne pour son plus grand écrivain : « Je certifie, en vérité (écrivait ce prélat), que, le 25 février de cette même année 1615, l'illustrissime seigneur cardinal-archevêque, mon seigneur, ayant été rendre visite à l'ambassadeur de France... plusieurs gentilshommes français, de ceux qui avaient accompagné l'ambassadeur, aussi courtois qu'éclairés et amis des belles-lettres, s'approchèrent de moi et d'autres chapelains du cardinal, mon seigneur, désireux de savoir quels livres d'imagination avaient alors la vogue. Je citai par hasard celui-ci (le *Don Quichotte*), dont je fais l'examen. A peine eurent-ils entendu le nom de Miguel de Cervantès qu'ils commencèrent à chuchoter entre eux, et vantèrent hautement l'estime qu'on faisait, en France et dans les royaumes limitrophes, de ses divers ouvrages, la *Galatée*, que l'un d'eux savait presque par cœur, la première partie du *Don Quichotte* et les *Nouvelles*. Leurs éloges furent si grands que je m'offris à les mener voir l'auteur de ces œuvres, offre qu'ils reçurent avec mille démonstrations de vif désir. Ils me questionnèrent très en détail sur son âge, sa profession, sa qualité et sa fortune. Je fus obligé de répondre qu'il était vieux, soldat, gentilhomme et pauvre; à cela l'un d'eux répliqua ces paroles formelles : « Eh quoi! l'Espagne n'a pas fait riche un tel « homme! On ne le nourrit pas aux frais du trésor public! » Alors un de ces gentilshommes, relevant cette pensée reprit avec beaucoup de finesse : « Si c'est la nécessité qui l'oblige à

« écrire, Dieu veuille qu'il n'ait jamais l'abondance, afin que,
« par ses œuvres, lui restant pauvre, il fasse riche le monde
« entier ! »

La maison où est né et où a grandi Shakespeare dans Henley
street, à Stratford-sur-Avon, a été pieusement conservée jusqu'à

Maison de Shakespeare, à Stratford-sur-Avon.

nous et a été restaurée en ces dernières années aux frais de
l'État.

« Je suis venu à Stratford pour un pèlerinage poétique,
écrivait Washington Irving. Ma première visite fut pour la
maison où Shakespeare est né et où, suivant la tradition, il fut
élevé près du métier de cardeur de son père. C'est un édifice de
bois et de plâtre, petit et de modeste apparence, un vrai nid pour
le génie, qui se plaît de préférence dans les coins reculés ; les
murs des chambres enfumées sont couverts des noms et des

nscriptions en toutes langues des voyageurs de toutes nations et de toutes conditions, depuis le prince jusqu'au paysan, et présentent un simple mais frappant témoignage de l'hommage universel et spontané de l'humanité au grand poète de la nature. »

Si le romancier pouvait recommencer son pèlerinage, il ne reconnaîtrait certes plus la masure délabrée, au crépit écaillé et au toit houleux, dans l'élégant cottage au front duquel s'étale cette inscription : « C'est dans cette maison qu'est né l'immortel Shakespeare ».

Peut-on mieux juger maintenant, comme le prétendent les Anglais, de ce qu'était la propriété quand John Shakespeare l'acheta? Nous sommes loin de l'affirmer : dans les pièces uniformément blanchies à la chaux qui composent l'habitation, il faut un puissant effort d'imagination pour se représenter la vieille cuisine, pleine d'instruments étranges, où William se tenait avec les autres enfants et prenait ses repas, ou le chaud recoin de la vaste cheminée où il aimait à se blottir, quand il venait de Londres le soir voir sa famille.

Au temps où John Shakespeare l'habitait, ce logis était probablement l'un des plus confortables et des plus commodes de l'endroit, une maison bourgeoise bien établie, car en ce temps les rues de Stratford, quoique larges et ouvertes comme il convient à un lieu où se tiennent des marchés de bestiaux et où le commerce est actif, ne possédaient pas des maisons bien somptueuses.

C'est en 1853 ou 1854, que la maison natale du poète devint propriété nationale et fut restaurée comme nous la voyons aujourd'hui. La principale des pièces qu'on y visite est la chambre où Shakespeare vint au monde. On y monte par dix marches de chêne. Les murailles, le plafond, les soixante petites vitres carrées des fenêtres sont déplorablement souillés par ces milliers d'inscriptions qui faisaient l'admiration de Washington Irving.

Quand Shakespeare mourut, en 1616, un autre poète était né, qui fut après lui le plus grand de l'Angleterre. Nous placerons ici ce que nous avons à dire de lui, quoiqu'il appartienne à un autre siècle et que les deux grands hommes diffèrent autant l'un de l'autre par leur vie et leur caractère que par le temps où ils ont vécu.

Milton, l'auteur du *Paradis perdu*, vint au monde en 1608, dans une maison de Bread street, une des rues les plus populeuses de Londres. Son père, à qui sa conversion au protestantisme avait coûté sa fortune, y avait un office de notaire. Cette maison a été détruite par le grand incendie de Londres. Nous pouvons seulement supposer qu'elle était plaisante, car le *scrivener* aimait les lettres et les arts : il a composé sur son orgue des airs qui furent célèbres, et il a fait peindre la tête de son petit garçon par le peintre hollandais Cornélius Jansen.

Milton fit ses études à l'Université de Cambridge, à Christ-College, où l'on montre encore la chambre qu'il aurait occupée, selon l'usage, avec un camarade. Lorsqu'il en sortit, son père, qui venait de vendre son étude et sa maison de Bread street, l'emmena dans la résidence campagnarde qu'il venait d'acquérir à Horton, dans le Buckinghamshire. « A la résidence de campagne de mon père, écrivait plus tard le poète, où il s'était retiré pour y passer ses vieux jours, j'eus tout le loisir de me distraire en parcourant toute la série des auteurs grecs et latins. Je quittais néanmoins quelquefois le séjour de la campagne, pour celui de la ville, soit pour aller y acheter des livres, soit pour y apprendre quelque chose de nouveau dans la musique et les mathématiques, sciences qui me ravissaient. » Il apprit aussi les langues étrangères, puis l'hébreu et le syriaque, afin de lire la Bible dans les textes originaux.

Il quitta cette demeure paisible pour voyager : il avait trente et un ans; sa mère était morte, son frère marié et établi à Horton. Il traversa la France et gagna l'Italie où il visita Galilée dans sa retraite forcée d'Arcetri, aux environs de Florence, et

tous les hommes « vraiment remarquables et instruits ». Il vit Rome, puis Naples, d'où il fut rappelé par les nouvelles de la révolution d'Angleterre. On sait quelle part il y prit par ses écrits. Chacun de ses célèbres pamphlets fut un acte de courage. Il n'était poussé à les écrire par aucun intérêt personnel et n'aspirait qu'à une retraite paisible favorable à l'étude.

« Je m'enquis, a-t-il dit, d'un endroit où je pourrais me loger avec mes livres; je pris une maison d'une grandeur médiocre dans la Cité, et là, non sans un vif sentiment de joie, je repris le cours interrompu de mes études, laissant bien volontiers la direction des affaires publiques à Dieu d'abord, puis à ceux à qui le peuple en avait commis le soin. » Milton ouvrit une école dans cette maison, qui était située à Saint-Bride's church yard, Fleet street. Il ne semble pas y être demeuré très longtemps, car on trouve son nom dans un rôle de contributions dressé en 1641, qui indique comme sienne une maison avec un jardin dans Aldergate street. Il a tracé le tableau de sa vie à cette époque : « Je vais vous dire où se passaient mes délassements du matin. J'étais debout l'hiver bien souvent avant qu'aucune des cloches de la ville eût appelé les hommes à leur travail ou à leurs prières; l'été, à l'heure où s'éveille l'oiseau le plus matinal, ou bientôt après lui. Je lisais de bons auteurs, ou les faisais lire jusqu'au moment où l'attention se fatiguait, où la mémoire était saturée; alors, par d'utiles exercices, j'entretenais la santé de mon corps, et je l'habituais à rendre à l'esprit un service allègre et dispos, pour pouvoir consacrer mon âme tout entière à la cause de la religion et de la liberté de mon pays, le jour où il aura besoin de cœurs forts dans des corps robustes. »

Il était marié lorsqu'il quitta sa maison d'Aldergate street; il s'en alla loger d'abord dans Barbican street, puis dans Holborn street, à peu près vers l'époque de la mort de Charles Ier.

Au moment où éclata la peste de Londres, le poète, qui était alors établi dans une petite maison près de Bunhill Fields, quitta

la ville pour aller habiter près de Chalfont. C'est là que, vieux et aveugle, il dicta à ses filles les vers du *Paradis perdu*.

La maison de Bunhill fut la dernière demeure de Milton. Un clergyman de Dorsetshire, raconte Richardson, l'y visita dans les derniers temps de sa vie : « il fut introduit dans une chambre tendue de vert pâle : Milton était assis dans un vaste fauteuil, et proprement vêtu de noir, pâle, mais non d'une pâleur cadavérique, ses mains et ses pieds étaient enflés par la goutte. On le voyait aussi, quand le soleil brillait, s'asseoir pour respirer l'air devant sa maison, vêtu d'un habit de drap gris commun, et il recevait là, comme dans sa maison, les visites des gens distingués et de qualité. »

Le 8 novembre 1674, il s'éteignit doucement entre sa femme et ses trois filles, Anne, Marie et Déborah.

CHAPITRE IX

ÉCRIVAINS FRANÇAIS DE LA PREMIÈRE MOITIÉ DU XVIIᵉ SIÈCLE

On peut dire que Malherbe, quoique né en 1556, appartient au xvııᵉ siècle ; il en a été le premier écrivain ; il en a fixé la langue ; il a rompu avec l'école poétique du xvıᵉ ; c'est lui qui fait de l'un à l'autre la transition.

Il était de vieille noblesse normande. Né à Caen, où l'on peut voir encore sa maison, rue Notre-Dame, à l'angle de la rue de l'Odon, il y demeura peu. Après y avoir fait ses études, qu'il termina à Heidelberg, puis à Bâle, il n'y revint que passagèrement. Il vécut longtemps en Provence, où il fut attaché au grand prieur, fils de Henri II, qui en était gouverneur, et il s'y maria avec la fille d'un président du parlement d'Aix, Coriolis. On ne connaît pas la maison que Malherbe habita dans cette ville, mais on va toujours y voir celle où la fille de son ami Duperrier ne vécut que « l'espace d'un matin, ce que vivent les roses ».

Ce fut Duperrier qui, en 1600, l'année qui suivit la mort de sa fille, présenta le poète à Marie de Médicis, à son arrivée en France, et celui-ci célébra la bienvenue de la nouvelle reine dans des strophes magnifiques : c'est aussi l'avènement de la littérature du nouveau siècle.

Malherbe vint à Paris en 1605 ; il fut présenté au roi et lui plut. Quelque temps après, quand il eut écrit les *Stances pour*

Henri le Grand allant en Limousin, le roi voulut que son grand écuyer, le duc de Bellegarde, le prît dans sa maison. Il reçut le titre de gentilhomme de la Chambre; il eut la table, un domestique, un cheval, mille livres d'appointements et, il l'a dit lui-même, fut « accommodé comme un prince ». On a recueilli sur lui beaucoup d'anecdotes. Quelques-unes nous le montrent dans son intérieur, usant de sa petite fortune avec un singulier mélange d'économie et de libéralité. Son logis était assez pauvrement meublé; lorsque tous les sièges étaient occupés, s'il survenait un visiteur, il criait, sans ouvrir la porte : « Attendez, il n'y a plus de chaises! » Son ordinaire était frugal; il disait à un hôte qui lui arrivait à l'heure du repas : « Monsieur, j'ai toujours eu de quoi dîner, jamais de quoi laisser au plat ». Mais un autre jour qu'il avait invité sept de ses amis, il leur fit servir sept chapons bouillis, parce que, les aimant tous également, il ne voulait pas, disait-il, servir à l'un la cuisse, à l'autre, l'aile. Il mourut en 1628, dans une maison de la rue des Fossés-Saint-Germain-l'Auxerrois.

Malherbe, dans sa vieillesse, fut du nombre des poètes qui récitèrent leurs vers à l'hôtel de Rambouillet. Comment ne pas parler, au début du xviie siècle, de cet hôtel célèbre où passèrent tant de personnages illustres à des titres divers et qui exerça une si grande influence sur les mœurs et la littérature? Il était situé à quelques pas du Louvre, sur l'emplacement que traversait naguère la rue Saint-Thomas-du-Louvre (cette rue elle-même n'existe plus aujourd'hui) et s'appela d'abord l'hôtel Pisani : il était l'habitation de Jean de Vivonne, marquis de Pisani, dont la fille Catherine, celle que les poètes ont célébrée sous le nom d'Arthénice, anagramme de son nom, épousa le marquis de Rambouillet. L'hôtel ne changea pas alors seulement de nom, il fut entièrement transformé. La marquise se faisait présenter des plans, mais ils ne la satisfaisaient pas. Un soir, après y avoir bien rêvé, elle se mit à crier : « Vite, du papier, j'ai trouvé le moyen de faire ce que je voulais. » Elle traça un

dessin, qui fut suivi de point en point. « C'est d'elle, ajoute Tallemant des Réaux, qui rapporte cette anecdote, qu'on a appris à mettre les escaliers à côté pour avoir une grande suite de chambres, à exhausser les planchers et à faire les portes hautes et larges et vis-à-vis les unes des autres. »

Sauval, qui confirme ces faits, décrit ainsi l'hôtel de Rambouillet : « Sa cour, ses ailes, ses pavillons et son corps de logis ne sont, à la vérité, que d'une médiocre grandeur ; mais ils sont proportionnés et ordonnés avec tant d'art qu'ils imposent à la vue et paraissent beaucoup plus grands qu'ils ne sont en effet. C'est une maison de briques rehaussée d'embrasures, d'amortissements, de chaînes, de corniches, de frises, d'architraves et de pilastres de pierre. De l'entrée et de tous les endroits de la cour on découvre le jardin qui, occupant presque tout le côté gauche, règne le long des appartements et rend l'abord de cet hôtel non moins gai que surprenant. De la cour, on passe à gauche, dans une basse-cour assortie de toutes les commodités et même de toutes les superfluités qui conviennent à une grande maison. Le corps de logis est accompagné de quatre beaux appartements, dont le plus considérable peut entrer en parallèle avec les plus commodes et les plus superbes du royaume. On y monte par un escalier consistant en une seule rampe large, douce, arrondie en portion de cercle, attachée à une salle claire, grande, qui se décharge dans une grande suite de chambres et d'antichambres dont les portes en correspondance forment une très belle perspective. Quoiqu'il soit orné d'ameublements fort riches, je n'en dirai rien néanmoins parce qu'on les renouvelle avec la mode et que je ne parle que de choses qui ne changent point. Je remarquerai seulement que la chambre bleue, si célèbre dans les œuvres de Voiture, était parée de son temps d'un ameublement de velours bleu rehaussé d'or et d'argent et que c'était le lieu où Arthénice recevait ses visites. Ses fenêtres sans appui, qui règnent de haut en bas depuis son plafond jusqu'à son parterre, la rendent très gaie et

la laissent jouir sans obstacle de l'air, de la vue et du plaisir du jardin. »

Là se rencontrèrent, sous le double règne de la marquise de Rambouillet, puis de sa fille Julie d'Angennes, c'est-à-dire pendant un demi-siècle, les plus grands seigneurs et les plus beaux esprits, les Condé, les Conti, les Bussy, les La Rochefoucauld, les Grammont, le vertueux Montausier, qui fut l'original du *Misanthrope* de Molière, Huet, le savant évêque d'Avranches, Ménage, Racan, Mainard, Segrais, Benserade, Scudéry et sa sœur Madeleine, Chapelain, Godeau, Mme de la Fayette, Mme de Sévigné; le grand Corneille y lut son *Polyeucte* et Bossuet, à seize ans, y prêcha son premier sermon. Balzac et Voiture étaient les oracles de la chambre bleue. Voiture demeurait à côté de l'hôtel, dans la rue Saint-Thomas-du-Louvre; il était le fils d'un marchand de vins d'Amiens; cependant il vécut sur le pied de l'égalité avec les plus grands noms de France. A force d'esprit et de politesse il devint l'homme le plus recherché de son temps.

Mlle de Scudéry, l'auteur si fameux alors du *Grand Cyrus* et de *Clélie*, qui passait pour un des ornements de l'hôtel de Rambouillet, avait aussi son salon rue de Beauce, près du Temple, où se retrouvait le samedi la société des précieux et des précieuses. On y faisait des réputations et on y décrétait les modes nouvelles, après que les dames les avaient essayées sur la grande Pandore et la petite Pandore : c'étaient des poupées qu'elles habillaient de leurs mains.

Parmi les noms des hôtes de la rue de Beauce et de la rue Saint-Thomas-du-Louvre, en voici encore un bien grand que l'on ne s'attendrait peut-être pas à rencontrer à côté de ceux de Conrart ou de Colletet : c'est celui de Descartes. Il s'agit, il est vrai, de la nièce du philosophe, qui y était assidue; mais on peut tenir pour certain que lui-même, si attentif comme il le déclare à « considérer les mœurs des autres hommes », ne manqua pas, quand il venait à Paris, de l'accompagner dans des endroits

où il était assuré de voir et d'entendre quelques-uns des plus réputés de son temps. Il vivait alors en Hollande, après avoir longtemps parcouru le monde. Il était né à la Haye en Touraine, où l'on montre encore une maison qui passe pour celle où il vit le jour. C'est une sorte de ferme-manoir avec une grande porte charretière, des petites fenêtres inégales et une tourelle carrée que surmonte un toit pointu. Il avait reçu de sa mère, qui était Poitevine, la petite seigneurie du Perron en Poitou; il y demeura, ainsi qu'à Poitiers, jusqu'au moment où son père, qui appartenait à la noblesse de Touraine, acheta la charge de conseiller du parlement à Rennes. Il fit ses études au collège des Jésuites de La Flèche. A seize ans, il avait épuisé les livres; il les quitta pour étudier, comme il le dit lui-même, le grand livre du monde, et commença cette vie aventureuse qui lui fit visiter une grande partie de l'Europe sans que l'on puisse indiquer nulle part la maison qu'il habita. Celle que l'on voudrait surtout connaître, c'est la maison de la petite ville de Neuburg, sur le Danube, où était cette chambre du *poêle*, dans laquelle le philosophe passa enfermé tout un hiver et d'où il sortit portant dans sa tête la méthode qui allait renouveler la philosophie et les sciences.

On est assuré que Descartes était à Paris au mois de septembre 1647, par une lettre de Jacqueline Pascal, où elle raconte la visite qu'il fit à son frère Blaise Pascal; on ignore où ils demeuraient alors. Il y avait seize ans qu'ils étaient venus d'Auvergne. Étienne Pascal, leur père, était président de la cour des aides à Clermont; il s'était fixé à Paris en l'année 1631. Blaise avait alors huit ans, Jacqueline en avait six. En 1640, Étienne Pascal fut envoyé à Rouen comme intendant de Normandie. On voit, par la suscription d'une lettre datée du 25 septembre 1647, que la famille habita dans cette ville derrière les murs de Saint-Ouen. A Paris, Blaise Pascal eut plusieurs domiciles. Pour l'année 1656, qui est celle où il écrivit les *Lettres provinciales*, on trouve dans une note rédigée par Margue-

rite Périer, sa nièce, une indication très précise : « M. Pascal, qui avait une maison de louage dans Paris, alla se mettre dans une auberge pour continuer cet ouvrage, à l'enseigne du *Roi David*, dans la rue des Poiriers, où il était connu sous un autre nom (il se faisait appeler M. de Mons, ce nom appartenait à l'une des branches de sa famille). C'était tout vis-à-vis du collège de Clermont, qu'on appelle à présent le collège Louis-le-Grand; M. Périer son beau-frère étant allé à Paris dans ce temps-là, alla se loger dans cette auberge. » Nous savons aussi que la maison louée par Pascal était située « hors et proche la porte Saint-Michel, paroisse Saint-Cosme ». Cette adresse est conservée dans plusieurs actes notariés, dont l'un passé entre lui et un certain Renaud Moreau, boisselier, « pour la location de la troisième arcade de la Halle au blé de cette ville de Paris, à main gauche en entrant par la porte de Beauce ». Il était encore six ans plus tard, dans le logis de la paroisse Saint-Cosme, atteint déjà de la maladie à laquelle il devait succomber. Il voulut alors rapprocher de lui Mme Périer, sa sœur, et son mari, qui logeaient « sur le fossé entre les portes Saint-Marcel et Saint-Victor, paroisse Saint-Étienne-du-Mont », et les engagea à louer près de la porte Saint-Michel « une maison à porte cochère... moyennant le prix de sept cents livres »; mais bientôt ce fut lui qui quitta sa maison pour aller chez eux. « Il avait chez lui, dit Mme Périer dans le récit de la vie de son frère, un bonhomme avec sa femme et tout son ménage, à qui il avait donné une chambre et à qui il fournissait du bois, tout cela par charité; car il n'en tirait point d'autre service que de n'être point seul dans sa maison. Le bonhomme avait un fils qui était tombé malade en ce temps-là de la petite vérole; mon frère qui avait besoin de mes assistances eut peur que je n'eusse de l'appréhension pour mes enfants. Cela l'obligea à penser de se séparer de ce malade; mais comme il craignait qu'il ne fût en danger, si on le transportait en cet état hors de la maison, il aima mieux en sortir lui-même, quoiqu'il fût déjà fort mal, disant : il y a moins de danger pour moi dans ce

changement de demeure; c'est pourquoi il vaut mieux que ce soit moi qui quitte. Ainsi il sortit de sa maison le 29 juin 1662 pour venir chez nous, et il n'y rentra jamais. » Il mourut en effet chez sa sœur moins de deux mois après. Selon une tradition qui a été adoptée par la municipalité de Paris, sa dernière demeure aurait été au numéro 8 de la rue Neuve-Saint-Étienne-du-Mont, et aujourd'hui, à la place que devait occuper cette maison, au numéro 2 de la rue Rollin, on peut lire l'inscription suivante :

ICI
S'ÉLEVAIT LA MAISON
OU
BLAISE PASCAL
EST MORT
LE 19 AOUT 1662

M. le comte de Grouchy, s'appuyant sur diverses pièces qu'il a récemment publiées, croit pouvoir affirmer que cette maison n'a jamais été la sienne; elle aurait cependant été habitée par les Périer, mais seulement après la mort de Pascal, survenue dans leur précédent logis.

La famille Pascal avait été à Paris en relations avec ce qu'il y avait de plus considérable à la cour et à la ville; elle connut aussi, pendant son séjour à Rouen, le grand Corneille. Jacqueline Pascal, à qui son talent pour les vers avait valu tout enfant la faveur de la reine et celle du cardinal de Richelieu, fut invitée par l'illustre poëte à en composer pour la fête de l'Immaculée Conception, qui était célébrée, comme dans beaucoup de villes, par un concours poétique; elle y remporta le prix.

Corneille vécut tour à tour à Rouen et à Paris.

La maison de Rouen, où il vint au monde, avait appartenu à son grand-père paternel, puis à son père, maître particulier des eaux et forêts en la vicomté de Rouen.

Cette demeure, démolie aujourd'hui, était située rue de la Pie. M. de Jouy, qui la visita en 1821 et qui l'a décrite dans son

Hermite en province, n'y trouva plus trace de l'homme illustre qui y avait séjourné : un crépi avait enlevé aux murailles leur apparence de vétusté; sur la façade on avait placé un buste du poëte avec une inscription où la date de son baptême et celle de sa naissance étaient confondues. Elle fut, il est vrai, rectifiée quelque temps après de la façon suivante :

<div style="text-align:center">

ICI
EST NÉ, LE 6 JUIN 1606,
PIERRE CORNEILLE.

</div>

Cette glorieuse enseigne n'empêcha pas la maison de tomber sous la pioche, ainsi que le logis voisin où était né Thomas Corneille. On les remplaça par des magasins. La porte d'entrée de la première est aujourd'hui au Musée d'archéologie de Rouen; une inscription, rédigée en 1857 par l'Académie de Rouen et rappelant le souvenir des deux frères, n'a pu être placée, par le refus d'un propriétaire, à l'emplacement exact des célèbres maisons : on l'a fixée un peu plus loin.

La jeunesse de Pierre Corneille s'écoula probablement en grande partie dans une petite ferme riante et fraîche que son père avait achetée le 7 juin 1608, à Petit-Couronne.

Il ne quitta Rouen qu'à un âge avancé, mais il venait déjà de temps à autre à Paris : il avait, selon d'Aubignac, « le couvert et la table » à l'hôtel de Guise, rue de Chaume, où est aujourd'hui le Palais des Archives; il avait même « trouvé moyen d'y avoir une chambre », ajoute Tallemant des Réaux.

La *Liste de Messieurs de l'Académie française en janvier* 1676 donne son adresse rue de Cléry, paroisse Saint-Eustache, à Paris.

Il quitta cette demeure pour aller s'établir rue d'Argenteuil. C'est là qu'il connut le dénûment en son extrême vieillesse. Il lui fallut vendre la maison patrimoniale de la rue de la Pie, pour quatre mille trois cents livres; il n'en toucha que treize cents, le reste étant destiné à l'amortissement de la pension qu'il

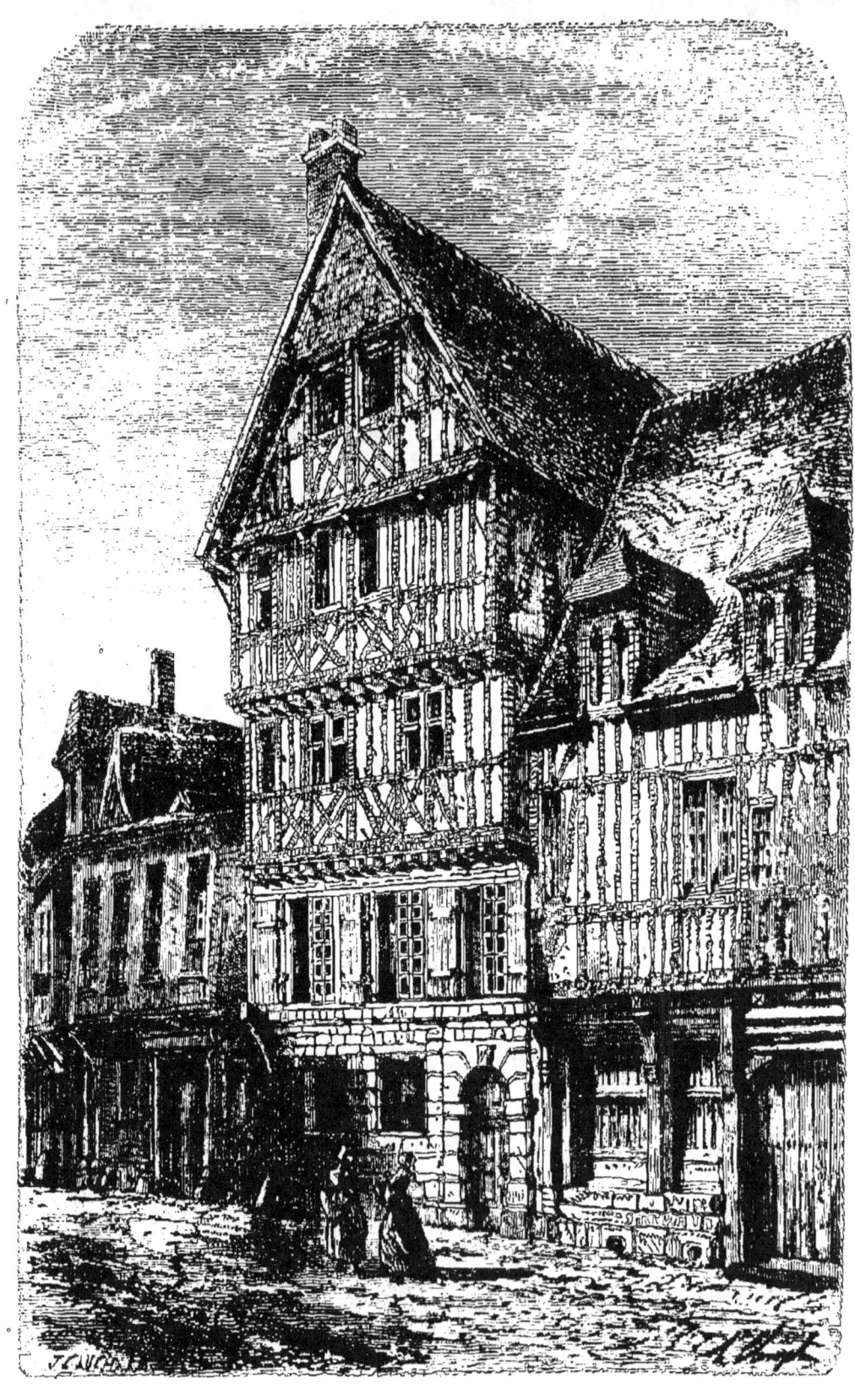

Maison natale de Pierre Corneille, à Rouen.

payait pour sa fille Marguerite, religieuse au couvent des Dominicaines. Le 1ᵉʳ octobre 1684, quelques jours après que Boileau eut obtenu pour lui un secours royal, il expira en son pauvre logis de la rue d'Argenteuil.

Rotrou, que Corneille, par une touchante déférence, voulait bien appeler son père, quoiqu'il fût son aîné de trois ans, était mort depuis longtemps, en 1650. Au moment de sa plus grande activité littéraire, il habitait rue Saint-François, « aux marais du Temple ».

La Rochefoucauld est assurément un des personnages les plus intéressants parmi ceux qui ont appartenu à cette première moitié du xviiᵉ siècle. Turbulent frondeur dans sa jeunesse, quand il eut perdu, d'assez bonne heure, son humeur aventureuse, il resta un des héros des salons où se formait la société polie, à l'hôtel de Rambouillet, chez Mme de Sévigné, chez Mme de La Fayette. Il habitait dans la dernière partie de sa vie, rue de Seine, l'ancien hôtel de Liancourt, devenu en 1674 l'hôtel de La Rochefoucauld, à la mort de son oncle maternel, Roger du Plessis. Nous transcrirons ici quelques lignes de Piganiol de la Force dans sa *Description historique de la ville de Paris* (1765) :

« Cette maison a appartenu autrefois à Henri de la Tour, prince de Sedan, duc de Bouillon, vicomte de Turenne[1] et maréchal de France. Roger du Plessis, marquis de Liancourt, duc de la Roche-Guyon, pair de France, connu sous le nom de duc de Liancourt, chevalier des ordres du Roi, premier gentilhomme de sa Chambre, l'acheta ensuite et l'occupa jusqu'à sa mort ; mais Henri-Roger du Plessis, son fils unique, étant mort avant lui et n'ayant laissé qu'une fille unique, nommée Jeanne-Charlotte du Plessis-Liancourt, que son grand-père maria le 13 novembre 1659 à François de la Rochefoucauld, septième du nom, elle apporta à son mari cet hôtel et toute la succession

1. Le père du grand Turenne.

du duc de Liancourt, son grand-père, ce qui a fait prendre à cette maison le nom d'hôtel de La Rochefoucauld.

« La porte principale est sur la rue de Seine, et ne donne pas une grande idée de la maison; cependant elle est grande et est décorée d'une architecture dorique en pilastres, tant du côté de la cour que du côté du jardin. On voit dans cet hôtel plusieurs tableaux qui viennent du duc de Liancourt. On y admire surtout un *Ecce homo*, d'André Solario, qui est regardé comme un tableau inestimable. »

La rue des Beaux-Arts a été ouverte en 1825, sur l'emplacement de cet édifice, détruit peu auparavant.

Chaque jour, vers la fin de la journée, La Rochefoucauld sortait de son hôtel, remontait la rue de Seine, la rue de Tournon, tournait à droite dans la rue Vaugirard et entrait dans une maison d'assez noble apparence, située vis-à-vis du petit Luxembourg, à l'angle de la rue Férou. C'est là qu'habitait la charmante et célèbre comtesse de La Fayette. Aux beaux jours, elle se tenait sous son « cabinet couvert » ou véranda, d'où elle avait la vue sur le jardin qui était assez beau et qui possédait un bassin avec un jet d'eau : « le plus joli lieu du monde pour respirer à Paris », disait Mme de Sévigné. Quand sa « petite santé » la forçait à demeurer chez elle, la comtesse se couchait dans son grand lit galonné d'or, et recevait les visites dans sa chambre à coucher, qui était la pièce la plus vaste de l'appartement. Ces jours-là, Mme de Sévigné venait s'installer auprès de son amie, quoique cela lui parût un bien grand voyage d'aller de l'hôtel Carnavalet à la rue Férou; elle lui contait pour la distraire les histoires du jour, s'asseyait au bureau pour écrire à sa fille, et s'interrompait parfois pour lire un passage d'une lettre de sa petite-fille Pauline, si jolie que la malade en oubliait « une vapeur dont elle était suffoquée ».

L'hôtel de Mme de La Fayette avait été bâti en 1640, par les soins de son père, M. de La Vergne, sur un grand jardin acheté aux religieuses du Calvaire.

Parfois, pour se reposer de Paris et du monde, elle allait s'enfermer dans une petite maison qu'elle possédait à Fleury. Elle y passait une quinzaine de jours « suspendue, disait Mme de Sévigné, entre le ciel et la terre, ne voulant ni penser, ni parler, ni répondre, fatiguée de dire bonjour et bonsoir. » Elle délaissait à ces moments Segrais, qui était venu habiter tout à fait chez elle, La Rochefoucauld, que ce départ plongeait « dans une tristesse incroyable », et aussi tous ses familiers affligés de renoncer, même pour deux semaines, à son aimable commerce et aux parties qu'on faisait à la Comédie, à la foire ou dans la jolie maison que le prince de Condé possédait à Saint-Maur. On sait que Boileau y lut son *Art poétique*. Gourville, qui avait passé du service du duc à celui des Condés, y faisait, « avec un coup de baguette... sortir de terre » d'admirables soupers.

Ce Gourville, dont les *Mémoires* sont bien connus, s'était fait donner par Monsieur le prince la capitainerie de Saint-Maur dans l'intention d'aménager le logis pour lui. Il raconte fort plaisamment, à ce sujet, un différend qu'il eut alors avec la comtesse et qui se rapporte assez à notre sujet pour que nous le transcrivions ici. « Mme de La Fayette, écrit-il, après avoir été s'y promener, me demanda d'y aller passer quelques jours pour prendre l'air. Elle se logea dans le seul appartement qu'il y avoit alors, et s'y trouva si à son aise, qu'elle se proposoit déjà d'en faire sa maison de campagne. De l'autre côté de la maison, il y avoit deux ou trois chambres; elle trouvoit que j'en avois assez d'une quand j'y voudrois aller; et destina, comme de raison, la plus propre pour M. de La Rochefoucauld, qu'elle souhaitoit qui y allât souvent. » Elle s'installa d'une façon si complète, que Gourville piqué lui fit remarquer, un jour, que c'était à lui, non à elle, qu'on donnait la capitainerie. « Elle ne me l'a jamais pardonné, ajoute-t-il, et ne manqua pas de faire trouver cela mauvais à M. de La Rochefoucauld. Mais comme il lui convenoit que nous ne parussions pas brouillés ensemble, elle étoit

bien aise que j'allasse presque tous les jours passer la soirée chez elle avec M. de La Rochefoucauld. »

Nous ne suivrons pas Mme de Sévigné dans tous les logis, ils sont nombreux, qu'elle occupa durant sa vie, mais nous choisirons les deux plus illustres : *les Rochers*, sa maison des champs, et *l'Hôtel Carnavalet*, sa maison de ville.

Les Rochers étaient une des terres du marquis de Sévigné, qui épousa Marie Rabutin de Chantal en 1644 et fut tué en duel tout jeune encore, comme l'on sait, par le chevalier d'Albret.

Cette propriété est située à une lieue et demie de Vitré, sur un vaste plateau, au milieu d'une campagne charmante et pittoresque coupée de haies, garnie de grands arbres et toute ondulée ; si le voyageur trouve un grand agrément dans ce paysage sans cesse renouvelé, l'habitant sédentaire par contre regrette les larges horizons. Mme de Sévigné, qui de son château ne pouvait guère porter ses yeux à plus d'une demi-lieue, écrivait à Mme de Grignan, dont le château s'élevait en pleine terre provençale : « Envoyez-moi de la vue et je vous enverrai des arbres ».

Cette demeure, qui subsiste encore et que les propriétaires actuels conservent avec un soin religieux, est d'une architecture intéressante ; la plus grosse partie de la construction fut faite du XIIe au XIVe siècle ; on voit dans notre gravure la tour qui loge l'escalier en colimaçon, le corps de logis flanqué des deux autres tours et décoré de figures d'animaux dans le genre gothique, enfin la chapelle bâtie par le « bien bon » (l'abbé de Coulanges) : c'est une grosse tour couverte d'un toit qui rappelle quelque peu par sa forme un bonnet de prêtre.

Nous avons dit que la maison est désormais à l'abri de toute profanation : il n'en a malheureusement pas toujours été ainsi et le gentilhomme breton qui l'habitait au commencement du siècle avait trouvé très convenable de faire blanchir entièrement le vieux castel à trois couches de chaux bien épaisses, en dehors comme en dedans ; « barbarie digne d'un aga turc ! » s'écrie

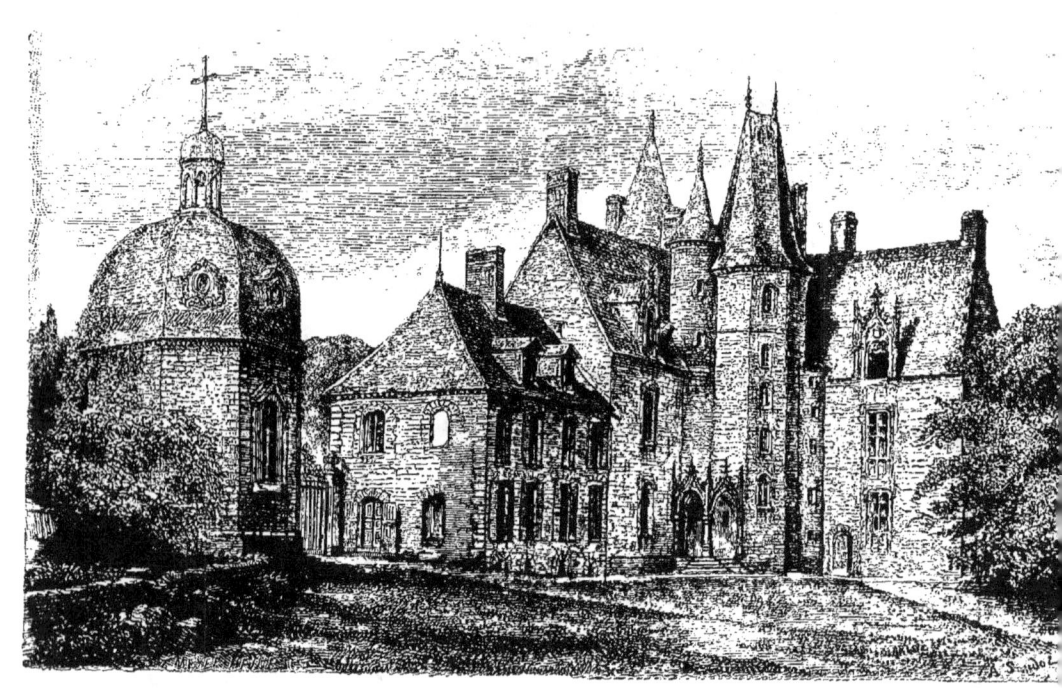

Château de Mme de Sévigné, aux Rochers.

avec indignation Dureau de la Malle, qui fit un pèlerinage aux Rochers en 1822.

Il ne reste plus rien des anciennes dépendances, du lavoir, assez vaste pour servir de caserne, des écuries immenses appuyées sur des colonnes corinthiennes, des basses-cours, des poulaillers ornés de pilastres cannelés, de la métairie grotesque. Le jardin avait déjà été transformé lorsque Dureau de la Malle le visita; il trouva de nouveaux murs en terrasse, une nouvelle orangerie et de jeunes arbres à la place de ces vieux chênes que chérissait la marquise : on les avait abattus, au dire du jardinier « pour faire la charpente, les portes et les fenêtres du logis des poules ». La disposition du parterre avait été cependant conservée, avec ses allées larges et longues à la mode du grand siècle, et l'écho dont s'amusait la châtelaine existe encore. Au commencement du siècle on voyait de vieux orangers contemporains de Pillois, le jardinier de Mme de Sévigné, et l'on pouvait encore se promener dans *l'Allée de ma fille*, seul reste de ces allées chères à la marquise, sur les arbres desquelles elle faisait graver de jolies devises. On y chercherait inutilement aussi *la Capucine*, ce petit pavillon où elle aimait se retirer avec les lettres de sa fille ou ses auteurs favoris, Nicole, Bossuet, le Tasse. *Le Mail, l'Allée Royale, l'Allée du Point du jour, l'Infinie, la place Madame*, « où le midi est à plomb », et cette grande allée, « où le couchant fait des merveilles », ont également disparu. L'intérieur de la maison a été bouleversé : les boiseries, les plafonds, les meubles, les peintures ont été refaits. Elle enferme cependant encore quelques portraits fort précieux de Mme de Sévigné et de sa famille.

C'est en 1677, après s'être logée successivement dans une dizaine de maisons du Marais, que Mme de Sévigné se laissa séduire par l'hôtel Carnavalet, construit pour le sire de Ligneris, président au Parlement, par Bullant sur les dessins de Pierre Lescot. Nous ne décrirons pas cette ravissante habitation, qui passa des Ligneris aux Kernevenoy (on prononçait à la cour

Carnavalet) et enfin à M. d'Agaurri, riche magistrat du Dauphiné. Tout le monde en connaît la belle apparence et peut se rendre compte de sa distribution, depuis que le musée et la bibliothèque de la ville de Paris y sont installés : on sait avec quelle habileté Bullant, Androuet du Cerceau et François Mansart continuèrent l'œuvre de Pierre Lescot, avec quel art Jean Goujon la décora.

Mme de Sévigné se passionna pour cette habitation. Il faut voir, dans ses lettres à Mme de Grignan, son inquiétude tant qu'elle put craindre que la maison ne lui échappât, et sa joie lorsqu'elle y entra enfin.

Vichy, mardi 7 septembre 1677.

« Je vous conjure seulement de mander à d'Hacqueville[1] ce que vous avez résolu pour cet hiver, afin que nous prenions l'hôtel de Carnavalet ou non. »

Vichy, lundi 13 septembre 1677.

« La Providence veut que vous veniez cet hiver et que nous soyons en même maison; je n'ai nul dessein d'en sonner la trompette; mais il a fallu le mander à d'Hacqueville pour nous arrêter le Carnavalet. Il me semble que c'est une grande commodité à toutes deux et bien de la peine épargnée de n'avoir point à nous chercher. Il y a des heures du soir et du matin, quand on loge ensemble, qu'on ne remplit point quand on est pêle-mêle avec les visites. Car je compte, ma belle, que vous viendrez dans l'appartement de ma maison que je vous ai destiné. »

Vichy, jeudi 16 septembre 1677.

« Je crois que d'Hacqueville nous a pris *la Carnavalette*; nous nous y trouverons fort bien; il faudra tâcher de s'y accommoder, rien n'étant plus honnête, ni à meilleur marché que de loger ensemble. »

1. Ce d'Hacqueville était un ami fort obligeant de Mme de Sévigné.

Vichy, dimanche 19 septembre 1677.

« D'Hacqueville lanterne tant pour *la Carnavalette*, que je meurs de peur qu'il ne la laisse aller. Eh! bon Dieu! faut-il tant de façon pour six mois[1]? Avons-nous mieux? Écrivez-lui comme moi qu'il ne se serve point en cette occasion de son profond jugement. »

Vichy, mardi 21 septembre 1677.

« Je crois que d'Hacqueville nous louera l'hôtel de Carnavalet, à moins que Mme de Lillebonne ne se ravise et n'en veuille pas sortir à cette Saint-Rémi. Je reconnaîtrais bien notre guignon à cela. »

Paris, jeudi 7 octobre 1677.

« Dieu merci, nous avons l'hôtel de Carnavalet. C'est une affaire admirable; nous y tiendrons tous et nous aurons le bel air. Comme on ne peut pas tout avoir, il faut se passer des parquets et des petites cheminées à la mode; mais nous aurons du moins une belle cour, un beau quartier et de bonnes petites filles bleues[2] qui sont fort commodes, et nous serons ensemble et vous m'aimez, ma chère enfant. »

Paris, mercredi 20 octobre 1677.

« Il faut un peu que je vous parle, ma fille, de notre hôtel de Carnavalet. J'y serai dans un jour ou deux; mais comme nous sommes très bien chez M. et Mme de Coulanges et que nous voyons clairement qu'ils en sont fort aises, nous nous rangeons, nous nous établissons, nous meublons votre chambre, et les jours de loisir nous ôtent tout l'embarras et tout le désordre du délogement. Nous irons coucher paisiblement,

1. Le dernier bail de Mme de Sévigné n'expirait que six mois après celui de Mme de Lillebonne qui était alors locataire de l'hôtel.
2. Le couvent des Annonciades célestes ou Filles bleues était mitoyen de l'hôtel Carnavalet.

comme l'on va dans une maison où on demeure depuis trois mois. N'apportez point de tapisserie, nous trouverons ici tout ce qu'il vous faut.

« Je reçois mille visites en l'air des Rochefoucauld, des Tarente; c'est quelquefois dans la cour de Carnavalet, sur le timon de mon carrosse. Je suis dans le chaos : vous trouverez le démêlement du monde et des éléments. »

<div style="text-align: right;">Paris, mercredi 27 octobre 1677.</div>

« M. de Coulanges vous dira comme nous sommes logés fort honnêtement. Il n'y avait pas à balancer à prendre le haut pour nous deux; le bas pour M. de Grignan et ses filles : tout sera fort bien. »

Pressée d'habiter son nouvel hôtel, Mme de Sévigné annonçait qu'elle s'y passerait des « petites cheminées à la mode », elle en fit mettre pourtant et l'on voit encore celles qu'elle fit construire à la place des vastes cheminées anciennes, en marbre blanc d'Italie, dans la chambre en vert de mer qui devint celle de Mme de Grignan. Des glaces de moyenne taille, mais qui devaient paraître fort grandes à cette époque, les surmontent. On a respecté l'économie des appartements : ici était le salon de la comtesse, là celui de sa mère, où se pressèrent tant de brillants personnages, Mme de Coulanges, Mme de Saint-Aignan, la duchesse du Lude, La Rochefoucauld, le cardinal de Retz, le chancelier Séguier, le grand Condé, Turenne, Corbinelli, Brancas, de Thianges.

Le balcon de Mme de Sévigné existe encore ainsi que le cabinet où elle écrivait ses lettres fameuses. On a conservé également la table de marbre où la mère et la fille déjeunaient dans l'intimité, à l'ombre des vieux sycomores.

L'hôtel fut acheté en 1699, trois ans après la mort de Mme de Sévigné, par le riche fermier général Brunet de Rancy, il passa ensuite à la famille de Pommereul, qui ne l'habita point. Après la Révolution il logea pendant quelque temps les bureaux de la Direction de la librairie. Napoléon y établit l'École des

ponts et chaussées. Enfin, en 1829, une institution dont les élèves suivaient les cours du lycée Charlemagne vint s'y installer. En 1846, son directeur, M. Verdot, acheta l'hôtel. Il a été enfin acquis par la ville de Paris; nous avons dit qu'elle y a placé son musée et sa bibliothèque.

Quelle destinée fut plus étrange que celle de Mme de Maintenon, petite-fille du poète et compagnon de Henri IV avant son abjuration, Agrippa d'Aubigné!

Elle vint au monde dans la prison de Niort, où son père Constant d'Aubigné était enfermé. Il obtint sa grâce et partit pour l'Amérique. On montre à Niort une maison où Françoise d'Aubigné aurait passé sa première enfance. Elle n'a d'intéressant qu'une fenêtre décorée dans le goût de la Renaissance.

L'émigré mourut à la Martinique et sa veuve ramena ses enfants en France. Françoise, âgée de onze ans, fut confiée par ordre à une de ses parentes, Mme de Neuillant, chargée de la convertir à la foi catholique. Elle abjura en effet le calvinisme, aux Ursulines de la rue Saint-Jacques. Elle avait seize ans environ lorsque le poète Scarron la vit et fut touché de son infortune. Quoiqu'il eût vingt-cinq ans de plus qu'elle, et qu'il fût depuis longtemps perclus et impotent, il lui offrit de l'épouser.

Le poète avait habité longtemps la rue des Douze-Portes. Il logeait au second étage, à la *seconde chambre*, comme on disait alors, travaillant sans relâche pour subvenir à ses besoins et à ceux de ses deux sœurs, écrivant *Jodelet, Don Japhet, l'Héritier ridicule*, se faisant enfin donner 1500 livres de pension avec le titre extraordinaire de *Malade de la Reine* et, de plus, le logement. Mais il perdit la faveur royale. Il lui fallut aller se loger à ses frais dans le faubourg Saint-Germain rue des Saints-Pères. C'est de là qu'il écrivait à Sarrazin :

> Soit en allant ou venant de la foire,
> Te détournant de cent pas à côté,
> En visant droit devers la Charité,
> Tu pouvais bien me rendre une visite.

C'est là aussi que vint le visiter Françoise d'Aubigné, là qu'elle lui conta ses chagrins et qu'elle accepta de devenir sa femme.

Les deux époux allèrent se loger rue de la Tixeranderie. La maison, qui portait le numéro 27, était encore debout en 1854. « En dépit du badigeon, dit M. Édouard Fournier[1], elle conservait encore le caractère de l'époque où elle avait été construite. Sous la couche blafarde on devinait la brique et les cordons de pierres saillantes qui l'encadraient à la manière des façades de la place Royale. Sur la porte aux lourdes ferrures, se voyaient quelques fleurs de lis, insignes sans doute involontaires, souvenirs certainement fortuits du séjour que l'épouse future de Louis XIV avait fait dans cette demeure. La cour était étroite; l'escalier en bois était éclairé, à la hauteur du premier palier, par une de ces hautes fenêtres sans appui, que le marquis de Pisani avait mises à la mode en France, vers le milieu du règne de Louis XIII, lors de la construction de son hôtel de la rue Saint-Thomas-du-Louvre. Vingt-quatre marches séparaient le rez-de-chaussée du second étage où habitait Scarron. Quand nous avons visité cette maison, il y a dix ans à peu près, en 1845, l'appartement du poète, bien qu'encombré par la marchandise d'un marchand de lanternes qui en avait fait son magasin, se retrouvait entier et tout à fait, quant à la distribution, tel que Sainte-Foix, renseigné lui-même par la tradition, l'a décrit dans ses *Essais sur Paris*.

« Il se composait, sur le devant, de deux chambres que l'escalier séparait; à droite logeait Scarron, à gauche était la chambre de sa femme; tout près de la cuisine, donnant sur la cour, se trouvait le cabinet où couchait Mangin, factotum du logis, valet de chambre, laquais et secrétaire. »

Cet intérieur ne dénonçait en rien la gêne : « Quoique Scarron, dit l'auteur du *Segraisiana*, ne fût pas riche, néan

1. *Paris démoli*. Aubry, édit. Paris, 1855.

moins il était logé fort proprement, et il avait un ameublement de damas jaune, qui pouvait bien valoir cinq à six mille livres avec ce qui l'accompagnait. » Les murs étaient ornés de tableaux parmi lesquels une *Exaltation de saint Paul* que le Poussin avait consenti à peindre pour lui à Rome[1]. On le transportait de son petit lit sur sa longue chaise grise, munie d'une planchette soutenue par deux bras de fer, qui lui servait de table de travail. C'est là qu'il recevait les ducs d'Albret et de Vivonne, les comtes du Lude et de Villarceaux, Sarrazin, Ségrais, Mainard, Mlle de Scudéry, qui habitait non loin, rue des Oiseaux, Ninon de Lenclos, qui venait de la rue des Tournelles, et Mignard qui était alors son voisin. Tous ces amis, même les plus nobles, ne dédaignaient pas de venir souper dans le logis de la rue de la Tixeranderie : ils apportaient généralement leur plat.

Lorsque le poète mourut, en 1660, il ne laissa rien à sa veuve et ses créanciers vendirent son mobilier. Elle dut se mettre « à la petite charité », comme l'écrivait Mlle Scarron, sa belle-sœur, c'est-à-dire prendre une chambre chez les Dames Hospitalières de la Chaussée des Minimes. Cette chambre lui fut prêtée toute meublée par la maréchale d'Albret, qui s'en servait pour ses retraites. « Elle lui envoya au commencement, dit Tallemant, tout ce dont elle avait besoin, jusqu'à des habits, mais elle le fit savoir à tant de gens, qu'enfin la veuve s'en lassa et renvoya par une charrette le bois que la maréchale avait fait décharger dans la cour du couvent. »

Elle obtint une pension de la reine Anne d'Autriche et resta au couvent avec sa femme de chambre Nanon Babbien. Elle quitta cependant, vers 1663, cette maison où elle n'était pas assez libre et où trop de monde venait la visiter au gré des religieuses. Elle alla loger rue Neuve-Saint-Louis, au Marais,

1. *Lettres du Poussin*, 7 février 1649 et 29 mai 1650. Ce tableau est aujourd'hui au Louvre.

dans une maison qui lui restait peut-être du bien de son mari, car les registres de l'église Saint-Gervais portent qu'il décéda « en sa maison rue Neuve-Saint-Louis, Marais du Temple. »

Mme de Montespan vint l'y chercher pour lui confier les enfants qu'elle avait eus du roi et l'installer « dans une grande et belle maison... au fin fond du faubourg Saint-Germain, fort au delà de Mme de La Fayette, quasi auprès de Vaugirard[1], dans la campagne. » L'acte qui nomma, en 1624, Françoise d'Aubigné-Scarron gouvernante du duc du Maine, dit en effet qu'elle demeurait « rue de Vaugérard (sic), faubourg Saint-Germain, paroisse Saint-Sulpice. »

Cette même année elle acheta, grâce aux bienfaits du roi, la terre de Maintenon que mettait en vente Charles-François d'Angennes, marquis de Maintenon. Elle prit le titre de cette terre et fut installée à la cour. Son histoire dès lors ne nous appartient plus.

1. Lettre de Mme de Sévigné, du 4 décembre 1673.

CHAPITRE X

RICHELIEU — MAZARIN — FOUQUET — COLBERT
LOUVOIS

Le grand ministre qui dirigea dans la première moitié du xviie siècle la politique de la France, l'homme qui a le plus fait pour sa grandeur, Richelieu, demeura d'abord à l'Arsenal, puis à la place Royale, où il avait un hôtel. Marie de Médicis lui ayant donné le Petit-Luxembourg, il le fit rebâtir et décorer par Jean Le Maire. Les appartements furent garnis de curiosités, de tableaux excellents. « La maison est fort délicieuse, dit Sauval, elle a un jardin en l'air et portatif, qui est toujours nouveau, et entouré de vitres et de miroirs qui doublent le jardin et les appartements qui l'environnent. » En 1626, Richelieu quitta l'hôtel de la place Royale pour s'installer dans sa nouvelle résidence. En 1633 il acheta, pour 147 000 livres, le château de Rueil et y dépensa tout d'abord 772 000 livres. « On vantait l'abondance et la variété des eaux, l'élégante disposition et l'étendue des jardins, les belles peintures de Vouet et de Le Maire. »

Les demeures des souverains ne peuvent trouver place dans ce petit volume et nous devons forcément en exclure aussi les palais que des ministres tout-puissants comme Richelieu ou Mazarin se sont bâtis pendant qu'ils régnaient sous l'autorité nominale de Louis XIII et de Louis XIV enfant. Nous n'avons donc pas à décrire les merveilles du Palais Cardinal, qui prit le nom de

Palais Royal, quand Richelieu en eut fait don au roi, ni celles du château de Richelieu en Poitou, qui passait pour une des curiosités du royaume, mais où le cardinal n'habita jamais et qu'il n'eut pas même le loisir de visiter, ni le palais Mazarin, construit par Mansart sur l'emplacement de plusieurs hôtels particuliers ; il en reste des parties considérables dans les bâtiments de la Bibliothèque Nationale. Mazarin, comme Richelieu et avec plus de profusion encore, avait réuni dans son palais des meubles magnifiques, des tableaux, des sculptures et des collections d'œuvres d'art de toutes sortes.

Fouquet, le surintendant des finances, qui aspira à recueillir le pouvoir après Mazarin et qui put croire qu'il avait atteint le faîte au moment où il allait tomber d'une chute si profonde, dépassa par son faste dans son château de Vaux-le-Vicomte tout ce qu'on avait vu jusqu'alors. Il avait acheté trois villages pour en former le parc. Le Nôtre dessina les jardins ; Puget était allé chercher en Italie des marbres dont trois vaisseaux furent chargés ; Mignard et Le Brun peignirent les salles et les plafonds. Ce dernier recevait une pension de 10 000 livres et chaque tableau lui était payé en outre comme s'il n'eût pas eu de pension. Fouquet avait dépensé environ neuf millions (près de dix-huit mille d'aujourd'hui et peut-être quarante-cinq, si l'on tient compte de la valeur relative) en bâtiments, en décorations, en objets d'art, en plantations, en terrassements, en eaux jaillissantes. Il avait pris pour emblème un écureuil avec la devise : *Quo non ascendet* (où ne montera-t-il pas) ? Louis XIV la put lire partout, lors de la fête que lui donna le surintendant et qu'il avait lui-même provoquée. Il était déjà éclairé sur les déprédations de son infidèle ministre et avait résolu sa perte.

Mazarin, en mourant, avait dit au roi : « Sire, je vous dois tout, mais je m'acquitte envers Votre Majesté en lui donnant Colbert. » C'est Colbert qui avait montré l'étendue du désordre introduit dans l'administration et la dilapidation des finances : c'est lui qui

les devait rétablir. Il était né dans la boutique d'un marchand drapier à Reims. Ses nombreux biographes l'ont tous répété, mais sans aucun détail sur cette maison natale. Nous devons ceux que nous allons donner aux recherches qu'a bien voulu faire, à notre demande, M. Jadart, secrétaire de l'Académie de Reims.

L'auteur d'une notice sur les rues et les monuments de Reims, Prosper, dit seulement ceci : « Au coin de la rue Nanteuil et de la rue Cérès est une ancienne maison célèbre dans les fastes de Reims. On la connaissait du temps de nos pères, sous le nom du *Long-Vêtu*. Elle le devait à une enseigne représentant un sauvage habillé d'une longue peau fourrée. »

Elle existe encore aujourd'hui et sa porte principale s'ouvre au numéro 13 de la rue Nanteuil ; la rue Cérès, sur laquelle donne sa seconde façade portait autrefois le nom de rue de la Vache. La muraille de cette façade ainsi que l'encadrement des fenêtres de l'étage datent du xiii^e ou du xiv^e siècle ; le bâtiment du côté de la rue Cérès a été reconstruit au siècle dernier, ce qui anéantit la tradition populaire répétée par Pierre Clément, le principal historien du grand ministre, qui veut que l'image du *Long-Vêtu* subsiste encore sous la plaque commémorative posée vers 1825 par la municipalité au-dessus de la porte cochère. Cette simple inscription y est gravée :

<div style="text-align:center">
JEAN-BAPTISTE COLBERT

MINISTRE D'ÉTAT SOUS LOUIS XIV

EST NÉ DANS CETTE MAISON

LE 29 AOUT 1619.
</div>

En entrant, on se trouve dans une cour entre trois corps de bâtiments ; ceux de droite et de gauche ont très franchement le caractère des constructions du xviii^e siècle, mais celui du fond, modernisé au dehors, est resté à l'intérieur ce qu'il devait être il y a trois siècles. Il n'a pas d'étage et consiste presque entièrement en une vaste salle servant aujourd'hui de magasin, dont le plafond est formé d'un plancher mouluré du xv^e ou

du xvi^e siècle, avec des parchemins plissés entre les poutrelles. Dans une seconde cour, sur la droite, on aperçoit une arcature gothique du xiv^e siècle.

L'habitation de la propriétaire actuelle, qui vend du drap comme Nicolas Colbert et Marie Pussort, les parents du ministre, est sur la droite de la cour; mais le bâtiment de gauche paraît avoir été la demeure des anciens possesseurs. Il est occupé par des magasins, qui servaient probablement d'appartements au xviii^e siècle, et sont décorés dans le goût du temps : on remarque cependant au premier étage quelques ornements datant de la fin du xvi^e siècle ainsi que des pans de boiserie et des cheminées qui existaient certainement au moment de la naissance de Colbert. Un corridor est surtout remarquable : il est éclairé par des fenêtres donnant sur la rue Nanteuil, surmontées de panneaux de menuiserie; ceux-ci sont rapportés, il est vrai, mais à coup sûr contemporains de Henri IV. L'un même porte les armoiries des anciens maîtres du logis : celle du grand-père de Colbert, une couleuvre (*coluber*) en pal, et celle de sa grand'mère, Marie Bachelier, une croix avec des paons rouants.

La maison de la rue Cérès fut achetée le 23 novembre 1565 par le bisaïeul du ministre. Cela résulte d'un acte qui n'a pas été publié à notre connaissance et dont voici la teneur :

« 28 mai 1568. — Devant Jean Rogier, notai^{re} à Reims, Hubert Féret, escuyers, seig^r de Montlaurent, capitaine de Reims, donné quittance du prix total de 6500 livres tournois, pour solde du prix d'achat fait par honor. homme Oudard Colbert, marchand à Reims, d'une grande maison avec ouvroir, court, chambres... faisant coing des rues de porte Chacre et de la Vache... lad. vendition faite le 23 novembre 1565, devant Jacques Angier et Gobert Gérard not^{res} à Reims. »

La propriétaire actuelle possède au nombre de ses titres une pièce établissant que la demeure sortit de la famille Colbert quatre-vingts ans plus tard :

« 10 juin 1645. — Oudard Colbert, abbé de Saint-Sauveur,

chanoine de Reims (oncle du ministre), vend à Raoul Hachette, marchand bourgeois de Reims, une grande maison faisant coing des rues de la Vache et de Porte-Cère, où pend pour enseigne le Long-Vestu, consistant en boutieque, estude attenante, cuisine, chambre basse, salette, chambres hautes, salle, grenier, court, celliers, jardin, pressoir, caves, le lieu et pourpris, comme il se comporte.... moyennant le prix principal de quatorze mille quatre cens livres tournois. » Cet acte fut passé par-devant Mes Viscot et Rogier, notaires.

La famille Hachette conserva la maison jusqu'au 5 mars 1733 : elle la céda à cette époque aux frères Sutaine-Deperthes et Sutaine-Hibert pour 18850 livres : l'enseigne du Long-Vêtu est mentionnée dans l'acte de vente.

A Paris, Colbert avait pris pour habitation l'ancien hôtel-Bautru, rue Neuve-des-Petits-Champs, qu'il avait magnifiquement meublé; les écuries étaient pleines de beaux chevaux, la bibliothèque (dont l'inventaire descriptif est à la Bibliothèque Nationale) avait été remplie de livres rares et de manuscrits précieux par les soins éclairés d'Étienne Baluze, la galerie abondait en beaux tableaux, en médailles rares et en antiques. « L'équipage de Mme la marquise de Seignelay est faict, lisons-nous dans une lettre adressée à Colbert le 1er octobre 1674; il doit arriver aujourd'hui à Fontainebleau, qui est un carosse et huit chevaux gris que j'ai assemblés du mieux qu'il m'a été possible, étant rares à Paris de ce poil là. »

Colbert acheta aussi et rebâtit en 1679 le château de Sceaux. Le Nôtre en dessina les jardins. Ni le château, ni l'hôtel n'existent plus aujourd'hui.

L'hôtel de Louvois, le rival de Colbert, qui eut sa part dans les grandeurs du règne de Louis XIV et plus encore dans ses malheurs, a également disparu. Il avait été construit vis-à-vis le Palais Mazarin. La place qui s'étend devant la façade de la Bibliothèque Nationale en a conservé le nom. Ce nom était celui d'une seigneurie située près de Reims, en Champagne, érigée

en 1624 en marquisat en faveur de Conflans d'Arméntières, et qui fut acquise par le chancelier Michel Letellier, le père de Louvois. Du château, détruit pendant la Révolution, il n'existe plus que les communs, transformés en une belle habitation moderne, et une salle à manger, où la reine Marie-Antoinette fut reçue en 1786.

CHAPITRE XI

GRANDS ÉCRIVAINS DE LA SECONDE MOITIÉ DU XVII° SIÈCLE

Le temps de l'administration de Colbert et de Seignelay, de Letellier et de Louvois est aussi celui du plus complet épanouissement du génie français dans les lettres et dans les arts. Plusieurs des hommes qui avaient acquis toute leur force dans la première moitié du siècle donnent alors leurs plus belles productions et d'autres paraissent à côté d'eux avec un égal éclat.

La Fontaine est parmi les premiers. Il avait commencé à se faire connaître par ses vers à la petite cour de Fouquet, qui le protégea quand il était puissant et à qui le poète garda une fidélité touchante dans ses malheurs.

Depuis cinq générations au moins, les de La Fontaine habitaient Château-Thierry et depuis nombre d'années ils se succédaient dans un vaste hôtel de la vieille rue des Cordeliers, lorsque vint au monde, en l'année 1621, celui qui devait jeter sur le nom de cette famille un si merveilleux éclat.

Jean de La Fontaine hérita de son père la charge de maître particulier des eaux et forêts, qu'il exerça à son tour durant vingt années dans la maison de la rue des Cordeliers.

Elle existe encore, à peu près telle que nous la décrit l'acte de vente qui fut dressé en 1676, quand l'insouciant poète eut, comme il le dit lui-même,

Mangé le fonds avec le revenu.

Ce fut « M. Anthoine Pintrel, gentilhomme de la grande vènerie du roi et damoiselle Marie Cousin son espouze » qui acquirent l'immeuble par-devant maîtres Delaulne et Jorel, notaires à Château-Thierry : « C'est à sçavoir une maison couverte en thuilles, seize, en la rue des Cordeliers dudict Chaûry, sur devant, jardin derrière, consistant la maison en une salle, cuisine (chambre et) offices attenant, chambres et greniers dessus icelles et caves dessoubz lesdicts lieux, lesquels s'étendent aussy soubz la cour des pères Cordeliers. Deux aisles et bas costez, l'un estant vers lesd. pères Cordeliers consist. en une salle, chambres et autres lieux, celliers dessoubz et gresniers dessus, le tout de fond en comble. Aussy un escalier basty en tourelle couvert d'ardoises pour monter auxd. lieux. Dans le bas costé étant proche la cour Buisson, consistant en une escurie, collombier (ce mot est peu certain), tourelle, fournil et buscher sur lesquels lieux il y a des gresniers et cabinetz, une grande et petite gallicine, le tout fermé de murailles. »

La maison, assez considérable, on le voit, était agréablement située : dominée par le pittoresque château fort, qui lui formait un joli point de vue, son jardin s'étendait jusqu'aux remparts de la ville, découpés à la mode ancienne, si bien qu'on n'avait qu'une porte à franchir pour se trouver dans la campagne toute remplie de fort beaux sites. Il est permis de croire que cette situation à moitié champêtre de la maison paternelle n'a pas été sans influence sur le génie poétique de La Fontaine. Il avait dans une des ailes de la maison un petit cabinet large de quelques mètres seulement où il s'enfermait pour travailler. On peut voir cette pièce, religieusement respectée, dans la seule aile qui a été conservée, quoiqu'elle soit dépourvue du sommet de sa tourelle, abattue en 1820. Le reste de l'habitation est en bon état : l'architecture semble être de la fin du xvie siècle, et la date de 1589 gravée dans la pierre à droite de la porte d'entrée vient à l'appui de cette présomption. Cette porte, ornée de sculptures de style renaissance, donne par un

double perron sur la cour, protégée par une grille antique. A l'intérieur, on monte par un bel escalier aux deux étages dégarnis de leurs tapisseries et de leur ameublement. Les fenêtres ont été depuis longtemps dépouillées de leurs vitres encadrées de plomb et des meneaux en pierre qui les ornaient. Dans le jardin, qui a empiété sur les fortifications décrénelées, on voit quelques arbres fort anciens et parmi eux une aubépine séculaire plantée, selon une tradition peu vraisemblable, par La Fontaine lui-même.

Nous avons dit que la maison du fabuliste était entrée, le 2 janvier 1676, en la possession du sieur Pintrel et de sa femme. Après avoir passé en diverses mains, elle était en 1827 la propriété de M. Tribert, président honoraire du tribunal de Château-Thierry : celui-ci demanda et obtint du maire l'autorisation de faire placer sur la porte de sa demeure cette simple inscription :

MAISON DE JEAN DE LA FONTAINE.

M. Héricart de Thury, descendant du grand poète, se chargea de faire graver cette inscription sur une plaque de marbre noir ; il obtint même pour cela un subside du gouvernement. La municipalité tenta à cette époque d'acquérir la demeure de La Fontaine, mais elle ne put enchérir sur M. Guilloux dont la famille est encore en possession de l'habitation, quoique depuis 1870 un comité se soit formé sous le patronage de la Société historique et archéologique de Château-Thierry, dans le but de l'acquérir et d'en faire don à la ville.

On sait que La Fontaine quittait facilement sa maison et sa femme Marie Héricart, avec qui il ne fit pas longtemps bon ménage. « M. de La Fontaine, dit d'Olivet, dans ses *Mémoires sur la vie de Jean Racine*, s'éloignait d'elle le plus souvent et pour le plus longtemps qu'il pouvait, mais sans aigreur et sans bruit. Quand il se voyait poussé à bout, il prenait doucement le parti de s'en venir seul à Paris, et il y passait des années entières. » Il s'était débarrassé de sa charge de maître des eaux et forêts.

Après avoir été quelque temps attaché comme gentilhomme servant à la duchesse douairière d'Orléans et à sa cour du Luxembourg, il accepta, lorsque cette princesse mourut en 1672, les bienfaits de Mme de La Sablière, qui aimait à encourager de sa fortune les savants et les poètes et qui leur ouvrait sa maison. La Fontaine resta vingt-deux ans dans son hôtel. Il avait soixante-douze ans lorsque sa protectrice mourut. C'est alors qu'il rencontra un autre ami, M. d'Hervart, qui lui proposa d'habiter chez lui. « J'y allais, » répondit naïvement le poète. L'hôtel d'Hervart situé rue Plâtrière (depuis Jean-Jacques-Rousseau) était une magnifique demeure décorée de peintures par Mignard. La Fontaine y passa les deux dernières années de sa vie.

La maison natale de Boileau a été le sujet de bien des controverses. Louis Racine, en effet, dans les *Mémoires* qu'il a écrits sur la vie de son père, prétend que l'auteur des *Satires* est né à Crônes, près de Villeneuve-Saint-Georges, tandis que Brossette, l'avocat lyonnais, également son ami, affirme qu'il vint au monde dans la maison du chanoine Gillot, rue de Jérusalem, dans la chambre même où fut composée la *Satire Ménippée*. Cette dernière opinion semble avoir prévalu, et paraît d'autant plus plausible que Nicolas Boileau fut baptisé dans la Sainte-Chapelle, toute voisine de la rue de Jérusalem. Quoi qu'il en soit, il est certain que Gilles Boileau, son père, avait à Crônes une petite propriété où le jeune « Colin » passa une partie de sa petite enfance. « On le surnomma Despréaux, dit Louis Racine, à cause d'un petit pré qui était au bout du jardin. »

Une lettre de Boileau à Brossette, datée du 27 septembre 1703, écrite pour accompagner l'envoi de l'énigme connue sur la puce, nous apprend que le vieux greffier posséda une habitation à Clignancourt, qu'il acheta peut-être en quittant la rue de Jérusalem : « Je l'avais oublié, écrit-il en parlant de cette petite pièce, et je m'en souvins en allant voir une maison que feu

mon père possédoit au pied de Montmartre où je composai ce bel ouvrage.... »

Mais le plus curieux des logements qu'il occupa dans sa jeunesse fut celui que lui offrit son frère aîné, au Palais de Justice. « C'était, dit Louis Racine, une guérite au-dessus du grenier; quelque temps après on l'en fit descendre parce qu'on trouva le moyen de construire un petit cabinet dans ce grenier, ce qui lui faisoit dire qu'il avait commencé sa fortune par descendre au grenier; et il ajoutoit dans sa vieillesse, qu'il n'accepteroit pas une nouvelle vie, s'il falloit la commencer encore par une jeunesse aussi pénible. » Il faisait, à l'époque où il était si tristement logé, ses études au collège d'Harcourt, et ne pouvait par conséquent avoir cette chambre singulière dans la maison de Crônes, où Louis Racine place le lieu de sa naissance. Voici d'ailleurs une anecdote rapportée par Brossette, qui achève de ruiner cette assertion. « Lorsque Despréaux, raconte-t-il, demeurait chez son frère Gilles, la veuve de Colletet, dans le dénument, vint lui demander un secours. Gilles lui ayant fait fermer sa porte, elle monta au grenier où était M. Despréaux et le pria de lui donner de quoi subsister. Quoique M. Despréaux fût écolier, il avait de l'argent et luy donna généreusement un écu[1]. »

Boileau étant le quinzième enfant d'un greffier trop honnête pour être riche, avait hérité d'un bien fort mince comme il l'a écrit plaisamment :

> Mon père, soixante ans au travail appliqué
> En mourant me laissa, pour rouler et pour vivre,
> Un revenu léger et son exemple à suivre.

Il eut à vingt et un ans la témérité de placer à fonds perdus un tiers de sa modeste fortune sur un emprunt de la ville de Lyon; la chance le favorisa et le sauva du besoin, ce qui lui

[1]. *Correspondance entre Boileau Despréaux et Brossette*, publiée par M. Laverdet.

faisait dire plus tard que Lyon avait été « la mère nourrice de ses muses naissantes ».

Lorsqu'il put ajouter à cette fortune les gratifications du roi, il se trouva « un poète opulent », comme dit Racine le fils. Il louait déjà depuis plusieurs années un appartement rue du Colombier, où trois fois par semaine il donnait à souper à ses amis, desquels étaient Racine et Molière, lorsqu'il se résolut à faire l'acquisition d'une maison de campagne. Il se décida, en 1685, pour une propriété d'Auteuil qu'il paya 8 000 livres à la veuve d'une sorte de solliciteur au Palais, du nom de Banteuil[1]. « Ce lieu de retraite dont il fut enchanté, raconte Racine, le jeta les premières années dans la dépense. Il l'embellit, fit son plaisir d'y rassembler quelquefois ses amis et y tint table. »

Il voulut en effet continuer à la campagne les agréables soupers auxquels il conviait ses intimes à Paris, soit chez lui, soit dans quelques-uns des cabarets célèbres alors, comme la *Pomme de Pin*, rue de la Licorne, la *Croix de Lorraine* ou l'*Auberge* de Crenet, au *Mouton blanc*, sur la place du Cimetière-Saint-Jean, dans laquelle, selon la tradition, fut composée la comédie des *Plaideurs*.

La maison était située entre celle d'un M. de Frégeville et celle de Mme de Mouchi, sœur de M. de Harlay, premier président. Il s'y trouvait des écuries, car Boileau avait un carrosse dans lequel il allait le dimanche à Chaillot entendre la messe aux Bons-hommes. Il eut même pendant quelque temps avec ses chevaux une ânesse dont on lui avait recommandé le lait pour rétablir sa voix : « Elle y a perdu son latin, écrivait-il, aussi bien que les médecins ». Son enclos devait se composer d'une partie arrangée avec des berceaux selon le goût du temps et d'un potager auquel deux puits fournissaient l'eau. Une place était réservée pour jouer aux boules et aux quilles. Boileau excellait

1. Brossette.

à ce dernier jeu et savait parfaitement abattre neuf quilles d'un seul coup. Il disait parfois en badinant qu'il sacrifierait volontiers son talent de poète pour son adresse à lancer la boule[1].

Il aimait à venir rêver et déclamer tout seul dans son jardin;

Maison de Boileau à Auteuil.

on se rappelle ces vers de l'épître qu'il dédia à son jardinier :

> Que dis-tu de m'y voir rêveur capricieux
> Tantôt baissant le front, tantôt levant les yeux,
> De paroles dans l'air par élans envolées
> Effrayer les oiseaux perchés dans mes allées?

Ce jardinier, désormais célèbre, s'appelait, nous dit Brossette, Antoine Riquié. Boileau le trouva en entrant dans la maison, il

1. Louis Racine, *Mémoires*.

l'y laissa lorsqu'il la vendit. Il avait fixé ses gages à 250 livres. Il soignait lui-même ses pêchers, répétant à Antoine les préceptes de greffe et d'émondage qu'il tenait du célèbre La Quintinie et, l'été, il envoyait à ses amis, à Mme de Caylus notamment, ses plus beaux fruits.

Jean Racine écrivant à son fils disait que Boileau demeurait dans une *hôtellerie*. « Je l'appelle ainsi, ajoutait-il, parce qu'il n'y a point de jour où il n'y ait quelque nouvel écot et souvent deux ou trois qui ne se connoissent pas trop les uns les autres. Il est heureux de s'accommoder ainsi de tout le monde ; pour moi j'aurais cent fois vendu la maison. » Les hôtes les plus assidus du poète étaient Félix, premier chirurgien du roi, l'abbé de Châteauneuf, M. Le Verrier, « ils y venoient dans l'intimité, dit Brossette, ils y couchoient. »

Quelquefois Racine venait avec sa femme et ses enfants passer l'après-midi avec son vieil ami. « Nous allâmes l'autre jour, écrivait-il à son fils[1], prendre l'air à Auteuil et nous y dînâmes avec toute la petite famille que M. Despréaux régala le mieux du monde ; ensuite il mena Lionval et Madelon dans le bois de Boulogne, badinant avec eux et disant qu'il vouloit les perdre. Il n'entendoit pas un mot de ce que ces pauvres enfants lui disoient[2]. »

Après les repas on allait prendre le café sous un berceau du jardin, en commentant les nouvelles du jour ou en causant de quelque ouvrage récent. Quelquefois un divertissement inattendu venait s'ajouter aux plaisirs de la conversation. Racine écrivait, au mois de juin 1698, qu'il venait d'entendre ainsi l'auteur d'un opéra destiné à Fontainebleau, nommé Destouches : « Après le dîner il chanta plusieurs endroits de cet opéra, dont ces messieurs parurent fort charmés, et surtout M. Despréaux, qui prétendoit les entendre fort distinctement et qui

1. Octobre 1698.
2. Boileau, à cette époque, était déjà affligé de surdité.

raisonna fort à son ordinaire sur la musique. » Boileau lui-même, parfois, lisait ou récitait quelque morceau. On sait par le témoignage de Brossette qu'il fut « un des meilleurs récitateurs qu'on ait jamais vus ».

Dans les derniers temps de sa vie, Boileau vendit sa maison d'Auteuil et alla loger dans une dépendance du cloître Notre-Dame, « le Palais du silence », selon l'expression de Maucroix. Voici comment Louis Racine raconte la vente de cette petite propriété qui devait être si chère au poète : « Quoique Boileau, dit-il, aimât toujours sa maison d'Auteuil, et n'eût aucun besoin d'argent, M. Le Verrier lui persuada de la lui vendre, en l'assurant qu'il y serait toujours également le maître, et lui faisant promettre qu'il s'y conserveroit une chambre qu'il viendroit souvent occuper. Quinze jours après la vente il y retourne, entre dans le jardin, et n'y trouvant plus un berceau sous lequel il avait coutume d'aller rêver, appelle Antoine et lui demande ce qu'est devenu son berceau. Antoine lui répond qu'il a été détruit par ordre de M. Le Verrier. Boileau, après avoir rêvé un moment, remonte dans son carrosse en disant : « Puisque je ne suis plus le maître ici, qu'est-ce que j'y viens « faire? » Il n'y revint plus. »

Le 13 mars 1711, la mort vint le chercher dans sa dernière et silencieuse retraite. « La compagnie qui suivit son convoi, et dans laquelle j'étois, dit Louis Racine, fut fort nombreuse; ce qui étonna fort une femme du peuple, à qui j'entendis dire : « Il avoit bien des amis! On assure pourtant qu'il « disoit du mal de tout le monde. »

Jean Racine perdit sa mère à l'âge de treize mois, et son père une année après : voilà pourquoi la ville de La Ferté-Milon, sa patrie, ignore l'endroit précis de sa naissance. La municipalité a fait placer cependant une inscription commémorative sur la maison qui porte le numéro 3 de la rue Saint-Vaast (ancienne rue de la Pescherie), où demeurait son grand-père maternel Pierre Sconin, qui fut un de ses tuteurs : on peut en effet

supposer, jusqu'à preuve du contraire, que l'aïeul du poète logeait chez lui sa fille et son gendre. Ce qui est certain, c'est que Jean Racine, aussitôt après la mort de son père, fut remis entre les mains de son grand-père paternel, contrôleur du grenier à sel, son second tuteur. Celui-ci, aidé de sa femme Marie Desmoulins, entoura sa petite enfance de soins tendres et dévoués, Racine n'a pas de mots assez tendres et assez respectueux pour parler de sa grand'mère qu'il n'appelle jamais que « sa seconde mère. »

Le contrôleur de la gabelle, qui portait le même nom que son petit-fils, avait, à l'époque où il l'adopta, sa maison dans la Grande-Rue (aujourd'hui appelée rue de Reims) en face du four banal. Il la vendit en 1640 à un M. de la Clef. Il ne nous reste guère sur cette intéressante demeure qu'un détail donné incidemment par Racine lui-même dans une lettre à Mlle Rivière, sa sœur[1]. « Vous savez, écrit-il, qu'il y a un édit qui oblige tous ceux qui ont ou qui veulent avoir des armoiries sur leurs vaisselles ou ailleurs, de donner pour cela une somme qui va tout au plus à 25 francs, et de déclarer quelles sont leurs armoiries. Je sais que celles de notre famille sont un *rat* et un *cygne*, dont j'avois seulement gardé le cygne, parce que le rat me choquoit; mais je ne sais point quelles sont les couleurs du chevron sur lequel grimpe le rat, ni les couleurs aussi de tout le fond de l'écusson, et vous me ferez un grand plaisir de m'en instruire. Je crois que vous trouverez nos armes peintes aux vitres de la maison que mon grand-père fit bâtir, et qu'il vendit à M. de la Clef. »

Jean Racine fit ses études au collège de Beauvais; il en sortit à seize ans, pour entrer à Port-Royal, où vivaient dans la retraite plusieurs personnes de sa famille. Arrivons rapidement au moment où, abandonné à lui-même, il vint résider à Paris. Dans une lettre qu'il écrivait à sa sœur en 1660, il lui dit de lui adresser ses lettres « à l'image Saint-Louis, près

1. 16 janvier 1697.

de Sainte-Geneviève »; mais il ne resta pas longtemps à cet endroit, car nous le retrouvons dans le courant de la même année à l'hôtel de Luynes, sous la surveillance peu sévère de son cousin Vitart, qui y occupait, à ce qu'il semble, les fonctions d'homme de confiance. C'est là qu'il écrivit cet épithalame lyrique, *la Nymphe de la Seine*, qui lui valut la protection du poète en faveur, Chapelain, et une bourse de cent louis sur la cassette royale. Ce succès, qui le fit connaître, et quelques amitiés peu sérieuses, comme celle du jeune abbé Le Vasseur, et même celle de La Fontaine qui, demeurant quai des Augustins chez son oncle Jannart, était son voisin, le jetèrent au milieu de ce que M. Tronchai appelle dans son épitaphe « les ensorcellements des niaiseries du siècle », *fascinatio nugacitatis sæculi*. Sa famille inquiète décida son oncle, le R. P. Sconin, à l'appeler en 1661 à Uzès, sous la promesse d'un bénéfice qu'il obtint en effet plusieurs années après. Racine se soumit de bonne grâce. Cet oncle, chanoine de Sainte-Geneviève, avait dans le diocèse d'Uzès une position importante, étant official et grand vicaire. C'était un homme excellent : il donna à son neveu une chambre à côté de la sienne, apparemment dans sa nouvelle demeure dont parle Racine dans une de ses lettres[1] : « Il fait achever une fort jolie maison qu'il a commencée, il y a un an ou deux, à un bénéfice qui est à lui, à une demi-lieue d'Uzès. J'en reviens encore tout présentement. Elle est toute faite déjà; il n'y a plus que le jardin à défricher. C'est la plus régulière et même la plus agréable de tout Uzès. Elle est tantôt toute meublée, mais il lui en a coûté de l'argent pour la mettre en cet état; c'est pourquoi il ne faut pas demander à quoi il a employé ses revenus. » Quatre mois plus tard, il contait à sa cousine Vitart que le jardin était tout plein « de roses nouvelles, et de pois verts ». Au mois de juin, il fait un tableau charmant de la moisson qu'il voit de ses fenêtres, car, ajoute-t-il, « je ne pourrois être un

1. A. M. Vitart, le 15 novembre 1661.

moment dehors sans mourir; l'air est aussi chaud que dans un four allumé... et pour m'achever, je suis tout le jour étourdi d'une infinité de cigales qui ne font que chanter de tous côtés, mais d'un chant le plus perçant et le plus importun du monde. Si j'avois autant d'autorité sur elles qu'en avoit le bon saint François, je ne leur dirois pas, comme il faisoit : « chantez, ma « sœur la cigale; » mais je les prierois bien fort de s'en aller faire un tour jusqu'à Paris ou à La Ferté-Milon, si vous y êtes encore, pour vous faire part d'une si belle harmonie. »

Il y avait autrefois près de la cathédrale d'Uzès un jardin appartenant au chapitre de cette église. Racine, dit-on, aimait à venir y rêver et allait parfois travailler dans un petit pavillon ombragé par de grands micocouliers, qui se trouvait dans cet enclos. La tradition veut même qu'il ait composé en ce lieu *la Thébaïde*, et l'on pouvait voir encore en 1850 une inscription rappelant ce souvenir; mais on est assuré aujourd'hui qu'il écrivit cette tragédie à Paris. Le jardin a été transformé en promenade publique, mais le pavillon a été religieusement respecté et porte encore le nom de *pavillon de Racine* : un micocoulier plusieurs fois centenaire l'ombrage toujours de son feuillage.

Le jeune poète, à son arrivée à Paris, s'en vint retrouver son cousin Vitart à l'hôtel de Luynes, au numéro 33 de la rue Saint-Dominique. On le trouve peu après rue de Grenelle-Saint-Germain. Il quitta cette dernière demeure pour s'établir sur la paroisse Saint-Landry, dans une maison qui porte le numéro 7 de la rue Basse-des-Ursins : c'est là qu'il composa *Andromaque*, *les Plaideurs* et la plupart de ses tragédies. Lors de son mariage, en 1677, il habitait rue Saint-André-des-Arcs, au coin de la rue de l'Éperon; on voyait autrefois à l'angle, une petite tourelle à hauteur du premier étage, en saillie sur la rue : c'était là, paraît-il, que se trouvait son « arrière-cabinet ». Il resta dans cette maison jusqu'en 1686, époque à laquelle il vint s'établir rue des Maçons, au numéro 16, près de la Sorbonne. Il y resta neuf ans. La dernière maison de Racine, celle où il

mourut, en 1699, se voit encore au numéro 13 de la rue Visconti, autrefois des Marais-Saint-Germain : son cabinet de travail était au deuxième étage sur la rue. Trois actrices célèbres ont logé non loin de là, au numéro 24 ; ce sont la Champmeslé, Adrienne Lecouvreur et Clairon.

La correspondance de Racine, les mémoires sur sa vie écrits par son fils et les récentes recherches de M. le comte de Grouchy permettent de se faire une idée assez nette de l'intérieur du poète à l'époque de son mariage. Les deux époux apportaient en dot à la communauté chacun 15 000 livres. Mais leur fortune personnelle était beaucoup plus considérable. L'office de trésorier de France et la généralité de Moulins, évaluée 56 000 livres en capital, rapportaient à Racine 2 400 livres net par an. Le sieur Nicolas Vitart lui devait 8 000 livres, dont il lui payait les intérêts au taux de 400 livres par an. Il avait en outre 666 livres de rentes sur l'Hôtel de ville, plus 6 000 livres d'argent comptant.

Son mobilier se composait de : un bassin, une aiguière, douze assiettes, trois plats, deux flambeaux, un chandelier, douze cuillers, douze fourchettes, une salière, une paire de mouchettes, une écuelle, une écritoire d'argent.

Un lit et tous les meubles de damas vert, douze sièges, trois fauteuils, valant 1 800 livres tournois. Un autre lit de brocart en or et argent avec franges, doublé de satin aurore, valant 500 livres tournois. Une tenture de tapisserie de Flandre, valant 500 livres tournois. Trois tentures de tapisserie de Bergame, valant 110 livres tournois. Un grand miroir, plusieurs tableaux, valant 500 livres tournois.

Une montre à pendule, valant 200 livres tournois. La bibliothèque est évaluée 1500 livres tournois.

« Draps, serviettes, nappes, vaisselle d'étain valant 450 livres tournois. »

En 1699, quand il mourut, Racine laissa à ses héritiers 50 000 livres environ, en y comprenant le prix de son office de

conseiller secrétaire du roi, qui fut acheté 49 500 livres, et de sa charge de trésorier de France à Moulins, dont le prix alla à 22 000 livres.

L'inventaire après décès mentionne : un carrosse-coupé, doublé de velours rouge, à ramages, sur son train à arc, évalué 200 livres; une petite chaise roulante, garnie de panne rouge, à glaces, montée sur son train à quatre roues, estimée 75 livres; deux chevaux blancs, « vieux et caduques », portés pour 56 livres seulement; deux pièces de tapisserie de Flandre valant 1 000 livres et une autre estimée 120 livres; « un grand bureau de racine de bois de noyer couvert en partie de maroquin posé sur son pied de pareil bois, deux écritoires de bois de rapport sans garniture prisés ensemble 56 livres. »

Dans les armoires on trouva : « 14 paires de draps de toile de chanvre et lin de deux à trois lez évalués au prix de 25 livres la paire; 18 paires de petits draps de deux lez chacun; 17 paires de draps de domestiques; 24 douzaines de serviettes; 32 nappes, 3 douzaines et demie de chemises de nuit; 35 chemises fines d'homme; 2 douzaines et demie de mouchoirs; 6 cravates de dentelle; 18 paires de bas de coton; 12 paires de chaussons; 6 camisoles de futaine et basin; 2 bonnets de nuit piqués; une perruque évaluée à quinze livres.

L'argenterie est estimée 5 000 livres; un collier de 46 perles rondes d'Orient 1 000 livres; deux tabatières d'écaille 14 livres. La montre de Racine, montre à spirale à boîte d'argent, es estimée à 40 livres.

Racine eut sept enfants : deux fils, Jean-Baptiste et Louis, qu'on surnommait familièrement Lionval, du nom d'une ferme voisine de la Ferté où peut-être il avait été en nourrice; cinq filles, Marie-Catherine sa préférée, qui seule se maria, Nanette, Babet, Fanchon et Madelon; il ne les appelle jamais que par ces jolis diminutifs. Nanette entra en religion à seize ans; Racine, racontant à son fils cette douloureuse cérémonie, ajoutait : « Je n'ai cessé de sangloter, et je crois même que

cela n'a pas peu contribué à déranger ma faible santé. »

Racine était d'une tendresse extrême pour ses enfants et ses gronderies ressemblaient fort à des prières. Son fils nous le montre se mêlant à leurs jeux, s'occupant de leurs études avec des délicatesses presque féminines. Tout le monde connaît la charmante histoire de la procession des petits enfants, où le père portait la croix, et celle de la carpe mangée en famille, pour laquelle il refusa une invitation à dîner du prince de Condé : « Voyez vous-même, dit-il au messager, si je puis me dispenser de dîner avec ces pauvres enfants qui ont voulu me régaler aujourd'hui et n'auraient plus de plaisir s'ils mangeaient ce plat sans moi. Je vous prie de faire valoir cette raison à Son Altesse Sérénissime. » Tous les soirs il récitait la prière devant ses enfants et ses domestiques réunis, puis il lisait l'évangile du jour.

Nous connaissons quelques-uns des ouvrages qui composaient la bibliothèque du grand poète, grâce au don qu'en fit son fils Louis à la bibliothèque du roi. On y trouve les *Vies* de Plutarque, en grec; les *Morales grecques* de Plutarque; un Platon, en grec; la *Morale* d'Aristote; une édition grecque de l'*Iliade*; une autre d'Euripide; deux différentes de Sophocle; les *Veterum comicorum sententiæ*; le *Victorii Commentarius in Poeticam Aristotelis*, avec des passages traduits de sa main; un *Traité sur l'orthographe française*. Tous ces livres ont les marges chargées d'annotations autographes.

Ajoutons enfin que Racine songea plusieurs fois à acquérir une maison de campagne. Il fut même sur le point d'acheter la terre seigneuriale de Silly, près de la Ferté-Milon, lorsque la naissance de son second fils vint arrêter ce projet. Il explique, dans une lettre écrite à cette époque, la nature de cet empêchement : « Je ne veux pas, dit-il, faire tant d'avantage à nostre aîné. Vous savez le droit des aînés sur les fiefs. » Il pensa alors à acheter une ferme à M. de Noirmoutier, mais finit par y renoncer à cause de l'insuffisance de ses revenus.

On sait aujourd'hui d'une manière certaine où étaient situés les cinq maisons qu'habita successivement Molière à Paris. La première, dans laquelle très vraisemblablement il naquit, et où s'écoula sa jeunesse, bien connue sous le nom de *Pavillon des Singes*, à cause d'un pilier sculpté qui la décorait, se trouvait à l'angle des rues Saint-Honoré et des Vieilles-Étuves (aujourd'hui rue Sauval). La deuxième, où il s'installa après ses longs et obscurs débuts en province, qui durèrent douze ou treize ans[1], était *la maison de l'image Saint-Germain*, sur le quai de l'École, à proximité du Petit-Bourbon, où il jouait. Lorsque cet hôtel eut été démoli pour faire place à la colonnade de Claude Perrault, et que la troupe de Monsieur se fut transportée dans la salle de spectacle construite au Palais Royal pour le cardinal de Richelieu, Molière s'en vint loger rue Saint-Thomas-du-Louvre : ce fut sa troisième demeure. En 1672, enfin, après un court séjour rue Saint-Honoré, il s'installa avec sa femme, Armande Béjard, rue de Richelieu, non loin de l'endroit où l'on a élevé la fontaine que sa statue surmonte, dans la maison où il expira le 17 février 1673. Il louait également depuis plusieurs années un appartement à Auteuil : il est probable qu'il s'y retirait souvent pour travailler, car l'inventaire dressé après sa mort constate que la plus grande partie de sa bibliothèque y avait été transportée.

La découverte d'actes notariés concernant la « maison des Singes » et celle de la rue Richelieu, a permis de connaître d'une façon très intime l'intérieur où grandit Molière et celui où il acheva sa vie.

1. M. Louis de la Pijardière, archiviste du département de l'Hérault, a clairement établi que Molière et sa troupe, en 1654-1655, faisaient partie de la maison du prince de Conti, venu pour présider les États de Languedoc, et qu'ils jouaient et demeuraient dans la maison de Girard où résida ce prince pendant toute la durée de son séjour à Montpellier. Cette maison, sise rue de Montpelliéret, fut achetée en 1825 par la ville et c'est sur son emplacement que s'élève aujourd'hui le musée Fabre. Une plaque posée sur la façade du musée en perpétue le souvenir. Voy. *Molière, son séjour à Montpellier en 1654-1655*. Montpellier, 1887.

La demeure de Jean Poquelin et de Marie Cressé, ses parents, a disparu en 1802; une autre maison a pris sa place, une inscription apprend aujourd'hui aux passants que « cette maison a été construite sur l'emplacement de celle où est né Molière. » On a, outre les inventaires, plusieurs documents sur cet intéressant « pavillon »; son histoire, avec son plan, se trouve dans un dossier conservé aux archives de l'Assistance publique; de plus on le voit représenté sur un tableau de F.-A. Vincent,

Maison natale de Molière, à Paris, d'après le tableau de F.-A. Vincent.

le Président Molé saisi par les factieux au temps de la Fronde, exposé au salon de 1779, et placé maintenant dans un vestibule du Palais Bourbon. « C'était une pittoresque maison du XVIe siècle, dit M. Gustave Larroumet[1], étroite et profonde, à pans de bois et à pignon, avec deux étages en encorbellement, de petites fenêtres cintrées, et des vitrages encadrés de plomb. Au coin, sur la rue des Étuves, elle offrait un de ces *poteaux*

1. *Revue des Deux Mondes* du 15 mai 1886.

corniers, si nombreux jadis, que la fantaisie des sculpteurs décorait de ces « figures joyeuses et frivoles — dont parle Rabelais — contrefaites à plaisir pour exciter le monde à rire. » Avant la disparition de celui qui nous occupe, Alexandre Le Noir avait pris soin de le dessiner : d'une exécution spirituelle, et, chose rare dans les figures de ce genre, sans indécence ni grossièreté, il représentait un oranger le long duquel grimpaient une troupe de jeunes singes, très heureusement saisis dans la souplesse et la variété plaisante de leurs attitudes. »

Au rez-de-chaussée se trouvait la boutique dans laquelle le père, tapissier comme on sait, recevait les pratiques ; à la suite une pièce servant de cuisine et de salle à manger et, au-dessus de cette pièce, une soupente. A l'entresol étaient placés la chambre à coucher, chambre natale de Molière très probablement, et un cabinet. L'inventaire dressé après la mort de Marie Cressé évoque à nos yeux une pièce semblable à celles qu'a dessinées Abraham Bosse : près de la cheminée munie de ses deux grands chenets de cuivre jaune, une couple de petites chaises *caqueterres*[1], au milieu de la chambre « une grande table à sept colonnes, de bois de noyer garnie de son tapis vert à rosette de Tournay », contre le mur « un grand coffre de bahut carré couvert de tapisserie à l'aiguille à fleurs rehaussée de soie », et un autre plus petit, de ceux que l'on nommait *cabinets*, et qui servait à mettre les objets précieux : celui de Marie Cressé était « de bois de noyer marbré à quatre guichets fermant à clef garni par dedans de satin de Bruges ». Le lit, dans l'inventaire, est prisé avec son *fosteuille* ; c'était le siège d'honneur où l'on faisait asseoir le médecin ou le confesseur. La muraille, enfin, était tendue d'une tapisserie de Rouen et ornée de cinq tableaux et d'un miroir de Venise. Sur la table se trouvaient seulement deux livres : la *Vie des hommes illustres*

1. Furetière les nomme *caquetoires* et les définit ainsi : petits fauteuils qui servent à mettre auprès du feu et où on caquette à son aise.

de Plutarque et une *Bible*. Remarquons enfin, avant de quitter cette chambre, « un petit coffret couvert de tapisserie », où la mère conservait pieusement le linge baptismal de ses enfants. Le mobilier du reste de l'appartement et la garde-robe dépassent encore en luxe celui de la chambre à coucher : le linge de table est en toile damassée et ouvrée; les pièces d'argenterie ont des anses et des pieds de vermeil; les bijoux de Marie Cressé sont nombreux et magnifiques, l'inventaire en compte une quarantaine, tant bracelets que bagues, agrafes, colliers, pendants d'oreilles, aiguilles pour retenir les cheveux, « montres d'horloge » en or et en argent, enrichies de diamants, de perles, d'émeraudes et de rubis.

C'est dans cet opulent milieu que grandit Molière : il allait dans le jour suivre les cours du collège de Clermont, et souvent le soir, avec son grand-père Louis de Cressé, à l'hôtel de Bourgogne, proche de la rue des Vieilles-Étuves, où l'on donnait des représentations théâtrales. A vingt et un ans il renonça tout d'un coup à la charge de son père et à la vie tranquille et fortunée qui l'attendait, pour s'en aller à travers la France jouer la comédie avec des « enfants de famille ».

La maison de la rue de Richelieu qu'il se choisit sur la fin de sa vie, se composait d'un rez-de-chaussée sur caves, de trois étages dont il n'habita que le premier et le second, de quatre entresols et de dépendances, écuries, remise de carrosse, communauté de la cour, puits, etc.; le tout moyennant 1300 livres de loyer par an. L'installation intérieure, que décrit l'inventaire, était fort luxueuse, bien qu'inachevée au moment où mourut Molière. La chambre à coucher était tendue de satin « à fleurs à fond vert », sa couleur préférée, avec des bordures de satin « à fond blanc et fleurs aurore ». Ses meubles étaient en bois doré « à pieds d'aiglon feints de bronze »; le lit, également « à pieds d'aiglon », avec un dossier peint et doré, était surmonté d'un « dôme à fond d'azur avec quatre aigles de relief, de bois doré; ledit dôme garni par dedans de taffetas

aurore et vert en huit pentes. » Dans la même pièce se trouvaient deux petits lits de repos ou canapés « à pieds d'aiglon feints de bronze avec matelas recouverts entièrement de satin à fleurs à fond vert »; trois tables dont une grande « de bois figuré de parquet de fleurs » recouverte d'un tapis « de Turquie »; des fauteuils et des chaises de bois verni et doré; des carreaux en brocatelle de Venise, « dont huit à grandes fleurs rouges et quatre verts ». Enfin sur des rayons une centaine de volumes parmi lesquels les œuvres de Sénèque, de Plutarque, de Lucien, de Juvénal, de Térence, de Virgile, les ouvrages de Corneille et de La Mothe le Vayer, l'*Alaric* de Scudéry, un dictionnaire de philosophie, une quarantaine de volumes de comédies françaises, espagnoles et italiennes.

Nous n'entreprendrons pas la description du reste de la maison de Molière : tout, depuis la cuisine avec ses grandes fontaines en cuivre rouge, jusqu'à la chambre de débarras où gît « la chaise à porter, garnie de damas rouge par dedans, avec les bâtons », tout répond à la richesse et au confort de la chambre du maître. Le lit seul de Molière et celui d'Armande Béjard représentent une valeur de 2 000 livres, c'est-à-dire environ 10 000 francs de notre monnaie actuelle.

Avant de quitter l'intérieur du grand comique, qu'on nous permette de jeter encore un coup d'œil sur le cabinet où il serrait ses habits de ville et ses habits de théâtre. Là, à côté du simple juste-au-corps de « drap d'Hollande noir », qu'il mettait pour sortir, ou du « rhingrave de drap d'Hollande musc, avec la veste de satin de la Chine blanc, » qu'il portait chez le roi, on voit son habit de Clitidas en moire verte, son costume du Sicilien en satin violet brodé d'or et d'argent, le jupon de satin aurore avec lequel il paraissait dans *le Festin de Pierre,* et le pourpoint de serge jaune, garni de radon vert, qu'il revêtait pour jouer *le Médecin malgré lui.*

Lulli, qui eut l'honneur d'être le collaborateur de Molière et de La Fontaine, était né à Florence et avait été amené en France

encore enfant par le duc de Guise qui en fit *cadeau* à Mlle de Montpensier. On s'amusait de la verve avec laquelle il jouait du violon, mais on le laissait à la cuisine. Il en sortit cependant, reçut des leçons et comme il était encore plus industrieux que bon musicien, il sut faire promptement son chemin. Il devint surintendant de la musique de la chambre du roi, et acquit une grande fortune. L'abbé de Dangeau écrivait en 1682 à M. Cabart de Villermont : « L'on ne se peut empescher d'admirer la continuation des insolences de Lulli. Le premier président vouloit avoir le comté de Grignon et l'avoit porté à 400 000 livres ; le violon a fait une enchère de 60 000 livres ; cela est fort bon pour les créanciers ; mais en vérité, faut-il qu'un baladin ait la témérité d'avoir de telles terres, lequel s'est chargé d'un grand nombre d'enfants ; mais aussy cet homme a sçu plaire au plus grand roy du monde ! La richesse d'un homme de cette qualité est plus considérable que celle des premiers ministres des autres princes de l'Europe ! »

Le domaine campagnard de Lulli répondait à l'opulence de la maison de ville qu'il s'était fait construire à la butte Saint-Roch. C'est en 1670 qu'il vint s'y installer avec sa femme, « demoiselle Magdeleine Lambert, fille de Michel Lambert, maître de la musique du Roy, » dont il avait eu six enfants.

Lulli avait acheté à l'angle de la rue Sainte-Anne et de la rue des Petits-Champs un grand terrain de 108 toises à 240 livres la toise, ce qui faisait une somme totale de 22 680 livres, prix fort considérable en ce temps. Il y fit construire un des plus somptueux hôtels de Paris ; il existe encore aujourd'hui. Sa façade, à deux côtés, est ornée de pilastres d'ordre composite ; elle a quatorze croisées hautes dont neuf s'ouvrent sur la rue Sainte-Anne et cinq sur la rue Neuve-des-Petits-Champs. Sur la principale façade le musicien fit sculpter des attributs de son art, une timbale, des trompettes, des cornets, une guitare, etc. Les clefs de voûte des cintres du rez-de-chaussée sont décorées de masques comiques. Lulli, toujours homme d'affaires, n'avait pas

laissé inoccupées les parties de sa maison qu'il n'habitait pas : il les avait louées pour une somme totale de 3000 livres.

Il ne mourut pas, ainsi qu'on l'a généralement rapporté, dans cet hôtel, mais bien dans une autre maison qui occupait, au coin de la nouvelle rue Royale, une superficie de 72 toises et qui lui donnait chaque année un revenu de 1600 livres. Son acte de décès dit, en effet, qu'il s'éteignit « âgé de cinquante-cinq ans ou environ, dans sa demeure, rue de la Magdeleine ». La construction de ce bâtiment avait été achevée en 1682.

Regnard, qui fut au moins par la gaîté et par le langage le premier des successeurs de Molière, demeura comme lui, rue de Richelieu. Il était riche, recevait largement ; écrivains, artistes, gens du monde recherchaient sa maison soit à Paris, soit à la campagne. Il avait acquis une charge de trésorier de France au bureau des finances et l'intendance du château de Dourdan ; il possédait, près de là, la terre seigneuriale et le château de Grillon, qu'il avait embelli ; il y chassait et menait joyeuse vie : c'est là qu'il mourut en 1709.

Si Regnard tient à Molière par la forme, La Bruyère tient à lui par le fond, comme on l'a très bien dit.

Vers le mois de juillet de l'année 1684, le duc de Bourbon, petit-fils du grand Condé, finissait sa seconde année de philosophie au collège de Clermont. Il était âgé de seize ans et son instruction était loin d'être complète. On lui donna pour précepteurs deux pères jésuites, le P. Alleaume et le P. du Rosel, qui avaient mission de lui enseigner surtout « la religion et le règlement des mœurs » ; un professeur laïc, M. Deschamps, fut chargé de la surveillance générale des études du jeune duc et de lui enseigner l'histoire, la géographie et les sciences militaires. Sa santé le força bientôt à se démettre de ses fonctions ; il fallut le remplacer : c'est alors que l'évêque de Meaux, Bossuet, songea à un ancien trésorier de Caen, qui vivait en philosophe « dans une chambre proche du ciel », quai des Grands-Augustins. Quoiqu'il s'appelât de La Bruyère, et que ses fonctions lui

permissent de porter le titre d'écuyer, il n'avait pas de prétentions nobiliaires ; son père avait été lieutenant civil et son trisaïeul paternel apothicaire fort achalandé de la rue Saint-Denis. « Il y a peu de familles dans le monde, a-t-il dit quelque part, qui ne touchent aux plus grands princes par une extrémité et par l'autre au simple peuple. »

Un contemporain de La Bruyère, Bonaventure d'Argonne, nous a laissé une description amusante du logement où Bossuet vint chercher l'auteur des *Caractères* : « Sans supposer, dit-il, d'antichambre ni de cabinet, on avoit une grande commodité pour s'introduire soi-même auprès de M. de la Bruyère, avant qu'il n'eût un appartement à l'hôtel de... (Condé). Il n'y avoit qu'une porte à ouvrir et qu'une chambre proche du ciel, séparée en deux par une légère tapisserie. Le vent, toujours bon serviteur des philosophes, courant au-devant de ceux qui arrivoient, levoit adroitement la tapisserie et laissoit voir le philosophe, le visage riant et bien content d'avoir occasion de distiller dans l'esprit et le cœur des survenants l'élixir de ses méditations. »

La Bruyère présenté à Condé fut chargé d'apprendre l'histoire, la géographie et les institutions de la France au petit duc de Bourbon, tandis que le mathématicien Sauveur avait pour tâche de lui enseigner la géométrie et la fortification. Le philosophe entra en fonction le 15 août 1684; ses appointements furent réglés à 1500 livres par an. Après quelques mois passés à Chantilly, il vint s'installer à Versailles dans l'hôtel de Condé. Le déménagement du prince de la Roche-sur-Yon, neveu de Condé, qui venait d'acheter la maison de M. de La Rochefoucauld, le grand veneur, permit aux professeurs de s'installer commodément. « Son Altesse est venue régler toutes choses pour les chambres et offices de Mgr le duc de Bourbon, écrivait le P. du Rosel. Elle a tout visité avec Mgr son fils. Nous avons bien de l'obligation à Son Altesse, qui nous a donné le choix de tout ce qui s'est trouvé de meilleur ; nous avons pris les chambres de M. le chevalier d'Angoulême, et une autre qui est voisine, afin

d'être près l'un de l'autre, avec une garde-robe pour un valet. M. de La Bruyère a aussi pris une chambre auprès des nôtres. »

L'inventaire fait à la mort de La Bruyère permet de reconstituer son appartement de l'hôtel de Condé. Il était fort modeste, se composant seulement de trois pièces : une chambre, un cabinet et une garde-robe. Encore était-il placé sous les toits, ce qui ne devait pas laisser que d'être en été fort pénible; une lettre de La Bruyère adressée le 16 juillet 1695 à Phélypeaux de Pontchartrain en fait foi : « Avant-hier, Monseigneur, écrit-il, sur les sept heures du soir, les plombs de la gouttière qui est sous la fenêtre de ma chambre se trouvèrent encore si échauffés du soleil qui avoit brillé tout le jour, que j'y fis cuire un gâteau, galette fouée ou fouace, que je trouvai excellente. »

La chambre dont il parle ici était celle dans laquelle il couchait et recevait ses visiteurs : elle était indépendante des deux autres pièces, si bien qu'après son décès Huguet, concierge de l'hôtel, n'eut à sceller de son cachet que la porte de cette pièce. Dans une encoignure était placé le lit recouvert d'une housse de serge verte, avec de hauts piliers qui n'étaient déjà plus guère de mode; un grand rideau de moquette le dissimulait. Près de la cheminée avec sa garniture et son « soufflet de cuir rouge », était placée une petite table de noyer, couverte d'un tapis de drap vert « avec une peau de cuir par-dessus »; vis-à-vis « un fauteuil de commodité » en noyer, recouvert de tapisserie; deux autres de même espèce garnis de serge verte et un quatrième avec un siège en paille, complétaient l'ameublement. Le seul luxe de la chambre, qu'éclairait une fenêtre unique, était une grande glace bordée de bois noirci et un portrait de Bossuet dans un cadre doré.

La Bruyère se tenait plus volontiers dans le cabinet attenant, converti en salle de travail. Les murailles étaient dissimulées en partie par des morceaux de tapisserie de Bergame verte, en partie par des cartes de géographie et des plats de faïence; sur le reste s'étageaient des rayons où l'écrivain avait rangé toute sa bibliothèque, « cent quarante-cinq volumes tant petits que

gros, de divers auteurs, traitant de plusieurs matières. » Un pupitre à lire monté sur son pied se dressait près de la fenêtre; contre le mur se trouvait la table où sans doute il écrivit la plus grande partie de ses *Caractères*; elle était en bois de chêne et de sapin, couverte d'un tapis vert : dessus était placée une cassette de cuir noir à plaques de cuivre, contenant probablement ce que le philosophe possédait d'objets précieux, ses jetons de l'Académie, une chaîne avec un crochet et une plaque de manchon en argent, et un petit flacon de vermeil, le tout, ne valant pas plus de quinze livres. Dans un coin étaient posées « une épée de deuil et une canne à petite poignée d'argent ».

L'inventaire de la garde-robe permet de pénétrer d'une façon plus intime encore dans la vie du grand homme. Nous trouvons là surtout ses habits de cour : deux vestes, l'une « de chamois garnie de galon d'or et l'autre de gros de Tours à fleurs d'argent », une autre veste « de drap bleu garni de boutons, boutonnières et agréments d'or »; un manteau de drap rouge « bordé d'un petit bord d'or », un de camelot doublé de velours rouge. Puis tout le linge, consistant en onze chemises fines, six cravates à dentelles, douze de mousseline et deux effilées, cinq paires de manchettes plates de deuil, cinq coiffes de nuit, un rabat de deuil, etc. Deux vieux chapeaux sont inventoriés 30 sols, l'un « de Caudebec et l'autre castor ».

Lorsque l'éducation du petit-fils de Condé fut terminée, La Bruyère n'eut guère pour charge que de s'occuper de la bibliothèque, déjà pourvue du reste d'un bibliothécaire, ou bien d'écrire pour ses maîtres des lettres délicates, comme l'épître à Santeuil. Dans les derniers temps de sa vie il vivait fort retiré, communiquant aussi peu que sa position le lui permettait avec ses collègues, les gentilshommes de M. le duc.

La partie de l'hôtel de Condé où logeait à Versailles cet « homme illustre par son esprit, par son style et par la connoissance des hommes », selon l'expression de Saint-Simon, se voit encore au numéro 14 de la rue des Réservoirs : un restau-

rateur s'y est établi. Sur la façade, la municipalité a fait graver, en 1857, ces lignes :

Ici Jean de la Bruyère, hôte et ami du prince de Condé, a écrit son livre des Caractères. On ignore le lieu de sa naissance; mais il a longtemps vécu en cette demeure, où il a livré sa pensée aux hommes et rendu son âme à Dieu: † 11 mai 1696[1].

La famille princière à laquelle était attaché le philosophe quittait souvent Versailles pour le Petit-Luxembourg qui était sa résidence de Paris. Là aussi on avait donné à La Bruyère un logement qui ressemblait fort à celui de la rue des Réservoirs; même distribution ou à peu près, c'est-à-dire une petite chambre au second étage, dont la fenêtre donnait sur la rue de Vaugirard, une garde-robe contiguë, et un cabinet « avec une espèce de grenier à côté dudit cabinet ». Dans la chambre on trouve, comme à Versailles, « une couchette à hauts piliers » avec un « tour de lit contenant deux rideaux, deux bonnes grâces, le dossier et un soubassement, le tout de taffetas à fleurs blanches et fond vert. » Adossée à la muraille a cheminée, avec une garniture de faïence commune, était surmontée d'une glace encadrée dans une simple bordure de bois peint; elle était garnie de « deux chevrettes et deux chenets » en fer poli, d'une « pincette à tenailles » et d'un soufflet. Vis-à-vis devait être placé le bureau « de bois de chêne et de sapin, garni de trois tiroirs fermés à clef, couvert d'un tapis de serge de Berry verte », flanqué de deux guéridons de bois de noyer. Outre ce bureau, il y avait dans la chambre deux tables, l'une « de bois blanc, avec son châssis garni d'un tiroir, avec deux guéridons de bois de hêtre noir et doré, et

1. Depuis la rédaction de cette inscription, M. Jal a découvert que La Bruyère est né à Paris, dans la Cité, et qu'il a été baptisé le 17 août 1645 dans l'église de Saint-Christophe.

l'autre de bois de noyer plaqué, aussi posé sur son châssi à piliers tors. » Contre les murs, recouverts de tapisseries de Bergame, étaient rangées quatre chaises et quatre fauteuils « de bois de noyer à piliers tors, couverts de brocatelles à fleurs blanches et fond vert. » La fenêtre était munie de deux rideaux de toile peinte et le seul ornement de la muraille était une glace semblable à celle qui surmontait la cheminée.

La garde-robe était meublée de quatre chaises de paille, d'une armoire et d'un lit de repos couvert de serge verte. L'huissier au châtelet, chargé de l'estimation des biens du défunt, note qu'il trouva aussi dans cette petite pièce « quatre morceaux de vieille tapisserie..., une tête à perruque et une carte mappemonde. » La chambre donnait par une porte vitrée sur le cabinet où La Bruyère serrait ses livres : son libraire, Michallet, prisa en bloc « lesdits livres, tant en grand que petit volume, reliés en veau et en parchemin, sur sept tablettes de bois de sapin », 278 livres. Il y avait encore dans ce cabinet un costume de drap d'Angleterre gris brun et une perruque à longs cheveux gris blonds, qui devaient composer la tenue ordinaire du philosophe. Citons enfin parmi les objets entassés sans ordre dans le grenier attenant au cabinet, un prie-Dieu, une vieille paire de bottes garnie de ses éperons, un lit de repos, deux valises de cuir, « un vieil comptoir de bois de chêne couvert d'un tapis de serge rouge, » etc...

Voici comment La Bruyère se peignait lui-même dans sa chambre de la rue de Vaugirard, travaillant, en 1693 ou 1694, à la septième édition de ses *Caractères* : « O homme important et chargé d'affaires qui, à votre tour avez besoin de mes offices, venez dans la solitude de mon cabinet : le philosophe est accessible; je ne vous remettrai point à un autre jour. Vous me trouverez sur les livres de Platon qui traitent de la spiritualité de l'âme..., ou la plume à la main pour calculer les distances de Saturne et de Jupiter.... Entrez, toutes les portes vous sont ouvertes; mon antichambre n'est pas faite pour s'y

ennuyer en attendant; passez jusqu'à moi sans me faire avertir. Vous m'apportez quelque chose de plus précieux que l'argent et l'or, si c'est une occasion de vous obliger.... Faut-il quitter mes livres, mes études, mon ouvrage, cette ligne qui est commencée? Quelle interruption heureuse pour moi que celle qui vous est utile!.... »

L'estimation des objets inventoriés au Petit-Luxembourg (en comptant environ 2 000 livres d'argent qu'on y trouva) s'élève à 2 436 livres 14 sols, qui, ajoutés aux 566 livres 2 sols représentant la valeur du mobilier de l'appartement de Versailles, forment un total de 3 002 livres 16 sols. Pour avoir une idée juste de la fortune que La Bruyère laissa à sa mort, il faut augmenter cette somme de la valeur d'un petit bien qu'il possédait au village de Saulx-les-Chartreux : il se composait d'une « petite portion de maison, jardin et cinq arpents huit perches de terre et pré ». Dans ce logis, que sa belle-sœur Claude-Angélique Targas déclare vieil et caduc, il n'y avait qu'une chambre meublée fort simplement et décorée de trois cartes de géographie. Son rapport annuel était de 80 livres qu'absorbaient presque entièrement les soins d'entretien. La Bruyère enfin était propriétaire pour un tiers de la ferme de Romeau dans le Perche.

Fénelon avait loué en 1693 à Versailles, à quelques pas du logis où mourut La Bruyère, une maison sur la place du Petit-Marché (Petite-Place, numéro 1), à raison de 600 francs par année. C'est là qu'il composa son *Télémaque*. Cette maison n'était composée que de deux chambres et un cabinet au premier et au second étage. Elle communiquait par les derrières à la maison du peintre Le Brun, à l'hôtel de Mme de Maintenon et à celui du duc du Maine. Trop petite pour loger les gens du prélat, c'était un simple cabinet de travail. Fénelon n'ayant qu'une fortune fort modeste, avait dû se contenter, lorsqu'il avait été nommé en 1689 précepteur du duc de Bourgogne, de l'appartement qui lui avait été donné dans le château, sans pou-

voir accepter, comme Bossuet, les charges d'une maison particulière.

Louis XIV avait en effet donné à Bossuet, devenu précepteur du dauphin, un hôtel qui se trouvait à l'emplacement occupé actuellement à Versailles par les maisons numéros 2 et 4, place Hoche. Ses familiers, l'abbé de la Broue, l'abbé Renaudot, l'abbé Fleury, l'abbé de Saint-Luc, l'abbé de Longuerue, Cordemoy, Pellisson, La Bruyère, Galland, et plus tard Fénelon, s'y réunissaient à jours fixes pour y parler philosophie, et faire la lecture de la Sainte Écriture, que chacun suivait dans son exemplaire et discutait. M. l'abbé Fleury rédigeait à l'instant les observations par écrit.

Bossuet écrivit un grand nombre de ses ouvrages dans cet hôtel, qui devint plus tard l'hôtel de Torcy.

Avant sa nomination à l'évêché de Condom, et dans le temps de ses plus beaux triomphes oratoires, Bossuet vivait fort retiré dans le doyenné de Saint-Thomas-du-Louvre. Pendant sa célèbre querelle avec Fénelon, il demeurait place des Victoires. Il mourut le 12 avril 1704, dans un hôtel de la rue Sainte-Anne, vis-à-vis le couvent des *Nouvelles Catholiques*, supprimé en 1790.

CHAPITRE XII

VAUBAN — CATINAT — JEAN BART — DUGUAY-TROUIN

Ne dirons-nous rien des hommes de guerre de ce grand siècle? Leurs contemporains ont laissé dans l'ombre presque tout ce qui s'est passé de leur vie en dehors des champs de bataille.

Vauban, aussi illustre par sa grandeur morale que par ses talents militaires, descendait d'une famille de gentilshommes, que des revers de fortune avaient peu à peu réduits à une très humble position. Il naquit dans une fort pauvre maison, qu'on voit encore au village de Saint-Léger-de-Foucheret, près de Saulieu (Yonne); bâtie sur la rue, elle est couverte en chaume, et se compose seulement d'une salle basse, servant de cuisine et de chambre, d'un grenier et d'une écurie. Vauban habita plus tard le château d'Épiry, qui était la demeure des parents de sa femme, mais surtout, dans les rares congés qu'il pouvait obtenir du roi, le domaine de Bazoches, en Avallonais, qui avait jadis appartenu à sa femme, et qu'il racheta en 1675 pour 69 000 livres. Il fit rebâtir le château, dont les quatre tours aux toits pointus se dressent encore au milieu des chênes et des rochers. On y montre une chambre à coucher soigneusement restituée dans le goût du xviie siècle et la galerie où étaient suspendus les plans et les dessins. Sous la Révolution, tous ses papiers et ses plans de villes fortes furent brûlés sur la place de Cublize. L'ancien aumônier de la maison réussit à en sauver quelques-uns; il les garda longtemps, puis finit par

les échanger contre deux tonneaux de vin de Beaujolais.

A Paris, à l'angle de la rue de Sorbonne et de la rue des Mathurins, s'élevait l'hôtel de Catinat, le vainqueur de la Marsaille. Le percement de la rue des Écoles en a fait disparaître une partie; le reste est devenu la propriété des éditeurs Delalain, après avoir appartenu aux Barbou, autres célèbres libraires. C'était une belle maison datant de la Renaissance; d'intelligentes réparations à la partie qui subsiste permettent de se faire encore quelque idée de sa façade primitive.

Le fameux Jean Bart allait se reposer, après ses courses aventureuses contre les Anglais, dans sa petite maison de la rue du Bar, à Dunkerque, et Duguay-Trouin, son digne émule, trouvait une paisible retraite dans la vieille demeure de ses parents, rue Jean-de-Châtillon, près du château de Saint-Malo. On la montre aux étrangers comme un des plus charmants spécimens des constructions malouines du XVIe siècle; sa haute façade en bois sculpté qui porte glorieusement le nom du célèbre homme de mer, est percée d'une série de baies carrées contiguës, fermées par des fenêtres aux petites vitres encadrées de plomb.

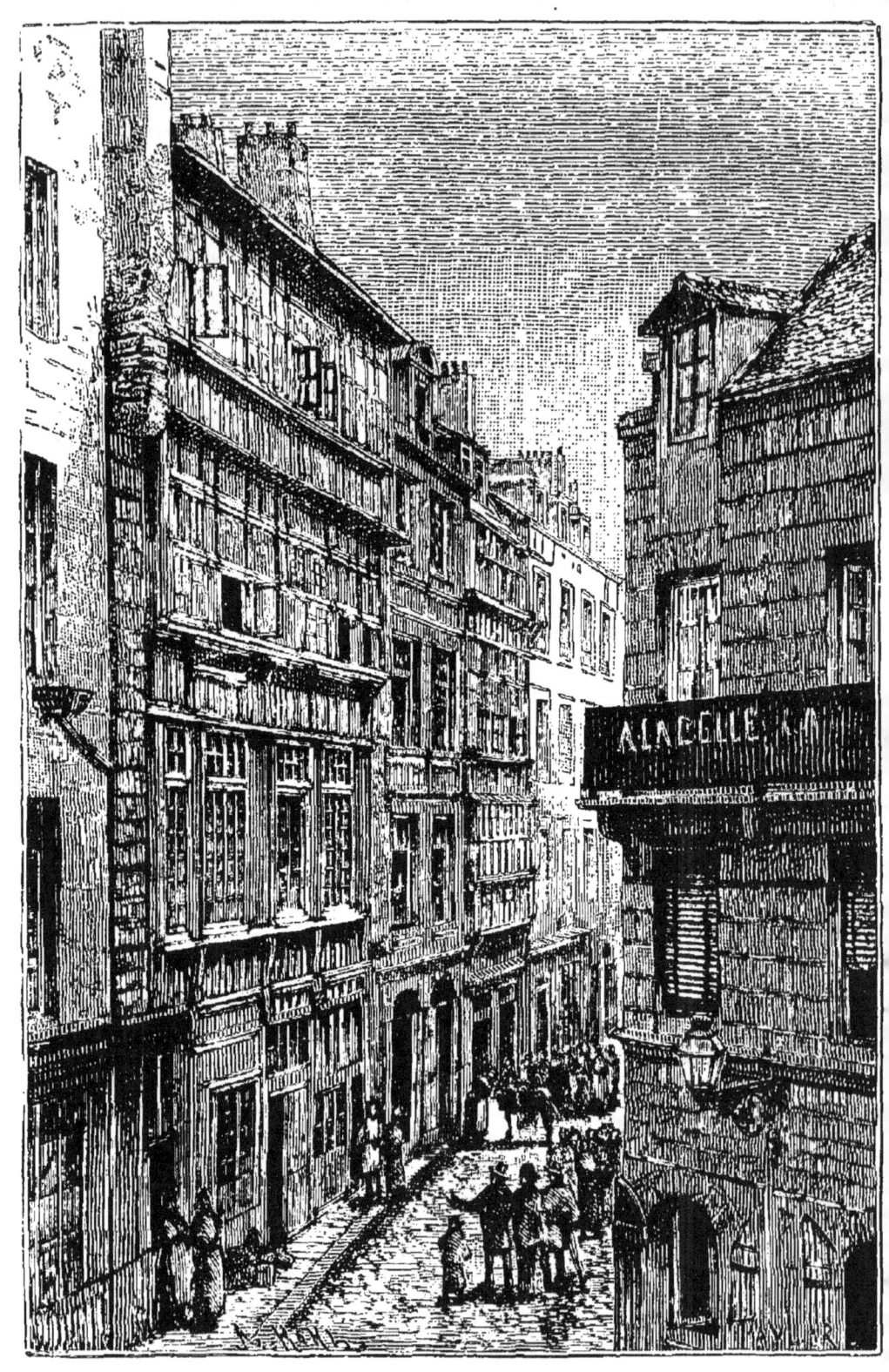

Maison de Duguay-Trouin, à Saint-Malo.

CHAPITRE XIII

ARTISTES DU XVIIe SIÈCLE

Nous n'avons jusqu'à présent nommé aucun des artistes qui se sont illustrés dans le siècle de Louis XIV ; nous en réunirons dans ce chapitre quelques-uns, dont les demeures nous sont connues. Commençons par le chef de l'école flamande, déjà glorieux dans les premières années du XVIIe siècle. Rubens vint au monde dans la petite ville allemande de Siegen, où son père était détenu pour des raisons politiques par le comte de Nassau. Les habitants de Cologne montrent cependant encore dans la *Sternengasse*, le lieu prétendu de sa naissance, qui, en réalité, ne fut que durant quelques années, l'abri de sa première enfance. C'est une maison qui a six fenêtres de front, et une porte cochère, modeste maison toutefois, qui avait naguère encore un épicier pour locataire. A droite et à gauche de l'entrée, sont placées deux inscriptions. L'une peut se traduire ainsi :

« Le 20 juin de l'année 1577, jour consacré aux apôtres Pierre et Paul, naquit dans cette maison et fut baptisé dans l'église de la paroisse, Pierre-Paul Rubens. Il était le septième enfant de ses père et mère, qui ont habité vingt ans ce logis. Son père, le docteur Jean Rubens, avait été échevin de la commune d'Anvers ; il se réfugia à Cologne pendant les guerres de religion, mourut dans cette ville en 1587, et fut enterré avec pompe dans l'église Saint-Pierre.

« Notre Pierre-Paul Rubens, l'Apelle germanique, voulait revoir sa cité natale avant sa mort, et consacrer de ses propres mains à l'église même où il avait reçu le baptême, son excellent tableau représentant la crucifixion de saint Pierre, tableau que lui avait demandé le célèbre connaisseur Jaback; mais la mort le prévint, et il expira le 30 mai 1640 à Anvers, dans la soixante-quatrième année de son âge. »

Sauf l'erreur essentielle de cette inscription, qui fait naître Rubens à Cologne même, les détails qu'elle donne sont exacts. Voici la seconde :

« Dans cette maison chercha aussi un asile la reine de France Marie de Médicis, veuve de Henri IV, mère de Louis XIII et de trois reines. Elle avait appelé d'Anvers, où il demeurait, notre Rubens, pour qu'il vînt tracer dans le palais du Luxembourg, à Paris, l'épopée de sa vie et de ses destins. Il en forma vingt et un grands tableaux. Mais, poursuivie par l'infortune, elle mourut à Cologne, le 3 juillet 1642, âgée de soixante-huit ans. »

Étrange fatalité qui conduisit la grande reine proscrite à l'endroit même où avait grandi dans l'exil le peintre qui la représenta dans tout l'éclat de sa gloire !

En 1604, Rubens, qui était allé en Italie se perfectionner dans son art par l'étude des grands maîtres de la Renaissance, revint dans la Néerlande, sa patrie. Sa réputation déjà grande lui valut de la famille archiducale les honneurs les plus flatteurs. Le 13 octobre 1609 il épousa une jeune fille qu'il aimait, Isabelle Brandt, et résolut de s'établir à Anvers.

Il habita quelque temps chez son beau-père, licencié en droit et secrétaire de la régence, mais il s'y sentit bientôt à l'étroit, tant pour exécuter des commandes de jour en jour plus nombreuses que pour recevoir les élèves qui briguaient en foule le privilège d'être admis dans son atelier. Sa fortune lui permettait de mener un train presque royal; car, outre les héritages qu'il avait faits dans sa famille et la dot de sa femme, il gagnait déjà par an environ 80 000 francs. Le 14 janvier 1611, il acheta

un hôtel dans la rue qui porte aujourd'hui son nom, le fit démolir et réédifier suivant ses plans. La construction de ce palais

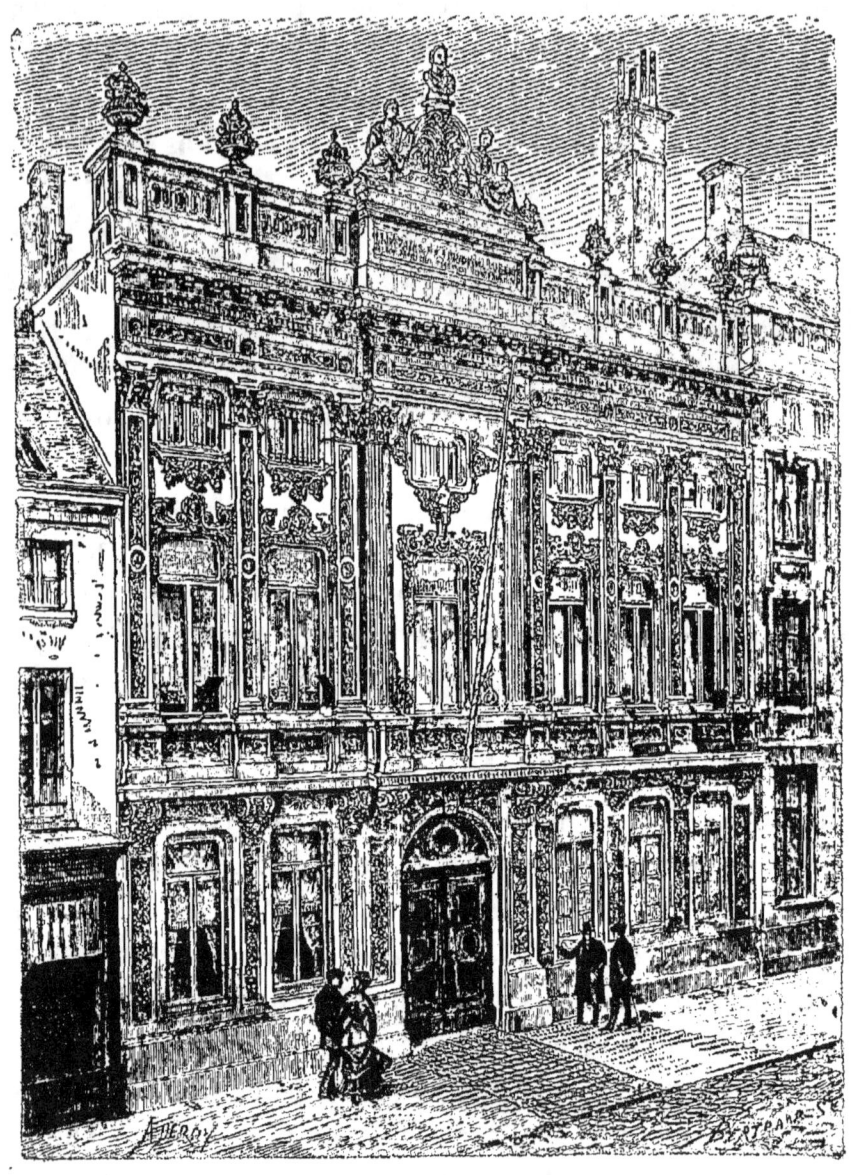

Maison de Rubens, à Anvers.

lui coûta plus de 60 000 florins (environ 127 000 francs), somme énorme pour le temps. La pièce la plus considérable et la plus somptueuse était son atelier, auquel on accédait par un large

escalier dont les dimensions permettaient de monter les toiles les plus considérables. Entre la cour et le jardin il fit élever un pavillon en forme de rotonde, éclairé de tous côtés par des fenêtres cintrées et surmonté d'une lanterne dont la forme rappelait celle du dôme du Panthéon, à Rome. Il y rangea ses précieuses collections de tableaux, statues, médailles, pierres gravées, vases précieux, qu'il avait rapportées d'Italie.

Cette maison est restée dans la famille de Rubens jusqu'en 1669 ; à cette époque le fils du grand peintre la vendit à un sieur Jacques Van Eyck ; onze ans plus tard, en 1680, elle devint la propriété d'un prêtre de l'église Saint-Jacques, nommé Henri Hillewerve, qui adjoignit à l'habitation principale une fort belle chapelle. Vers le milieu du xviiie siècle, le propriétaire de la maison de Rubens était un sieur Joseph de Bosschaert, qui la rebâtit et en changea complètement l'aspect. La rotonde où le maître avait ses collections a été détruite, il y a une quarantaine d'années, lorsqu'on sépara l'habitation en deux.

Malgré sa fortune, Rubens dans son palais d'Anvers mena jusqu'à sa mort la vie la plus laborieuse. Tous les matins après la première messe, à laquelle il assistait régulièrement, il se mettait à l'ouvrage et, pendant qu'il peignait, se faisait lire quelques chapitres de Plutarque, de Sénèque ou d'un autre classique latin, prêtant à la lecture et à son travail une égale attention. Si des amis intimes, qu'il avait peu nombreux et choisis, le venaient à ce moment visiter dans son atelier, il causait avec eux sans suspendre sa peinture. Une heure avant son principal repas, fixé au milieu du jour selon la vieille mode, il prenait un peu de loisir. Après le dîner il se remettait à l'œuvre. Le soir seulement, vers cinq ou six heures, il montait un des magnifiques chevaux qu'il entretenait dans ses écuries, et allait faire une promenade sur les remparts ou hors de la ville, car il aimait passionnément l'équitation. Quand le temps ne lui permettait pas de sortir, il se divertissait à examiner ses collec-

tions ou lisait quelque ouvrage nouvellement imprimé qu'il s'était fait envoyer.

Dans la belle saison, Rubens quittait la ville pour son château de Steen, dans la bourgade d'Elewyt, entre Malines et Vilvorde. C'était une ancienne construction pittoresque et poétique, au toit saillant percé de fenêtres mansardées, dont les pignons étranges se miraient dans la pièce d'eau qui l'entourait. La campagne pleine de beaux sites qui s'étend autour d'Elewyt a inspiré plusieurs des fonds de paysage qu'on voit dans ses tableaux, entre autres celui de *la Pêche miraculeuse*.

A une lieue environ du château de Rubens se trouvait le château de David Teniers le jeune; on le nommait « le château des Trois Tours », parce que trois tourelles au toit conique dominaient le manoir bâti au milieu d'une pièce d'eau qui en faisait une sorte d'îlot. Un domaine assez considérable était attenant à l'habitation. Un acte conservé dans les Archives de Bruxelles en donne la description suivante : « Une métairie ou maison de plaisance, nommée la *Ferme des Poules* ou les *Trois Tours*, située sur le territoire de Perk avec toutes ses dépendances, comme champs, prairies, vergers, avenues, granges, étables, formant ensemble trente-cinq bonniers bien mesurés, tels en un mot ledit sieur David Teniers et feu son épouse, Isabelle de Fren, les ont acquis de feu le seigneur Brockhoven de Bergeyck. » Ce seigneur était le deuxième mari d'Hélène Fourment; que Rubens avait épousée en secondes noces.

Teniers n'acheta le château des Trois Tours que dans la maturité de l'âge, lorsque, peintre officiel de l'archiduc Léopold, chargé des commandes du roi d'Espagne et de toute la cour, il fut devenu riche. Il demeurait alors à Bruxelles, dans une maison qu'il s'était fait bâtir dans la rue des Juifs, sur la paroisse de Caudenberg. On la nommait l'hôtel de Ravenstein; un document judiciaire nous apprend que c'était une demeure spacieuse,

avec des écuries et d'autres dépendances.[1] » Il avait habité jusque-là à Anvers, dans la Longue Rue-Neuve, la maison de la *Sirène*, qui abrita successivement pendant les xvie et xviie siècles, trois artistes renommés : d'abord, Jean Breughel de Velours, qui la transmit à David Teniers devenu son gendre, lequel la céda plus tard à Jean Érasme Quellin.

C'était la coutume de désigner ainsi les habitations par quelque enseigne qui les fît reconnaître. La coutume était ancienne à Anvers : à la fin du xve siècle, lorsque Quentin Metsys vint s'y établir, il loua, dans la rue des Tanneurs, une maison où l'on voyait au-dessus de la porte l'image d'un singe.

Un autre grand peintre de l'école d'Anvers, Jacques Jordaens, habitait dans cette ville une maison de la rue Haute. En 1639, enrichi par son talent brillant et fécond, il acheta dans la même rue une autre maison appelée la *Halle de Turnhout*, qu'il fit bientôt reconstruire sur un plan qu'il traça lui-même. « La grande salle avait la forme d'une croix grecque, l'artiste en décora les plafonds et les portes de magnifiques peintures, parmi lesquelles on remarquait *les Douze Apôtres, les Douze signes du zodiaque, Suzanne et les Vieillards*. D'autres sujets et de nombreuses sculptures lui donnèrent à l'extérieur et au dedans la somptuosité d'un palais. Le splendide hôtel de Rubens empêchait de dormir tous les artistes anversois[2]. »

Rembrandt tient au xviie siècle dans l'art hollandais la haute place que Rubens occupe dans l'art flamand. Plus jeune d'une trentaine d'années que le peintre d'Anvers, ses origines furent extrêmement modestes. Il vint au monde dans un pittoresque moulin, perché sur un des saillants du rempart de la ville de Leyde non loin de la porte Blanche (Wittepoort), dans la rue qu'on appelle le *Weddesteeg*, c'est-à-dire la petite rue de l'abreuvoir. Un bras du Rhin baignait la muraille, démolie

1. A. Michiels, *Histoire de la peinture flamande*, p. 464.
2. Ibid., p. 379.

aujourd'hui, qui servait d'assise à cette demeure, et c'est de là que vint à Herman, le meunier, le surnom de Van Ryn, que garda son fils.

On lui fit faire des études, mais sitôt qu'il fut revenu au moulin de ses parents il s'abandonna tout entier à son penchant pour le dessin, et cette humble maisonnette fut son premier atelier. Il y fit son portrait sous tous les costumes, en paysan, en gentilhomme, en brigand, et dans les greniers à farine il étudia pour la première fois ces effets de clair-obscur qui le passionnèrent si étrangement par la suite.

Plus tard, il alla s'établir à Amsterdam sur le Breestraat et c'est là qu'il se maria. Il demeura dans le quartier des Juifs. Sa maison existe encore, dit M. Charles Blanc. « Cette maison de brique avec pierres saillantes, divisée aujourd'hui et habitée par deux familles, est la seconde à droite, en venant du pont Saint-Antoine. Elle porte les numéros 2 et 3 du Breestraat. On a longtemps cru que la maison de Rembrandt était située dans le Saint-Antoine Breestraat, et l'on voyait même sur une des maisons de cette rue une pierre incrustée dans le mur, où était gravé le nom de Rembrandt; mais les papiers découverts par M. Scheltema ne laissent plus aucun doute à cet égard. Une singularité de la vraie maison, c'est qu'elle porte, gravée sur une pierre, au second étage, la date de 1606 qui est celle de la naissance de Rembrandt. N'y a-t-il là qu'une coïncidence? »

Le peintre avait vingt-quatre ans lorsqu'il entra dans ce logis. Il le remplit d'objets d'art, qui ne lui semblaient jamais trop chers s'ils étaient beaux : ces acquisitions absorbèrent une partie de la fortune de sa femme Saskia Uylenburg. Après la mort de celle-ci, il se remaria et il lui fallut rendre ses comptes à son fils Titus Van Ryn; cela lui fut impossible, et par autorité de justice ses biens furent mis en vente. En 1656, époque de crise pour la Hollande, sa maison n'eût pas trouvé d'acquéreur : la vente fut ajournée à 1660; elle produisit 6 713 florins 3 stinvers. Le 14 novembre 1657, la merveilleuse

collection d'objets d'art de Rembrandt, ses meubles et ses effets mobiliers avaient été vendus conformément aux ordres de la Chambre des insolvables d'Amsterdam, pour la somme dérisoire de 4 964 florins 4 stinvers, qui ne suffit pas même à désintéresser complètement les créanciers. Nous possédons l'état qui fut alors dressé de ces objets; il figure sur les registres de la Chambre des insolvables sous le titre suivant : *Inventaire des tableaux, meubles et autres effets mobiliers délaissés par Rembrandt Van Ryn, et qui se sont trouvés dans sa maison située dans le Breestraat, près l'écluse Saint-Antoine.*

Dans le vestibule, outre plusieurs études du maître et des œuvres d'Adrien Brouwer, de Jean Lievensz, nous trouvons des moulages en plâtre, quatre chaises espagnoles avec des coussins noirs et un petit « plancher en bois de sapin. »

L'antichambre était ornée d'un très grand nombre de tableaux; une grande *Descente de croix*, une *Résurrection de Lazare*, une *Flagellation de Jésus*, etc., par Rembrandt, une *tête* par Raphaël, et des toiles signées Palme le Vieux, Persellis, Jean Pinas, Lievensz.... Les meubles étaient une glace dans son cadre d'ébène, un vase à rafraîchir en marbre, une table de noyer avec un tapis de Tournay et sept chaises espagnoles garnies de coussins en velours vert.

Un petit cabinet, derrière l'antichambre, contenait plusieurs tableaux parmi lesquels, une *Vierge* et un *Crucifiement*, du maître, une *Tête de vieillard* par Van Eyck; il était meublé d'une petite table en chêne, de quatre chaises ordinaires, de quatre coussins verts, et aussi de quatre abat-jour (*Kaert-Schiden*), d'une presse en bois de chêne, d'un chaudron en cuivre et d'un portemanteau.

Les murs du salon étaient décorés de plusieurs des plus importants tableaux de Rembrandt, parmi lesquels la *Résurrection de Jésus* et *la Mise au tombeau*; d'œuvres de Giorgion de Lastmann, de Seghers, et d'une *Vierge* de Raphaël. On y trouvait une grande glace, six chaises avec des coussins bleus,

une table en chêne, une presse en bois jaune marbré, une petite armoire du même bois, un lit de plume et un traversin, deux taies d'oreiller, deux couvertures, une garniture bleue, une chaise de paille, un fer à repasser.

Le cabinet (*Kunstcaemer*) était un véritable musée : on y remarquait entre autres choses des statuettes de porcelaine, un More « moulé sur nature », un casque japonais, deux autres en fer et un quatrième ancien (*een curbaetse helmet*), une poire à poudre des Indes orientales, une boîte remplie de minéraux, des têtes antiques, vingt-trois échantillons d'animaux marins et terrestres, un hamac.... Une tablette dans le fond de la pièce était encombrée par des objets non moins disparates, une

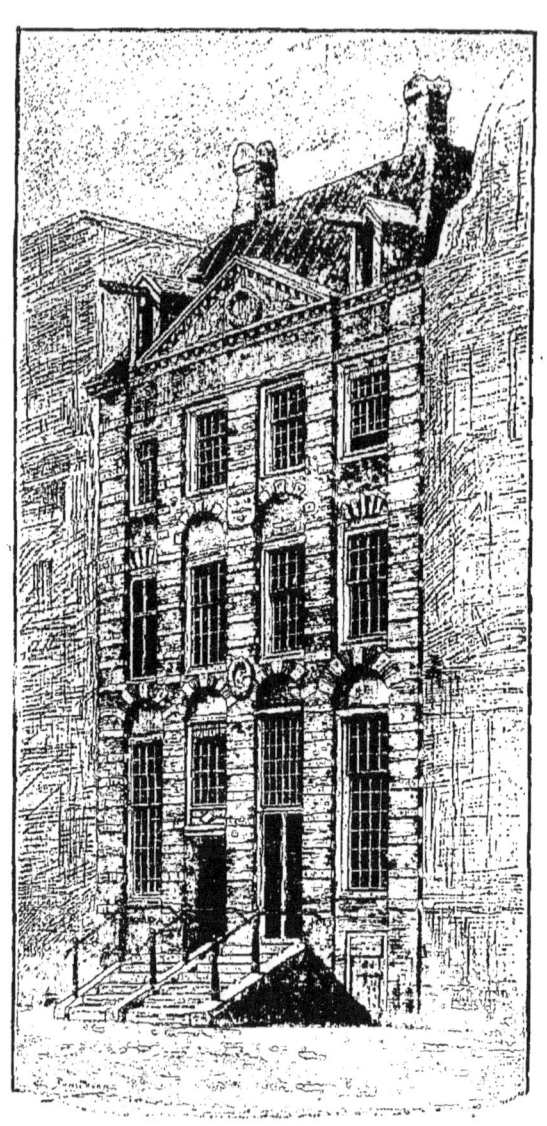

Maison de Rembrandt, à Amsterdam.

arbalète, des cornes, des plâtres moulés sur nature, un bouclier en fer « orné de figures par *Quintin le Maréchal* (Quentin Metsys), », etc.... On trouvait enfin dans ce cabinet

une grande quantité de volumes de dessins et de gravures des plus grands maîtres. L'antichambre qui le précédait renfermait divers tableaux, un vieux bahut, quatre chaises avec des coussins de cuir noir et une table.

Dans le « petit atelier » se trouvaient plusieurs cases occupées par une multitude d'armes, mousquets, flèches, dards, carquois, arcs des Indes, d'instruments de musique et de moulages.

Le « grand atelier » contenait des hallebardes, des épées, des « éventails des Indes », un « habit d'homme et un habit de femme des Indes », un « casque de géant », cinq cuirasses, une trompette en bois, deux *Mores* peints par Rembrandt et un *Enfant,* par Michel-Ange.

Sur l'appentis de peinture (*schilderloos*) étaient une peau de lion et une peau de lionne, ainsi que deux justaucorps de couleurs variées, et deux peintures.

Un petit cabinet contenait dix peintures de Rembrandt et un bois de lit. Une petite cuisine enfermait des ustensiles divers, un buffet et quelques vieilles chaises. Dans le couloir étaient placés deux plats de terre et neuf tasses blanches. L'inventaire se termine par ce dernier article : « Du linge, qu'on dit être chez le blanchisseur : 3 chemises d'homme, 6 mouchoirs de poche, 12 serviettes, 3 nappes, quelques collets et manchettes. »

On ne peut lire sans tristesse cet acte qui va jusqu'à supputer la valeur des manchettes que le pauvre grand homme avait envoyé blanchir ; il nous semble voir en vérité sur sa figure, que ses portraits nous ont rendue si familière, tout le sombre désespoir qu'il dut ressentir en se voyant arracher ses propres études, ses gravures achetées souvent à haut prix, comme *l'Espiègle* de Lucas de Leyde, qu'il paya 80 florins, les peintures enfin de ses maîtres favoris.

Il ne mourut que treize ans plus tard, et son acte mortuaire conservé dans la Westerkerk (église occidentale) nous apprend que sa dernière demeure était située sur le Rosengracht (canal des roses) « vis-à-vis le Labyrinthe ».

Notre grand peintre français Nicolas Poussin a passé, on le sait, la plus grande partie de sa vie à Rome. Les chefs-d'œuvre de l'antiquité et ceux de la brillante Renaissance italienne y attiraient depuis longtemps les artistes de tous les pays. Ce fut, au commencement du xviie siècle et surtout sous le règne de Louis XIII, le séjour d'un assez grand nombre de Français : Jacques Sarrazin, Simon Vouet, François Perrier, le Valentin, Stella, Mignard, Claude Lorrain, Gaspard Duguet, Sébastien Leclerc. Poussin avait trente ans quand il vint à son tour dans cette ville. Tout ce qu'il y voyait devait charmer son génie sérieux et méditatif, tout l'y devait retenir. Il s'y fixa, pensant y demeurer toujours. Cependant, quand sa renommée eut grandi et fut parvenue en France, il y fut appelé par le roi, qui le choisit pour un de ses peintres ordinaires, et voulut lui donner la direction de tous les ouvrages de peinture et d'ornement qu'il se proposait de faire pour l'embellissement des maisons royales; « pour lui donner le moyen de s'entretenir à son service, il lui accorda trois mille livres de gages par an, avec une maison et un jardin dans le milieu du jardin des Tuileries, pour y loger et en jouir sa vie durant. »

Poussin se plut beaucoup dans cette maison : « C'est un petit palais, écrivait-il, à son arrivée en France, à Carlo del Pozzo qui avait été son protecteur en Italie. Il est situé au milieu du jardin des Tuileries; il est composé de neuf pièces en trois étages, sans les appartements d'en bas qui sont séparés. Ils consistent en une cuisine, la loge du portier, une écurie, une serre pour l'hiver, et plusieurs autres petits endroits où l'on peut placer mille choses nécessaires. Il y a en outre un beau et grand jardin rempli d'arbres à fruits, avec une grande quantité de fleurs, d'herbes et de légumes; trois petites fontaines; un puits, une belle cour, dans laquelle il y a d'autres arbres fruitiers. J'ai des points de vue et je crois que c'est un paradis pendant l'été. »

Il resta en France un peu moins de deux années. Il n'est pas

nécessaire de rappeler ici les tracasseries mesquines que lui suscitèrent ses envieux et le dégoût qui le saisit : l'histoire en est connue. Il retourna à Rome, où il était vers la fin de 1642, et où il resta jusqu'à sa mort. Sa maison était située sur le Pincio, près de la Trinité-des-Monts. Il y menait une vie extrêmement régulière. « Il se levait, dit Bellori, le matin de bonne heure ; il sortait pour une promenade d'une heure ou deux, quelquefois dans la ville de Rome, mais presque toujours près de la Trinité-des-Monts, non loin de sa maison sur le Pincio, où l'on monte par une pente rapide (l'escalier qu'on y voit aujourd'hui n'avait pas encore été construit), agréablement ombragée d'arbres et ornée de fontaines, d'où l'on jouit d'une très belle vue de Rome et de ses superbes collines, lesquelles forment, avec les magnifiques édifices dont elles sont couvertes, comme une décoration de théâtre. Là il s'entretenait avec ses amis de sujets curieux et intéressants. Rentré chez lui, il se mettait immédiatement à peindre jusqu'à midi ; après avoir pris son repas, il peignait encore plusieurs heures, et c'est ainsi qu'il sut, par des études continuelles, mieux employer son temps qu'aucun autre peintre. Le soir, il sortait de nouveau, se promenait au bas du même mont Pincio, sur la place (du Peuple), au milieu de la foule des étrangers qui ont coutume de s'y rassembler ; il y était toujours entouré de ses amis qui le suivaient, et c'est également sur cette place que ceux qui désiraient le voir ou l'entretenir familièrement pouvaient le rencontrer, le Poussin étant dans l'usage d'admettre tout galant homme dans sa familiarité. Il écoutait volontiers les autres, mais ses paroles étaient graves et reçues avec attention. Il parlait souvent de l'art et avec tant de clarté, que non seulement les peintres, mais encore les amateurs venaient entendre de sa bouche les plus beaux préceptes de la peinture, qu'il ne débitait pas comme un professeur qui fait sa leçon, mais qu'il disait simplement suivant l'occurrence. »

C'est ainsi que Nicolas Poussin vécut pendant vingt-trois

années après son retour dans sa maison du mont Pincio. Il y mourut le 19 novembre 1665.

Quoi que l'on doive penser au sujet de l'amitié qui unit Eustache Le Sueur et Nicolas Poussin et des lettres qu'ils échangèrent, dit-on, quand le dernier fut retourné à Rome, la parenté de leurs âmes et de leurs talents est incontestable. L'histoire de Le Sueur est pleine d'obscurité et de légendes. Ses rapports avec Simon Vouet, avec Charles Le Brun, ont donné lieu à bien des faux récits. Celui de sa mort au couvent des Chartreux a été démenti par la publication de son acte de décès; on sait aujourd'hui qu'il mourut en 1655 dans une maison de l'île Saint-Louis, où il demeurait déjà quand il s'était marié en 1644. Il voulut que son corps fût transporté à Saint-Étienne du Mont, en souvenir de son mariage dans cette église.

Philippe de Champaigne passa quarante-six ans de sa vie, depuis l'année de son mariage en 1628, jusqu'à celle de sa mort en 1674, dans la rue des Escouffes, qui était sur la paroisse Saint-Gervais. Il paraît avoir habité à un certain moment sur celle de Saint-Médard. La reine lui donna un logement au palais du Luxembourg. Simon Vouet, Sarazin, Warin en avaient un au Louvre.

On a fait enfin justice des récits qui représentaient Charles Le Brun comme animé de sentiments envieux à l'égard de Le Sueur. Ce brillant et fécond artiste n'avait pas besoin d'user de procédés coupables pour se faire la grande situation à laquelle il arriva de bonne heure : il y était comme porté par une certaine conformité, et ce que Vitet a spirituellement appelé une harmonie préétablie entre son propre goût et celui de Louis XIV. Il avait déjà le titre de peintre du roi quand il alla en Italie. Quand il en revint, il fut presque aussitôt associé à Le Sueur dans la décoration de l'hôtel Lambert, et Fouquet, tout-puissant alors, voulut qu'il ornât aussi de ses peintures le château de Vaux. Pour se le mieux attacher, il lui donna un appartement

artistement meublé : sa chambre était tendue de tapisseries, garnie de tableaux et de sculptures : une vaste garde-robe servait au peintre d'atelier. Il avait 10 000 livres de pension, et le surintendant payait à part chaque tableau peint pour lui. Dès l'année 1644, le titre et la fonction de premier peintre du roi avaient été rétablis en sa faveur. Quand Colbert organisa la manufacture des Gobelins, il y appela Le Brun, qui s'installa dans l'appartement même qu'occupe actuellement le directeur de cet établissement. Il recevait une pension de 12 000 livres « pour la conduite et direction de la manufacture des tapisseries »; plus 4800 livres « pour la direction de toutes les peintures des maisons royales », indépendamment du prix des autres ouvrages dont il pouvait être chargé.

M. Jules Hubert, auteur d'une curieuse notice sur les maisons de Le Brun, a démontré que la maison située rue du Cardinal-Lemoine, numéro 49, désignée par une inscription connue, « l'Hôtel de Charles Le Brun », fut construite seulement en 1700, par Charles Le Brun, auditeur des Comptes, neveu du premier peintre du roi. Celui-ci cependant possédait dans ce quartier plusieurs maisons. Il en avait acheté une en 1651, alors qu'il habitait rue Neuve-Saint-Paul : elle était située « au faulxbourg de Saint-Victor, sur le fossé d'entre les portes de Saint-Marcel et de Saint-Victor », et lui avait coûté « sept mille livres, plus cinquante sols tournois de cens et rente envers l'abbaye de Saint-Victor. »

L'acte d'achat qu'il signa en 1657, d'une habitation contiguë à la sienne, fut rédigé dans sa maison « ès-faubourg Saint-Victor, sur le fossé »; elle lui coûta l'abandon de « 200 livres de rente », dues à lui et à sa femme, par son beau-père Robert Bustaye, peintre ordinaire du Roi. Le Brun s'engageait en outre « à payer une soulte de 2500 livres ».

En 1664, Le Brun se rendit acquéreur pour 12 000 livres tournois « d'un corps de logis sur le fossé, où pend pour enseigne la *Fleur de Lys* ». Douze ans plus tard, il achetait enfin

une quatrième maison dans la même rue pour 27 000 livres. C'est dans un de ces logis que Suzanne Bustaye, devenue veuve, se retira et qu'elle mourut en 1699.

Le Brun possédait encore deux maisons à Paris, sises l'une place Maubert : c'était la maison paternelle, où il avait passé son enfance; l'autre, rue des Deux-Portes-Saint-Sauveur.

C'est aux Gobelins qu'il demeura presque constamment, ne les quittant guère que pour la maison qu'il avait fait construire à Montmorency et qu'il aménagea lui-même à son goût. Le noyau de son domaine fut la propriété dite « les Clozeaux », qu'il acheta en 1670, et qu'il arrondit par des acquisitions successives en 1672 et en 1675. D'Argenville, qui la visita au siècle dernier, décrit ainsi le parc dans son *Voyage pittoresque des environs de Paris* :

« Les jardins doivent leurs principales beautés à Le Brun, leur ancien maître. On trouve d'abord une terrasse soutenue d'un talus au bas duquel sont deux pièces de parterre, et un bassin terminé par une seconde terrasse du côté de la campagne. Sur le côté droit est un boulingrin suivi d'un autre, de forme ronde, avec un bassin. Vous voyez en face la serre de l'orangerie dont le plan est circulaire. Élevée par Oppenord[1], elle est décorée de trois arcades à bandes, avec des masques à leur clef. Un Amour monté sur un lion fait l'amortissement de la principale arcature. Plus haut est un petit jardin fermé servant d'orangerie. On aperçoit à côté un très joli bâtiment entouré de portiques et bâti par Le Brun qui y a peint quelques morceaux. Ce bâtiment a vue sur une grande pièce d'eau à pans; au-dessous et à côté sont différentes salles et une grotte ornée de fontaines et d'une rangée de nappes, formant une petite cascade, dont le réservoir est une pièce d'eau échancrée qui se trouve dans le haut du jardin. En face de la maison, au-dessus de la

1. Comme on le voit, cette serre est d'une date postérieure à Le Brun.

cour, il y a une pièce d'eau octogone, dite de la Laitière, entourée de quinconces. »

Voilà pour les jardins, où l'on reconnaît le goût de Le Nôtre, l'ami du peintre. D'Argenville est malheureusement beaucoup plus discret sur l'habitation, qu'il appelle simplement un « très joli bâtiment entouré de portiques ». « Que ne prend-il la peine de le décrire! » s'écrie M. Henry Jouin dans son savant ouvrage sur *Charles Le Brun et les Arts sous Louis XIV*. « L'estampe d'Israël Silvestre excite notre curiosité. La maison du Premier Peintre, sous le burin du graveur, respire la solitude, la paix, les joies intimes, l'inspiration.... Pourquoi d'Argenville n'est-il pas entré? » Peut-être a-t-il voulu respecter la retraite de l'écrivain illustre qui l'occupait alors, de Jean-Jacques Rousseau, qui l'a ainsi décrite dans ses *Confessions* :

« Le parc ou jardin de Montmorency n'est pas en plaine. Il est inégal, montueux, mêlé de collines et d'enfoncemens dont l'habile artiste a tiré parti pour varier les bosquets, les ornemens, les eaux, les points de vue, et multiplier pour ainsi dire, à force d'art et de génie, un espace en lui-même assez resserré. Ce parc est couronné dans le haut par la terrasse et le château; dans le bas, il forme une gorge qui s'ouvre et s'élargit vers la vallée, et dont l'angle est rempli par une grande pièce d'eau. Entre l'orangerie qui occupe cet élargissement et cette pièce d'eau entourée de coteaux bien décorés de bosquets et d'arbres, est le petit château dont j'ai parlé. Cet édifice et le terrain qui l'entoure appartenoient jadis au célèbre Le Brun, qui se plut à le bâtir et le décorer avec ce goût exquis d'ornemens et d'architecture dont ce grand peintre s'étoit nourri. Ce château depuis lors a été rebâti, mais toujours sur le dessin du premier maître. Il est petit, simple, mais élégant. Comme il est dans un fond entre le bassin de l'orangerie et la grande pièce d'eau, par conséquent sujet à l'humidité, on l'a percé dans son milieu d'un péristyle à jour entre deux étages de colonnes, par lequel l'air, jouant dans tout l'édifice, le maintient sec,

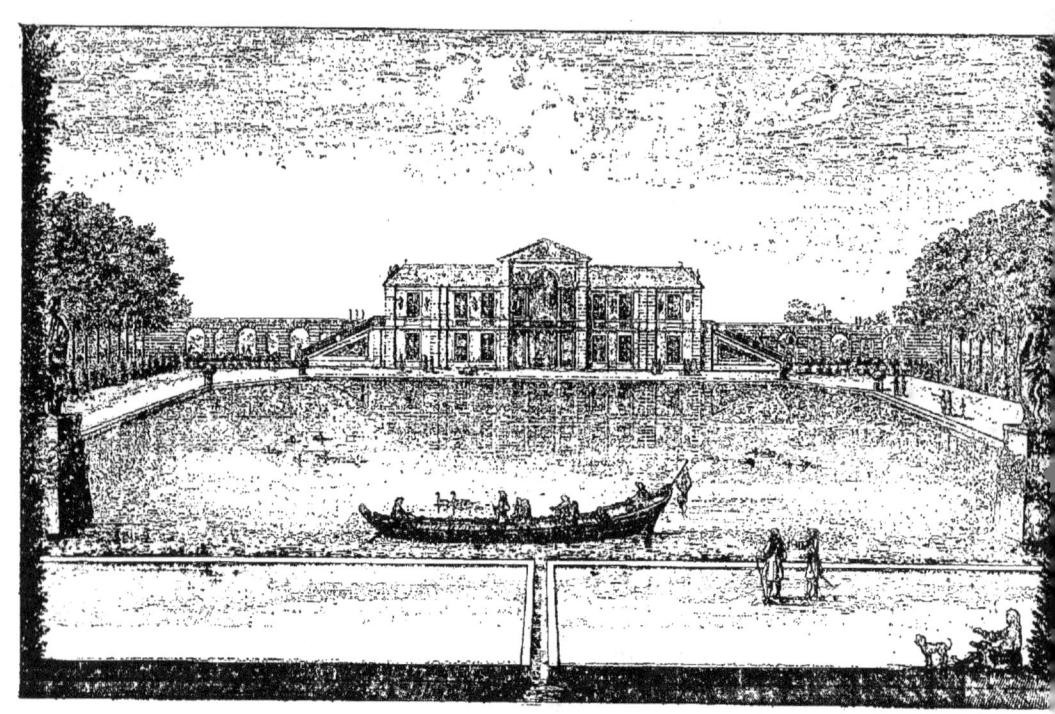

Maison de Le Brun, à Montmorency.
(Fac-similé de la gravure d'Israël-Silvestre.)

malgré sa situation. Quand on regarde ce bâtiment de la hauteur opposée qui lui fait perspective, il paraît absolument environné d'eau, et l'on croit voir une île enchantée ou la plus jolie des trois îles Borromées, appelée *Isola Bella*, dans le lac Majeur ».

Nous citerons encore un passage du livre de Florent Le Comte, qui nous renseigne sur la vie privée du premier peintre du roi[1]. « Monsieur Le Brun, dans la vie civile, avoit un talent tout particulier de recevoir ses amis et de converser avec eux; sa liaison avec les sçavans l'engageoit souvent à des parties de plaisir, où il tenoit un rang de prince, tant pour la table que pour les divertissemens; quant au monde politique, il sçavoit en faire la distinction par des déférences et des respects correspondans à leurs qualitez. Il affectoit d'être propre; mais jamais le superflu n'a été de son goût, il étoit parfaitement bien logé et bien meublé, les tableaux et les curiositez dont il étoit la source ne lui manquoient pas, il sçavoit l'arrangement et la disposition des choses comme si cet art fust né avec luy; enfin il avoit un génie si éclairé sur tous les arts que rien n'échapoit à ses sens; son tempérament n'étoit pas moins réglé que sa vie; et s'il avoit des heures de délassement, il en avoit bien d'autres, où il se rendoit infatigable dans la multiplicité des inventions. »

« La qualité du premier peintre du Roy luy faisoit honneur, et franchement il n'en abusoit pas, non plus que des gratifications extraordinaires qu'il a plû à Sa Majesté lui accorder tant de fois; il avoit de fort bons appointemens réglez; tous ces avantages unis l'un avec l'autre faisoient un capital considérable, sur quoy sa fortune rouloit. »

La maison de Montmorency, habitée successivement par Le Brun, Pierre Crozat et Rousseau, n'existe plus. Achetée en 1813 par le comte Aldini, qui y reçut magnifiquement Napo-

1. *Cabinet des Singularitez.*

léon Ier, elle devint, à la chute de l'Empire, la proie de la bande noire : on prétend qu'elle fut achetée pour 103 000 francs par un chaudronnier de la rue des Tournelles, nommé Benech, qui la fit démolir et en vendit les matériaux.

Ce fut Pierre Mignard qui recueillit la succession de Charles Le Brun. Peintre habile et non moins habile courtisan, il avait depuis plusieurs années commencé à lui disputer la faveur du roi et de la cour. Quand le premier peintre du roi mourut le 1er mars 1690, il le remplaça dans cette charge et dans celle de directeur de la manufacture des Gobelins, puis fut nommé dans une seule journée membre, recteur, chancelier, directeur de l'Académie de peinture, à laquelle il n'avait pas voulu appartenir du vivant de son rival.

Il avait, à son arrivée à Paris, demeuré rue Montmartre; il s'était fixé rue du Faubourg-Saint-Jacques dans le temps qu'il peignait le dôme du Val-de-Grâce; dans ses dernières années il habita chez sa fille, la baronne de Feuquières, dans un hôtel qui était situé rue de Richelieu, à l'emplacement actuel du passage Saint-Guillaume.

Louis Hardouin-Mansart a été le Le Brun de l'architecture. Le constructeur des palais de Versailles, de Marly, de Meudon, des bâtiments de la place Vendôme et de la place des Victoires à Paris, de l'église des Invalides et de tant d'autres ouvrages dont l'éclat fastueux répondait si bien au génie même de Louis XIV, se fit bâtir pour lui-même, à la fin du siècle, quand il fut enrichi par des travaux sans nombre et arrivé au comble de la faveur, deux hôtels, l'un à Paris, rue des Tournelles, l'autre à Versailles, rue de la Pompe. Il en eut d'autres encore : d'abord un de ceux qu'il avait bâtis place Vendôme, c'est celui qui est situé à l'un des angles de la place, au midi, et qui est actuellement le siège du gouvernement militaire. L'auteur des *Curiosités de Paris* en signale un quatrième en 1716 : « Voyez, dit-il, dans cette rue (Saint-Antoine), la maison de Hardouin Mansart, habile architecte, mort surinten-

dant des Bâtiments du roy; elle donne sur le rempart et le bâtiment en est tout agréable. »

François Mansart, oncle de Jules Hardouin, l'architecte qui donna les plans du Val-de-Grâce, était mort à Paris en 1666, rue Payenne. Plusieurs des architectes du Louvre, Lemercier, Levau, Robert de Cotte paraissent avoir eu un logement dans ce palais. Claude Perrault, l'auteur de la colonnade, avait sa maison place du Chevalier-du-Guet, et plus tard rue de Fourcy; son père Charles demeura rue Neuve-des-Bons-Enfants, et quand il eut quitté la place de contrôleur des bâtiments, il alla se loger au faubourg Saint-Jacques, pour se rapprocher des collèges où il voulait envoyer ses enfants, « ayant toujours estimé, dit-il dans ses Mémoires, qu'il vaut mieux que des enfants vinssent coucher à la maison de leur père que de les mettre pensionnaires dans un collège. »

Le Nôtre, qui n'eut pas moins de part que Mansart et que Le Brun à la magnificence des résidences royales, en en dessinant les jardins, habitait aux Tuileries.

Quand Pierre Puget revint pour la première fois d'Italie en France, peintre habile, sculpteur en bois et décorateur de navires renommé, c'est à Marseille, sa ville natale, qu'il pensait exercer ses talents variés et qu'il voulait avoir sa maison; mais le temps d'un établissement définitif n'était pas venu pour lui. En 1650, à vingt-huit ans, il se maria à Toulon et se fixa dans cette ville où ses travaux lui procuraient l'aisance. Dix ans après, il était devenu un grand architecte et un grand statuaire; il venait de construire la porte de l'Hôtel de ville de Toulon et de sculpter les deux Atlas en cariatides qui en soutiennent le balcon. On le voit, à ce moment, par des pièces retrouvées il y a peu d'années, occupé de l'achat d'un terrain gagné sur la mer, que les consuls mettaient en vente; il se proposait d'y bâtir; mais il ne put réussir à s'en rendre acquéreur. C'est seulement en 1671, que, revenu à Toulon, après un long séjour à Gênes, il fit élever à l'angle

de la rue du Môle (aujourd'hui de l'Hôtel-de-Ville) et de la rue Bourbon (aujourd'hui de la République), une maison qui existe encore, mais dont l'aspect a été altéré parce qu'on y a multiplié les ouvertures en faisant deux étages d'un seul qu'elle avait primitivement au-dessus du rez-de-chaussée et d'un entresol. Des piliers à bossage s'élevant du sol au premier étage séparent des arcades alternativement aveugles ou percées de fenêtres. La porte d'entrée a pour clef de voûte une grande tête en mascaron, barbue et coiffée d'un turban, accompagnée de feuillages de chaque côté. L'étage supérieur est aussi orné de pilastres et supporte une belle et large corniche, qui, avec l'attique renfermant encore un petit étage, couronne le bâtiment. « Au droit de la porte d'entrée de la maison et à la hauteur du premier étage, existe une balustrade en pierre qui, composée de trois acrotères et de balustres engagés, faisait partie d'une *loggia* (tenant la place d'une fenêtre de cet étage) dont la baie était géminée, c'est-à-dire à deux arcades séparées par une jolie colonne, très renflée à sa partie inférieure et à chapiteau ionique. La colonne, de l'invention de Puget, se voit encore, ainsi qu'une niche circulaire en élévation et en plan, située au-dessus, dans le tympan des arcades. Au bas de cette niche peu profonde se trouve une console destinée à supporter un buste[1]. » Un escalier de marbre avec une belle rampe de fer forgé conduit au premier étage, où se trouvait, avant la transformation de la maison, une grande salle au plafond de laquelle Puget avait peint un tableau sur toile représentant les *Parques*. On voyait encore dans la même pièce une autre peinture, *Hercule filant aux pieds d'Omphale*; ces deux peintures sont aujourd'hui perdues. On y voyait aussi le portrait de l'artiste, actuellement à Paris, et deux tableaux de Solimène, qui sont au musée de Toulon.

1. Ch. Ginoux, *Réunion des Sociétés des beaux-arts des départements*, 12ᵉ session 1888, p. 106 et suiv.

Dans le même temps, Puget avait, au village d'Ollioules, à 8 kilomètres de Toulon, une bastide ou maisonnette fort simple, qui existe encore : elle a deux étages avec trois fenêtres en façade; une terrasse, sur laquelle trois piliers supportent une treille, est attenante.

Puget fut aussi propriétaire à Marseille. On peut voir sa maison rue de Rome : elle se compose d'un rez-de-chaussée d'ordre rustique avec entresol, de deux étages encadrés de pilastres et d'un attique. La configuration du terrain ne permettait pas d'élever une construction parfaitement régulière. L'artiste utilisa un pan coupé pour faire la façade principale; la fenêtre de ce côté s'ouvre sur un balcon à balustres et se couronne d'une sorte de fronton tronqué : « Il y a quelque quarante ans, dit Léon Lagrange[1], l'attique a été détruit et la corniche rognée. Le maçon chargé de réparer l'habitation allait poursuivre son œuvre, c'est-à-dire raser les chapiteaux, les pilastres et tous les ornements d'architecture, qu'il déclarait n'être que des nids à poussière, quand M. Fauris de Saint-Vincent, savant archéologue de la ville d'Aix et ami du propriétaire, arrêta ce vandalisme sans objet. On voit encore sur la façade la niche circulaire où Puget avait placé un buste du Sauveur avec cette inscription :

SALVATOR MUNDI, MISERERE NOBIS.

Le couronnement de la fenêtre portait aussi ces mots :

NUL BIEN SANS PEINE.

Puget avait encore à Marseille une autre habitation sur la colline de Fongate, dans une situation des plus heureuses : l'œil y découvrait à la fois les campagnes, la vieille ville et la mer. « Le terrain, d'une superficie d'environ 3 hectares et d'une largeur de 52 mètres, escaladait en droite ligne les pentes raides de la colline. Dans le bas passait le chemin dit de Saint-Giniés,

[1] L. Lagrange, *Pierre Puget*, 1868, p. 296.

Là s'ouvrait le portail; des deux côtés, un petit corps de logis; au milieu, une chapelle dont la façade était de marbre blanc, avec un portique et un dôme, puis une double rampe conduisait à la vigne; une allée la traversait et aboutissait à une fontaine surmontée d'une statue de marbre (le *Faune* qui est aujourd'hui au château Borély). On se trouvait alors sur une première terrasse; Puget s'y était construit de chaque côté un atelier. Un perron en fer à cheval donnait accès à la seconde terrasse ombragée de deux grands arbres devant l'habitation. Celle-ci occupait toute la largeur du terrain. En façade, elle ne présentait qu'un rez-de-chaussée, mais par derrière la hauteur de l'entablement avait permis de pratiquer un petit étage. Un pavillon central et deux ailes latérales faisaient saillie. C'était, suivant l'*Almanach* de Marseille, de Grosson, « un pavillon à la romaine », et d'Argenville ajoute : « un petit palais d'un fort bon goût. » Quant à l'intérieur, l'inventaire dressé quelques jours avant la mort de Puget ne nous en laisse rien ignorer[1]. Il y avait un grand salon d'honneur éclairé par les jours de la coupole; les murs étaient couverts de tableaux; des copies rapportées de Gênes, un portrait du doge Lomellini, celui de Van Dyck par un Flamand inconnu, des originaux de Tintoret, de Ribera; sur des colonnes, aux angles du salon, deux têtes de marbre du cavalier Bernin. Quatre bancs de noyer, un lit de repos, une table noire à l'italienne couverte d'un tapis turc, une armoire de poirier sculpté et décorée de marqueterie, chef-d'œuvre de Caravaque, élève et ami de Puget, forment l'ameublement. Une chaise de noyer curieusement travaillée sert de support à un vase de marbre de Milan. A main droite s'ouvre un petit salon, la salle à manger meublée de douze chaises, six en poirier noir garnies de vache à la génoise, six en noyer garnies de maroquin du Levant; de plus, six pliants à l'italienne et une table de noyer noir avec un tapis turc; sur les murs, des

1. L. Lagrange, *ibid.*, p. 501.

copies de Van Dyck et deux peintures de Puget. A gauche du salon se trouve la chambre de parade. Le lit a des courtines de taffetas bleu et de fine serge couleur aurore et des couvertures d'indienne. Les chaises sont en bois noir garnies de tapisseries « à la mode du temps ». L'inventaire signale encore une table de marqueterie de marbres précieux, à pied façon ébène, une glace également encadrée de bois noir, un tapis de moquette, etc. Parmi les tableaux il faut remarquer une *Sainte Madeleine* du Cambiaso, le peintre génois, une tête de la même sainte par l'Albane, un *Saint* de Caravage, un *Crucifix* de Bassan le Vieux, d'autres peintures du Pordenone, de Cigoli, du Napolitain, de Schedone, puis des copies du *Saint Georges* de Raphaël, d'Annibal Carrache, de Ribera, du Bernin.

Deux autres chambres complètent l'appartement : l'une n'a que six chaises simplement garnies et deux ébauches de la main de Puget ; l'autre est sa chambre à coucher : un lit de serge, six chaises de bois tourné, deux garde-robes de noyer et une glace de Venise composent le mobilier. Le maître y a placé son dessin du vaisseau *la Reine*, celui du baldaquin qu'il avait projeté pour l'église de Carignan, la copie de sa *Vierge* du palais Carega, par Veirier, et aussi, selon l'expression de l'inventaire, « un peu de bibliothèque » : la Bible, *la Vie rustique*, un tome de *la Vie des saints*, les *Épîtres dorées* de Guenare, le *Voyage de saint Louis à la Terre Sainte* et *les Images* de Philostrate. Les murs sont couverts d'armes précieuses. L'inventaire énumère avec la même exactitude tout ce que renferment la cuisine, la cave, les petites chambres du deuxième étage, l'écurie et enfin les ateliers ; l'un est une forge où l'on fabrique et où l'on serre les outils ; l'autre, où travaille le maître, est orné d'un paysage du Guaspre, de deux copies d'après le Guide et Annibal Carrache, d'un portrait de Henri IV et d'un portrait du père de Mme Puget ; il renferme un lit pliant garni de toile blanche, six pliants, deux petites tables.

Cet inventaire si détaillé donne une idée complète de la

fortune de Puget. Son testament indique qu'elle était répartie sur neuf ou dix immeubles et montre qu'il l'administrait avec soin. On peut l'évaluer, au taux actuel de l'argent, au moins à 600 000 francs. « Parti de Marseille avec ses outils, obligé à Gênes de les engager pour avoir du pain, Puget, dit encore Léon Lagrange, pouvait jeter sur son passé le regard de satisfaction de l'honnête homme et se dire : « J'ai bien employé ma vie. »

La vie de ce puissant artiste, qui produisit de si grandes choses loin de l'absorbant foyer où se concentrait alors l'activité de tous les talents, « pour le service du roi », contraste avec celle de la plupart des artistes du temps. Tous venaient travailler à Paris et à Versailles, comme Coyzevox, qui était de Lyon, et Girardon, qui était de Troyes. Le premier eut son logement aux Gobelins, qu'il ne quitta que pour venir aux Galeries du Louvre où demeuraient aussi Girardon, Desjardins, Van Clève, Regnaudin, Anselme Flamen, les Coypel, Boulle, Ballain et beaucoup d'autres. Cette faveur du logement au Louvre accordée à des artistes devint de plus en plus fréquente à cette époque. L'habitation aux Gobelins était de droit pour tous ceux qui étaient attachés à un titre quelconque à la manufacture. C'est ainsi qu'on y trouve, à côté de Coyzevox, le sculpteur Tuby et le premier des Caffieri, les peintres Van der Meulen, Martin, Monnoyer, de Sève, Verdier, les graveurs Audran, Édelinck, Sébastien Leclerc, et les Germain, parmi les orfèvres.

Jouvenet, en 1675, année de son mariage et de sa réception comme membre titulaire de l'Académie de peinture, habitait sur le quai de l'Horloge. Il eut ensuite jusqu'à sa mort un logement dans l'un des pavillons sur le bord de la Seine, au collège des Quatre Nations (actuellement palais de l'Institut). Le roi lui avait donné, ainsi qu'il avait fait pour d'autres artistes, un terrain à Versailles, à condition d'y bâtir une maison. Ce terrain contenait « 12 toises de face sur l'avenue Saint-Cloud sur 41 toises de profondeur, tenant d'un côté au sieur Le Hongre et au sieur Guérin, d'autre au sieur Mazeline, et par derrière à la rue des

Coches[1] ». Ces voisins de Jouvenet sont tous des sculpteurs qui ont travaillé comme lui à Versailles. Le Hongre eut une très grande part aux embellissements du château et du parc. A Paris, il demeura rue Darnetal (ou Greneta), puis rue Montmartre, et eut enfin un logement aux galeries du Louvre. Gilles Guérin, qui a sculpté le groupe des chevaux et des tritons qui fait partie de la décoration des bains d'Apollon, à Versailles, le mausolée de Charles de la Vieuville, dans l'église des Minimes, et de belles figures décoratives au Louvre, demeura à Paris, rue d'Argenteuil, puis rue de Bourbon, où il mourut. Mazeline habitait cette même rue. Il est surtout connu par le monument du chancelier Michel Le Tellier, à l'église Saint-Gervais, et par celui de Charles de Créqui, à Saint-Roch, l'un et l'autre exécutés avec Hurtrelle, comme lui sculpteur du roi et qui était son voisin rue Bourbon.

Les sculpteurs Balthasar et Gaspard Marsy étaient domiciliés à Paris, rue Saint-Marc, en dehors de la porte Montmartre. Pierre Le Gros, qui avait épousé la fille de Gaspard, passa en Italie la plus grande partie de sa vie, et habita, quand il vint à Paris, la maison de son beau-père ; il se maria en secondes noces avec une fille de Lepautre, le sculpteur. Celui-ci demeurait rue Saint-Denis.

Le grand portraitiste Hyacinthe Rigaud appartient par son talent au siècle de Louis XIV plus qu'à celui de Louis XV, bien qu'il ait vécu jusqu'en 1743 : il passa les cinquante dernières années de sa vie dans une maison de la rue Neuve-des-Petits-Champs, au coin de la rue Louis-le-Grand. Largillière, qui mourut à quatre-vingt-dix ans en 1746, appartient aussi aux deux siècles. Il avait demeuré longtemps rue Sainte-Avoye, mais quand il se fut enrichi en peignant ses beaux portraits et aussi, paraît-il, en faisant commerce de tableaux, il se fit construire, rue Geoffroi-Langevin, un hôtel qu'il meubla magnifiquement et orna de toutes sortes d'objets d'art.

1. Manuscrit de la Bibliothèque Nationale, cité par Jal, *Dictionnaire critique*.

CHAPITRE XIV

GRANDS ÉCRIVAINS DU XVIIIe SIÈCLE

Entre les hommes du siècle de Louis XIV et ceux qui par leur vie et leurs œuvres appartiennent entièrement au suivant, se place une génération qui participe de l'un et de l'autre. Saint-Simon, qui a vécu jusqu'en 1755, a peint dans ses Mémoires, rédigés dans ses dernières années sur des notes accumulées jour par jour, tout ce qu'il avait vu à la cour pendant les vingt-cinq ans qu'il y passa. Ce qu'il a connu, ce qu'il a raconté, c'est la vieillesse du grand roi et la minorité de son successeur. Il avait son appartement au château; il avait aussi à Versailles un hôtel sur l'avenue de Paris; il louait à Paris une maison qui a disparu dans le percement du boulevard Saint-Germain : elle était située à l'angle de la rue des Saints-Pères et de la rue de Grenelle, dans l'axe de la rue Taranne.

Fontenelle, né en 1657, mort en 1757, a été le témoin d'âges très différents : il était neveu de Corneille, et il fut le confrère des savants et des philosophes qui ont préparé la révolution française.

Il naquit à Rouen et passa son enfance dans une modeste maison de la paroisse de Notre-Dame-de-la-Ronde. A vingt ans il vint rejoindre à Paris Thomas Corneille, rue du Clos-Georgeau. C'est là qu'il écrivit, après s'être malheureusement essayé dans la tragédie, les *Dialogues des morts* et les *Poésies pastorales* ; les salons où il parut à cette époque ne virent d'abord en lui

que Cydias le Bel-Esprit. Il ne triompha qu'au siècle suivant, et lorsque, centenaire, il décéda dans sa maison de la rue Saint-Honoré, proche l'église de l'Assomption, doyen de l'Académie française, beaucoup de gens s'imaginèrent que la littérature et les sciences avaient fait en sa personne une irréparable perte.

Le chancelier d'Aguesseau n'appartient comme Fontenelle au XVIIe siècle que par la première moitié de sa vie (il naquit en 1668); bien plus que lui cependant, il est un représentant de ce siècle par son caractère, ses mœurs, son respect du passé : en cela il était fidèle à la tradition paternelle.

Valincourt, l'ami de Boileau, a vanté quelque part la douceur, la probité et la modeste vie du père de ce grand homme. « Pendant que les magistrats se faisaient un faux honneur de surpasser les financiers par le luxe de leurs équipages et par le nombre de leurs valets, il venait à Versailles avec un seul laquais et dans un petit carrosse gris traîné par deux chevaux qui souvent avaient assez de peine à se traîner eux-mêmes. » Une anecdote assez connue, qu'on nous permettra de rappeler ici, donne une juste idée de l'intérieur sans luxe où grandit le futur garde des sceaux. Lorsque son père eut été nommé membre du conseil des finances, ses amis l'engagèrent à renouveler son ameublement et à le mettre en harmonie avec sa dignité nouvelle; il mit donc 25 000 livres dans un sac et les porta à sa femme. Celle-ci lui dit : « Il est vrai, monsieur, que ce lit et ces meubles sont bien vieux et ne sont plus de mode, car voilà cinquante ans qu'ils nous servent; mais ils nous serviront bien jusqu'à la fin de notre vie, qui n'est pas éloignée. Cependant, il y a dans Paris beaucoup d'honnêtes familles réduites à coucher sur la paille faute de lit et qui passent souvent la journée entière sans manger parce qu'elles n'ont pas de pain ni personne qui leur en donne. Ne serait-il pas plus à propos de soulager leur misère? » Des larmes vinrent aux yeux du vieillard. « J'avais dessein, dit-il, de vous proposer la même chose; mais puisque

vous m'avez prévenu, distribuez vous-même cette somme à ceux que vous croirez en avoir besoin. »

Le chancelier habitait à Paris, rue Saint-Dominique, dans l'ancien hôtel de Montmorency, devenu hôtel de Guerchy; mais à cette somptueuse demeure il préféra toujours la paisible résidence campagnarde qu'il possédait à Fresnes, en Brie. Elle se composait d'un château construit en partie par Mansart, entouré d'un parc planté d'arbres splendides, arrosé par des eaux abondantes. Le fond du paysage y est borné par un rideau de collines pittoresques, au pied desquelles coule la Marne.

D'Aguesseau avait réuni dans cette demeure une précieuse bibliothèque, comprenant plus de cinq mille volumes.

Une foule de gens attirés par son esprit aimable se pressaient à Fresnes même au plus fort de sa disgrâce, et parmi les plus assidus étaient Maupertuis, Valincourt, Rollin, Louis Racine.

Rollin, professeur au collège du Plessis, puis au Collège Royal, principal du collège de Beauvais, enfin recteur de l'Université, ne fut occupé jusqu'à cinquante ans que de son enseignement. C'est seulement quand on l'eut obligé de résigner ses fonctions, à cause de son attachement au jansénisme, qu'il composa son *Traité des Études* et ses *Histoires*. Il s'était retiré rue Neuve-Saint-Étienne-du-Mont, dans une maison des plus modestes, mais qui avait un petit jardin. Au-dessus d'une porte intérieure il avait fait écrire un distique latin dont voici le sens : « Maison à toutes préférée, où je suis habitant paisible de la ville et de la campagne, où je suis à moi et à Dieu. »

Parmi ses élèves, il avait eu Louis Racine. Le fils du grand tragique passa comme directeur des finances une partie de sa vie à Salins, à Lyon, à Moulins, où il se maria. Lorsqu'il revint à Paris, il se fixa rue Sainte-Anne. Après la mort de son fils, qui périt à Cadix lors du grand tremblement de terre de 1755, il devint comme étranger au monde. Il avait loué dans le faubourg Saint-Denis un jardin, qui fut la seule distraction de ses dernières années.

Nous avons déjà nommé Regnard, qui fut, autant qu'on lui pouvait succéder, le successeur immédiat de Molière. Par sa vie, sinon par ses œuvres, il appartient au xviie siècle plus encore qu'au xviiie : il mourut avant Louis XIV. Parmi les écrivains dont la vie s'est inégalement partagée entre les deux siècles, plusieurs appartiennent à la famille des observateurs qui se sont plu à la peinture des mœurs. Le Sage, né au village de Sarzeau, près de Vannes, où l'on montre encore sa maison natale, eût été peut-être, à son tour, le maître de la scène, s'il ne s'était brouillé, après avoir donné son *Turcaret*, avec les acteurs de la Comédie-Française. Il travailla pour le théâtre de la foire Saint-Laurent et pour celui de la foire Saint-Germain. Il demeurait tout près de ce dernier, rue du Vieux-Colombier, jusqu'en 1695, et ensuite au cul-de-sac du Four-Saint-Germain. Sa situation fut toujours médiocre, même après qu'il eut fait *Gil Blas* ; il passa dans l'obscurité une vie toujours honorable, embellie par les affections domestiques et par des amitiés fidèles. Un de ses fils s'était fait comédien contre son gré et s'était rendu célèbre sous le nom de Montmesnil; mais il s'était réconcilié avec lui. Il le perdit en 1743, et en fut inconsolable. Il se retira alors avec sa femme et sa fille à Boulogne-sur-Mer, chez le second de ses enfants, qui était chanoine de la cathédrale de cette ville.

Nommons tout de suite quelques-uns des auteurs dramatiques de la première moitié du xviiie siècle.

Destouches, qui commença sans ressources une existence longtemps aventureuse, la termina, grâce à beaucoup de savoir-faire, membre de l'Académie française et gouverneur pour le roi de la ville et du château de Melun, dans sa terre de Fortoiseau, près de cette ville. Il demeurait, à Paris, rue de Seine.

Piron, dont la vie fut toujours difficile, avait cinquante et un ans quand il se maria, à la grande surprise de ses amis. Il demeurait alors rue des Saints-Pères; il mourut dans une maison de la rue des Moulins. Comme Le Sage, il avait écrit beaucoup

de pièces pour le théâtre de la foire Saint-Germain. Il avait même sauvé l'entreprise de ce théâtre, menacée par les procédures de la Comédie-Française, en lui donnant son *Arlequin Deucalion*. Rameau, qui fit la musique de cette pièce, proclamait le livret un chef-d'œuvre. Le célèbre compositeur avait son domicile rue des Deux-Boules, paroisse Saint-Germain-l'Auxerrois; à la fin de sa vie il habita rue des Bons-Enfants.

Gresset, l'auteur de la comédie du *Méchant*, plus populaire par son *Vert-Vert* et par sa *Chartreuse*, a chanté dans ce dernier poème la chambre qu'il habita au lycée Louis-le-Grand, à l'époque où il y professait.

>Dans cette pédantesque rue
>Où trente faquins d'imprimeurs,
>Avec un air de conséquence,
>Donnent froidement audience
>A cent faméliques auteurs,
>Il est un édifice immense
>Où dans un loisir studieux
>Les doctes arts forment l'enfance
>Des fils des héros et des dieux :
>Là du toit d'un cinquième étage,
>Qui domine avec avantage
>Tout le climat grammairien,
>S'élève un antre aérien,
>Un astrologique ermitage,
>Qui paraît mieux dans le lointain
>Le nid de quelque oiseau sauvage
>Que la retraite d'un humain.
>C'est pourtant de cette guérite,
>C'est de ce céleste tombeau,
>Que votre ami, nouveau stylite,
>A la lueur d'un noir flambeau,
>Penché sur un lit sans rideau,
>Dans un déshabillé d'ermite,
>Vous griffonne aujourd'hui sans fard,
>Et peut-être sans trop de suite,
>Des vers enfilés au hasard.

Si ma chambre est ronde ou carrée,
C'est ce que je ne dirai pas.
Tout ce que j'en sais sans compas,
C'est que, depuis l'oblique entrée,
Dans cette cage resserrée
On peut former jusqu'à six pas,
Une lucarne mal vitrée,
Près d'une gouttière livrée
A d'interminables sabbats,
Où l'université des chats,
A minuit, en robe fourrée,
Vient tenir ses bruyants états ;
Une table mi-démembrée,
Près du plus humble des grabats ;
Six brins de paille délabrée
Dressés sur deux vieux échalas :
Voilà les meubles délicats
Dont ma chartreuse est décorée.

Selon la tradition du lycée, cette chartreuse serait le belvédère du bâtiment neuf. Un ancien élève du lycée, M. de Saint-Maurice, a raconté en 1836, dans le *Journal général de France*, une excursion qu'il y fit avec quelques condisciples. Ils trouvèrent écrits sur le mur les noms de Max. Roberpierre (*sic*), de Camille Desmoulins, de Picard, du fils de Barnave (1804), et de Victor de Buffon (1806), petit-fils du naturaliste.

Avant d'entrer à Louis-le-Grand, Gresset avait logé quelque temps dans un petit hôtel garni qu'on appelait l'hôtel Saint-Quentin et qui était situé tout près de la Sorbonne, au coin de la petite rue des Cordiers. C'est dans cette vieille maison que Leibniz descendait lorsqu'il venait à Paris. Jean-Jacques Rousseau y vint demeurer aussi. « Sur une adresse que m'avait donnée M. Bordes, dit-il dans ses *Confessions*, j'allai loger à l'hôtel Saint-Quentin, rue des Cordiers, proche de la Sorbonne, vilaine rue, vilain hôtel, vilaine chambre, mais où cependant avoient logé des hommes de mérite, tels que Gresset, Bordes, les abbés de Mably et de Condillac et plusieurs autres dont malheureusement

je ne trouvai plus aucun. » Il y revint encore en 1745, car il écrivait alors à M. Roguin : « Vous savez que j'ai entrepris un ouvrage sur lequel je fondois des ressources suffisantes pour m'acquitter ; il traînoit si fort en longueur que je me suis déterminé à venir m'emprisonner à l'hôtel Saint-Quentin, sans me permettre d'en sortir que je ne l'aye achevé ; c'est ce que je viens de faire. » L'aubergiste gratta bientôt l'enseigne de son hôtel pour inscrire à sa place : *Hôtel Jean-Jacques Rousseau*. Hégésippe Moreau y a demeuré depuis et Gustave Planche y est mort.

Et puisque nous avons parlé d'une auberge, rappelons que Sterne raconte dans son *Voyage sentimental* qu'il logea à Paris rue Jacob, à l'hôtel de Modène ; que Walpole préférait celui du Parc-Royal, rue du Vieux-Colombier, plus rapproché du couvent de Saint-Joseph, rue Saint-Dominique, où s'était retirée son amie Mme du Deffant ; et que Vauvenargues, officier du régiment du roi, lorsqu'il venait en permission dans la capitale, s'arrêtait à l'hôtel de Tours, rue du Paon-Saint-André.

Crébillon « le Tragique » était déjà vieux, presque oublié, quand on l'arracha à sa retraite pour l'opposer comme un rival à Voltaire. Il avait eu ses plus grands succès quand Louis XIV vivait encore. Il s'appelait Jolyot, et n'ajouta un nouveau nom à celui-là que lorsqu'il eut acheté, en 1686, le petit fief de Crébillon.

On montre à Dijon, rue Porte-d'Ouche, la maison de son père, Jolyot, « conseiller du Roy, greffier en la Chambre des comptes » ; il y naquit en 1674. Venu à Paris pour finir ses études au collège Mazarin, il entra ensuite, selon le vœu paternel, chez un procureur. Il y était encore lorsqu'il épousa, après le succès d'*Idoménée* (1705), la jeune Marie Péaget, fille d'un apothicaire de la place Maubert. Il demeura plusieurs années chez ses beaux-parents. Son fils Claude-Prosper Crébillon, l'auteur des contes galants, y vint au monde, et sa femme y mourut en 1711. C'est sans doute après ce douloureux événement que le poète quitta la place Maubert. Vers 1730, il habitait rue de Mâcon,

dans un grenier où, en proie à une sombre misanthropie, et ne voyant guère que son fils, il passait les journées à fumer entre ses chiens, ses chats et ses corbeaux familiers. D'Alembert rapporte que sa principale occupation dans cette solitude était d'imaginer des sujets de romans, qu'il composait ensuite de tête et sans les écrire, car sa mémoire était prodigieuse. Dix ans plus tard, membre de l'Académie et censeur royal, il était établi dans un logis plus convenable, que Scarron, dit-on, avait habité avant lui ; la porte d'entrée donnait sur la rue Saint-Louis-au-Marais, mais son appartement ouvrait sur la rue des Douze-Portes. Il y décéda en 1762.

CHAPITRE XV

VOLTAIRE — ROUSSEAU — MONTESQUIEU
DIDEROT — D'ALEMBERT

Arrivons aux grands noms du xviiie siècle, en qui l'on est habitué à le résumer tout entier : Voltaire, Montesquieu, Rousseau, les encyclopédistes.

On ne saurait imaginer le nombre des maisons, hôtels et châteaux que Voltaire habita durant sa longue existence. A Paris seulement on en connaît sept, à commencer par sa maison natale, voisine de celle de Boileau, s'il faut en croire ce vers de l'*Épître* dédiée au satirique :

> Dans la cour du Palais je naquis ton voisin.

La plus somptueuse de ses résidences parisiennes fut l'hôtel Lambert, à l'angle du quai d'Anjou et de la rue Saint-Louis-en l'Ile, où Mme du Châtelet lui offrit longtemps l'hospitalité. Elle l'emmena aussi dans son château de Cirey, où elle lui avait fait installer un appartement fort luxueux, à en juger par la description que nous en a laissée Mme de Graffigny : « Il a (dit-elle de Voltaire) une petite antichambre grande comme la main; ensuite vient sa chambre, qui est petite, basse et tapissée de velours cramoisi; une niche de même avec des franges d'or : c'est le meuble d'hiver. Il y a peu de tapisserie, mais beaucoup de lambris, dans lesquels sont encadrés des tableaux charmants, des glaces, des encoignures de laque admirables, des porcelaines,

des marabouts, une pendule soutenue par des marabouts d'une forme singulière, des choses infinies dans ce goût-là, chères, recherchées, et surtout d'une propreté à baiser le parquet; une cassette ouverte où il y a une vaisselle d'argent, tout ce que le superflu, *chose si nécessaire*, a pu inventer : et quel argent! quel travail! il y a jusqu'à un baguier où il y a douze bagues de pierres gravées, outre deux de diamants. De là on passe dans la petite galerie, qui n'a guère que trente à quarante pieds de long. Entre ses fenêtres sont deux petites statues fort belles, sur des piédestaux de vernis des Indes. L'une est *Vénus Farnèse*, l'autre *Hercule*. L'autre côté des fenêtres est partagé en deux armoires : l'une de livres, l'autre de machines de physique; entre les deux, un fourneau dans le mur, qui rend l'air comme celui du printemps; devant se trouve un grand piédestal sur lequel est un Amour qui lance une flèche.... La galerie est boisée et vernie en petit jaune. Des pendules, des tables, des bureaux, rien n'y manque. Au delà est la chambre obscure, qui n'est pas encore finie, non plus que celle où il mettra ses machines; c'est pour cela qu'elles sont encore dans la galerie. Il n'y a qu'un seul sopha et point de fauteuils commodes, c'est-à-dire que le petit nombre de ceux qui s'y trouvent sont bons, mais ce ne sont que des fauteuils garnis. Les panneaux des lambris sont des papiers des Indes fort beaux; les paravents sont de même; il y a des tables à écran, des porcelaines; enfin tout est d'un goût extrêmement recherché. Il y a une porte au milieu qui donne dans le jardin, le dehors de la porte est une grotte fort jolie. »

On nous excusera de borner à cet intéressant et précieux souvenir la description des habitations de Voltaire avant sa retraite en Suisse, et de passer rapidement à son domaine des bords du lac de Genève, et à sa célèbre résidence de Ferney.

Il venait d'acheter la terre qui porte ce nom, lorsqu'il écrivait au comte d'Argental, à la fin de l'année 1758 : « Je me suis fait un assez joli royaume dans une république ». La pro-

priété de Ferney, jointe en effet à celle de Tourney que le président de Brosses lui avait cédée par bail emphytéotique, et à celle des Délices, acquise en 1755, occupait « une grande étendue de pays », empiétant à la fois sur la Suisse, le territoire de Genève, la France et le duché de Savoie, si bien qu'il pouvait à bon droit pousser cette exclamation fameuse : « Je suis de toutes les nations ! » Il possédait alors, avec sa maison de Lausanne, quatre biens, « quatre pattes », comme il le disait plaisamment à son ami Thiriot. « Le tout monte, poursuivait-il, à la valeur de plus de dix mille livres de rentes, et m'en épargne plus de vingt, puisque ces trois terres défraient presque une maison où j'ai plus de trente personnes et plus de douze chevaux à nourrir. »

Il passa près de vingt ans à Ferney, et sa correspondance ainsi que les relations de plusieurs des voyageurs qui le visitèrent à la fin de sa vie donnent sur ce qu'était alors cette fameuse propriété une foule de détails qu'il est intéressant de rassembler. Placé dans une position merveilleuse, le château de Ferney embrasse un paysage d'une magnificence extrême. Voltaire l'a décrit de manière à prouver qu'il l'admirait profondément : « Il étonne et ne lasse point, dit-il. C'est d'un côté le lac de Genève, c'est la ville de l'autre; le Rhône en sort à gros bouillons, et forme un canal au bas de mon jardin; la rivière d'Arve, qui descend de la Savoie, se précipite dans le Rhône; plus loin on voit encore une autre rivière. Cent maisons de campagne, cent jardins ornent les bords du lac et des rivières; dans le lointain s'élèvent les Alpes, et à travers les précipices on découvre vingt lieues de montagnes couvertes de neiges éternelles. »

L'habitation est un grand bâtiment carré d'une construction très simple, qui se compose d'un rez-de-chaussée et d'un premier étage, éclairés chacun sur la façade par neuf croisées. Voltaire, qui en avait dirigé lui-même la reconstruction, admirait beaucoup son œuvre : « Vous seriez enchanté de mon château, écri-

vait-il ; il est d'ordre dorique ; il durera mille ans. Je mets sur la frise : *Voltaire fecit*. On me prendra dans la postérité pour un fameux architecte. »

Au-dessus de la grande porte, il avait fait sculpter ses armes. Les appartements sont spacieux : quatorze chambres, de son temps, étaient réservées aux visiteurs. On y trouvait nombre d'œuvres d'art, originales ou copiées d'après les grands maîtres. Lepan, d'après Bicernsthal, parle d'une remarquable *Vénus* de Paul Véronèse, d'une *Flore* du Guide et de deux tableaux de l'Albane. « Dans la chambre de Mme Denis, poursuit-il, est le portrait de Catherine, impératrice de Russie, travaillé en soie par un artiste de Lyon, nommé La Salle. Dans la même pièce se remarque la statue en marbre de Voltaire. Cette même statue se retrouve, ainsi que son buste en plâtre, dans toutes les chambres du château. Dans l'une de ces pièces sont plusieurs portraits de famille, et celui de Mme de Pompadour peint par elle-même et dont elle avait fait don à Voltaire. » Le philosophe avait réuni en outre dans sa retraite les bustes des princes et des hommes célèbres qui lui étaient chers.

Sa chambre à coucher était d'une simplicité sévère : une seule fenêtre l'éclairait. Aux murs étaient accrochés quelques portraits gravés, dans des cadres noirs, et près de son lit, un pastel représentant Lekain. L'ameublement se composait de quatre fauteuils dont le bois était peint en gris et l'étoffe de damas bleu clair. Le baldaquin était de couleur semblable : un voyageur qui visita Ferney quelques années après la mort de Voltaire, raconte que « les dévots avaient déchiré les morceaux des rideaux du lit, qui perdirent ainsi deux aunes de leur longueur et pendaient en lambeaux ». Le lit était modestement de sapin « à deux dossiers, adossé au mur, en regard du midi » ; avec, de chaque côté, deux encoignures, « en bois de placage, à dessus de marbre ». Voltaire, selon Lantier, avait fait installer cinq pupitres : il passait de l'un à l'autre suivant l'ouvrage qu'il voulait travailler, car il en avait constamment plusieurs en

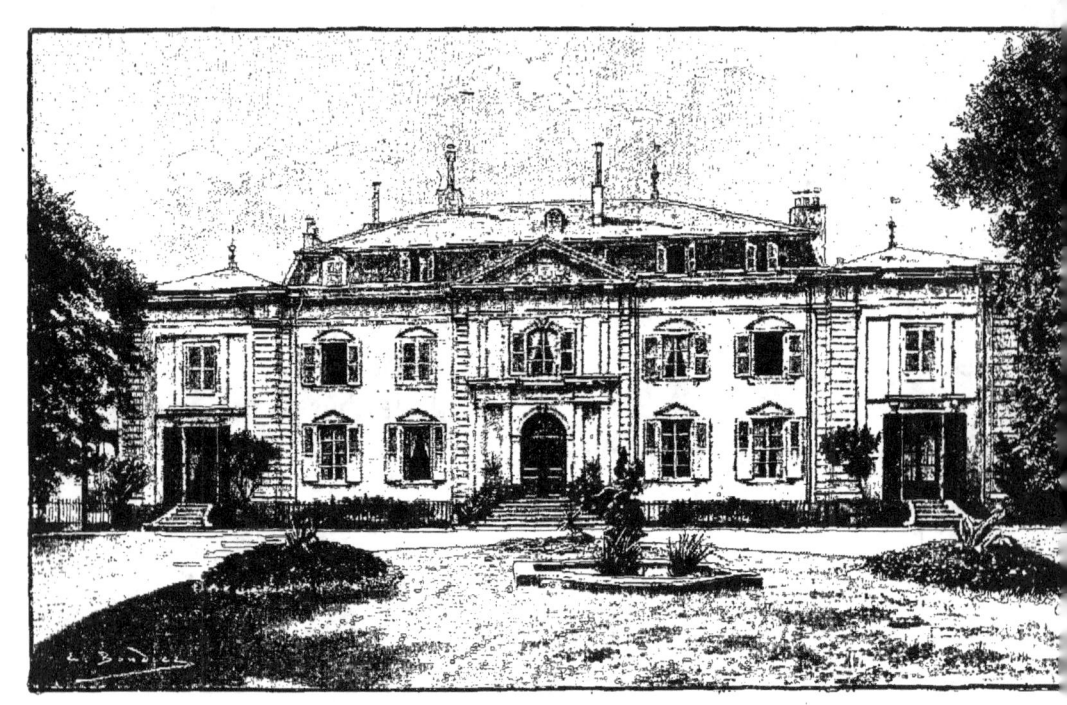

Château de Voltaire, à Ferney.

train. Son fauteuil de bureau était d'une construction remarquable : tout en jonc, couvert d'une housse semblable aux rideaux du lit, il portait à l'un des bras un pupitre pivotant, et à l'autre une table à tiroir qui pouvait se mouvoir à volonté[1].

Le salon, petit et carré, n'offrait d'autres particularités intéressantes que son gros poêle de faïence en forme de pyramide, surmonté du buste du maître de la maison. On y voyait aux

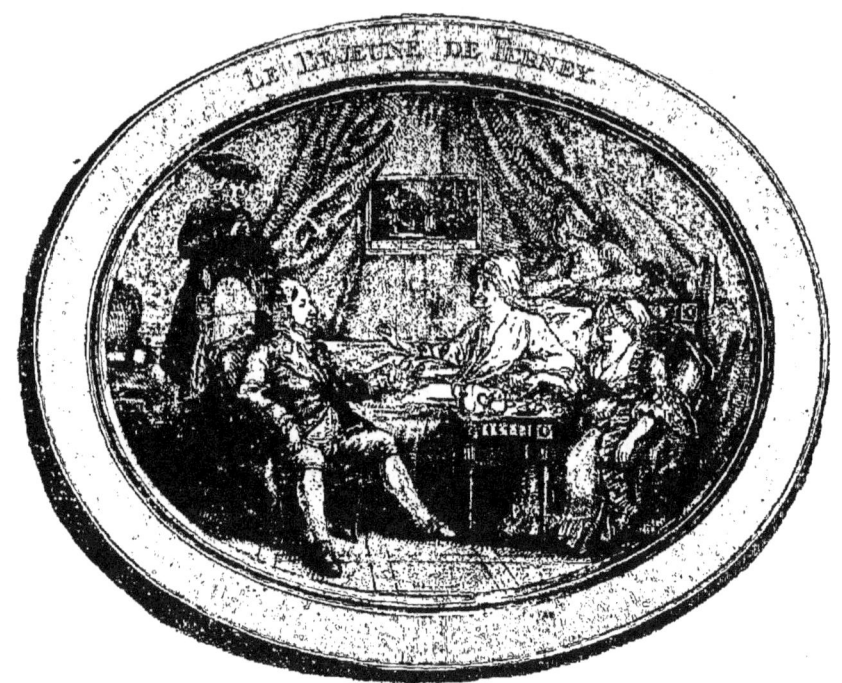

Chambre à coucher de Voltaire, à Ferney.

murs d'assez bonnes peintures. Il ouvrait sur le parc par une porte vitrée.

Dans la salle à manger, les assiettes et les plats, tous d'argent, étaient marqués des armes de Voltaire, les cuillers et les fourchettes étaient en vermeil. Trois domestiques en livrée servaient à chaque repas : il y avait deux services.

1. On avait conservé cette chambre intacte jusqu'en 1845, mais à cette époque d'urgentes réparations forcèrent de bouleverser le désordre qu'on respectait.

Une des parties intéressantes de la résidence de Ferney était le « cabinet de livres », garni de plus de sept mille volumes, qui fut acheté après la mort de Voltaire par Catherine de Russie pour cinquante mille écus et pareille somme en diamants et en fourrures, suivant Wagnière. Tous ces livres, dont beaucoup sont chargés de notes, se trouvent aujourd'hui à Saint-Pétersbourg au palais de l'Ermitage.

Nous n'avons garde enfin d'omettre le théâtre. L'auteur de *Zaïre* eut la passion du théâtre de salon jusqu'à la fin de sa vie. Déjà lorsqu'il vivait chez Mme du Châtelet, il organisait à Cirey des représentations, prenant pour jouer toutes les personnes de bonne volonté, visiteurs et laquais, si bien qu'il ne restait quelquefois plus de spectateurs, tous les gens du château déclamant sur la scène, ou attendant dans les coulisses le moment de parler à leur tour. Plus tard, pendant son séjour à Paris dans l'hôtel de la rue Traversière, il organisa une salle de spectacle où débuta Lekain, et où s'empressait l'élite de la haute société. Lorsqu'il acheta, en 1755, sa maison de Mourion, près de Lausanne, il s'empressa de monter un théâtre dans une grange de Mon-Repos, qui appartenait au marquis de Langalerie. Il y jouait lui-même ainsi que sa nièce, Mme Denis. A Tourney il mit tous ses soins à dresser une salle de spectacle, vert et or, « grande comme la main,... mais le plus joli des théâtres ». Il écrivait, le 24 octobre 1759, au comte d'Argental : « Le théâtre de Polichinelle est bien petit, je l'avoue; mais, mon divin ange, nous y tînmes, hier, neuf en demi-cercle assez à l'aise; encore avait-on des lances, des boucliers, et on attachait des écus et l'armet de Mambrin à nos bâtons vert et clinquant, qui passeront, si l'on veut, pour pilastres vert et or. »

Le théâtre de Ferney devait être de plus grandes proportions : « Notre salle, écrivait Voltaire à propos de la représentation de sa *Cassandre*, est sur le modèle de celle de Lyon : le même peintre a fait nos décorations; la perspective en est étonnante : on n'imagine pas d'abord qu'on puisse entendre les acteurs qui

sont au milieu du théâtre; ils paraissent éloignés de 500 toises. »
Il y avait même, pour les spectateurs désirant garder l'incognito, deux loges grillées. Ce théâtre, construit dans la cour du château, n'existe plus, il a été remplacé par une corbeille de fleurs.

Voltaire parle avec enthousiasme de son jardin de Ferney et de ses potagers « les plus beaux du royaume ». Il écrivait au commencement de l'année 1764 : « Ferney est devenu un des séjours les plus riants de la terre. J'ai fait des jardins qui sont comme la tragédie que j'ai en tête; ils ne ressemblent à rien du tout. Des vignes en festons à perte de vue; quatre jardins champêtres aux quatre points cardinaux : la maison au milieu; presque rien de régulier. »

Lepan, qui visita ces jardins en 1775, tout en constatant l'originalité de son dessin, rend témoignage de sa beauté : « Le jardin est fort beau et très grand. Il forme avec le parc une vaste enceinte. Le parc renferme un beau bois planté de chênes, de tilleuls et de peupliers, de belles et longues allées. Les vues en sont fort belles. Ici ce sont des feuillages et des buissons toujours verts; là un gazon vert entouré de bosquets avec quatre entrées ou ouvertures. Au milieu est un grand et antique tilleul bien touffu, qui couvre le bosquet de ses branches épaisses. C'est ce qu'on appelle le *cabinet de Voltaire* : c'est là qu'il travaille. Tout près est un petit bâtiment où l'on élève des vers à soie, qui lui servent de délassement. Non loin de là est un paratonnerre dont la chaîne descend dans une fontaine. A côté du bâtiment des vers à soie, il y a un champ qu'on appelle le champ de M. de Voltaire, parce qu'il le cultivait de ses propres mains. Ce parc offre encore de beaux labyrinthes, une grande pêcherie, de beaux parterres, des vignes et d'excellents raisins, des jardins potagers et fruitiers, dont les murs sont partout couverts de poiriers et de pêchers.... Près du château est une salle de bain : c'est un petit pavillon en marbre.... »

Voltaire aimait à se promener dans sa propriété. Il plaisan-

tait lui-même de ses goûts champêtres : « Ma destinée, écrivait-il à Mme du Deffant, était de finir entre un semoir, des vaches et des Genevois. » Coiffé par-dessus sa perruque à quatre marteaux bien poudrée d'un petit bonnet de velours noir, enveloppé dans une grande veste de basin qui lui descendait jusqu'aux genoux, les jambes dans des bas gris fer et les pieds dans des souliers gris[1] ou même dans des sabots[2], il allait à sa ferme du *Grand-Commun* voir ses bœufs qui, disait-il, « me font des mines. »

Le dimanche seulement il revêtait un bel habit mordoré uni, veste et culotte de même, mais la veste à grandes basques et galonnée en or, à la Bourgogne, galons festonnés et à lames, avec de grandes manchettes à dentelles jusqu'au bout des doigts; « car avec cela, disait-il, on a l'air plus noble »[3]. Ce ne fut que dans les derniers temps de sa vie qu'il ne voulut plus quitter la robe de chambre qu'a rendue fameuse la statue de Houdon.

Voltaire avait fait construire un tombeau « à sa taille » dans l'église de Ferney : il ne devait point y reposer. Il mourut à Paris, dans l'hôtel du marquis de Villette, rue de Beaune. Quelques jours auparavant il avait acheté en viager une maison de la rue Richelieu.

Jean-Jacques Rousseau, dont l'existence fut si troublée, eut, on le sait, des demeures nombreuses et diverses. Chacune marque une des étapes de son aventureuse carrière. Obligé à un choix, nous nous bornerons aux plus importantes.

Les Charmettes, où il passa les plus beaux jours de sa jeunesse, sont situées à l'extrémité d'un vallon, au fond duquel coule un petit ruisseau, tout près de Chambéry. Le chemin qui conduit à la maison de Mme de Warens longe ce petit cours

1. Prince de Ligne, *Mélanges*, t. X.
2. Lettre au comte d'Argental, 19 mars 1761.
3. Prince de Ligne, *Mélanges*, t. X.

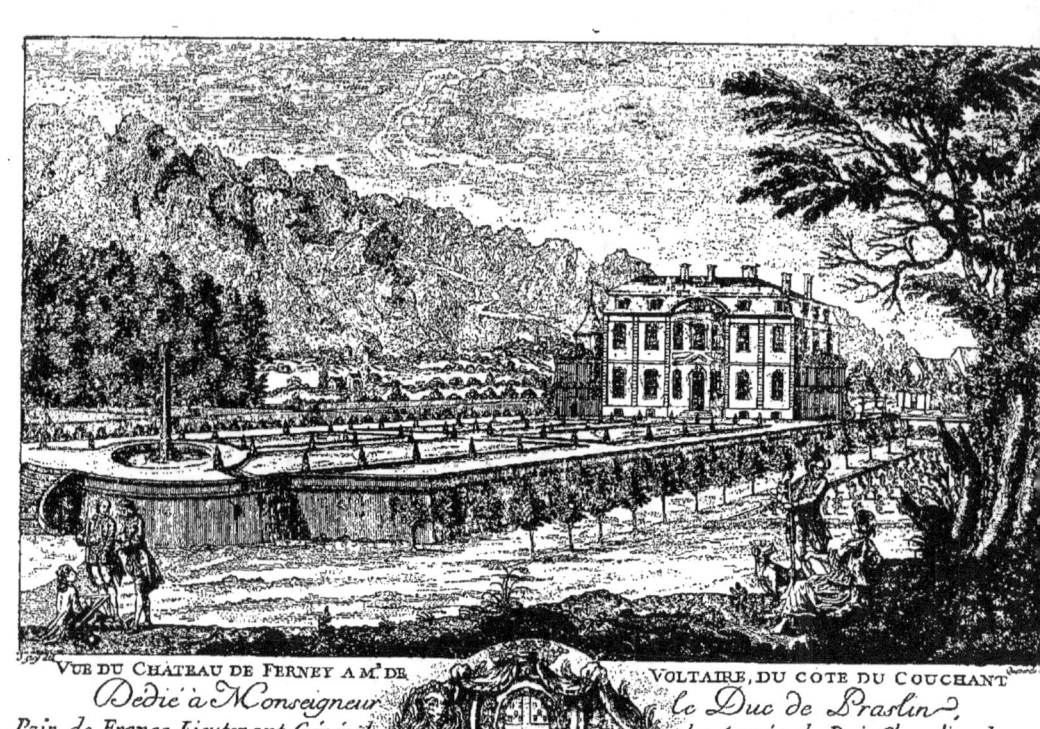

VUE DU CHÂTEAU DE FERNEY A M. DE VOLTAIRE, DU CÔTÉ DU COUCHANT

Dédié à Monseigneur Le Duc de Praslin, Pair de France, Lieutenant Général des Armées du Roi, Chevalier de ses Ordres, Chef du Conseil Roial des Finances Ministre et Secrétaire d'Etat &

Se vend chéz Duflos claire St Germain de l'Auxerrois, et rue S. Simon vis-à-vis l'Opéra.

Par son très humble et très obéissant Serviteur Signy.

d'eau, et il en est baigné par endroits. Ailleurs la route est plus élevée et l'eau coule sans bruit dans les prés qu'elle surplombe.

La maison est un peu au-dessus du chemin; sur le devant est une terrasse environnée d'un parapet à hauteur d'appui, que coupe une barrière de bois à deux battants : elle ferme l'entrée de la terrasse où l'on monte par quatre marches de pierre. La face principale de la maison est tournée au levant et parallèle au chemin. C'est un petit bâtiment régulier de forme rectangulaire ; il est couvert d'un toit en ardoise à angle aigu, à quatre pans et surmonté de deux aiguilles. Les *rustiques* sont au midi et attenants à la maison, et le jardin est au nord.

Au-dessus de la porte d'entrée on voit les armoiries des anciens propriétaires; on les a mutilées, mais on distingue encore la date 1660. Dans le même mur et sur la droite est incrustée une pierre blanche portant l'inscription suivante, placée par Hérault de Séchelles en 1792 lorsqu'il était commissaire de la Convention, avec l'abbé Simon et Jagot, dans le département du Mont-Blanc :

> Réduit par Jean-Jacque habité,
> Tu me rappelles son génie,
> Sa solitude, sa fierté,
> Et ses malheurs et ses folies.
> A la gloire, à la vérité,
> Il osa consacrer sa vie,
> Et fut toujours persécuté
> Ou par lui-même ou par l'envie.

Le rez-de-chaussée est composé du vestibule et d'une petite cuisine à gauche, qui n'existait pas du temps de Jean-Jacques, d'une première salle où était autrefois la cuisine actuelle, d'un salon communiquant directement avec le jardin et de quelques autres petites pièces.

L'escalier est intérieur; il est construit en pierres de taille et composé de deux rampes. Au premier palier une porte extérieure s'ouvre sur une petite esplanade derrière la maison;

c'est là qu'était le « cabinet de Houblon » dont parle Jean-Jacques. Du même palier l'on entre dans une petite chambre et dans un cabinet dont l'aspect n'est plus le même qu'autrefois. Au second étage, une porte à droite s'ouvre sur un corridor qui communique à la chambre que Rousseau occupait. Une autre porte donne accès dans un petit vestibule, où l'on avait fait transporter la chapelle extérieure, dédiée à la Vierge.

On passe ensuite dans une chambre carrée, grande et lumineuse, dont les fenêtres s'ouvrant sur le jardin ont une vue étendue et fort agréable : c'est la chambre de Mme de Warens.

Pour se rendre au jardin, on passe par une seconde petite terrasse, où Jean-Jacques cultivait des fleurs, comme on le fait encore aujourd'hui. Ce jardin est oblong et dirigé dans le sens du chemin; on l'a fort négligé. Il est situé entre la vigne et le verger, c'est à son extrémité septentrionale qu'étaient placées les ruches de Mme de Warens, et l'on peut voir encore la place où Rousseau avait établi cet observatoire dont il nous parle dans les *Confessions*, qui le faisait prendre pour un sorcier par les paysans.

Le jeune homme ne resta pas longtemps dans cette charmante retraite. En 1741, après avoir passé un an chez M. Mably comme précepteur, il partit pour Paris qu'il allait voir pour la seconde fois. De 1749 à 1756, il vécut à l'hôtel du Languedoc « chez de très bonnes gens ».

En les quittant, au bout de sept années, il était assez indécis sur ce qu'il devait faire, lorsqu'il reçut de Mme d'Épinay une lettre qui décida de son sort : « J'ai réfléchi, mon cher Rousseau, écrivait-elle, sur les raisons qui vous portent à accepter les propositions qu'on vous fait, et sur celles qui vous engageraient à les refuser. Si vous refusez, m'avez-vous dit, il n'en faut pas moins quitter Paris, parce qu'il est au-dessus de vos forces d'y rester. En ce cas, j'ai une petite maison qui est à vos ordres. Vous m'avez souvent ouï parler de l'Hermitage, qui est à l'entrée de la forêt de Montmorency, elle est située dans la

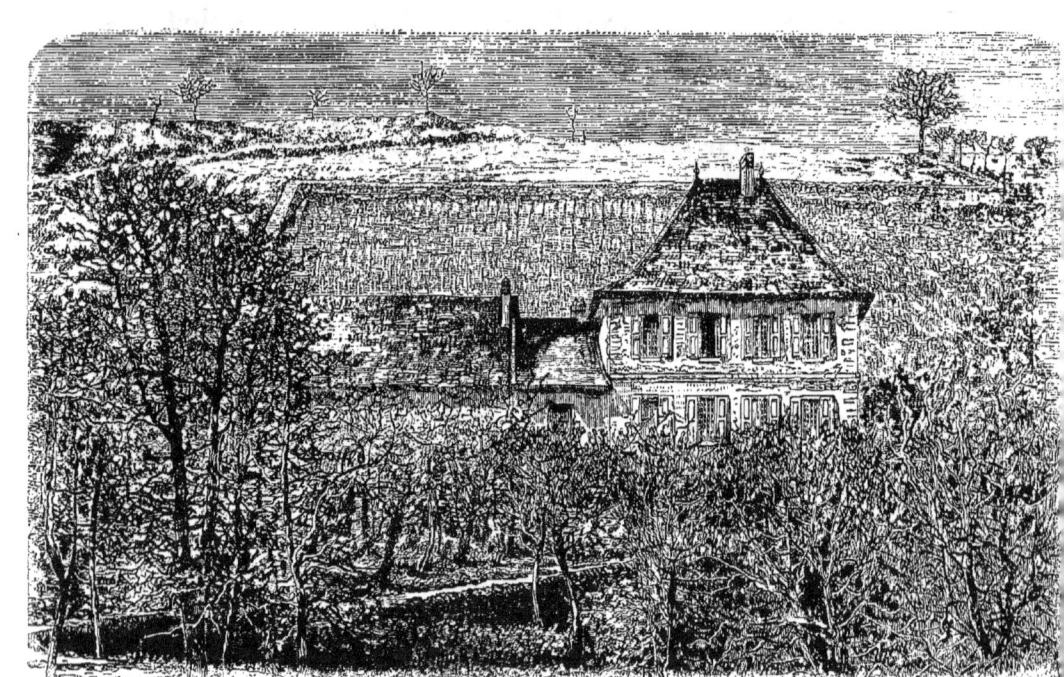

Les Charmettes.

plus belle vue. Il y a cinq chambres, une cuisine, une cave, un potager d'un arpent, une source d'eau vive et la forêt pour jardin. Vous êtes le maître, mon bon ami, de disposer de cette habitation, si vous vous déterminez à rester en France. » Et ne sachant point encore si le philosophe accepterait, elle mit les ouvriers à l'Hermitage.

Rousseau revint de Genève, où il s'était déjà rendu. « Je fus

L'Hermitage de Jean-Jacques Rousseau.

très surpris, lit-on dans une de ses lettres, de trouver au lieu de la masure, une petite maison presque entièrement neuve, fort bien distribuée, et très logeable pour un petit ménage de trois personnes. Mme d'Épinay avait fait faire cet ouvrage en silence et à très peu de frais, en détachant quelques matériaux et quelques ouvriers de ceux du château[1]. Au second

1. M. d'Épinay, voulant ajouter une aile qui manquait au château de la Chevrette, faisait des dépenses considérables pour l'achever.

voyage, elle dit en voyant ma surprise : « *Mon ours*, voilà votre
« asile, c'est l'amitié qui l'offre ; j'espère qu'elle vous ôtera
« la cruelle idée de vous éloigner de moi »..

Notre gravure montre ce qu'était la maison à l'extérieur.
Quant au mobilier des cinq chambres et de la cuisine, il appartenait en grande partie à Mme d'Épinay ; le reste fut transporté à
Montlouis lorsque Jean-Jacques abandonna l'Hermitage ; cependant en 1820, quelques-uns des meubles de Rousseau existaient
encore. Nous en connaissons le détail : le bois de lit de Jean-Jacques, une table en bois de noyer sur laquelle il composa une
partie de sa *Julie*, deux chiffonniers en bois de noyer, un petit
corps de bibliothèque, un baromètre, quatre bocaux qui lui servaient à mettre de la lumière quand il travaillait le soir dans
le jardin, deux gravures, dont une anglaise, représentant *the
Soldier's return* (le retour du soldat), et l'autre, *les Vierges
sages* et *les Vierges folles*.

Il est vraisemblable que Rousseau avait laissé ces objets à
son départ comme appartenant à Mme d'Épinay. On sait qu'il
quitta l'Hermitage en 1758, quand il se fut brouillé avec elle.
« Comme je me trouvais, dit-il, dans le plus grand embarras où
j'aie été de ma vie, la fortune aida mon audace. M. Mathas, procureur fiscal de M. le prince de Condé, entendit parler de mon
embarras ; il me fit offrir une petite maison qu'il avait au jardin
Mont-Louis à Montmorency[1]. »

Il nous a fait lui-même la description de son nouveau logis,
et nous a raconté comment d'une vraie masure, il fit une maison
très confortable, grâce à la générosité de M. et Mme de Luxembourg. « Sitôt que la petite maison de Mont-Louis fut prête, je

1. Plus exactement située rue Mont-Louis, derrière la butte Jouvelle. De
la chambre à coucher du premier, la vue s'étend sur le bas de la vallée et
au delà de Sannois et d'Orgemont, dans la direction du Mont-Valérien. Il y a
dans cette maison une terrasse et, à l'extrémité, un donjon, d'où l'on aperçoit d'un côté Montmartre et Paris, de l'autre, la forêt et la ville de
Saint-Germain. Voir les maisons de Le Brun, ci-dessus, p. 202.

la fis meubler proprement, simplement. Je trouvai moyen de me faire d'une seule chambre, au premier, un appartement complet, composé d'une chambre, d'une antichambre et d'une garde-robe. Au rez-de-chaussée étaient la cuisine et la chambre de Thérèse. Le donjon me servait de cabinet, au moyen d'une bonne cloison vitrée et d'une cheminée qu'on y fit faire. Je m'amusai, quand j'y fus, à orner la terrasse qu'ombrageaient déjà deux tilleuls; j'en fis ajouter deux pour faire un cabinet de verdure, j'y fis poser une table et des bancs de pierre, je l'entourai de lilas, de seringat, de chèvre-feuille; j'y fis faire une belle plate-bande de fleurs parallèle aux deux rangs d'arbres, et cette terrasse, plus élevée que celle du château, dont la vue était du moins aussi belle, et sur laquelle j'avais apprivoisé des multitudes d'oiseaux, me servait de salle de compagnie. »

Peu de temps après s'être installé dans cette maison, Rousseau fit passer dans l'étude du notaire de Montmorency un acte de « reconnaissance et obligation », par lequel il déclarait que tout le mobilier appartenait à Thérèse Levasseur, sa « servante ». Cet acte nous permet de reconstituer l'ameublement de la maison. Dans la chambre à coucher, « une couchette à bas piliers, paillasse, lit et traversin de coutil rempli de plume, ainsi que deux oreillers avec leurs taies, deux matelas de laine, deux couvertures de laine blanche, deux draps de toile de ménage. » Le lit était recouvert de « la housse complète de serge verte, ornée de rubans de soie à chenille jaune à dessins. » Puis « une commode en bois de noyer, ayant deux tiroirs par le haut et deux plus bas, iceux fermant à clef et garnis de leurs entrées de cuivre et mains. » Au milieu de la chambre, une « table couverte de drap vert à damiers. » Les murs étaient ornés « d'une pendule de bois avec ses poids et cordages, et deux estampes encadrées, l'une représentant un portrait garni de sa glace, et l'autre un vase. »

Dans ce que Rousseau nomme son antichambre et sa garde-robe se trouvaient « une armoire cintrée à deux battants, fer-

mant à clef, de bois de chêne et de noyer, deux petits tiroirs au milieu et un grand en bas, item un fauteuil de commodité couvert de tapisserie à l'aiguille. »

Dans le donjon qui lui servait de cabinet, une tablette en forme d'encoignure sur laquelle Rousseau écrivait généralement debout (c'est là qu'il composa, devant un paysage splendide, l'*Émile* et finit *la Nouvelle Héloïse*); « deux tablettes à mettre livres, une table de bois noir couverte de cuir de la même couleur appliqué sur le dessus d'icelle, et quelques chaises de bois foncées de paille. »

Au rez-de-chaussée, c'est-à-dire dans l'appartement de Thérèse Levasseur, « une couchette à bas piliers sur laquelle sont une paillasse, deux matelas de laine, couverts de toile à carreaux, une couverture de laine blanche, traversin et oreiller de coutil remplis de plumes. Une table de bois blanc montée sur son châssis ployant. » L'acte de reconnaissance énumère ensuite les ustensiles de la cuisine, très simplement garnie. Jamais Rousseau ne se trouva plus heureux qu'à Mont-Louis, car il s'y sentait chez lui et délivré de tous les soucis que cause à un homme peu fortuné la fréquentation des grands. Cependant, brusquement il dut abandonner cette demeure après la publication de l'*Émile*. Il se sauva à Genève; mais banni de France, il le fut bientôt aussi de sa ville natale, puis du canton de Vaud, où il s'était réfugié chez son ami M. Roguin. C'est alors qu'une nièce de ce dernier, Mme Boy de la Tour, offrit à Rousseau une maison que son fils possédait au village de Motiers, dans le Val de Travers, comté de Neuchâtel. La maison que Rousseau occupa à Motiers n'existe plus qu'en partie; elle ne manquait ni d'art ni de goût. On peut en juger par les belles fenêtres, élégantes et curieuses, qui restent encore dans la partie conservée. Elles sont plus hautes que larges, et divisées en deux ou trois parties par des colonnes élancées sur lesquelles reposent des entablements triangulaires qui tendent à donner à ces fenêtres l'aspect d'ogives. La chambre de Rousseau, chambre à coucher et de

travail, n'a pas été changée; elle est petite, mal éclairée, orientée au nord, sans autre vue que la cour étroite et triste de la maison voisine; on y voyait encore, il y a peu d'années, la planche attachée au mur en pupitre, sur laquelle il écrivait debout. La cuisine est à côté, ainsi qu'une petite chambre, celle de Thérèse probablement. Ces deux pièces donnent sur une galerie extérieure tout en bois, et reposant sur d'épaisses colonnes de pierre. Lorsque Rousseau voulait éviter des visiteurs importuns et s'échapper, ce qui fut toujours une de ses préoccupations, il trouvait, au bout de la galerie, un escalier qui le conduisait à la grange, et de là dans les champs. Deux grandes pièces au soleil levant sur la grande rue, complétaient le logement qui avait tout le rez-de-chaussée pour entrée[1].

Voici un joli tableau de l'intérieur de Rousseau à Paris, quand il y revint habiter, rue Plâtrière, à peu près vis-à-vis de l'hôtel de la poste. Il a été tracé par Bernardin de Saint-Pierre. « Nous montâmes, dit-il, au quatrième étage, nous traversâmes une fort petite antichambre où des ustensiles de ménage étaient proprement rangés. De là, nous entrâmes dans une chambre où J.-J. Rousseau était assis en redingote et en bonnet blanc, occupé à copier de la musique. Il se leva d'un air riant, nous présenta des chaises et se remit à son travail en se livrant toutefois à la conversation.

« Près de lui était une épinette sur laquelle il essayait de temps en temps des airs; deux petits lits de cotonnade rayée de bleu et de blanc, comme la tenture de la chambre, une commode, une table et quelques chaises formaient tout son mobilier. Aux murs étaient attachés un plan de la forêt et du parc de Montmorency où il avait demeuré, une estampe du roi d'Angleterre, son ancien bienfaiteur; sa femme était assise à coudre du linge, un serin chantait dans sa cage suspendue au plafond; des moineaux venaient manger du pain sur ses fenêtres

1. *Rousseau au Val de Travers*, par Fritz Berthoud. (Fischbacher.)

ouvertes du côté de la rue, et sur celles de l'antichambre on voyait des caisses et des pots remplis de plantes, telles qu'il plait à la nature de les semer. Il y avait dans l'ensemble de son petit ménage un air de propreté, de paix, de simplicité qui faisait plaisir. »

Nous passerons enfin à la dernière demeure de Jean-Jacques, au château d'Ermenonville. Placée au centre du parc et coupant la vallée en deux parties, dont l'une est sauvage et l'autre champêtre, l'habitation, mal construite, est flanquée de quatre tours. La rivière de la Nonette passe sous un pont de bois qui fait communiquer les deux parties du village; elle tombe en cascade vis-à-vis du château, en remplit les fossés et coule ensuite à pleins bords au milieu d'une vaste prairie. En sortant du château du côté du midi on suit à gauche le long de la rivière un sentier ombragé qui mène à la grotte de la cascade, puis on arrive au *Désert* par un chemin montueux. C'est un lieu aride et sauvage; on y voit des rochers, dont l'un très escarpé est creusé en grotte et abrité par un toit de chaume; à l'intérieur sont aménagés une cheminée et un siège garni de mousse : c'est là que Jean-Jacques venait travailler et méditer.

Du haut de ce rocher la vue se promène au loin dans la campagne et suit les contours du lac qui baigne les pieds du rocher et traverse le parc en formant une multitude de petites îles plantées d'arbres d'espèces différentes. On lit sur quelques pierres voisines du rocher plusieurs pensées du philosophe.

En franchissant le pont on arrive à l'habitation qui contient encore plusieurs souvenirs du grand écrivain, la table sur laquelle il corrigea l'*Emile*, le clavecin où il se délassait en composant, l'herbier avec ses plantes bien rangées sur de belles feuilles de papier à lettres encadrées d'un trait rouge, étiquetées selon le système de Linné et disposées de manière à ce qu'on puisse distinguer au premier coup d'œil le *facies* propre à chaque genre et à chaque espèce. Dans la chambre de Rousseau se trouvent encore le fauteuil qu'il choisissait de référence et le

lit où il est mort âgé de soixante-six ans, le 2 juillet 1778. Il était arrivé à Ermenonville le 20 mai de la même année.

Montesquieu a passé une notable partie de sa vie, et a composé plusieurs de ses ouvrages dans la Gironde, au château de la Brède, où il était né le 18 janvier 1698. C'est une curieuse habitation de forme polygonale, entourée de larges fossés pleins d'eau ; ses murailles sont défendues à l'ouest par une grosse tour ronde haute de 30 mètres et couronnée de mâchicoulis. Une chambre de cette tour, datant du xve siècle et au-dessous du niveau de l'eau, servait jadis de prison. Trois ponts-levis protégés par des tours et des murailles donnaient accès dans le château. Au premier étage est installée la bibliothèque ; sur la cheminée une grande peinture de la fin du xve siècle représente vraisemblablement le roi Charles VII prenant possession de la Guyenne. Une porte fait communiquer cette pièce avec la chapelle. On montre encore la chambre de Montesquieu qui a conservé ses meubles et sa cheminée usée, dit-on, par le frottement de son pied. Quoiqu'il fût souvent à Paris ou en voyage, il revenait toujours avec joie dans sa maison natale. Il écrivait à son ami l'abbé de Guasco :

1er août 1744.

« L'air, les raisins, le vin des bords de la Garonne et l'humeur des Gascons sont d'excellents antidotes contre la mélancolie. Je me fais une fête de vous mener à ma campagne de la Brède, où vous trouverez un château gothique à la vérité, mais orné de dehors charmans, dont j'ai pris l'idée en Angleterre. Comme vous avez du goût, je vous consulterai sur les choses que j'entends ajouter à ce qui est déjà fait ; mais je vous consulterai surtout sur mon grand ouvrage (*l'Esprit des Lois*), qui avance à pas de géant depuis que je ne suis plus dissipé par les dîners et les soupers de Paris. Mon estomac s'en trouve aussi mieux et j'espère que la sobriété avec laquelle vous vivrez chez moi sera le meilleur spécifique contre vos incommodités. »

16 mars 1752.

« Enfin, je jouis de mes prés pour lesquels vous m'avez tant tourmenté; vos prophéties sont vérifiées; le succès est beaucoup au delà de mon attente; et l'Eveillé dit : *Boudri ben que M. l'Abbat de Guasco bis asco.* »

9 avril 1754 (de Paris)

« Je serai au mois d'août à la Brède. *O rus, quando te aspiciam!* Je ne suis plus fait pour ce pays-ci, ou bien il faut renoncer à être citoyen. Vous devriez bien revenir par la France méridionale : vous trouverez votre ancien laboratoire, et vous me donnerez de nouvelles idées sur mes bois et mes prairies. La grande étendue de mes landes vous offre de quoi exercer votre zèle pour l'agriculture.... »

A Paris, Montesquieu avait son hôtel dans la rue Saint-Dominique.

Auprès de ces grands noms de Voltaire, de Rousseau et de Montesquieu se placent naturellement ceux de d'Alembert et de Diderot et, à leur suite, de toute cette phalange d'écrivains célèbres enrôlés par eux dans la grande entreprise de *l'Encyclopédie.*

Diderot était fils d'un coutelier de Langres. Il fut envoyé à Paris pour achever ses études. Il habita longtemps rue des Deux-Ponts, dans l'île Saint-Louis. Il vivait médiocrement en donnant des leçons de mathématiques et de français, lorsqu'à trente ans il se maria; ne pouvant installer sa femme dans son galetas de garçon, il loua un petit appartement rue Saint-Victor. En 1750 nous le retrouvons rue de la Vieille-Estrapade. C'est au mois de novembre de cette année qu'il lança le prospectus de *l'Encyclopédie.* Il demeura plus tard rue Taranne. Il mourut rue de Richelieu, dans un bel appartement où l'impératrice de Russie l'avait installé à ses frais.

Enfant trouvé sur les marches de l'église Saint-Jean-le-Rond, d'Alembert ne connut d'autre maison familiale que celle de la

nourrice qui l'avait recueilli. Cette brave femme lui disait, le voyant acharné à l'étude : « Vous ne serez jamais qu'un philosophe. — Et qu'est-ce qu'un philosophe? demandait-il. — C'est un fou qui se tourmente pendant sa vie, pour qu'on parle de lui après sa mort. » Elle était vitrière rue Michel-le-Comte. D'Alembert habita chez elle quarante ans, dit Marmontel dans ses *Mémoires*, une petite chambre mal éclairée, mal aérée, avec un lit à tombeau, très étroit. Il n'aurait pas eu l'idée de changer, même pour se rapprocher de son amie Mlle de Lespinasse, qui, depuis qu'elle avait quitté Mme du Deffand, vivait avec les meubles dont lui avait fait présent la duchesse de Luxembourg, rue de Bellechasse. Mais une maladie subite le frappa; Bouvart, son médecin, ayant déclaré que l'appartement de la rue Michel-le-Comte lui serait funeste, on le transporta dans l'hôtel de Watelet, voisin du boulevard du Temple. Mlle de Lespinasse s'établit sa garde-malade, et quand d'Alembert revint à la santé, il alla vivre près d'elle. Elle mourut bientôt et, presque dans le même temps, d'Alembert perdit une autre excellente amie, Mme Geoffrin, qui l'aidait à oublier qu'il n'avait pas de famille. « Maintenant, s'écria-t-il en apprenant ce malheur, il n'y a plus pour moi ni soir, ni matin! » C'est alors, dit Marmontel, qu'il vint comme s'ensevelir dans le logement qu'il avait dans un entresol du Louvre : il n'en sortit plus; mais il y fut entouré, jusqu'à sa mort, de fidèles amis.

CHAPITRE XVI

SALONS PHILOSOPHIQUES ET LITTÉRAIRES — LE TEMPLE

Les salons ont joué un grand rôle dans l'histoire de la société du XVIIIe siècle : d'Alembert ne fut pas le seul à partager ses soirées entre celui de Mme Geoffrin et quelques autres qui sont restés célèbres. Mme Geoffrin donnait deux dîners par semaine : les lundis étaient réservés aux peintres, sculpteurs, architectes; les mercredis, aux littérateurs, aux philosophes et aux savants. Ses soirées, toujours terminées par un petit souper, réunissaient aux artistes et aux écrivains, des hommes appartenant à la plus haute noblesse, et des étrangers de passage à Paris.

La plupart se rencontraient déjà rue de Lille, chez Mme de Tencin. « Savez-vous ce que la Geoffrin vient faire ici, disait celle-ci à la fin de sa vie, elle vient voir ce qu'elle pourra recueillir de mon inventaire. » Mot méchant, appliqué à une femme dont elle n'avait ni le sens droit, ni la bonté. Mme de Tencin n'était qu'une intrigante d'un esprit supérieur, mais elle avait assez d'esprit pour retenir auprès d'elle des hommes tels que Fontenelle et que Montesquieu.

Le salon de la vertueuse Mme de Lambert, dont l'hôtel, situé à l'angle de la rue de Richelieu et de la rue Colbert, a été englobé plus tard dans les bâtiments de la Bibliothèque Royale, avait un caractère plus sérieux. « C'était, disait Fontenelle, à un petit nombre d'exceptions près, la seule maison qui se fût

préservée de la maladie épidémique du jeu, la seule où l'on se trouvàt pour se parler raisonnablement et même avec esprit selon l'occasion. »

Il faut nommer encore celui de Mme d'Épinay, chez qui l'on vit tour à tour, soit à Paris, soit à sa campagne de La Chevrette, Rousseau, Grimm, l'abbé Galiani; Diderot et les encyclopédistes; puis Mme du Deffand, qui, lorsqu'il lui fallut renoncer à briller dans la société de la duchesse du Maine, s'était retirée rue Saint-Dominique, à la maison de Saint-Joseph, fondée par Mme de Montespan; elle y avait entraîné toute la petite cour de Sceaux, et attiré tout ce qu'il y avait à Paris d'hommes de mérite et de beaux esprits. Montesquieu, de son château de la Brède, écrivait qu'il ne regrettait de Paris que les soupers de Mme du Deffand.

On sait que le Temple de Paris et l'enclos qui l'entourait furent habités, dans les deux derniers siècles de la monarchie, par un grand nombre de personnes dont quelques-unes portaient un nom illustre. Les grands prieurs ne demeuraient plus dans les bâtiments conventuels. En 1667, le grand prieur de Souvré fit construire par Mansart un vrai palais, qui ne coûta pas moins de 108000 livres, et qui fut encore embelli en 1720 par Oppenord. Les vastes terrains compris dans l'enclos s'étaient aussi couverts de maisons avec jardins. Mme de Sévigné, qui habitait au temps de cette transformation le faubourg Saint-Germain, ne pouvait se consoler d'avoir vu son amie, Mme de Coulanges, y contracter un bail de trente-cinq ans et y offrir un appartement à son frère, l'abbé de Coulanges. « Mon intérêt me rend si injuste, écrivait-elle à l'abbé, que je hais la belle vue et cette campagne toujours étalée, qui conte tous les secrets et tous les charmes du printemps, comme toutes les horreurs de l'hiver; en mille ans vous ne me feriez pas aimer cette fausse campagne. »

Les grands prieurs étaient alors des princes qui n'avaient de religieux que le titre. Sous Philippe de Vendôme surtout, le Temple devint le quartier général des esprits forts. Ses soupers et ses fêtes sont restés fameux par leur licence et par l'esprit

qui s'y dépensait. Plusieurs de ses commensaux habitaient l'enclos du Temple : le poète Chaulieu d'abord, que le grand prieur avait fait intendant général de ses biens; la Chapelle, Palaprat qui était son secrétaire, et qui hébergeait son collaborateur Brueys; et parmi les simples habitués, on peut citer La Fontaine, La Fare, Vergier, Saint-Aulaire, Mme Deshoulières, les abbés Fétu et de Châteauneuf, Servien, Campistron, plus tard, Jean-Baptiste Rousseau, etc.

D'autres salons que celui du grand prieur attiraient encore au Temple le monde élégant et littéraire : Voltaire, en 1720, fréquentait ceux du chevalier de Sully; les réceptions ainsi que le beau parc de la comtesse de Boufflers étaient aussi fort appréciés.

Il y avait encore nombreuse et brillante société au Temple, à l'époque, du grand prieur, prince de Conti, qui aimait aussi les réceptions mais sans le scandale de son prédécesseur. On connaît ses soupers dans le « salon des quatre glaces » et ses thés à l'anglaise[1], par les jolis tableaux d'Olivier qui sont au musée de Versailles, et par celui du Louvre, où l'on voit le prince causant avec Trudaine, le président Hénaut, Pont de Veyle, Meyran, les maréchales de Mirepoix et de Luxembourg, la comtesse de Boufflers et sa fille, les deux comtesses d'Egmont, le prince et la princesse de Beauvau, etc., tandis que devant un clavecin, est assis le petit Mozart, alors âgé de dix ans, que le violoniste Géliotte accompagne.

Deux maisons encore étaient connues alors comme les foyers du mouvement philosophique : celle de d'Holbach, que l'abbé Galiani nommait plaisamment « le maître d'hôtel de la philosophie » et qui fit beaucoup plus, on le sait, que de recevoir à sa table les écrivains de *l'Encyclopédie*; il demeurait au numéro 12 de la rue Taranne, et y fut assez longtemps le voisin de Diderot; puis celle d'Helvétius, située au coin de la rue Vivienne et de la rue Neuve-des-Petits-Champs, près du perron du Palais

1. H. de Curzon : *La Maison du Temple de Paris*, Hachette, 1888.

Royal. Ancien fermier général, connu par sa bienfaisance comme d'autres exerçant la même charge l'étaient par leurs exactions, possesseur d'une grande fortune, dont il faisait le plus honorable usage, il menait une vie fort simple dans son hôtel, y passant quatre ou cinq mois, et le reste de l'année dans sa terre de Voré, dans le Perche. Une fois par semaine, ses salons étaient ouverts non seulement aux encyclopédistes dont il était le collaborateur et l'ami, mais aussi à tous les hommes le plus en vue, Français ou étrangers, littérateurs, savants, économistes, artistes, grands seigneurs. Quand il mourut, en 1771, sa veuve se retira à Auteuil : elle était une demoiselle de Ligneville, nièce de Mme de Graffigny, qui l'avait élevée. Son esprit, sa beauté, sa bonté exerçaient sur tous ceux qui l'approchaient un charme irrésistible. Quand elle rouvrit sa maison, la « société d'Auteuil » acquit bientôt une grande célébrité. Elle vécut assez pour voir la fin de l'ancien régime et de nouveaux hôtes succéder dans sa maison à ceux qui avaient fréquenté l'hôtel d'Helvétius. Franklin y fut fêté avec éclat pendant le séjour qu'il fit à Paris. Bonaparte s'y reposa au retour de l'expédition d'Égypte. « Vous ne savez pas, lui dit la maîtresse du lieu, combien on peut trouver de bonheur dans trois arpents de terre ! »

CHAPITRE XVII

BUFFON — LINNÉ

La plupart des écrivains en renom du xviiie siècle ont collaboré à *l'Encyclopédie*, sans excepter les plus illustres, Voltaire, Montesquieu, Rousseau, Buffon. L'année même (1749) où Diderot conçut le plan de *l'Encyclopédie* est aussi celle qui vit paraître les premiers volumes de l'*Histoire naturelle*.

Buffon, né à Montbard, vint, très jeune encore, demeurer à Dijon avec son père, qui avait acheté une charge de conseiller au parlement de Bourgogne. Celui-ci, prévoyant que ses séjours dans cette ville seraient fréquents et de longue durée, acquit l'ancien hôtel de Quentin dans la rue du Grand-Pôtet. Le Conseil municipal de Dijon a consacré ce souvenir en donnant à cette rue le nom de Buffon, et en faisant placer sur la maison une inscription commémorative. En 1732, le conseiller, qui s'était remarié, se vit obligé de vendre la terre de Buffon ; mais son fils, qui tenait à cette propriété dont il portait le nom, la racheta. Il y passa la plus grande partie de son existence.

En 1734, il entreprit de restaurer et d'embellir la maison natale que son père avait entièrement abandonnée pour le séjour de la ville. Son ami l'abbé Le Blanc, « fumant comme un grenadier », se chargea de surveiller les ouvriers. Plusieurs maisons du voisinage furent achetées, et le château de Montbard devint tel que nous l'a décrit Millin, en 1804, dans son *Voyage dans les départements du midi de la France*.

« La maison de Buffon ressemble plutôt à une grande habitation bourgeoise qu'à un château, elle est placée sur la Grande-Rue, et la cour est derrière. Il faut monter un escalier pour entrer dans le jardin; ce jardin est établi sur les ruines de l'ancien château, dont les murs forment les terrasses. Au sommet il existe encore une tour octogone, c'est celle dans laquelle Buffon a fait ses observations sur le vent réfléchi; son élévation est de 140 pieds au-dessus de la petite rivière de Brenne, qui traverse la ville. Ce jardin pittoresque et singulier n'est pas aussi bien entretenu que du temps de son illustre propriétaire, mais les arbres étrangers qu'il y avait rassemblés en très grand nombre, y forment des bosquets agréables; cependant on n'y voit plus les fleurs que Buffon aimait à mêler aux arbres avec profusion. Les potagers sont au sud-ouest, sur sept terrasses; les jardins sont, en tout, composés de treize. Il eût été impossible de tirer un parti plus avantageux d'une position si sauvage et si agreste.

« Le bon Lapierre[1] nous montra tous les lieux dans lesquels son maître se plaisait le plus; il nous fit voir surtout le cabinet dans lequel Buffon allait travailler dans les grandes chaleurs de l'été; il est placé dans un pavillon qu'on appelle la *Tour de Saint-Louis*. Hérault de Séchelles a décrit ce modeste laboratoire. On y entre par une porte verte à deux battants; l'intérieur ressemble à une chapelle à cause de l'élévation de la voûte et les murs sont peints en vert. Lapierre nous fit surtout remarquer un autre cabinet : c'est un petit bâtiment carré placé sur le bord d'une terrasse. Buffon s'y tenait pendant une grande partie de l'année, parce que l'autre endroit est trop froid. De ce pavillon la vue s'étend sur une plaine coupée par la rivière de Brenne et bordée par des coteaux qui présentent de très beaux sites. C'est là que Buffon a composé presque tous ses ouvrages : il s'y rendait au lever du soleil, faisait fermer exactement les volets et les portes, et travaillait jusqu'à deux heures à la clarté de quelques

1. Le vieux domestique de Buffon.

bougies. « Le bon Lapierre, mesurant les instructions à l'intérêt que nous y mettions, ne nous laissait rien passer; il nous fit voir la maison de Daubenton, cet assidu compagnon des travaux de Buffon; il nous montra l'escalier que Buffon montait tous les matins à cinq heures pour se rendre au cabinet que nous venons de visiter. »

On pourrait, à l'aide de l'inventaire dressé après la mort de Buffon, décrire toute sa maison. Le fameux cabinet de travail était éclairé par trois fenêtres, garnies chacune d'un rideau de toile de coton, blanc, encadré de toile d'Orange rayée et à fleurs; entre les croisées étaient placées « deux glaces dont la bordure est dorée, composées chacune de trente-six petites glaces carrées, surmontées par un cintre ou demi-rond aussi de glaces. » La cheminée en pierre était surmontée d'une glace dans un cadre peint en bleu; au milieu de la pièce se trouvait la table à écrire, tapissée en vert et couverte de toile cirée; devant, un gros fauteuil de tapisserie à fleurs avec des bras recouverts de velours d'Utrecht et un tapis bleu et blanc, « en forme de natte » pour poser les pieds. Un guéridon en marbre à pied doré, un lit de repos de brocatelle à fleurs rouge, un buffet, un paravent tendu de papier, six chaises de maroquin noir et deux de paille, complétaient l'ameublement. Les murailles étaient décorées de cent soixante-seize dessins, gravures, tableaux, portraits et bustes ou spécimens zoologiques.

La bibliothèque devait avoir assez bel air avec ses grands pans, couleur d'ocre jaune, ses fauteuils couverts de tapisserie bleue et jaune, à fleurs, ou de damas bleu, ses grands bureaux décorés de cuivre et d'écaille, et les portraits du maître et de la maîtresse de la maison par Drouais.

Dans la chambre à coucher, le lit était « à quatre colonnes, de satin brodé des Indes; » quatre pans de tapisserie de satin, parés, ornaient les murs ainsi que de grandes glaces; la cheminée était de marbre brèche avec un garde-feu de fer-blanc et une garniture en cuivre doré; une pendule dans sa boîte de

cuivre doré était accrochée à la muraille : six fauteuils de satin des Indes, aux montures dorées, que recouvraient des housses à carreaux étaient rangés contre les murs avec un secrétaire en marqueterie. Un fauteuil couvert de maroquin rouge était approché d'une petite table de bois à pieds de biche : elle supportait une grande écritoire en marbre blanc.

Il est intéressant de rapprocher de Buffon un autre grand naturaliste, le Suédois Linné, son contemporain.

« Un ignorant magister de village faillit, dit Cuvier avec indignation, faire d'un grand homme un obscur ouvrier. » Interrogé par les parents du futur auteur du *Système de la nature*, il assura que leur enfant n'avait d'autre vocation que celle de cordonnier. Le petit jardin que cultivait le père de Linné autour de la maison qu'il possédait dans le village de Stenbrohult empêcha son génie d'être étouffé à sa naissance ; c'est dans ce modeste enclos que Charles Linné commença à s'éprendre de la botanique. Il y obtint un petit coin de terre : c'était pour la famille le « jardin de Charles » ; il y passait la plus grande partie de ses journées, et y cultivait un échantillon de chacune des espèces variées qui croissaient dans l'enclos de son père.

Il fit ses études au gymnase de Wexio, puis à l'académie de Lund, enfin à l'université d'Upsal, où il se trouva dans le plus grand dénûment : il raconte lui-même que, n'ayant pas le moyen de s'acheter des souliers neufs, il s'efforçait de dissimuler avec des vieux papiers les trous de la paire unique qu'il possédait. Mais sa fortune allait changer. Le savant docteur en théologie Olaüs Celsius le prit en affection, le logea chez lui et l'aida à faire imprimer ses premiers ouvrages, qui rendirent bientôt son nom célèbre dans toutes les universités d'Europe.

A la fin de l'année 1741, il fut nommé professeur d'histoire naturelle à l'université d'Upsal. L'Académie fit reconstruire pour lui la maison du professeur décédé Olaüs Rudbeck, « qui n'avait, écrit-il, pour charpente que des anneaux de fer, et qui ressemblait à un vieux nid de hiboux. » Il s'y installa avec sa jeune

femme et son premier enfant. La nouvelle habitation, spacieuse et commode, était placée au milieu d'un vaste jardin botanique dans lequel Linné fit bâtir une orangerie, plus tard augmentée d'un musée. Il possédait en propre de riches collections de minéraux, de plantes, d'insectes et d'oiseaux, et une bibliothèque composée d'un nombre considérable d'excellents ouvrages. Les murs de son cabinet étaient ornés des portraits des naturalistes célèbres, Tournefort, Rajus, Morison, Rivinus, Vaillant, Boerhaave, Burmann, Plukenet. Sur la porte de sa chambre à coucher, meublée sans luxe, il avait fait écrire ces mots : *Innocue vivite : numen adest.* « Il était, écrit Cuvier, peu accessible aux honneurs du monde, vivant avec ses élèves qu'il traitait comme ses enfants : quelque plante singulière, quelque animal d'une forme peu ordinaire avaient seuls le droit de lui procurer de vraies jouissances. » Un des disciples de Linné, qui s'est distingué depuis dans les sciences sous le nom de Fabricius, logeait en hiver avec deux de ses camarades vis-à-vis de la maison du savant professeur. « Il venait nous voir presque tous les jours sans cérémonie, raconte-t-il, en robe de chambre rouge et en bonnet vert garni de fourrure, sa pipe à la main. Sa conversation était vive et agréable; il nous amusait du récit de beaucoup d'anecdotes relatives aux naturalistes suédois et étrangers qu'il avait autrefois connus.

« La vie que nous menions à la campagne n'était pas moins agréable. Nous logions dans une chaumière de paysan à peu de distance de sa maison. En été, Linné se levait ordinairement à quatre heures, il venait fréquemment nous voir à six, et après avoir déjeuné, faisait des leçons sur les ordres naturels des plantes jusqu'à dix. Alors nous l'accompagnions aux rochers voisins, où il était suffisamment occupé à décrire et à détailler leurs différentes productions jusqu'à midi, heure où il avait coutume de dîner; nous nous rendions ensuite chez lui et passions la soirée dans sa compagnie. Tous les dimanches nous recevions la visite de Linné et de toute sa famille. Nous

avions toujours un paysan qui jouait d'une espèce de violon, et nous dansions dans une grange avec une satisfaction infinie. Le vieillard, qui d'ordinaire était assis fumant sa pipe avec mon ami Zoega et nous regardant, se levait de temps en temps et se joignait à la danse polonaise, dans laquelle il surpassait de beaucoup les plus jeunes de la compagnie. »

A trois milles d'Upsal, dans la commune de Dannack, on voit l'habitation champêtre où Linné passa les dix dernières années de sa vie : elle se nomme Hammarby. Le jardin qu'il avait créé autour de sa demeure et qu'il appelait son *hortus sibiricus*, est dépouillé aujourd'hui des arbres et des fleurs qu'il y avait rassemblés. Des prairies s'étendent au bout de ce jardin jusqu'à un monticule aride où le grand naturaliste avait fait bâtir un pavillon destiné à renfermer ses collections. C'est un carré long, éclairé sur trois faces par une grande croisée; sur la quatrième est la porte d'entrée, au-dessus de laquelle on distingue encore les armes que le roi de Suède avait données à Linné. Au pied de la colline se développe un paysage magnifique coupé çà et là par de nombreux villages, où logeaient les disciples du grand naturaliste. Upsal et le fleuve Sala apparaissent au loin ainsi que les hautes montagnes de la Dalécarlie.

CHAPITRE XVIII

ÉCRIVAINS DE LA FIN DU XVIII° SIÈCLE

Buffon avait eu pour prédécesseurs au Jardin des plantes d'abord Hérouard, premier médecin du roi Louis XIII et Gui-Labrosse, son médecin ordinaire, qui en furent les véritables fondateurs; puis, après un intervalle de quelques années, sous l'administration de Colbert, Fagon, premier médecin de Louis XIV et neveu de Gui-Labrosse, obtint la surintendance du jardin. Il était habile botaniste, et créa pour cette science une chaire qu'il occupa avec honneur. Un autre médecin du roi, Dionis, fit publiquement au Jardin des plantes la démonstration de la circulation du sang, découverte par l'Anglais Harvey, et que la Faculté de médecine de Paris refusait d'admettre. Fagon était domicilié à Versailles, rue de la Paroisse, au numéro 53; Dionis dans la même rue, au numéro 43. Le roi donna à Félix, le célèbre chirurgien qui l'opéra de la fistule, par acte daté du 17 février 1685, « une place à bâtir entre la maison de Dionis et celle de Fagon ». La surintendance du Jardin des plantes était réservée par privilège aux médecins du roi; mais ils se montrèrent moins bons administrateurs que savants professeurs, et le privilège fut révoqué. Dufay, physicien connu par ses découvertes sur l'électricité, fut le premier administrateur spécial du Jardin du roi. C'est lui qui, en 1739, se sentant dépérir, jeune encore, d'une maladie de langueur, demanda que Buffon fût son successeur. Le grand naturaliste créa, développa le

muséum; pour donner plus de place aux collections, il céda même ses appartements. Quand il mourut en 1788, le voyageur botaniste La Billardière le remplaça pendant trois ans. En 1791, Louis XVI nomma intendant Bernardin de Saint-Pierre, que désignait non sa science, mais l'immense succès de ses livres. Bernardin de Saint-Pierre était surtout l'auteur de *Paul et Virginie*; il avait, il est vrai, écrit auparavant les *Études de la nature*, et une sorte de réaction spiritualiste les opposait volontiers aux *Époques* de Buffon.

La maison natale de Bernardin de Saint-Pierre se voit encore au Havre. C'est un bâtiment très simple, sans ornements, à deux étages avec des mansardes : un jardin en dépend; Bernardin enfant y possédait un petit coin de terrain où chaque jour il allait « cherchant à deviner comment une grosse tige, des bouquets de fleurs, des grappes de fruits savoureux, pouvaient sortir d'une graine frêle et aride ».

A dix ans il fut mis en pension à Caen, chez un curé qui logeait dans un joli presbytère aux portes de la ville. Il y trouva le volume de *Robinson Crusoé*, qui décida son premier voyage à la Martinique. Ce fut le premier pas dans cette carrière aventureuse qui le mena tour à tour en Allemagne, à Malte, en Hollande, en Russie, à l'île de France. Après tous ses voyages il revint à Paris plus pauvre que jamais. Il se logea quelque temps à l'hôtel de Rouen, rue de la Madeleine-Saint-Honoré, puis rue Saint-Étienne-du-Mont, où « il se mit dans ses meubles », dans une mansarde, chez la vieille servante qui l'avait élevé. Cette pauvre femme gagnait par un travail assidu six sous par jour, qui suffisaient à sa subsistance, « quand le pain n'était pas trop cher ». Recommandé à d'Alembert, Bernardin de Saint-Pierre fut reçu dans le salon de Mlle de Lespinasse et se mêla à la société philosophique; mais il n'y réussit pas, et retourna à la solitude. La réputation et la fortune lui vinrent après la publication des *Études de la nature*. Le succès bien plus éclatant encore de *Paul et Virginie*, le rendit assez riche

pour acheter une petite maison avec un jardin dans la rue de la Reine-Blanche à l'extrémité du faubourg Saint-Marceau. C'est de là qu'il alla au Jardin des plantes. Il venait de se marier avec la fille de l'imprimeur des *Études*, Mlle Félicie Didot; il était dans sa cinquante-septième année, elle en avait à peine vingt. Quand la tourmente révolutionnaire le força de quitter ses nouvelles fonctions, il alla s'établir dans une petite île de la rivière d'Essonne, où il fit bâtir au milieu d'un agreste et charmant paysage, une maison lourdement décorée d'un prétentieux péristyle. Il avait dessiné le jardin, qui était, comme on le voit par les lettres adressées en ce temps à sa jeune femme, l'objet de ses continuelles recommandations. A la fondation de l'École normale, il fut nommé professeur de morale, mais n'y fit que quelques leçons, et il entra à l'Institut dès qu'il fut créé. En 1803, il habitait rue de Varenne, à l'hôtel de Broglie. Marié une seconde fois, à soixante-sept ans, avec une jeune pensionnaire de la maison de Saint-Denis, Mlle de Pelleport, il passa ses dernières années à Eragny sur les bords de l'Oise, dont il a vanté, dans une lettre à Ducis, la belle situation, les « cultures semblables à celles de la vallée de Montmorency, avec des lieux agrestes et rocailleux au sommet de ses collines, qui suivent à perte de vue les sinuosités de l'Oise ».

Ducis naquit à Versailles. On peut voir encore, rue de la Paroisse, la maison où il vint au monde; elle occupe actuellement le numéro 75, et porte cette enseigne : *A la bannière de France.* Le poète vécut toujours dans une extrême simplicité. Ses goûts étaient d'accord avec sa fortune. Il eût seulement rêvé d'avoir un petit bien champêtre qu'il ne put jamais acquérir. L'académicien Campenon, qui fut l'ami de Ducis, a raconté à ce sujet un entretien plaisant qu'il eut avec lui. Tous deux passaient en revue ses poésies.

« Quand nous en fûmes aux petites pièces qu'il adresse à *son logis*, à *son parterre*, à *son potager*, à *son petit bois*, à *son caveau...*, je ne pus m'empêcher de lui faire remarquer

en riant, que dans cent ans, il courrait le risque de mettre à la torture l'esprit de ses commentateurs. Il se mit à rire, et me raconta comment, ayant désiré inutilement depuis sa jeunesse d'avoir une maison de campagne avec un petit jardin, il avait pris le parti, à l'âge de soixante-dix ans, de se les donner de sa propre autorité de poète, et sans bourse délier. Il avait d'abord commencé par avoir la maison, puis le goût de la possession augmentant, il y avait ajouté le *jardin*, puis le *petit bois*, etc., etc. Tout cela n'existait que dans son imagination; mais c'en était assez pour que ces petites possessions chimériques eussent de la réalité à ses yeux. Il en parlait, il en jouissait, comme de choses vraies; et son imagination avait une telle puissance que je ne serais pas étonné que dans les gelées des mois d'avril ou de mai, on lui eût surpris un sentiment d'inquiétude pour son vignoble de Marly.

« Il me conta à ce sujet qu'un honnête et bon provincial, ayant lu dans les journaux quelques-unes des pièces où il chante ses petits domaines, lui avait écrit pour lui offrir ses services en qualité de régisseur, ne lui demandant que le logement et les honoraires qui seraient jugés convenables. »

En 1780, il loua, avec son ami Thomas, une petite maison à Marly : c'était presque la réalisation de son vœu le plus cher.

> Oh! qu'on me donne un enclos, un verger,
> Où l'eau serpente, où le zéphyr s'amuse;
> Un toit rustique où je puisse loger
> Moi, mon ami, le sommeil et ma muse,
> Et l'on verra si j'en voudrai changer.

Il le fallut bien cependant : l'humidité du logis le rendait malade et il dut s'installer à Auteuil.

Douze ans plus tard, sous la Terreur, nous le retrouvons cependant à Marly. Il vit là tranquille après son grand succès d'*Othello* et, tout entier à la poésie, prépare *Abufar*.

Il fut obligé toutefois, pour surveiller les répétitions de ses

pièces, d'avoir successivement plusieurs logements à Paris. En 1790, il habita rue de l'Oratoire ; en 1812 il avait un petit appartement rue de la Monnaie. Campenon raconte en ces termes une visite qu'il lui fit dans ce dernier logis :

« Je connaissais ce cabinet. C'était une misérable petite chambre, au sixième étage, n'ayant pour tout ameublement, entre quatre murs bien nus, qu'une gravure de Saint François son patron, une table, une chaise, quatre planches sur lesquelles on remarquait une *Imitation de Jésus-Christ, la Vie des Pères du Désert*, à côté d'un *Horace*, et dans le fond un grand coffre où se trouvaient pêle-mêle les manuscrits de ses ouvrages.

« Il y fit porter une seconde chaise et deux chaufferettes, car l'hiver commençant à se faire sentir, il n'y avait pas d'autre moyen d'échauffer cette pièce, et nous voilà installés... »

L'homme qui vivait avec cette austérité avait soixante-dix-huit ans. Napoléon avait voulu non seulement lui donner des honneurs en le faisant sénateur et en le décorant, mais lui assurer pour ses vieux jours une douce aisance : « Je suis, disait Ducis, catholique, poète, républicain et solitaire ». Il refusa tout.

Le poète revint finir ses jours à Versailles. Son appartement, toujours aussi modeste, était décoré de la manière la plus disparate des images de tout ce qu'il avait aimé. On y voyait singulièrement rapprochés au chevet de son lit un Christ et un bénitier, au pied la sainte Vierge et le portrait de Mlle Clairon, puis ceux de Talma, de Dante, d'un vieux gouverneur des pages, de Le Mercier, de Mlle de La Vallière, des dessins d'après ses tragédies, les gravures des *Sept Sacrements* du Poussin ; enfin entre les portraits de son père et de sa mère il avait placé la figure de Shakespeare. « Je n'oublierai jamais, dit encore Campenon, qu'étant allé le voir à Versailles par une assez froide journée de janvier, je le trouvai dans sa chambre à coucher, monté sur une chaise et tout occupé à disposer avec une certaine pompe autour de la tête de l'Eschyle anglais une énorme touffe de

buis : « Vous ne voyez donc pas, dit-il, que c'est demain la Saint-Guillaume, fête patronale de mon Shakespeare? »

Marmontel fut l'ami de Ducis, quoique d'un caractère bien différent du sien. Comme lui il habita Versailles, dans le temps qu'il était secrétaire des bâtiments. Il avait eu cette place par la faveur de Mme de Pompadour; il la quitta quand, grâce à la même protection, il obtint la direction du *Mercure de France*. Ayant résolu de se donner tout entier à sa nouvelle fonction, il vint habiter Paris. Mme Geoffrin lui offrit un logement dans sa maison, mais il ne voulut être que son locataire. Elle l'appelait « mon voisin ». Il était de ses dîners du mercredi. Il fut aussi bien de tous les salons où les hommes de lettres étaient alors recherchés. Cependant, au milieu de sa vie mondaine, Marmontel conserva toujours un certain amour de la vie champêtre, qui lui a fait écrire quelques-unes de ses meilleures pages. On connaît la charmante peinture du petit bien de Bort, en Limousin, où il avait passé son enfance. Le goût de la campagne le ressaisit à la fin de sa vie. Il délaissa l'appartement qu'il avait à Paris, rue Saint-Honoré, à côté de l'église des Feuillants, il céda ses logements de secrétaire de l'Académie française et d'historiographe de France à Versailles, pour 1800 livres, et alla vivre à Grignon, où il avait acheté une propriété. Trois fois par semaine, sa voiture l'amenait aux séances de l'Académie française. « Ma maison de campagne, dit-il dans ses *Mémoires*, avait pour moi, dans la belle saison, encore plus d'agrément que n'avait eu la ville. Une société choisie, composée au gré de ma femme, y venait successivement varier nos loisirs et jouir avec nous de cette opulence champêtre que nous offraient dans nos jardins, l'espalier, le verger, la treille, les légumes, les fruits de toutes les saisons. »

Ces hôtes, dont Marmontel aimait à s'entourer, c'était, avec Ducis, Morellet d'abord, dont son mariage l'avait fait le neveu; c'était Mably, Grétry, Thomas, qui, après avoir quitté la rue Saint-Sulpice pour la rue Villedo, fut obligé par sa déplo-

rable santé de chercher en Provence un ciel plus doux; il succomba; mais les autres amis de Marmontel, que nous venons de nommer, vécurent assez pour voir le siècle finir, la révolution s'accomplir et un autre monde commencer. Quant à lui, il mourut le 31 décembre 1799.

Marmontel avait commencé la fortune de Grétry, venu de Liège à Paris, sans ressources, en lui donnant ses premiers livrets d'opéra. Le musicien demeurait alors rue Traversière à un quatrième étage, et malgré sa pauvreté, s'y était marié par amour. Il devint riche; à la fin de sa vie, il était luxueusement installé au numéro 7 du boulevard des Italiens, et avait pour campagne l'Hermitage de Jean-Jacques à Montmorency, devenu sa propriété : c'est là qu'il mourut en 1813.

Grétry avait trouvé au milieu de sa carrière un auteur plus délicat à la fois et plus dramatique que Marmontel, Sedaine, qui, collaborateur de Monsigny, venait de donner des modèles à l'Opéra-Comique. Quand ce musicien, menacé de perdre la vue, renonça à composer, Sedaine venait de lui apporter le livret de *Richard Cœur-de-Lion*. « A qui dois-je le remettre? demanda le poète, à Dalayrac ou à Grétry? — A Grétry, répondit Monsigny, la veine est plus riche. »

La maison où Sedaine a écrit la plupart de ses aimables pièces existe encore : elle a été habitée après lui par un grand historien de notre temps, Michelet.

Qui songe aujourd'hui, en gravissant la rue montueuse, étroite et sale, qui passe devant la prison des condamnés à mort, pour s'en aller finir au seuil du Père-Lachaise, que ce chemin sinistre traversait, il y a moins d'un siècle, des lieux tout pleins de soleil et de verdure où croissait à foison la fleurette qui, dit-on, lui a donné son nom, la *roquette*?

Entre toutes les agrestes demeures qui s'échelonnaient le long de cette rue, il y en avait une que l'on se montrait avec respect, car on savait qu'elle avait été la maison du poète Sedaine. Elle avait encore ce cachet d'élégance seigneuriale que

s'était plu à lui donner le carrossier Ruelle, lorsqu'il la fit construire dans la première moitié du XVIIe siècle. Avec son large perron en pierre, haut de huit marches, ses deux étages, et ses toits en terrasse, d'où l'on découvrait toute la ceinture de collines verdoyantes qui enserre Paris, elle eût été digne de l'ancien maître des lieux, messire Charles-Henri Malon, seigneur de Bercy, de Charenton, de Conflans, et président au premier conseil du roi.

En l'année 1654, le président vendit au sieur Marin Gadray pour la somme de « cent livres », plus « quatre chapons sur cens et rente », ce terrain sur lequel ne s'élevait alors qu'un bâtiment de peu d'apparence, où le nouveau propriétaire logea une compagnie de Suisses de la garde royale. Quelques années plus tard, Marin Gadray se laissa tenter par la somme élevée que lui offrait Ruelle, le carrossier, et lui revendit maison et jardin. L'acquéreur congédia les Suisses et se construisit le petit hôtel qui existe encore. Il arrondit la terre qui l'entourait jusqu'à la mesure d'un arpent, et pour imiter en tous points les grands seigneurs, il planta devant l'entrée une allée d'arbustes rares à cette époque et fort chers, orangers, grenadiers, lauriers-roses. Peut-être le mûrier ombreux qui abritait le seuil de Michelet, lorsqu'il habita à son tour cette maison de 1818 à 1827[1], était-il un reste de la précieuse pépinière du carrossier. Au fond du jardin, enfin, celui-ci fit élever deux pavillons destinés probablement à loger, en été, son fils et sa fille, mariés tous deux. En 1750, les petits-enfants de Ruelle vendirent la propriété à Claude-François-Nicolas Lecomte, conseiller du roi en ses conseils, ancien lieutenant criminel au Châtelet. Ce magistrat, riche et généreux, était le protecteur de Sedaine.

Celui-ci avait trente-deux ans, au moment où fut acquise la

1. Nous empruntons ces détails au récit de Mme veuve Michelet, *Nouvelle Revue*, 1er janvier 1884.

Maison de Sedaine, à Paris.

maison de la rue de la Roquette, et comme il avait fait, on le sait, des études d'architecture, il s'occupa naturellement de remettre en état le bâtiment fort délabré. M. Lecomte et sa femme habitèrent l'hôtel, mais le jeune poète abandonna bientôt la chambre qui lui avait été attribuée, pour aller s'établir dans un des pavillons du jardin, enfoui dans un fourré vert et plein d'oiseaux : « Elle me parle surtout, ma muse fidèle, écrivait-il, quand j'erre sous ces ombrages doucement éclairés d'une lumière discrète. » Parfois il s'asseyait devant sa porte, et se mettait à écrire sur une table en pierre, longtemps respectée après sa mort ; ce fut là qu'il fit son chef-d'œuvre, *le Philosophe sans le savoir*. Il passait souvent ses après-midi dans la bibliothèque, installée dans le logis principal, et le soir il se délassait avec les amis choisis qui venaient quotidiennement, attirés par le charme de cette maison à la fois champêtre et parisienne, par l'aimable hospitalité de ses hôtes et par l'esprit délicat de Sedaine. C'étaient des artistes comme Houdon ou Pajou, des musiciens comme Grétry, Philidor, Monsigny, des écrivains comme Rousseau, Diderot, d'Alembert, Grimm, La Harpe, Ducis, Vadé, Duclos, Collé, Lemierre, de Vailly, Mme d'Épinay.

En 1818, quand Michelet vint s'établir dans la maison, il la trouva telle à peu près que Sedaine l'avait laissée. Dans le salon se dressait toujours le buste de l'auteur de *Rose et Colas*, par Pajou ; dans la bibliothèque, les rayons s'étageaient encore prêts à recevoir les auteurs chéris du poète, ce Molière, ce Shakespeare surtout, dont la première lecture le fit tomber en une « extase » qui lui valut ce mot spirituel de Grimm : « Vos transports ne m'étonnent pas, c'est la joie d'un fils qui retrouve son père qu'il n'a jamais connu. »

CHAPITRE XIX

ARTISTES DU XVIIIᵉ SIÈCLE

C'est avec Antoine Watteau que commence véritablement l'art du xviiiᵉ siècle. Fils d'un couvreur de Valenciennes, il vint à dix-huit ans à Paris, sans argent et sans hardes, d'abord chez un barbouilleur du pont Notre-Dame, qui lui fit faire à la douzaine des *Saint-Nicolas* et d'autres tableaux de vente courante, pour trois livres par semaine et la soupe tous les jours; il lui donnait probablement aussi le logement.

Le jeune artiste trouva cependant le temps de faire quelques études qu'il montra au peintre Claude Gillot. Celui-ci l'invita à venir demeurer chez lui. Watteau y passa quelques années; puis il se brouilla avec son maître, et trouva un troisième logis au Luxembourg, chez Claude Audran, peintre ordinaire du roi et concierge du palais. Là il put étudier à loisir Rubens, dans la galerie de Marie de Médicis, et esquisser les promeneurs dans les allées du jardin, « qui, dit Caylus, brut et moins peigné que ceux des autres maisons roïales, lui fournissoit des points de vue infinis. »

Il habita ensuite chez Sirois, le marchand de tableaux qui lui avait acheté sa première peinture, et enfin dans l'hôtel du riche financier Crozat, possesseur d'une splendide galerie où il se familiarisa avec les maîtres vénitiens.

Crozat avait fait construire ce palais en 1704, à l'extrémité de la rue de Richelieu, un peu au delà de la porte du même

nom récemment abattue. Il couvrait avec ses dépendances une superficie supérieure à 9 arpents et avait enlevé à l'hôtel de Grancey une vue sans pareille, au dire de Sauval. Le jardin s'étendait en terrasse jusqu'au rempart, et se prolongeait encore au delà sur une partie des terrains de la Grange-Batelière, dont Crozat avait fait son potager et son fruitier et qui étaient reliés au jardin par un chemin souterrain. Souvent aussi il emmenait le peintre, son hôte, à sa campagne, qui était cette belle propriété de Montmorency dont nous avons déjà parlé[1].

Mais Watteau « n'étoit pas sitôt établi dans un logement, dit le comte de Caylus, son ami, qu'il le prenoit en déplaisance. Il en changeoit cent et cent fois, et toujours sous des prétextes que, par honte d'en user ainsi, il s'étudioit à rendre spécieux. Là où il se fixoit le plus, ce fut en quelques chambres que j'eus en différans quartiers de Paris, qui ne nous servoient qu'à poser le modèle, à peindre et à dessiner dans ces lieux uniquement consacrés à l'art, dégagés de toute importunité. »

« Il allait un peu partout, dit à son tour M. Paul Mantz, quelquefois dans des quartiers éloignés chercher le calme et le silence. C'est dans un de ces accès de mélancolie qu'il alla un jour loger aux Porcherons.... Au commencement du xviiie siècle, les Porcherons, c'était presque la campagne, avec des jardins et des sentiers dont quelques-uns sont devenus des rues. »

Gersaint, gendre de ce Sirois qui avait jadis été l'hôte de Watteau, dit que le peintre, en quittant l'hôtel Crozat, alla se réfugier chez son beau-père « dans un petit logement, et défendit absolument de découvrir sa demeure à ceux qui la demanderoient. »

Au commencement de l'année 1719, nous le trouvons logé avec le peintre Nicolas Vleughels, un ami de récente date, « dans la maison du neveu de M. Le Brun, sur les fossés de la Doctrine chrétienne », c'est-à-dire dans la rue des Fossés-Saint-Victor,

1. Voy. plus haut, p. 201, les maisons du peintre Le Brun.

qui était très voisine de l'établissement des Pères de la Doctrine chrétienne. Elle est aujourd'hui confondue dans la rue du Cardinal-Lemoine, mais la maison existe encore au numéro 49 : c'est celle qui jusqu'à ces derniers temps passait à tort, comme nous l'avons dit, pour celle du peintre Le Brun[1].

Un beau jour Watteau quitta Vleughels et la maison Le Brun pour s'en aller à Londres. Quand il en revint, las et malade, il se mit à chercher un logis ; « il ne faisait plus qu'errer de différents côtés, » dit Caylus. Cette horreur des appartements clos et de la vie sédentaire ne s'explique que trop par la terrible maladie dont l'artiste se sentait frappé à mort. Il se fixa pourtant quelque temps chez Gersaint qui tenait boutique de tableaux au pont Notre-Dame, et là, pour « se dégourdir les doigts », prétendit son hôte, il peignit d'après nature et en huit jours, son fameux tableau *l'Enseigne*, qui fut, faute de place, disposé comme un plafond dans le magasin et que les curieux allaient voir en foule.

Watteau mourant éprouva bientôt l'impérieux besoin d'un air plus pur que celui de Paris. Son ami, M. Le Fèvre, intendant des menus, avait une maison à Nogent : il alla s'y installer. Ses derniers jours furent employés à donner des leçons à son élève et compatriote Pater, et à peindre un *Christ en croix* pour le curé de Nogent qui lui donna les dernières consolations. Il s'éteignit dans les bras de Gersaint, le 18 juillet 1721.

Watteau eut pour élèves directs Lancret et Pater. Le premier était le fils d'un graveur de la rue de la Calandre. Comme son maître, il changea souvent de logement. A l'époque où il fut reçu à l'Académie, en 1709, il demeurait sur le quai Neuf, aux Deux-Bourses ; en 1723, son domicile est indiqué sur le même quai, au Lion d'Or, et l'année suivante, quai de Harlai ; en 1727, on voit qu'il s'est transporté au quai de la Mégisserie, puis au quai de la Ferraille ; en 1728, à la Croix de Diamants ; en 1740, on

1. Voy. p. 200.

le retrouve dans une maison de la rue Saint-Nicaise, qu'il ne quitta plus jusqu'à sa mort. Pater était né comme Watteau à Valenciennes; il vécut et mourut à Paris, rue Quincampoix.

François Lemoyne, qui fut nommé premier peintre de Louis XV, après l'exécution du plafond du salon d'Hercule à Versailles, demeurait rue des Bons-Enfants.

Chardin était le fils d'un habile menuisier de la rue de Seine, qui faisait les billards du roi. Quand il se maria, en 1731, il alla s'établir rue Princesse au coin de la rue du Four-Saint-Germain; il y resta lorsqu'il se remaria, après un assez long veuvage, en 1744, et ne quitta cette maison, en 1757, que pour aller habiter au Louvre, comme tant d'artistes de ce temps, Boucher, La Tour, Tocqué, Roslin, Desportes, Lépicié, Fragonard, Jean-Baptiste Lemoine, le sculpteur, les Couston, Falconet, Pajou, Vien, les Moreau, les Dumont, les Vernet. Le roi avait donné à Joseph Vernet, en 1761, l'appartement laissé vacant à la mort du peintre Louis Galloche. Il était resté longtemps à Rome dans sa jeunesse et s'y était fort intimement lié avec le compositeur Pergolèse. Les deux artistes travaillaient souvent ensemble; le peintre avait installé, dans la chambre qu'il louait à un perruquier, un forte-piano pour son ami, qui, en revanche, avait fait porter chez lui un chevalet et une palette.

Il mourut au Louvre en 1789. Carle Vernet, son fils, était né à Bordeaux. Il épousa la fille de Moreau le jeune, le merveilleux dessinateur, qui demeurait alors rue du Coq; lui-même habitait l'appartement du Louvre qu'avait occupé son père : il y courut de grands dangers le 10 août 1792, quand la populace, s'étant imaginé que quelques Suisses échappés au massacre s'étaient réfugiés dans cette partie du palais, commença à tirer sur les fenêtres du palais. Il saisit son jeune fils Horace, tandis que Mme Vernet prenait sa petite fille, et ils s'enfuirent chez les Moreau.

Greuze avait eu aussi son logement au Louvre. Fils d'un maçon, dont on montre encore la pauvre maison dans la pitto-

resque petite ville de Tournus, il le fit venir à Paris, quand il eut obtenu ses premiers succès, et se logea avec lui dans la rue du Petit-Lion, aujourd'hui confondue dans la rue Saint-Sulpice. Il s'y maria et alla s'établir, en 1759, rue de la Sorbonne, jusqu'au moment où il fut admis aux galeries du Louvre. Quand la Révolution l'en eut chassé avec tant d'autres, il vécut négligé, oublié, jusqu'en 1805. Il demeura quelque temps rue Basse-Porte-Saint-Denis, et mourut enfin, fort misérable, au numéro 11 de la rue des Orties.

Clodion aussi survécut à la société élégante et frivole pour laquelle son talent gracieux était fait. Il avait épousé la jeune fille de Pajou ; mais ce mariage, mal assorti par l'âge (elle n'avait que seize ans, il en avait quarante-deux), ne fut pas longtemps heureux. Dans ses dernières années, il vécut à la Sorbonne, où un assez grand nombre d'artistes avaient trouvé un asile qui remplaçait pour eux les logements du Louvre. Il suffit de rappeler le plus illustre, Prudhon, qui y mourut si malheureusement.

Parmi les sculpteurs, nommons encore Pigalle, qui alla s'établir, après son mariage, rue Saint-Lazare, près du cabaret fameux de Ramponeau, et Houdon, qui passa sa vie à Versailles. Il y était né dans la maison de M. de Lamotte, dont son père était valet de chambre. Il mourut âgé de plus de quatre vingt-sept ans, à l'Institut.

CHAPITRE XX

MOZART — HAYDN — BEETHOVEN

Nous avons nommé, dans les chapitres qui précèdent, quelques musiciens français : nous ne devons pas omettre, et nous allons mettre à part dans celui-ci, trois des plus grands noms de la musique allemande.

On montre aux étrangers qui passent à Salzbourg deux maisons conservées depuis un siècle avec vénération : la première, qui porte le numéro 7 de la Getreidestrasse, est celle où Wolfgang Mozart vint au monde, le 27 janvier 1756. C'est un logis assez vaste à la porte encadrée d'ornements dans le goût du temps; la chambre natale a été transformée en un musée où l'on a recueilli une quantité de souvenirs du grand homme. La famille Mozart n'habitait que le second étage. L'autre maison, située sur la place Makart, autrefois place Annibal, est simplement désignée, à Salzbourg, sous le nom de la Wolhaus. Elle était, il y a un siècle, la propriété de Hagenauer, dont le nom revient souvent dans les lettres du père de Wolfgang. C'est dans ces deux maisons que le célèbre compositeur passa la première partie de sa vie : ces années d'enfance qui n'ont généralement dans l'histoire des grands esprits qu'un intérêt secondaire, ont eu une importance extraordinaire dans la courte existence de cet artiste de génie, qui, à six ans, jouait déjà du clavecin avec un merveilleux talent, qui, à huit, composait une symphonie à grand orchestre, et qui, à douze, écrivait la musique de ses premiers opéras.

Une partie de la jeunesse du compositeur se passa en voyages à travers l'Autriche, l'Allemagne, l'Italie, la France l'Angleterre, et les Pays-Bas.

En 1781, après l'éclatant succès de l'opéra *Idomeneo, re di Creta*, le prince-archevêque de Salzbourg se fit suivre à Vienne par Mozart et le logea dans son hôtel. Le jeune artiste fut ébloui par cet honneur imprévu. Il écrivait à son père, le 17 mars : «Maintenant parlons de l'archevêque. J'ai une *charmante* chambre dans la maison même où il demeure.... Brunetti et Ceccarelli logent dans une autre maison; *che distinzione!* mon adresse : Maison Allemande — Singerstrasse. »

L'archevêque était un homme avare et orgueilleux; il voulut contraindre Mozart à manger à l'office avec ses valets et à ne jouer que pour lui seul. Le musicien le quitta, après une scène des plus orageuses, et alla prendre pension chez Mme Weber : le caractère irascible de cette dame l'empêcha de rester longtemps son hôte, malgré les séductions de sa fille Constance, dont il s'était passionnément épris. D'ailleurs le logis n'était matériellement pas tenable. Le 22 août 1781, il annonce à son père qu'il est en pourparlers pour deux appartements : «Il paraît que M. de Arnhammer vous a écrit que j'ai déjà un logement?... Il est vrai que j'en ai déjà eu un, mais quel logement! bon pour des rats et des souris et non pour des hommes. A midi il fallait chercher l'étroit escalier avec une lanterne. La chambre aurait pu être appelée un petit cabinet; on y arrivait par la cuisine et il y avait une petite fenêtre à la porte. Il est vrai qu'on me promettait d'y mettre un rideau, mais en même temps on me priait de le rouvrir aussitôt que je serais habillé, parce que sans cela on n'y voyait clair ni dans la cuisine ni dans une autre chambre contiguë. La dame elle-même appelait la maison : *le nid aux rats*. Quelle noble demeure c'eût été pour moi, quand tant de personnes de distinction viennent me voir! »

A la fin du mois d'août, le jeune homme se décidait pour une chambre située au troisième étage d'une maison du *Graben*

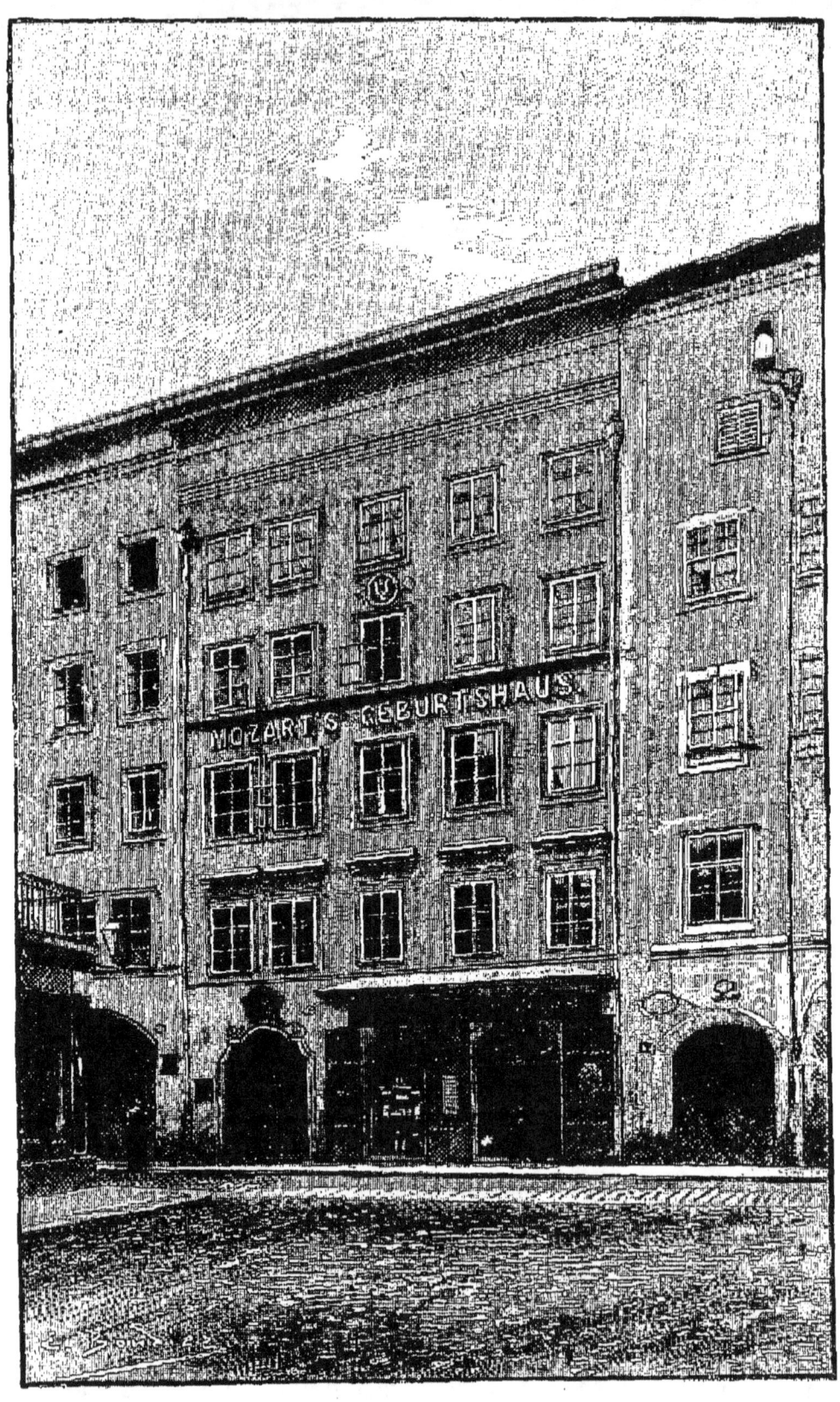

Maison natale de Mozart, à Salzbourg.

et portant le numéro 1175; il la dit « très jolie et bien arrangée » et ne donnant pas sur la rue « afin d'avoir plus de tranquillité ». C'était là encore un bien misérable logis, car lorsque son père lui demanda au mois de novembre de recevoir pendant quelques jours un de ses amis, de passage à Vienne, il fut obligé de refuser : « Je n'ai qu'une unique chambre qui n'est pas grande, écrivit-il, et qui est si bien remplie par l'armoire, la table et le piano que je ne sais où l'on pourrait installer encore un lit.... »

Il habita cependant la maison du *Graben* jusqu'à son mariage qui se fit l'année suivante. Une lettre adressée à sa sœur, le 13 février 1782, nous donne des détails sur sa vie de célibataire :

« Dès six heures du matin, en tous temps, on me frise et à sept heures je suis complètement habillé. Alors je compose jusqu'à neuf heures. De neuf heures à une heure j'ai mes leçons, puis je mange, quand je ne suis pas invité quelque part où l'on dîne, à deux et même à trois heures.... Je ne puis pas travailler avant cinq ou six heures du soir et souvent j'en suis empêché par un concert, sinon je compose jusqu'à neuf heures. Je vais alors chez ma chère Constance, où le plaisir de nous voir est généralement empoisonné par les aigres discours de sa mère.... A dix heures et demie ou onze heures, je rentre chez moi, cela dépend de l'impétuosité de sa mère et de mes forces à l'endurer.... J'ai l'habitude (surtout quand je reviens de meilleure heure à la maison) de composer un peu avant d'aller dormir, et puis... je me relève à six heures. »

Le 4 août 1782, Mozart épousa Constance Weber. Ne voulant pas, à tout prix, vivre sous le même toit que son acariâtre belle-mère, il avait loué un petit appartement au deuxième étage sur le Grand-Pont. « Vous ne savez pas du tout (mais peut-être que si) où je demeure?... écrivait-il à son père : dans la même maison que nous avons habitée il y a quatorze ans, sur le Grand-Pont, maison Grunwald; mais maintenant elle s'appelle maison Grosshaupt, numéro 387. »

Il ne resta pas longtemps dans ce logis, comme nous l'apprend la curieuse lettre suivante, qui est datée du 22 janvier 1783.

« La semaine passée, j'ai donné un bal dans mon appartement, mais bien entendu les *chapeaux* (les messieurs) ont payé chacun deux florins. Nous avons commencé à six heures du soir et fini à sept. — Quoi! rien qu'une heure? — Non! non! à sept heures du matin! Mais vous n'allez pas comprendre que j'aie eu assez de place pour cela? — Bon, voilà qu'il me vient à l'idée que j'ai toujours oublié de vous écrire comme quoi, depuis un mois et demi, j'ai pris un autre logis!.. mais il est aussi sur le Grand-Pont, quelques maisons plus loin. Nous habitons donc Petite maison Herberstein, numéro 412, au troisième étage, chez M. Wezlar, un riche juif. Eh bien! j'ai là une chambre de mille pas de long sur un de large et une chambre à coucher, puis une antichambre et une belle grande cuisine. A côté de nous, il y a en outre deux grandes belles pièces qui sont encore vacantes; ce sont elles que j'ai employées pour notre bal privé. »

Mozart resta cinq ans chez M. Wezlar : celui-ci eut alors besoin de l'appartement du compositeur et, très généreusement d'ailleurs, s'employa à lui chercher une habitation provisoire dont il paya deux mois de terme. Mozart annonce ce changement de domicile à son père, le 21 mai 1783. « Voilà seulement que je m'aperçois que depuis tout ce temps déjà je suis dans mon second logement et que je ne vous l'ai pas encore écrit! Le baron Wezlar a reçu une dame dans sa maison, et alors, pour lui faire plaisir, nous nous sommes installés, sans attendre le terme, dans un mauvais logis sur le *Kohlmarkt* (marché au charbon). Nous avons cherché un bon logement et nous l'avons trouvé sur la *Judenplatz* (place des Juifs); c'est là que nous sommes à présent. « Voici donc notre adresse : *Judenplatz*, maison Burg, numéro 244, premier étage. »

Mozart n'aurait pu refuser le secours de M. Wezlar; malgré son talent et sa célébrité, la pension qu'il recevait de l'empereur

était misérable, et l'obligation où il était de fréquenter dans la haute société lui causait de grandes dépenses. Le 17 juin 1788, dans une lettre émouvante adressée à M. Puchberg, où il lui dépeint le triste état de ses affaires et le supplie de lui prêter quelque argent, il donne des détails sur une maison où il vient de s'installer : « Nous couchons aujourd'hui pour la première fois dans notre nouveau logement où nous resterons hiver et été. Je trouve cela au fond indifférent, sinon meilleur, et je n'ai pas, après tout, grand'chose à faire en ville ; je pourrai travailler plus à loisir, n'étant pas exposé à recevoir tant de visites ; et si je suis obligé, pour raison d'affaires, d'aller en ville, ce qui, du reste, arrivera assez rarement, le premier fiacre venu m'y mènera. Et puis le logis est meilleur marché et sera plus agréable le printemps, l'été et l'automne, puisque j'ai aussi un jardin. « L'adresse est : Wahringergasse, aux Cinq Étoiles, numéro 135. »

Au printemps de l'année 1791, Mozart habitait le premier étage au numéro 970 de la Rauhensteingasse ; cette maison portait la désignation spéciale de Kaiserhaus. Sa femme, qui attendait à cette époque son deuxième enfant, logea quelque temps dans un tout petit appartement chez le syndic de Baden, aux environs de Vienne. Le compositeur venait passer près d'elle ses jours de loisir ; il en profitait pour prendre quelque exercice et le matin à cinq heures, se levait sans la réveiller pour monter à cheval ; jamais il n'oubliait de laisser à son chevet un petit mot pour lui souhaiter le bonjour et lui indiquer l'heure probable de son retour. Ce furent ses derniers beaux jours ; le 5 décembre 1791, il s'éteignait à Vienne dans sa maison de la Rauhensteingasse. Il n'avait pas trente-cinq ans.

Haydn, de vingt-quatre ans plus âgé que lui, prolongea sa vie jusqu'en 1809. Il avait acheté dans sa vieillesse une petite maison dans un faubourg de Vienne, il y mourut, mais son tombeau est à Eisenstadt où il avait longtemps vécu, dans la maison du prince Antoine Esterhazy, et composé ses plus belles symphonies.

Beethoven aussi passa de longues années à Vienne; il était né à Bonn, dans une maison qui porte aujourd'hui son nom : c'est une habitation des premières années du xviiie siècle, avec boutique au rez-de-chaussée, trois étages réguliers éclairés par une rangée de fenêtres carrées à petites vitres hexagones, et au-dessus un haut pignon dont la double rampe est bordée d'accolades mises bout à bout. C'est au second étage qu'est né Beethoven, et que les étrangers vont chercher ses reliques et ses souvenirs.

CHAPITRE XXI

GŒTHE — SCHILLER

Weimar montre avec orgueil à ses visiteurs la maison où Gœthe[1] a passé la plus grande partie de sa vie, et où il est mort,

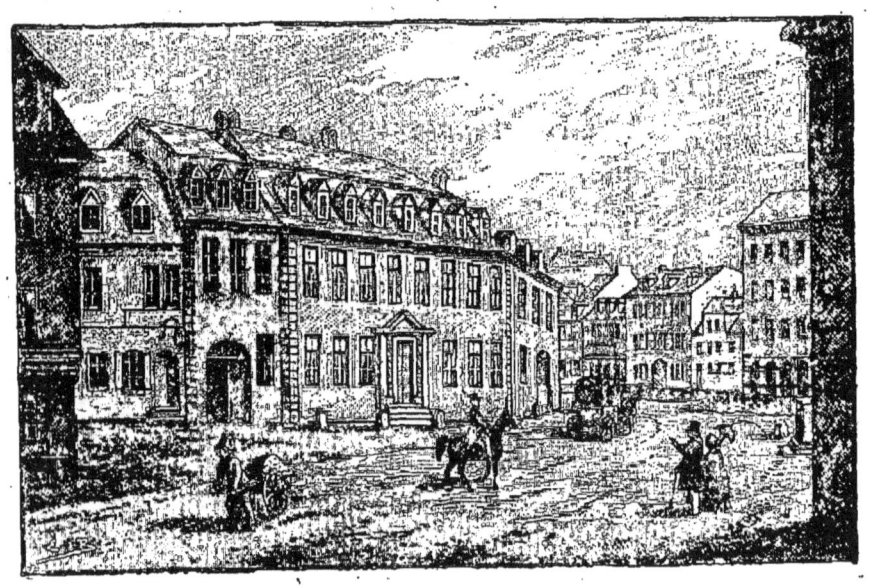

Maison de Gœthe, à Weimar.

s'éteignant doucement à quatre-vingt-deux ans, après avoir savouré pendant près d'un demi-siècle toutes les jouissances que

1. Nous devons à M. E. Délerot, le traducteur connu des *Conversations de Gœthe*, recueillies par Eckermann, les renseignements qui vont suivre sur es intérieurs de Gœthe et de Schiller.

peut donner une gloire universellement reconnue. Dans cette demeure venaient en pèlerinage non seulement les écrivains de tous les pays, mais aussi les souverains, heureux et fiers de causer quelques instants avec « le prince de la littérature allemande ».

Rien de particulier ne signale au dehors cette demeure historique : c'est une construction du siècle dernier qui aujourd'hui paraît assez surannée; aucun luxe d'architecture ne la fait remarquer. Elle est placée sur l'un des côtés d'une place de médiocre étendue (la place des Dames), entourée d'autres maisons assez vulgaires.

Mais dès qu'on franchit la porte d'entrée, l'impression est tout autre. Du premier coup d'œil, on reconnaît l'habitation d'un homme qui a le goût des choses d'art et le culte de l'antiquité. L'escalier refait par Gœthe, après son retour d'Italie, a grand air et est orné de nombreux moulages de statues grecques. On n'est plus dans une petite ville d'Allemagne, on est transporté dans un *palazzino* italien. Gœthe avouait même plus tard que, cédant trop à son désir de rappeler les beaux et larges vestibules qui lui avaient tant plu à Rome, il avait pris tout l'espace disponible pour l'escalier, et n'avait plus laissé assez de place pour les chambres d'habitation. L'artiste l'avait emporté sur le chef de famille, ce qui, du reste, est assez d'accord avec l'ensemble de la manière d'être de Gœthe.

En haut de cet escalier italien s'ouvrait l'appartement du poète. Sur le seuil de la première pièce on lisait, comme dans une maison de Pompéi, l'inscription de bon augure : SALVE. Deux ou trois salons suivaient, tous meublés avec la plus grande simplicité, mais décorés d'une foule de belles gravures, de bonnes copies, parmi lesquelles on distingue les *Noces Aldobrandines*, recouvertes d'habitude de rideaux verts pour les défendre contre les rayons du soleil. C'est dans ces pièces, à la fois très simples et très riches en œuvres d'art, que Gœthe donnait ses soirées ou recevait ses visiteurs. Là aussi se trouvaient, au-dessous des gravures et des tableaux, des meubles

remplis de collections d'histoire naturelle, car il ne faut pas oublier que Gœthe était au moins autant un savant qu'un artiste. Il attachait même au fond plus d'importance à ses théories sur la lumière et sur le transformisme qu'à ses poésies, qui en effet lui avaient coûté infiniment moins de temps et de peine.

Au delà de l'appartement de réception, on trouvait la pièce intime par excellence : le cabinet de travail. Ici la simplicité

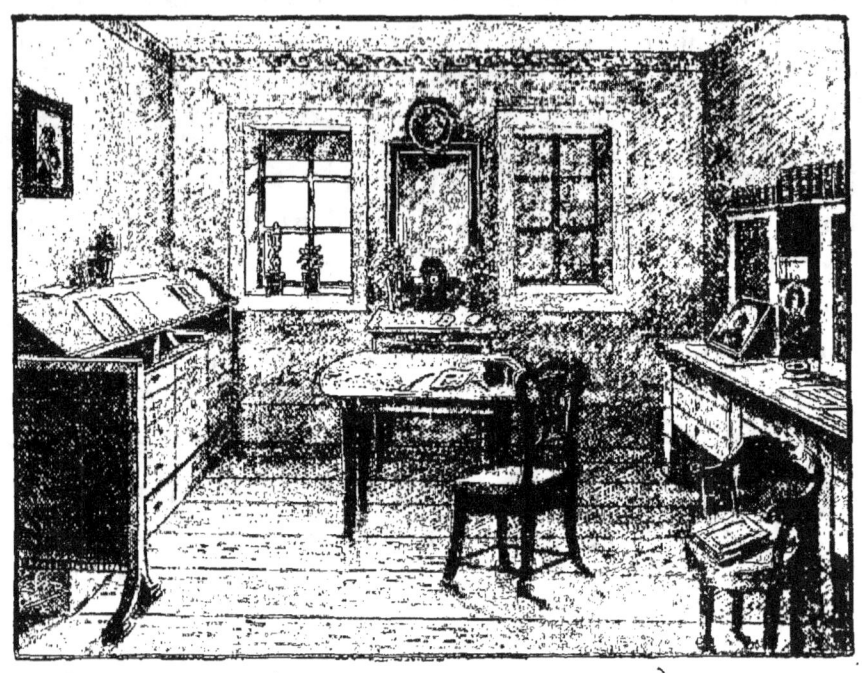

Cabinet de travail de Gœthe.

touchait à la nudité. Gœthe ne pouvait pas supporter autour de lui le luxe banal d'un mobilier à la mode. « Dès que je suis dans une pièce richement meublée, disait-il, je ne peux plus penser, et je deviens inerte d'esprit…. Au contraire, une habitation mesquine, comme la mauvaise chambre où je vis d'habitude, dans un *ordre* un peu *désordonné*, un peu bohème, voilà ce qui me convient; cela laisse à ma nature pleine liberté pour agir et créer. » Sur la fin de sa vie, obéissant aux conseils de sa belle-fille, il s'était un jour acheté « dans une vente publique », un

bon fauteuil d'occasion. On l'installa dans le cabinet, mais, quelques jours plus tard, il disait à son ami Eckermann : « Je ne m'en servirai guère ou pas du tout, car toute espèce d'aise est contraire à ma nature. Vous ne voyez aucun sofa dans ma chambre; je suis toujours assis sur ma vieille chaise de bois, et voilà seulement quelques semaines que j'ai fait ajouter une espèce d'appui pour ma tête. Un entourage de meubles élégants et commodes suspend ma réflexion et me plonge dans un état de bien-être passif. A moins qu'on n'y soit habitué depuis sa jeunesse, de beaux appartements et un beau mobilier ne *conviennent qu'aux gens qui n'ont et ne peuvent avoir aucune pensée.* »

Conformément à ces principes, le principal meuble du cabinet, une espèce de long pupitre-casier, était tout simplement en bois blanc. C'est sur ce pupitre plus que modeste que Gœthe, debout, a écrit la plupart de ses poésies. Quant à ses ouvrages en prose, il les dictait d'habitude à un secrétaire, assis à une petite table au milieu du cabinet.

Belles gravures, bons tableaux, médailles rares, collections curieuses d'histoire naturelle, tel était donc le seul luxe que Gœthe admît dans son intérieur. Il y avait cependant un autre luxe qu'il se permettait. Derrière sa maison était un vaste jardin, et, dans ce jardin, Gœthe cultivait avec le plus grand soin de fort belles fleurs. Il avait en particulier la passion des roses. A la belle saison, il montrait avec orgueil sa collection. La rose, en effet, savait flatter en même temps le savant et l'artiste. Elle était une application éclatante des théories du transformisme, par la métamorphose des étamines en pétales et, par là, elle intéressait le naturaliste; par le charme de ses formes et de ses couleurs, elle ravissait le poète amoureux de la beauté. Dès que le printemps commençait, Gœthe aimait à déjeuner dans ce jardin, où il avait fait installer un pavillon, et on le surprenait parfois là, entouré de fleurs, de minéraux, d'insectes, d'échantillons variés d'histoire naturelle, se livrant à des méditations d'où sortait tantôt une nouvelle poésie pour le

Divan, ou un nouveau paragraphe de sa théorie des couleurs.

Ce jardin de ville ne suffisait pas à l'amour de Gœthe pour le plein air. A quelques minutes en dehors de Weimar, au bord de l'Ilm, au pied d'un coteau boisé, il possédait une petite maisonnette, entourée d'un véritable petit parc, et c'est là qu'il se plaisait à passer l'été, loin des bruits vulgaires de la rue, entouré d'arbres splendides qu'il avait plantés, ayant devant lui une vaste prairie silencieuse où l'Ilm coulait à pleins bords.

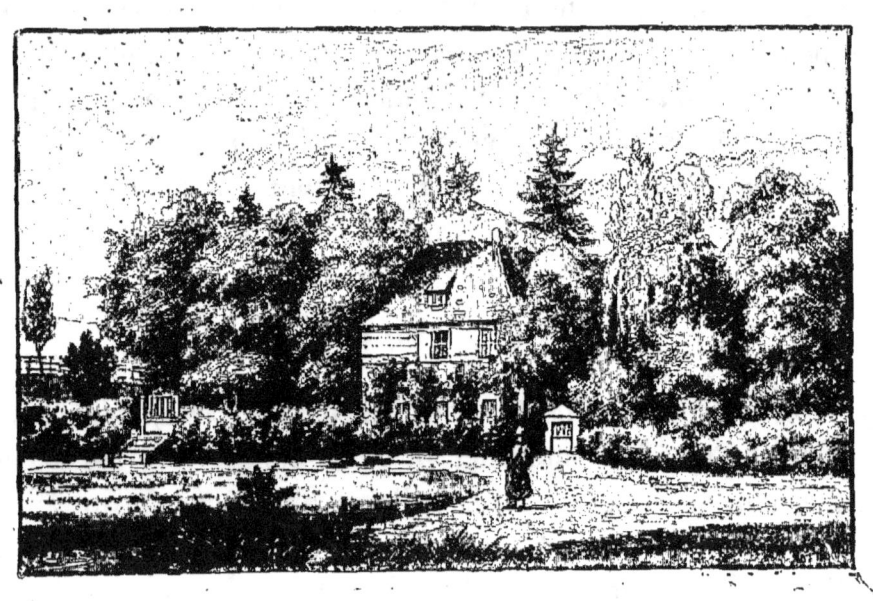

Jardin de Gœthe, à Weimar.

Rien de plus paisible que cette retraite champêtre, mais rien aussi de plus surprenant que sa simplicité d'installation. Comme on l'a dit, un jardinier de bonne maison refuserait aujourd'hui d'habiter cette demeure que Gœthe déclarait délicieuse, et où il trouvait ces rêveries qui devenaient un jour ou l'autre d'exquises et immortelles poésies.

On s'est parfois étonné que Gœthe ait pu se résigner à passer toute sa vie dans une petite ville, et n'ait pas préféré Munich ou Berlin. Aurait-il donc trouvé dans ces cités bruyantes ce que son prince et Weimar lui avaient si largement donné, et ce que le poète

désire avant tout : le calme, l'espace, l'amitié persévérante, le commerce quotidien avec la nature et la liberté illimitée de la rêverie?...

Ici vécut Schiller. Il faut cette inscription, si éloquente dans sa brièveté, pour que le passant s'arrête, et non sans émotion, devant une petite maison du quartier neuf de Weimar. Certes, la demeure de Gœthe était modeste, mais elle paraît luxueuse à côté de celle de son rival et ami. Là se retrouve et se reconnaît encore une fois le contraste des deux destinées : l'une, heureuse, brillante, facile; l'autre, tourmentée, pénible, assombrie par la pauvreté. Il n'y a plus là, comme chez Gœthe, une espèce de petit musée artistique et scientifique, amassé lentement et avec amour pendant un séjour de plus d'un demi-siècle dans la même demeure : c'est l'abri passager d'une famille poussée çà et là par le sort, et qui se blottit enfin, après bien des orages, dans un nid où elle croit trouver le repos, mais où bien vite la mort vient frapper un coup terrible. Schiller, après avoir été professeur à Iéna, avait pu s'installer à Weimar, et se livrer tout entier au travail poétique. Il choisit sur l'Esplanade, c'est-à-dire dans une partie de la ville alors très solitaire, cette maisonnette où il composa ses derniers chefs-d'œuvre. C'est sur le seuil de la porte de cette maison que, le soir du 29 avril 1805, Gœthe, qui était venu voir son ami, lui donna, en lui disant adieu, une poignée de main qui devait être la dernière. Schiller mourut le 9 mai suivant. Il est aujourd'hui difficile de retrouver les anciennes dispositions intérieures de la demeure du poète; elle a été habitée maintes fois. Son cabinet de travail cependant a été conservé; on y voit encore sa table, et un clavecin où il se plaisait à faire un peu de musique. Il y a une quarantaine d'années, un traducteur de *Faust*, Gérard de Nerval, visitait cette chambre avec Liszt. Le clavecin fut rouvert un instant, et de cet instrument bien vieilli et toujours muet, le grand pianiste sut tirer encore quelques sons mélodieux, hommage poétique dont le souvenir fait désormais partie des traditions que rappelle l'humble demeure du noble poète.

CHAPITRE XXII

PERSONNAGES CÉLÈBRES A LA FIN DU XVIIIᵉ SIÈCLE

Quoique né en 1732, et contemporain des philosophes et des encyclopédistes, Beaumarchais est déjà l'homme d'un siècle nouveau. Avec lui la Révolution commença, le jour où fut joué *le Mariage de Figaro*.

C'est dans une boutique d'horloger que vint au monde Pierre-Augustin Caron, qui ajouta à ce nom celui de Beaumarchais.

> A l'instant qu'il naquit
> Il montra tant d'esprit,
> Un si grand savoir-faire,
> Que ses parents charmés
> Disaient : « C'est un Voltaire
> Dont nous sommes accouchés. »

Ainsi chantait naïvement sa sœur Julie « pour fêter Pierrot », à l'un de ses anniversaires. En attendant qu'il réalisât cette belle prédiction, il fallut que le jeune Caron se distinguât dans l'horlogerie. « L'amour d'une si belle profession, lui disait son père, doit vous pénétrer le cœur et occuper uniquement votre esprit. » La boutique paternelle était située rue Saint-Denis, presque en face de la rue de la Ferronnerie; elle n'était pas éloignée de l'antique hôtel de Bourgogne, où, comme Molière, il prit la passion du théâtre. Il demeura ensuite rue des Cinq-Diamants; puis rue de Tournon, et après son premier mariage,

rue de Braque, au Marais. Devenu veuf en 1768, il ne se remaria que dix ans après, et alla habiter, au numéro 26 de la rue de Condé, une maison qui appartint longtemps à sa famille; elle est encore telle qu'au temps où il l'acheta 60 000 francs : dans les balustres des fenêtres on déchiffre aisément les initiales C, A. Bien des fois, dans sa correspondance d'Espagne, le jeune Caron parle des « bonnes gens de la rue de Condé ».

Beaumarchais possédait à la fin de sa vie jusqu'à six maisons qui, toutes ensemble, ne lui avaient pas coûté moins de 1 941 063 francs. L'une d'elles était située rue de Montreuil, une autre rue de Ménilmontant, deux qui faisaient le coin des rues des Marais et Grange-aux-Belles, enfin la plus considérable fut ce grand hôtel qu'il se fit construire et qu'il habita, à l'angle du boulevard Saint-Antoine et de la rue Amelot. On possède encore la feuille de papier où il esquissa grossièrement le plan de la demeure qu'il souhaitait, et l'on conserve les dessins et les lavis qu'exécutait sous ses yeux son architecte. Cette habitation était composée de deux parties, l'une qu'il se réserva pour son usage particulier, l'autre composée d'une maison de location, de huit « boutiques, arrière-boutiques et entresol, enfin d'une location particulière sur le boulevard »; le loyer de chaque partie fut estimé, après son décès, 15 000 francs, et la valeur de la totalité de cette propriété, « évaluation relative au temps présent », fut jugée de 500 000 livres : la première évaluation était de 1 500 000 francs.

Quelques années avant la Révolution, Beaumarchais, lassé, malgré son inépuisable activité, de tant d'affaires dont il s'était chargé et dont le poids aurait écrasé tout autre, riche d'ailleurs, songeait à se retirer définitivement dans cette maison, dans ce palais, pourrions-nous dire. Il écrivait alors à un ami : « Vous arrivez trop tard en France, monsieur Lindhal, pour avoir autre chose de moi que mes adieux au monde ». Et il signait ses lettres : « Le cultivateur de la Porte-Saint-Antoine ». Il avait malheureusement, comme l'a fait remarquer son savant bio-

graphe M. Lintilhac, eu le tort de placer cette retraite, sur la porte de laquelle il avait plaisamment écrit : *Tombeau du Bonhomme*, en face de la Bastille.

C'était une très belle maison à quatre étages dont l'entrée, en plein cintre, décorée des statues de la Seine et de la Marne par Jean Goujon, s'ouvrait sur le numéro 1 du boulevard Saint-Antoine. Les appartements, spacieux comme on les faisait alors,

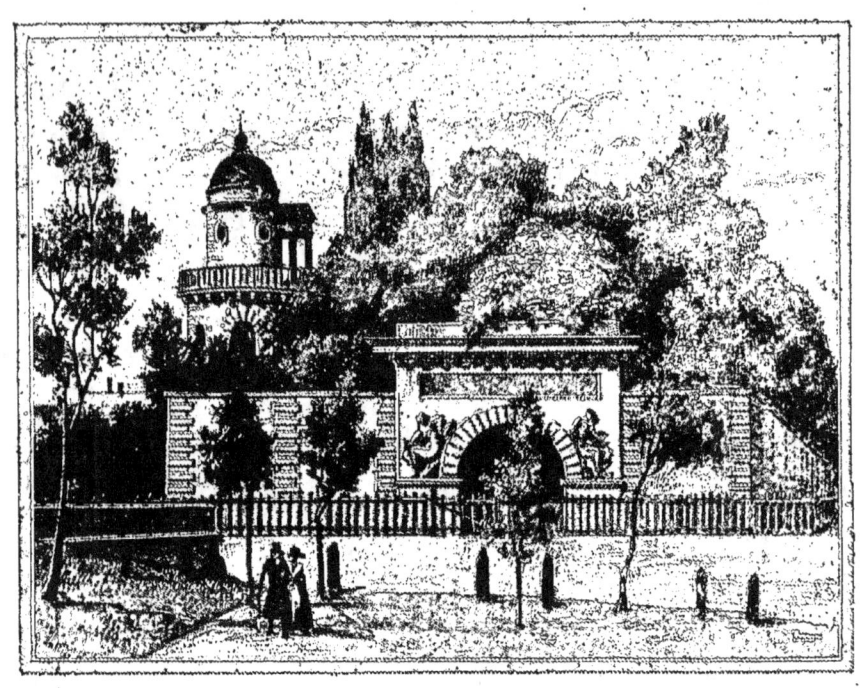

Hôtel de Beaumarchais, entrée des voitures.
(D'après une peinture inédite appartenant à Mme la Csse A. de Beaumarchais.)

étaient installés avec un confort tout moderne. Il y avait, outre un « magnifique salon, peint par Robert », des salons d'hiver et d'été, des boudoirs ornés de glaces et de peintures, une bibliothèque et une salle de billard (Beaumarchais dit lui-même qu'il était très fort au « noble jeu de billard »). Il y avait aussi une caisse et des bureaux pour ses commis.

Le mobilier était du plus grand luxe ; dans toutes les chambres étaient appliquées d'immenses glaces ; les murs disparaissaient

sous de précieuses peintures et d'élégantes sculptures de marbre ou de bronze; les meubles étaient d'acajou et de bois rares alors à la mode, merveilleusement menuisés : sa seule table à écrire lui avait coûté 30 000 francs. Plusieurs grands poêles dissimulés chauffaient par des bouches de chaleur les appartements, et même l'escalier à rampe de cuivre, *unique en son genre*, dit l'inventaire. Les écuries, très vastes, pouvaient contenir douze chevaux et les remises, plusieurs carrosses; elles s'ouvraient sur une grande cour circulaire « avec galerie et colonnade, ornée de vasques et de statues en plomb », et au milieu se dressait sur un rocher la statue du *Gladiateur*. Cette cour était séparée du jardin par une grille. Le jardin, de deux arpents, était planté à l'anglaise; des arbres rares l'ombrageaient et les allées étaient ornées de statues; au milieu des pelouses s'élevaient de petits temples, comme dans les jardins de Trianon, dont l'un était surmonté d'une sphère, qu'une énorme plume-girouette faisait tourner au vent; tous portaient des inscriptions : *A Voltaire*; *Erexi templum à Bacchus, amicisque gourmandibus*.... On y voyait aussi des grottes, des bassins, des cascades, un pont chinois, et Beaumarchais avait fait percer au centre un « souterrain ayant sortie sur la rue du Pas-de-la-Mulle (*sic*) », qui lui fut utile le samedi 11 août 1792, lorsqu'il reçut, comme il le raconte, « la visite de 40 000 hommes du peuple souverain ».

Avant sa mort il avait désigné un bosquet, une *salle verte*, plantée de sa main, où il désirait que fût enseveli son corps, ce corps « qui n'est pas nous », disait-il.

Cette maison, expropriée en 1818, est remplacée aujourd'hui par les maisons qui vont du numéro 6 au numéro 20 du boulevard Beaumarchais.

Beaumarchais demeurait encore rue de Condé en 1776, quand il eut l'audace de se charger de tous les préparatifs que le gouvernement ne pouvait faire ouvertement pour soutenir les États-Unis d'Amérique prêts à déclarer leur indépendance. Franklin,

Hôtel de Beaumarchais, vue intérieure.
(D'après une aquatinte inédite appartenant à Mme la Comtesse A. de Beaumarchais.)

qui avait rédigé la déclaration d'indépendance, vint en France la même année. A Paris, il conquit tout le monde et jouit au bout de peu de jours d'une immense popularité.

Il était né à Boston dans la petite maison en bois que représente notre gravure, d'après un dessin conservé en Amérique. Cette pauvre demeure, où son père fabriquait des chandelles et du savon, était située rue du Lait ; elle a été brûlée en 1810. Les *Mémoires* de Benjamin Franklin sont pleins de souvenirs se rapportant à la petite maison de Boston et à sa petite bibliothèque, exclusivement composée d'ouvrages de polémique religieuse. Il la quitta bien jeune pour aller travailler à Philadelphie, comme ouvrier imprimeur. Là, il se logea chez M. Read, dont il devait un jour épouser la fille. On sait qu'il passa à Londres un certain temps de sa jeunesse. Il y avait pris, avec un camarade, une chambre dans Little-Britain, pour trois shillings et demi par semaine. La maison était contiguë à la boutique d'un libraire auquel il louait des livres.

Il demeura ensuite dans Duke-Street, en face de la chapelle catholique. La chambre, placée au troisième, était la propriété d'une veuve âgée et percluse par la goutte ; il lui tenait compagnie le soir et soupait avec elle : le repas se composait d'un demi-anchois pour chacun, d'une très petite tranche de pain et de beurre, et d'une demi-pinte d'ale, qu'ils partageaient.

De retour à Philadelphie, Franklin établit une imprimerie. Il loua une petite maison près du marché ; le loyer n'était que de 24 livres par an (600 francs), et il trouva moyen de l'alléger en en sous-louant une partie à un vitrier nommé Thomas Godfrey et à sa famille, qui le prirent en outre en pension ainsi que son camarade Meredith. Dans cette maison commença pour lui une vie plus fortunée. Il y demeurait lorsqu'il fonda la *Junte* en 1727, club d'ouvriers où l'on discutait des questions de morale, de politique ou de science ; il y publia une gazette ; plus tard, il adjoignit à l'imprimerie une petite boutique de papeterie, organisée sur le modèle de celles qu'il avait vues à

Londres ; enfin il créa, dans une chambre où se réunissait la *Junte*, la première *bibliothèque populaire.*

Il était alors marié : « Ma femme, écrit-il dans ses *Mémoires*, m'aidait de tout cœur dans mon commerce ; pliait et cousait les brochures, arrangeait la boutique, achetait de vieux chiffons pour les revendre aux fabricants de papiers, etc. Notre table était simple et frugale ; notre mobilier le moins cher possible. Par exemple, je déjeunai longtemps avec un morceau de pain et du lait, que je prenais dans une écuelle de terre de deux sols, avec une cuiller d'étain. Mais voyez comme le luxe s'introduit dans les familles et y fait des progrès en dépit des principes ! Un matin, je trouvai mon déjeuner servi dans une tasse de porcelaine, avec une cuiller d'argent. C'était ma femme qui avait fait cette emplette pour moi, à mon insu, et cela lui avait coûté la somme énorme de 23 shillings. Elle ne put excuser ou justifier cette dépense qu'en disant qu'elle pensait que *son* mari méritait une cuiller d'argent et une tasse de porcelaine tout aussi bien que le mari d'aucune de ses voisines. Ce fut la première apparition que l'argenterie et la porcelaine firent dans notre maison ; mais avec le temps, et à mesure que notre fortune augmenta, cela s'éleva peu à peu jusqu'à une valeur de plusieurs centaines de livres. »

A son arrivée en France, Franklin se logea d'abord dans la Grande-Rue-Verte, aujourd'hui rue de Penthièvre, dans une maison qu'habita plus tard Lucien Bonaparte. Il n'y resta guère et alla s'installer à Passy, dans le bel hôtel de Valentinois, qui appartenait à M. Leray de Chaumont, grand ami de l'Amérique, qui ne voulut jamais accepter de loyer de son hôte.

Le héros de la guerre d'Amérique, Washington, était né en Virginie sur les terres que, depuis 1657, sa famille cultivait au bord du Potowmak. Il aurait sans doute mené là modestement la vie des planteurs, si le patriotisme n'avait fait de lui, à l'heure du danger, un grand général et un grand homme d'État. Mais après le triomphe final, lorsqu'il eut remis ses

pouvoirs au Congrès, il reprit le chemin de sa ferme de Mont-Vernon. Au mois de janvier 1784, il écrivait à La Fayette : « Enfin, la veille de Noël, au soir, les portes de cette maison

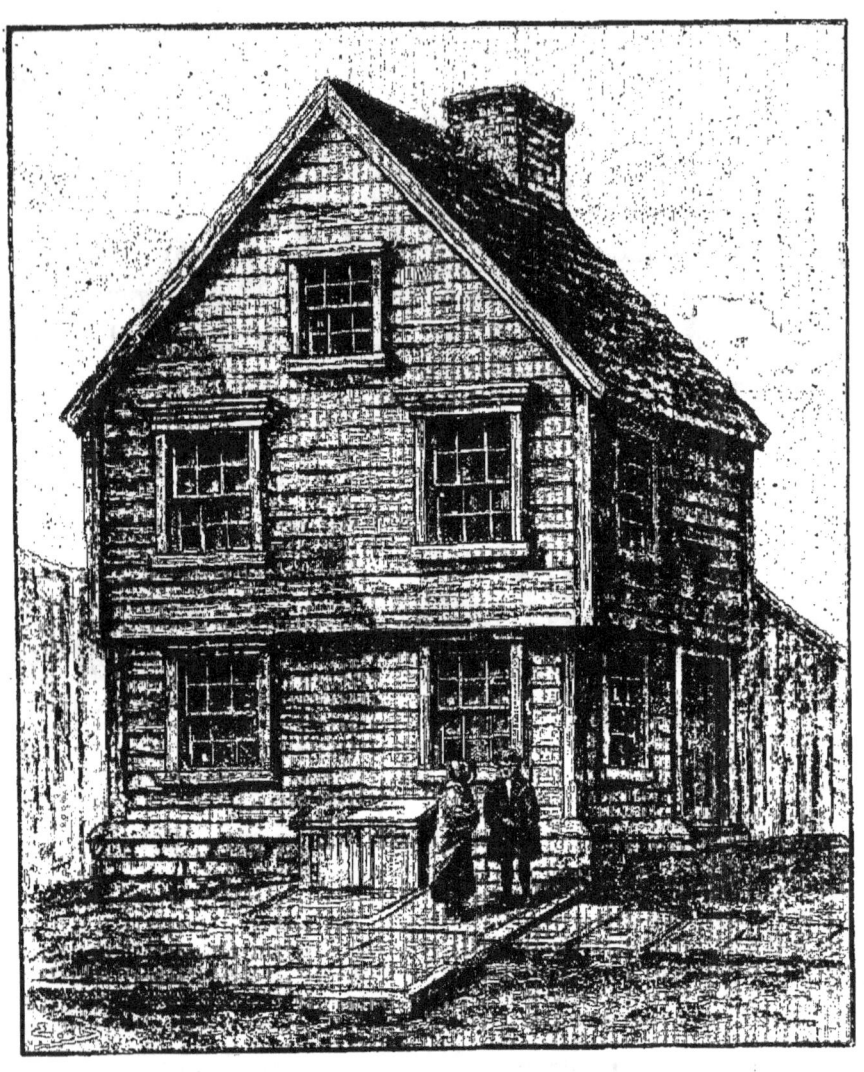

Maison de Franklin, à Boston.

ont vu entrer un homme plus vieux de neuf ans que lorsqu'il l'avait quittée. »

Cette demeure, placée sur une colline dominant la rivière et plantée de grands arbres, est un grand bâtiment carré, à un

seul étage en bois et en brique, surmonté à cette époque par un clocheton vitré, auquel on a substitué depuis une terrasse; on a également orné le péristyle à colonnes et on a construit de chaque côté deux petites ailes.

L'illustre poète Longfellow a longtemps habité après Washington cette champêtre demeure.

C'est la guerre d'Amérique qui tourna vers les études politiques Condorcet, déjà illustre comme savant et comme écrivain. Il devint l'ami de Franklin et de Jefferson pendant leur séjour en France, comme il était déjà celui de Voltaire, de Buffon, de Linné, d'Euler et de Vaucanson. Son salon de l'hôtel des Monnaies fut un moment, selon l'expression de Michelet, le centre naturel de l'Europe pensante; on y voyait, avec tout ce que Paris comptait d'hommes célèbres dans les sciences, dans les arts et dans les lettres, l'Américain Thomas Payne, l'Anglais Williams, l'Écossais Mackintosh, le Genevois Dumont, l'Allemand Anacharsis Cloots, tous les étrangers qui venaient chercher et discuter les théories nées en France.

En 1791, membre de l'Assemblée législative, il demeura rue de Lille au numéro 75. Mais une maison a paru à la Municipalité de Paris plus digne de garder le nom de Condorcet : c'est celle qui porte le numéro 15 de la rue Servandoni où logeait Mme veuve Vernet, parente des peintres dont nous avons parlé, et où il vint se réfugier lorsqu'on l'eut décrété d'arrestation, le 8 juillet 1793 : c'est là qu'il écrivit les admirables pages sur les *Progrès de l'esprit humain*.

Bientôt, craignant de compromettre Mme Vernet, il quitta Paris, erra à peine vêtu dans la campagne, malgré le froid rigoureux, et vint se faire arrêter dans une auberge de Clamart. On l'enferma à Bourg-la-Reine dans une maison à un seul étage mansardé, surmontée d'un clocheton, qui servait de corps de garde et qui n'existe plus aujourd'hui. Ses geôliers l'y trouvèrent mort un matin : il s'était tué, disent les uns, avec un poison que lui avait donné son beau-frère Cabanis; il était mort

« d'une apoplexie sanguinaire », d'après le rapport de l'officier de santé Labrousse, qui constata son décès.

Au début de la Révolution, les salons de Paris n'avaient rien perdu de leur éclat. Il n'y en avait pas alors de plus brillant ni de plus recherché que celui de Necker. Son hôtel était situé au numéro 4 de la Chaussée-d'Antin. Les hommes politiques s'y mêlaient aux hommes de lettres et aux philosophes : il y avait les grandes réceptions du jeudi et celles du mardi, qui étaient plus intimes. Ces jours-là même, la politique se faisait de plus en plus envahissante; vers onze heures les domestiques étaient congédiés, les portes closes, et l'on discutait les questions du jour. La fille de Necker était mariée avec le baron de Staël, ambassadeur de Suède, et elle avait dès lors aussi son salon à Paris, à l'angle de la rue de Grenelle et de la rue du Bac. Plus tard, quand elle dut quitter la France, elle se retira au château de Coppet, dans le canton de Vaud, où elle resta enfermée pendant presque toute la durée de l'empire, ayant pour société habituelle Benjamin Constant, Guillaume de Schlegel, Sismondi, Bonstetten, le comte de Sabran. « Chaque année y ramenait une ou plusieurs fois M. Mathieu de Montmorency, M. de Barante, le prince Auguste de Prusse, la beauté célèbre désignée par Mme de Genlis sous le nom d'Athénaïs (Mme Récamier), une foule de personnes du monde, des connaissances d'Allemagne ou de Genève. » Il y avait souvent jusqu'à trente personnes, dit Sainte-Beuve, à qui nous avons emprunté les lignes qui précèdent. Coppet conserve encore l'aspect qu'il avait au temps où il recevait tant d'hôtes renommés; on y voit le buste de Necker, le portrait de Mme de Staël par David, la table où elle écrivit *Corinne* et le livre *de l'Allemagne*.

Mais Mme de Staël appartient moins au siècle dernier qu'au nôtre, et il nous faut revenir au temps où la Révolution vient de commencer.

La Fayette, revenu d'Amérique, demeure à l'hôtel de Forcal-

quier, rue de Bourbon (aujourd'hui rue de Lille) ; Bailly n'est plus au Louvre, où son père avait un logement comme peintre du roi et garde de ses tableaux, il habite à Chaillot, en attendant qu'il aille à l'Hôtel de ville. Quelques salons conservent sans concession l'esprit et les préjugés de l'ancien régime, comme celui de la comtesse de Sabran, rue Neuve-des-Petits-Champs. Il y en a encore de purement littéraires, comme celui de Mme Panckoucke; d'autres qui réunissent l'ancienne société et les hommes nouveaux qui entrent en scène : tels sont, rue de Tournon et ensuite rue de la Chaussée-d'Antin, celui de la comtesse Fanny de Beauharnais, tante de celle qui devait être l'impératrice Joséphine, et rue Chantereine celui de la séduisante Julie Carreau, qui fut plus tard Mme Talma, « également passionnée, dit Arnault dans ses *Souvenirs d'un Sexagénaire*, pour les arts, les lettres, la philosophie et la politique. Après avoir réuni chez elle ce que la cour et la ville avaient de plus aimable, elle y réunit, depuis la Révolution, aux littérateurs et aux artistes les plus célèbres, les plus célèbres membres de la législature ». On y vit Barnave et Mirabeau, Vergniaud, Guadet, Gensonné et les autres orateurs de la Gironde.

L'abbé Morellet avait aussi son salon rue Saint-Honoré, où les philosophes et les encyclopédistes étaient remplacés peu à peu par des hommes plus activement mêlés aux événements, Target, Rœderer, Pastoret, Lacretelle, Mirabeau.

Mirabeau se rencontrait aussi chez Adrien Duport, le brillant avocat, élu représentant de la noblesse de Paris, avec La Fayette, le duc de La Rochefoucauld, le duc d'Aiguillon. Nous ne suivrons pas le fougueux et puissant orateur dans tous les domiciles où le conduisit sa vie agitée et qui furent trop souvent le château d'If, le donjon de Vincennes ou l'asile d'un pays étranger; on sait qu'il mourut, le 2 avril 1791, dans la maison portant le numéro 49 de la rue de la Chaussée-d'Antin, qui appartenait à Mme Talma.

Mme Roland parle avec émotion dans ses *Mémoires* de

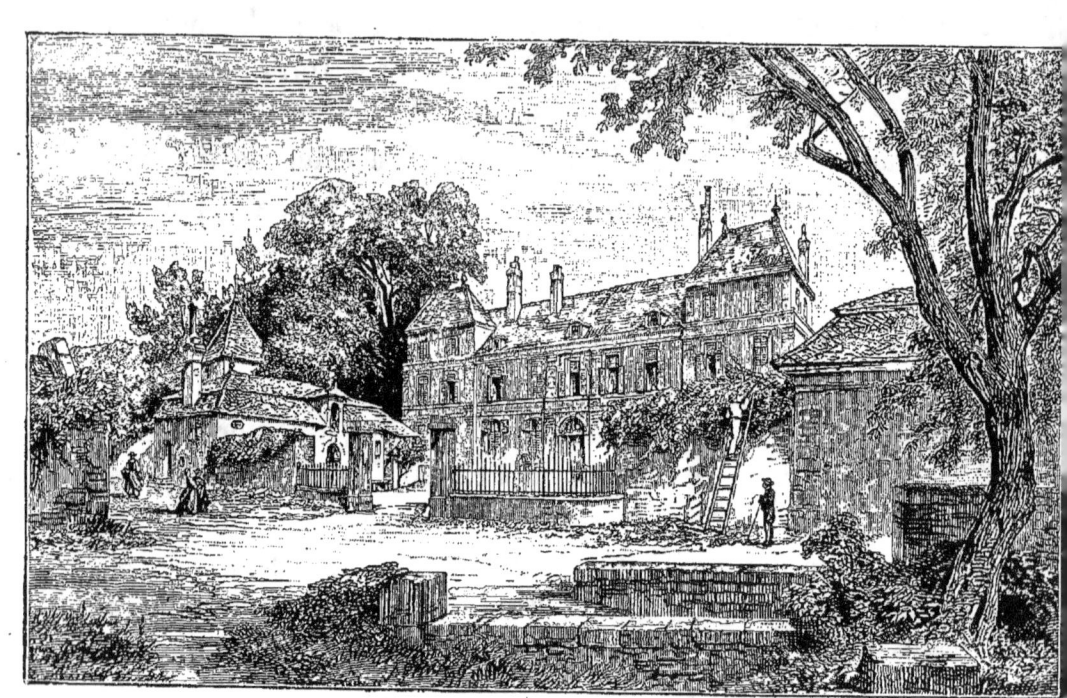

Château de Coppet.

l'endroit où s'écoula sa jeunesse. Elle était née rue de la Lanterne (absorbée depuis par la rue de la Cité), où son père, graveur, avait un atelier qu'il transporta place Dauphine; puis « dans la traverse du quay des Morfondus », qui s'est appelé depuis quai des Lunettes, aujourd'hui le quai de l'Horloge.

L'appartement était situé au premier étage, dans la maison qui fait le coin, à droite, de la rue du Harlay.

« Les tableaux mouvants du Pont-Neuf variaient la scène à chaque minute et je rentrais véritablement dans le monde, au propre et au figuré, en revenant chez ma mère. Cependant, beaucoup d'air, un grand espace s'offrait encore à mon imagination vagabonde et romantique. Combien de fois de ma fenêtre, exposée au nord, j'ai contemplé avec émotion les vastes déserts du ciel, sa voûte superbe, azurée, magnifiquement dessinée, depuis le levant bleuâtre, loin derrière le Pont-au-Change, jusqu'au couchant, doré d'une brillante couleur aurore derrière les arbres du Cours et les maisons de Chaillot! »

Mme Roland a laissé dans sa correspondance des descriptions fraîches et animées du clos de la Platière, maison patrimoniale de son mari, située au milieu de vignobles, près de Lyon, où le ménage passait, avant la Révolution, la plus grande partie de l'année. Sa dernière demeure à Paris fut une maison de la rue de La Harpe qui faisait face à la rue de l'École-de-Médecine et qui a été démolie lors du percement de la rue des Écoles.

Camille Desmoulins logeait au coin de la rue du Théâtre-Français et de la place du même nom, actuellement place de l'Odéon. Là aussi habitait Fabre d'Églantine, qui fut guillotiné le même jour que Camille Desmoulins; Danton, qui partagea leur supplice, avait logé pendant quelque temps cour du Commerce numéro 1; le boulevard passe aujourd'hui à l'endroit où s'élevait cette maison, à l'extrémité de la rue de l'École-de-Médecine.

Marat fut assassiné par Charlotte Corday rue des Cordeliers, au numéro 20 (18 de la rue de l'École-de-Médecine) dans un

appartement au premier étage donnant sur une cour mal aérée.

Robespierre habitait, en 1791, rue de Saintonge, au numéro 20; sa chambre était située au deuxième étage. Il avait quitté ce logement lors de la proclamation de la loi martiale, pour loger avec son frère, chez leur ami Maurice Duplay, « rue Honoré, section des Piques ». C'est la maison qui portait le numéro 366 de la rue Saint-Honoré; elle a été abattue quand on a percé la rue Duphot, en 1807.

Vergniaud demeurait place Vendôme, dans l'ancien hôtel bâti par Mansart, occupé plus tard par le maréchal d'Estrées, et qui est aujourd'hui le siège du commandement militaire de Paris. Marie-Joseph Chénier y habita quelques années plus tard; André Chénier fut arrêté, en 1793, dans son appartement du numéro 97 de la rue de Cléry. Il avait voulu être, après avoir partagé toutes les aspirations généreuses de la Révolution, un des conseils qui assistèrent Louis XVI. Le principal défenseur du roi, le vertueux Lamoignon de Malesherbes, fut envoyé comme lui à l'échafaud. Son hôtel, qui a été démoli, s'élevait sur l'emplacement du numéro 67 de la rue des Martyrs, où est à présent la cité Malesherbes.

CHAPITRE XXIII

SAVANTS DE LA FIN DU XVIII° SIÈCLE

Le créateur de la chimie, Lavoisier, périt aussi sous la Terreur, victime de sa grande fortune. Il avait acheté une charge de fermier général, pour s'assurer la liberté de poursuivre ses expériences et se donner tout entier à la science. Il quitta, en 1790, la rue du Four-Saint-Honoré pour le boulevard de la Madeleine, et enfin, en 1795, il vint habiter l'hôtel Lecoulteux, au coin de la rue Richelieu et du boulevard Montmartre. Cet hôtel devint sous le Directoire la grande maison de jeu de Frascati.

L'émule de Lavoisier, Berthollet, était né en Savoie, dans une petite maison qui est la gloire du joli village de Talloires, sur les bords du lac d'Annecy. Son nom est inséparable de celui de Monge. Pendant l'expédition d'Égypte, les soldats de Bonaparte les appelaient indifféremment Berthollet-Monge et Monge-Berthollet. Ce grand mathématicien, le créateur de la géométrie descriptive, était fils d'un pauvre marchand forain. Professeur, membre de l'Académie des sciences en 1780, il fut nommé examinateur pour la marine trois ans après et vint se fixer à Paris. En 1792, il fut ministre de la marine. L'Empire le fit comte, sénateur, grand-cordon de la légion d'honneur; la Restauration lui ôta tout, jusqu'à sa place de l'Institut; il mourut en 1818, dans une maison située au fond de la propriété qui s'ouvre rue Bellechasse au numéro 31. Ce logis est le seul reste de l'ancien convent des *Chanoinesses du Saint-Sépulcre*, établi

dans le clos de Bellechasse en 1636 et démoli en 1790. Le célèbre savant avait habité en 1793 la rue des Petits-Augustins, qui, se confondant avec les rues Saint-Germain-des-Prés et du Pot-de-Fer-Saint-Sulpice, est devenue en 1852 la rue Bonaparte. Plusieurs savants ont demeuré là à la fin du siècle dernier : Vicq d'Azyr, le fondateur de l'Académie de médecine, dans la maison qui porte le numéro 27 de la rue Bonaparte; Lacépède occupa le numéro 8 avant de s'établir rue de l'Université; le chimiste Vauquelin demeurait en 1802 au numéro 39. On sait qu'il était fils de paysans normands : ses parents avaient une ferme dans le Calvados, à Saint-André-d'Hébertot, qu'ils ne quittèrent jamais, au temps même de la plus grande prospérité de leur fils. Lui, de son côté, ne manquait pas chaque année de retourner les voir dans l'humble maisonnette en torchis, sans étage et couverte de chaume, qui avait abrité son enfance et qui fut aussi sa dernière demeure. Il l'avait quittée à quatorze ans pour entrer chez un pharmacien de Caen nommé Mezaine, puis à Paris il avait trouvé en 1777 un autre patron nommé Chéradam. Ses progrès en chimie furent si remarquables, qu'en 1793 il était professeur à l'École de pharmacie, dont il devait plus tard être le directeur. Il fut nommé ensuite chef essayeur à la Monnaie, puis professeur à l'École des mines, et enfin, en 1804, il succéda à Brongniart comme professeur-administrateur du Muséum d'histoire naturelle, et fut logé au Jardin des plantes.

Bien des savants se sont succédé dans la petite maison enfouie dans la verdure où est mort dernièrement Chevreul et où avant lui avaient vécu Daubenton, Gay-Lussac, les Jussieu, Étienne et Isidore Geoffroy-Saint-Hilaire, Cuvier. Voici une brève description du pavillon du Jardin des plantes tel qu'il était en 1801. Nous la trouvons dans une notice sur la vie de Cuvier, par son ami le conseiller Pfaff, de Stuttgart.

« L'habitation de Cuvier était un édifice peu imposant, qu'on pouvait prendre pour un pavillon du jardin. Le rez-de-chaussée servait au ménage; au premier étage, un salon et une petite

salle à manger composaient le local pour la vie de société; et le second, qui était mansardé, formait ses cabinets d'étude. On avait vidé des granges attenant à l'habitation pour y disposer la riche collection d'anatomie comparée. L'étendue des pièces n'avait rien d'imposant; elles manquaient même de jour. Aussi le ménage de Cuvier était-il alors très simple; une seule gouvernante y suffisait; nul domestique ne contrastait avec une simplicité qui était pour ainsi dire encore républicaine. »

Vingt-huit années plus tard, le conseiller revit son ami dans la même demeure, mais le citoyen Cuvier était alors le baron Cuvier. Il avait fait agrandir son logement devenu trop étroit et l'avait mis dans l'état où on peut le voir aujourd'hui. « Au pavillon qui était maintenant réservé pour le service, écrit Pfaff, se reliait une grande aile offrant une suite de chambres magnifiques, éclairées par le haut, où était disposée une volumineuse et riche bibliothèque; dans la plus grande de ces pièces, qui servait de cabinet de travail, se trouvaient des bocaux contenant des poissons rares et d'autres curiosités. »

L'auteur de *l'Exposition du système du monde* et de *la Mécanique céleste*, Laplace, habita la rue Louis-le-Grand, qu'il quitta vers 1790 pour la rue Christine. En 1806, il acquit une propriété à Arcueil. Le savant Biot a écrit sur cette demeure, en 1854, une courte notice que nous transcrivons ici.

« Il l'acheta sans l'avoir vue, sur le rapport de Mme Laplace, se contentant de savoir qu'elle était contiguë à celle de son ami Berthollet. Un simple mur de jardin les séparait. Berthollet y fit percer une trouée, et placer une porte, avant que Laplace arrivât; puis il vint le recevoir en cérémonie sur la limite de leurs domaines respectifs, lui apportant les clefs de communication qui leur donnaient un libre accès l'un chez l'autre. C'était dans cette délicieuse retraite que Laplace passait toutes les journées, tous les instants de liberté que lui laissaient les affaires; non pour s'y livrer à un repos oisif, mais pour continuer avec une passion infatigable ses grands travaux sur la physique mathé-

matique et sur le système du monde; ne sortant de ses méditations que pour aller s'entretenir des sciences chimiques et physiques avec son ami. C'est là aussi qu'il recevait, qu'il accueillait avec une inépuisable bienveillance, un cortège de jeunes gens zélés qu'il daigna depuis appeler ses collègues, et qui se sont toujours tenus bien plus glorieux d'avoir été les enfants adoptifs de son esprit. Autour de lui, dans une sphère plus élevée, on voyait sans cesse Berthollet, souvent Lagrange, Cuvier, et d'autres savants déjà célèbres, auxquels il initiait ses jeunes protégés. Ce sanctuaire des sciences a été conservé, avec un religieux respect, par Mme Laplace, à laquelle il appartient aujourd'hui. La maison, les jardins où il s'est promené sont tels qu'ils étaient alors. Le cabinet de travail, où il a composé et terminé tant de beaux ouvrages, subsiste intact, avec les mêmes meubles, les mêmes livres qui lui ont servi, dans le même état où il les a laissés. Lui seul y manque, au profond regret de ceux qui l'ont connu, et qui ne reverront jamais rien de pareil. »

Ce ne fut pas à Arcueil, mais dans une maison qui porte le numéro 108 de la rue du Bac, que Laplace acheva sa vie : une inscription la signale aux passants.

CHAPITRE XXIV

BONAPARTE

Tandis que la Révolution, comme Saturne, dévorait ses enfants, selon la parole énergique de Vergniaud, les héros de nos guerres nationales avaient les camps pour demeure. Il serait peu intéressant de les chercher dans leurs maisons natales ou de décrire les palais de ceux qui, échappés aux hasards des batailles, sont devenus les maréchaux et les grands dignitaires de l'Empire. Nous nous arrêterons seulement sur celui qui, soldat de fortune comme eux et leur compagnon au début, fut bientôt leur maître et le maître de l'Europe.

La maison natale de Napoléon à Ajaccio, l'aire de l'aigle, comme on l'a appelée, est une maison de construction moderne que l'on ne remarquerait certainement pas sans l'inscription commémorative placée à son fronton. Elle est située presque au centre de la vieille ville; on l'a dégagée en établissant devant elle une petite place carrée, qui a reçu le nom de place Lætitia. Le bâtiment lui-même a été modifié, il a été exhaussé d'un étage.

On trouverait à l'intérieur sans doute plus de souvenirs de la jeunesse du grand empereur, si le logis n'avait été pillé en 1793 par les mercenaires de Paoli, qui l'auraient brûlé s'ils avaient pu y mettre le feu sans incendier les maisons voisines. Au premier étage, auquel on monte par un bel escalier à rampe de fer, on voit la chambre où travaillait la mère de Bonaparte, Mme Lætitia, puis un petit salon, et à côté sa chambre à coucher

qu'une seule fenêtre éclaire : c'est là que Napoléon vint au monde.

En 1779, il entra comme élève boursier à l'école de Brienne et n'en sortit que pour se rendre à Paris, à l'École royale militaire. Il avait seize ans lorsqu'il en franchit la grille.

On lui donna, selon l'usage, une chambre qu'il partagea avec un camarade, Desmazis cadet, plus tard nommé administrateur du mobilier de la couronne. Cette cellule avait un aspect assez triste; il fallait monter pour s'y rendre cent soixante-seize marches, et l'unique fenêtre qui l'éclairait donnait sur la cour de l'école. L'ameublement se composait de deux lits ayant chacun un sommier de crin, un matelas, deux couvertures et un traversin, qui occupaient les côtés de la porte d'entrée, d'une grande table placée à droite de la fenêtre, de deux chaises recouvertes de cuir, d'une armoire spacieuse, à gauche de la fenêtre, et d'une planchette servant de table à toilette. La muraille n'était décorée que d'un grand crucifix noir : le jeune Bonaparte accrocha au-dessus de son lit une vue d'Ajaccio et les portraits de ses trois sœurs, qu'il avait faits de mémoire. Il crayonna en outre ainsi que son camarade, des sentences sur les murs; c'était la tradition de l'école. On y lisait entre autres inscriptions :

« Le plus beau jour de la vie est celui d'une bataille. »
(Vicomte de Tinteniac.)

« Une épaulette est bien longue à gagner. »
(De Montgivray.)

« La vie n'est qu'un mensonge. »
(Le chevalier Adolphe Delmas.)

« Tout finit sous six pieds de terre. »
(Le comte de Villette.)

On était à cette époque moins sévère pour les cadets qu'on ne l'est aujourd'hui pour les élèves officiers des écoles de Saint-

Cyr ou de Fontainebleau : on leur donnait assez facilement des permissions, et la plupart des jeunes gentilshommes de l'École Royale en profitaient pour avoir un appartement en ville. Bonaparte, malgré l'extrême modicité de ses ressources, fit comme les autres, et loua une petite chambre, 5, quai Conti, à l'angle de

Maison de Bonaparte, à Ajaccio.

a rue de Nevers; on aperçoit, du Pont-Neuf, la fenêtre en saillie qui éclaire cette illustre mansarde. Il y coucha pour la dernière fois le 15 octobre 1785, la veille du jour où, son brevet en poche, il partit pour rejoindre son régiment à Valence.

Le jeune officier se fit remarquer dans les clubs les plus avancés de sa garnison, et à la suite d'un rapport de son

colonel, on lui ordonna, en mai 1792, de se rendre à Paris. Il n'y était revenu qu'une fois depuis qu'il était militaire, en novembre 1787, et il était descendu à l'hôtel de Cherbourg rue du Four-Saint-Honoré. Cette fois, il n'avait guère que quelques centaines de francs pour toute fortune : il alla se loger dans un hôtel très modeste de la rue du Mail, l'hôtel de Metz, qui était tenu par le frère d'un ancien valet de chambre tapissier du comte d'Artois, nommé Maugeard; celui-ci inscrivit sur son registre : « M. de Buonaparte, capitaine d'artillerie, arrivé le 21 mai à sept heures du soir. Une chambre au troisième, numéro 14. »

Le lieutenant général comte de Narbonne fut, semble-t-il, indulgent pour le jeune officier, mais ne l'invita pas cependant à rejoindre son corps. Bonaparte resta quatre mois à l'hôtel de Metz; malgré son économie, et quoiqu'il se contentât des repas du traiteur Justat, rue des Saints-Pères, qui donnait un plat pour six sous, il aurait bientôt vu la fin de ses ressources, si son camarade Bourienne n'était venu à son aide. Ils assistèrent ensemble aux journées du 20 juin et du 10 août. Le 29 septembre, Bonaparte, renonçant à obtenir un poste des hommes qui étaient au pouvoir, partit pour la Corse avec sa sœur Marianne-Élisa, qui avait quitté la maison de Saint-Cyr.

Il ne revint à Paris que deux ans après; il était alors général d'artillerie. Cette fois encore il s'arrêta rue du Mail, non plus à l'hôtel de Metz, mais à l'hôtel des Droits de l'Homme, vieille maison à plusieurs étages, ayant chacun quatre fenêtres sur la rue. Le général loua un petit appartement garni au quatrième; ses deux aides de camp, Junot et Louis Bonaparte, prirent chacun une chambre au-dessus de lui. Tout ce logement coûtait en bloc 27 livres par mois, payables en numéraire. Si minime que fût la dépense, elle ne laissait pas que d'être lourde pour Bonaparte, qui ne possédait alors que 400 francs; il fut forcé de vendre pour 1200 francs ses chevaux et le cabriolet qui l'avait amené.

A la suite de démêlés avec le Comité de la guerre, le général partit pour Marseille. Il ne tarda pas à revenir à Paris, et alla se loger cette fois rue de la Michodière, dans une maison bourgeoise, où il loua à la décade un fort pauvre appartement garni : son dénûment était tel à cette époque, que si son camarade Bourienne, qui demeurait avec sa jeune femme rue Grenier-Saint-Lazare, ne lui était venu en aide, il se serait vu parfois forcé de dormir sans souper.

Il quitta la rue de la Michodière pour s'installer dans un chétif hôtel qui avait substitué au nom compromettant d'*Éperon-Royal* celui de *Mirabeau*, en même temps que l'impasse du Dauphin, où cet hôtel était situé, prenait le nom d'impasse de la Convention. C'était une maison haute de trois étages, aux murailles enfumées percées de fenêtres en guillotine. Une allée étroite et sombre, coupée en son milieu par un ruisseau bourbeux, donnait accès dans la cour de l'hôtel : elle n'avait que huit pieds carrés et était presque totalement encombrée par un puits et par un double escalier à vis qui conduisait dans le corps de logis de devant et dans celui de derrière. La maison se composait de dix-huit chambres ou cabinets que l'on louait de six à dix-huit francs par mois. L'hôte, nommé Rouget, s'était réservé pour lui, sa femme et sa fille Fanchette, le rez-de-chaussée. Une vieille servante faisait pour une trentaine de sous par mois le service des locataires. Bonaparte avait la chambre numéro 5. C'était une des plus somptueuses de l'hôtel. Elle était située sur la rue au premier étage, et était meublée d'un assez mauvais lit, de quatre chaises de paille, d'une commode en marqueterie et d'un bureau peint en noir. Un petit miroir était accroché au mur, et la fenêtre unique était garnie de rideaux à carreaux rouges et blancs ainsi que l'alcôve : des poutres inégales traversaient le plafond, et le sol était carrelé.

Là, Bonaparte connut pour la dernière fois la misère. Il fut, dit-on, obligé, pour payer son loyer en retard, d'accepter une

avance de Talma, avec qui il s'était lié. Le 13 vendémiaire, Barras se souvint de lui. Il le mit à la tête des troupes qui culbutèrent les insurgés près de cet hôtel *Mirabeau* que le jeune général venait de quitter, et où l'on établit ce jour-là une ambulance. Celui-ci n'y rentra jamais; nommé par la Convention général en chef de l'armée de l'intérieur, on lui donna pour résidence l'hôtel de *la Colonnade*, rue Neuve-des-Capucines.

C'était une magnifique habitation construite par un duc, embellie par un fermier général; elle était encore intacte après la Terreur. On n'avait touché ni à sa magnifique galerie de tableaux ni à son grand escalier, dont la double rampe en fer forgé avait conservé dans sa décoration des fleurs de lis. Bonaparte fit bivouaquer des soldats dans la cour et, dans le salon où il avait installé son cabinet, il fit enlever les lambris, les lustres, les consoles de laque; les canapés de brocart furent remplacés par un bureau, les fauteuils de velours gorge de pigeon par des chaises de canne, les tableaux par des drapeaux tricolores; on mit à la place de la statue de l'Amour un buste de Brutus; la pendule seule resta : elle représentait la mort du chevalier d'Assas.

C'est à l'hôtel de la Colonnade que Bonaparte épousa, le 9 mars 1796, Joséphine, veuve du comte de Beauharnais; et, le jour même, il alla s'installer dans la maison qu'il venait d'acheter rue Chantereine.

Elle avait été bâtie par Perrard de Montreuil, architecte du comte d'Artois, et acquise de lui pour 50 000 livres par la charmante Julie Carreau, qui devint la femme de Talma. Une inclination réciproque les avait rapprochés. Ils se marièrent en 1790. Le grand tragédien quitta alors l'appartement qu'il habitait rue Molière, près du théâtre. En 1796, ils se séparèrent; l'hôtel de la rue Chantereine fut vendu, et Talma alla demeurer rue de la Loi (c'était alors le nom de la rue de Richelieu). L'acte de vente portait pour acquéreur : « Napoleone Buonaparte, prési-

dent de la légation française au congrès de Rastadt. » Cet acte ne fut enregistré que deux ans après, le 31 mai 1798; la rue Chantereine avait pris le nom de la rue de la Victoire, en souvenir des champs de bataille d'Italie.

La maison consistait en un bâtiment unique, en forme de temple au milieu d'un jardin anglais. Une longue avenue conduisait de la porte de la rue au péristyle, décoré de peintures à l'antique. Au rez-de-chaussée se trouvaient une petite antichambre, une salle à manger, un grand salon éclairé par quatre fenêtres et un grand cabinet. Au premier étage étaient la chambre à coucher des maîtres de la maison, la salle de bains dallée en marbres de diverses couleurs, un cabinet de toilette et la bibliothèque qui servait de cabinet de travail au général. Le deuxième étage comprenait quelques chambres d'amis, l'appartement d'Eugène de Beauharnais et celui d'Hortense sa sœur, enfin une grande pièce où se tenaient Bourienne et les aides de camp. Deux petits bâtiments placés de chaque côté de la cour contenaient les cuisines, l'office, les écuries, les remises et les chambres des domestiques.

Joséphine demeura dans cette maison pendant les campagnes d'Italie et d'Égypte. Elle la quitta lorsque Bonaparte, nommé consul au 18 Brumaire, alla loger au Luxembourg. Il avait choisi la partie du palais qu'avait habitée Mlle de Montpensier, au rez-de-chaussée, à droite en entrant par la rue de Vaugirard. Son cabinet communiquait par un petit escalier dérobé à l'appartement de Joséphine et de sa fille, situé au premier étage. Les aides de camp logeaient au deuxième et les domestiques sous les combles.

Bonaparte au palais du Luxembourg cesse déjà de nous appartenir, et lorsque, le 30 pluviôse an VIII (9 février 1800) il se rend en grande cérémonie, avec ses deux collègues, au palais des Tuileries, il nous échappe tout à fait.

Nous nous arrêtons au début de ce siècle qui n'est pas

encore achevé. Nous y avons suivi jusqu'au terme de leur carrière quelques-uns de ceux qui l'ont commencée dans le précédent. A mesure qu'ils se rapprochent de nous et deviennent nos contemporains, en même temps que les noms se multiplient et que les détails sont plus abondants, il paraît plus délicat d'y entrer : parler de ceux que l'on a vus de près est difficile, il est plus difficile encore de parler de ceux que tout le monde a pu connaître et que l'on n'a pas connus soi-même.

LISTE DES PERSONNAGES
DONT LES HABITATIONS SONT CITÉES

Abélard	22	Berthollet	307, 309
Aguesseau (d')	216	Boccace	27
Albert le Grand	23	Boileau	156
Alcuin	20	Bonaparte	311
Alembert (d')	246	Bon (Bartholomé)	69
Amyot	87	Bordes	220
Ango	49	Bossuet	180
Anjou (Louis duc d')	31	Boucher	274
Arc (Jeanne d')	36	Boulle	212
Arioste	107	Breughel de Velours	192
Aristide	2	Brueys	254
Armagnac (Bernard d')	30	Buffon	253, 259
Arnould (Sophie)	91	Bullant	52
Audran (Girard)	212		
Audran (Claude)	271	Caffiéri	212
		Calvin	84
Bacon (Roger)	23	Carreau (Julie)	302, 316
Bailly	302	Casaubon	78
Ballain	212	Catinat	184
Bart (Jean)	184	Caton	5
Bayard	35	Cellini (Benvenuto)	54
Beauharnais (Fanny de)	302	Cervantès	111
Beaumarchais	291	César (Jules)	10
Beethoven	284	Champaigne (Philippe de)	199
Bernardin de Saint-Pierre	260	Champmeslé (Mlle de)	165
Berry (Jean, duc de)	31	Chardin	274

Châtelet (Mme du)	223
Châtillon (Gaucher de)	30
Chaulieu	251
Chénier (André)	306
Chénier (Marie-Joseph)	306
Chevreul	308
Cicéron	8
Cincinnatus	5
Clairon (Mlle)	165
Clisson (Olivier de)	30
Clodion	275
Cœur (Jacques)	39
Colbert	148
Coligny	90
Colomb (Christophe)	46
Condillac	220
Condorcet	300
Corbie (Armand de)	30
Corneille (Pierre)	129
Corneille (Thomas)	129, 215
Cornélie	6
Cortez (Fernand)	46
Cotte (Robert de)	207
Coulanges (Mme de)	250
Coustou (les)	274
Coypel (les)	212
Coysevox	212
Crassus	10
Crébillon (les)	221
Crozat	203, 271
Cuvier	308
Dante	24
Danton	305
Daubenton	255, 308
Deffand (Mme du)	221, 250
Delorme (Philibert)	52
Descartes	126
Desjardins	212
Desmoulins (C.)	305
Desportes	274
Destouches	218
Diderot	246
Diogène	2
Dionis	259
Dormans (Miles de)	31
Ducis	261
Dufay	259
Duguay-Trouin	184
Du Guesclin	30
Dumont (les)	274
Duperrier	123
Dürer (Albert)	70
Edelinck	212
Éginhard	20
Éloi (Saint)	20
Épinay (Mme d')	239, 250
Érasme	80
Estienne (les)	76
Estrées (le maréchal d')	306
Fabre d'Églantine	305
Fabricius	5
Fagon	259
Falconet	274
Félix	259
Fénelon	180
Flamen (Anselme.)	212
Fontenelle	215
Fouquet	148
Fragonard	274
Franklin	294
Fust (Jean)	75
Galien	4
Galilée	119
Gay-Lussac	308
Geoffrin (Mme)	249
Geoffroy Saint-Hilaire (les)	308
Germain (les)	212
Gerson	87
Gillot	156
Girardon	212

Gœthe	285	Lecouvreur (Adrienne)	165
Goujon (Jean)	52	Le Gros (Pierre)	213
Gracques (les)	6	Le Hongre	212
Gresset	219	Leibniz	220
Grétry	265	Lemercier	207
Greuze	274	Lemoine (J.-B.)	274
Guérin (Jules)	213	Lemoyne (François)	274
Gutenberg	75	Le Nôtre	207
		Lépicié	274
Haydn	283	Le Sage	218
Héloïse	22	Lescot (Pierre)	51
Helvétius	251	Lespinasse (Mlle de)	247
Hérouard	259	Le Sueur	199
Horace	13	Letellier (Michel)	151
Holbach (d')	251	Levau	207
Hortensius	8	L'Hospital	89
Houdon	275	Linné	256
Hurtrelle	213	Livie	10
		Longfellow	300
Jordaens	192	Louvois	151
Jouvenet	212	Lucullus	6
Jussieu (les)	308	Lulli	172
Juvénal	13	Luther	83
La Billardière	260	Mably	220
La Boétie	98	Machiavel	111
La Brosse (Guy de)	259	Maintenon (Mme de)	143
La Bruyère	174	Malesherbes	306
Lacépède	308	Malherbe	123
La Chapelle	251	Mansart (François)	207
La Fayette	302	Mansart (Louis Hardouin)	206
Lafayette (Mme de)	134, 146	Marat	306
La Fontaine	153, 163	Marco Polo	45
Lambert (Mme de)	249	Marius	6
Lancret	273	Marmontel	264
Laplace	309	Marsy (Gaspard et Balthasar)	213
Largillière	213	Martial	13
La Rochefoucauld	153	Martin (Pierre)	212
La Tour	274	Mazarin	147
Lavoisier	307	Mazeline	212
Le Brun (Charles)	180, 199	Médicis (Marie de)	188
Leclerc (Sébastien)	212	Metsys (Quentin)	192

Michel-Ange	56
Michelet	265
Mignard	206
Miltiade	2
Milton	119
Mirabeau	302
Molière	168
Monge	307
Monnoyer	212
Montaigne	95
Montesquieu	245
Montmorency (les)	29
Moreau (Hégésippe)	224
Moreau (les)	274
Morellet	302
Mozart	277
Necker	301
Pajou	274
Palaprat	251
Palissy	91
Panckoucke (Mme)	302
Paré (Ambroise)	93
Pascal	127
Pater	274
Perrault (Charles et Claude)	207
Pérugin	58
Pétrarque	25
Pigalle	275
Pilon (Germain)	52
Piron	218
Pline (le jeune)	14
Poussin (Nicolas)	197
Prud'hon	275
Puget	207
Quellin (J.-E.)	192
Rabelais	84
Racine (Jean)	161
Racine (Louis)	217
Rambouillet (marquise de)	124
Rameau	219
Ramus	88
Raphaël	57
Regnard	174
Regnaudin	212
Rembrandt	192
Remi (Saint)	19
Richelieu	146
Rigaud (Hyacinthe)	213
Robespierre	306
Roland (Mme)	305
Rollin	217
Romain (Jules)	66
Romulus	5
Ronsard	101
Roslin	274
Rotrou	133
Rousseau (J.-J.)	202, 220, 232
Rubens	187
Sabran (Mme de)	302
Saint-Simon (duc de)	215
Salluste	7
Sarazin	199
Scarron	143, 222
Scipion (les)	6
Schiller	290
Schœffer (Pierre)	75
Scot Érigène	21
Scudéry (Mlle de)	126
Sedaine	265
Segrais	135
Sève (de)	212
Sévigné (Mme de)	136
Shakespeare	117
Sidoine Apollinaire	17
Socrate	3
Souvré (de)	250
Staël (Mme de)	301
Sterne	221
Suger	21

Talma	316	Vauquelin	308
Tencin (Mme de)	249	Vauvenargues	221
Téniers (le jeune)	191	Vendôme (Phil. de)	250
Thémistocle	2	Verdier	212
Thomas	264	Vergniaud	306
Thomas d'Aquin (Saint)	23	Vernet (les)	274
Tibère	10	Vicq d'Azyr	308
Titien	69	Vien	274
Tocqué	274	Vinci (Léonard de)	52
Trémoille (Louis de la)	32	Voiture	126
Tuby	212	Voltaire	223
		Vouet (Simon)	190
Van Clève	212		
Van der Meulen	212	Walpole	221
Vanloo	91	Warin	199
Varron	7	Washington	299
Vauban	158	Wateau	271

TABLE DES GRAVURES

	Pages.
Plan d'une maison grecque．	2
Maison de Diogène	3
La cabane de Romulus, sur une médaille d'Antonin le Pieux	5
Plan de la maison de Livie	11
Peinture dans l'intérieur de la maison de Livie	15
Ruines du château de Bayard	35
Maison de Jeanne d'Arc, à Domrémy	57
Hôtel de Jacques Cœur, à Bourges	41
Le manoir d'Ango, près de Dieppe	47
Maison natale de Raphaël, à Urbin	59
Maison de Raphaël, à Rome (d'après Lafreri)	67
Maison de Jules Romain, à Mantoue	63
Maison d'Albert Dürer, à Nuremberg	71
Maison de Luther, à Francfort	83
Maison de La Boétie, à Sarlat	99
Manoir de la Poissonnière (habitation de Ronsard)	103
Maison de l'Arioste, à Ferrare	109
Maison de Cervantès, à Valladolid	113
Maison de Shakespeare, à Stratford-sur-Avon	117
Maison natale de Pierre Corneille, à Rouen	131
Château de Mme de Sévigné, aux Rochers	137
Maison de Boileau, à Auteuil	159
Maison natale de Molière, à Paris, d'après le tableau de F.-A. Vincent.	169
Maison de Duguay-Trouin, à Saint-Malo	185
Maison de Rubens, à Anvers	189
Maison de Rembrandt, à Amsterdam	195
Maison de Le Brun, à Montmorency. (Fac-similé de la gravure d'Israël Silvestre.)	203
Château de Voltaire, à Ferney	227
Chambre à coucher de Voltaire, à Ferney	229

TABLE DES GRAVURES.

	Pages.
Vue du château de Ferney.	233
Les Charmettes.	237
L'Hermitage de Jean-Jacques Rousseau.	239
Maison de Sedaine, à Paris.	267
Maison natale de Mozart, à Salzbourg	279
Maison de Gœthe, à Weimar.	285
Cabinet de travail de Gœthe	287
Jardin de Gœthe, à Weimar	289
Hôtel de Beaumarchais, entrée des voitures.	293
Hôtel de Beaumarchais, vu du jardin	295
Maison de Franklin, à Boston.	297
Château de Coppet	303
Maison de Bonaparte à Ajaccio	313

TABLE DES MATIÈRES

	Pages.
Chapitre I. — L'antiquité, maisons grecques, maisons romaines...	1
— II. — Moyen âge, docteurs et poètes............	19
— III. — Moyen âge, les connétables, Du Guesclin, La Trémoille, Jeanne d'Arc, Jacques Cœur...........	29
— IV. — Marco Polo, Christophe Colomb, Fernand Cortez, Jean Ango................	45
— V. — Artistes de la Renaissance...........	15
— VI. — Imprimeurs, érudits, réformateurs, écrivains et savants du xvi° siècle................	75
— VII. — Autres écrivains français du xvi° siècle......	95
— VIII. — Arioste, Cervantès, Shakespeare, Milton......	107
— IX. — Écrivains français de la première moitié du xvii° siècle.	125
— X. — Richelieu, Mazarin, Fouquet, Colbert, Louvois....	147
— XI. — Grands écrivains de la seconde moitié du xvii° siècle.	153
— XII. — Vauban, Catinat, Jean Bart, Duguay-Trouin......	183
— XIII. — Artistes du xvii° siècle............	187
— XIV. — Grands écrivains du xviii° siècle..........	215
— XV. — Voltaire, Rousseau, Montesquieu, Diderot, d'Alembert.	225
— XVI. — Salons philosophiques et littéraires, le Temple...	249
— XVII. — Buffon, Linné...............	253
— XVIII. — Écrivains de la fin du xviii° siècle........	259
— XIX. — Artistes du xviii° siècle............	271
— XX. — Mozart, Haydn, Beethoven...........	277
— XXI. — Gœthe, Schiller...............	285
— XXII. — Personnages célèbres de la fin du xviii° siècle....	291
— XXIII. — Savants de la fin du xviii° siècle.........	307
— XXIV. — Bonaparte................	314

LIBRAIRIE HACHETTE & Cie
BOULEVARD SAINT-GERMAIN, 79, PARIS

EXTRAIT DU CATALOGUE

BIBLIOTHÈQUE DES MERVEILLES
FONDÉE PAR M. ÉDOUARD CHARTON
FORMAT IN-16, A 2 FR. 25 C. LE VOLUME

La reliure en percaline bleue avec tranches rouges se paye en sus 1 fr. 25 c.

André (E.) : *Les fourmis*. 1 vol. avec 74 grav. d'après A. Clément.

Augé de Lassus (L.) : *Voyage aux sept merveilles du monde*; 3ᵉ édition. 1 vol. avec 21 grav. d'après Sidney Barclay.
— *Les tombeaux*. 1 vol. avec 31 gravures d'après Barclay.
— *Les spectacles antiques*. 1 vol. avec 25 gravures.
— *Le forum*. 1 vol. illustré de 55 gr.

Badin (A.) : *Grottes et cavernes*; 5ᵉ édition. 1 vol. avec 55 grav. d'après C. Saglio.
Ouvrage couronné par la Société pour l'Instruction élémentaire.

Baille (J.) : *Les merveilles de l'électricité*; 6ᵉ édition. 1 vol. avec 71 grav. d'après Jahandier.
— *Production de l'électricité*; 6ᵉ édition. 1 vol. ill. de 124 vignettes sur bois.

Bernard (F.) : *Les évasions célèbres*; 4ᵉ édition. 1 vol. avec 25 gravures d'après Bayard.
— *Les fêtes célèbres de l'antiquité, du moyen âge et des temps modernes*; 2ᵉ édition. 1 vol. avec 23 gravures d'après Goutzwiller.

Bocquillon (H.) : *La vie des plantes*; 4ᵉ édition. 1 vol. avec 172 gravures d'après Faguet.

Bouant (E.) : *Les grands froids*; 2ᵉ édition. 1 vol. avec 31 grav. d'après Weber.
— *Les merveilles du feu*. 1 vol. avec 97 gravures d'après Dosso, etc.

Bouchot : *Callot*. 1 vol. avec 40 grav.

Brévans (A. de) : *La migration des oiseaux*; 2ᵉ édit. 1 vol. avec 31 grav. d'après Mesnel.

Capus (G.) : *L'œuf chez les plantes et chez les animaux*. 1 vol. avec 143 gravures et 1 carte.
— *Le Toit du Monde*. 1 vol. avec 40 gravures.

Castel (A.) : *Les tapisseries*; 2ᵉ édition. 1 volume avec 22 gravures d'après P. Sellier.

Cazin (A.) : *La chaleur*; 4ᵉ édition. 1 vol. avec 92 gravures d'après Jahandier.
— *Les forces physiques*; 3ᵉ édition. 1 vol. avec 58 gravures d'après A. Jahandier.
— *L'étincelle électrique*; 2ᵉ édition. 1 volume avec 90 gravures d'après B. Bonnafoux, etc.

Collignon (E.) : *Les machines*; 4ᵉ édition. 1 vol. avec 87 gravures d'après B. Bonnafoux, Jahandier et Marie.

Colomb (C.) : *La musique*; 3ᵉ édition. 1 vol. avec 119 gravures d'après Gilbert et Bonnafoux.

Deharme : *Les merveilles de la locomotion*; 3ᵉ édition. 1 vol. avec 77 gravures d'après A. Jahandier et L. Bayard.

Deherrypon : *Les merveilles de la chimie*; 4ᵉ édition. 1 vol. avec 54 gravures d'après Férat, Marie, Jahandier, etc.

Deleveau (P.) : *La matière et ses transformations*. 1 vol. avec 89 gravures d'après Chauvet.

Demoulin (M.) : *Les paquebots à grande vitesse et les navires à vapeur*. 1 vol. avec 45 gravures.

Depping (G.) : *Les merveilles de la force et de l'adresse*; 4ᵉ édition. 1 vol. avec 69 gravures d'après E. Ronjat et Rapine.

Dieulafait : *Diamants et pierres précieuses*; 3ᵉ édition. 1 vol. avec 150 gravures d'après Bonnafoux, P. Sellier, etc.
Ouvrage couronné par la Société pour l'Instruction élémentaire.

Dubief (Eug.) : *Le journalisme*. 1 vol. illustré de 30 gravures.

Du Moncel : *Le téléphone*; 5ᵉ édition, revue par MM. Franck et Geraldy. 1 vol. avec 162 grav. par Bonnafoux.

Du Moncel et Geraldy : *L'électricité comme force motrice*; 2ᵉ édit. 1 vol. avec 113 gravures d'après Alix, Léger et Poyet.

Duplessis (G.) : *Les merveilles de la gravure*; 4ᵉ édition. 1 vol. avec 34 gravures d'après P. Sellier.

Flammarion (C.) : *Les merveilles célestes*, lectures du soir; 8ᵉ édition. 1 vol. avec 89 gravures et 2 planches.

Fonvielle (W. de) : *Les merveilles du monde invisible*; 5ᵉ édit. 1 vol. avec 120 gravures.

— *Éclairs et tonnerre*; 3ᵉ édition. 1 vol. avec 39 gravures d'après E. Bayard et H. Clerget.

— *Le monde des atomes*. 1 vol. avec 9 grav. hors texte d'après Gilbert et 40 figures dans le texte.

— *Le pétrole*. 1 vol. avec 20 gravures d'après J. Ferat, etc.

— *Le pôle Sud*. 1 vol. avec 35 grav. d'après Thuillier, Th. Weber, etc.

Foveau de Courmelle : *L'Hypnotisme*. 1 vol. illustré de 50 gravures d'après Laurent-Gsell.

Garnier (E.) : *Les nains et les géants*. 1 vol. avec 80 gravures d'après A. Jahandier.

Garnier (J.) : *Le fer*; 2ᵉ édit. 1 vol. avec 70 gravures d'après A. Jahandier.

Gazeau (A.) : *Les bouffons*. 1 vol. avec 63 gravures d'après P. Sellier.

Girard (J.) : *Les plantes étudiées au microscope*; 2ᵉ édit. 1 vol. avec 208 gravures.

Girard (M.) : *Les métamorphoses des insectes*; 6ᵉ édition. 1 vol. avec 378 gravures d'après Mesnel, Delahaye, Clément, etc.
Ouvrage couronné par l'Académie des Sciences.

Graffigny (De) : *Les moteurs anciens et modernes*. 1 vol. avec 106 gravures d'après l'auteur.

Guignet (Ch.-Ernest) : *Les couleurs*. 1 vol. avec 36 gravures et 8 planches en couleurs.

Guillemin (A.) : *Les chemins de fer*. 2 vol., qui se vendent séparément :
1ʳᵉ partie : La voie et les ouvrages d'art; 7ᵉ édit. 1 vol. avec 96 grav.
— 2ᵉ partie : La locomotive, le matériel roulant, l'exploitation; 7ᵉ édition. 1 vol. avec 75 gravures.
— *La vapeur*; 4ᵉ édit. 1 vol. avec 117 grav. d'après B. Bonnafoux, etc.

Hanotaux : *Les villes retrouvées*; 2ᵉ édition. 1 vol. avec 75 gravures d'après P. Sellier, etc.

Hélène (M.) : *Les galeries souterraines*; 2ᵉ édition. 1 vol. avec 66 gravures d'après J. Férat, etc.

— *La poudre à canon et les nouveaux corps explosifs*; 2ᵉ éd. 1 vol. avec 44 gravures d'après Férat.

— *Le bronze*. 1 vol. avec 80 gravures.

Hennebert (Le lieut.-colonel) : *Les torpilles*. 2ᵉ édit. 1 vol. avec 82 gravures.

— *L'artillerie*. 1 vol. avec 79 gravures.

Jacottet (H.) : *Les grands fleuves*. 1 vol. avec 34 gravures.

Jacquemart (A.) : *Les merveilles de la céramique*. Iʳᵉ partie (Orient). 4ᵉ édition. 1 vol. avec 53 gravures d'après H. Catenacci.

— *Les merveilles de la céramique*. IIᵉ partie (Occident); 4ᵉ édit. 1 vol. avec 221 grav. d'après J. Jacquemart.

— *Les merveilles de la céramique*. IIIᵉ partie (Occident); 3ᵉ édition. 1 vol. avec 833 monogrammes et 49 gravures d'après J. Jacquemart.

Joly (H.) : *L'imagination*; 2ᵉ édition. 1 vol. avec 4 eaux-fortes par L. Delaunay et L. Massard.

Lacombe (P.) : *Les armes et les armures*. 4ᵉ édition. 1 vol. avec 60 gravures d'après H. Catenacci.

— *Le patriotisme*; 2ᵉ édition. 1 vol. avec 4 héliogravures.

Lafitte (P.) : *La parole.* 1 vol. avec 24 gravures.

Landrin (A.) : *Les plages de la France*, 5ᵉ édit. 1 vol. avec 107 gravures d'après Mesnel.
— *Les monstres marins*; 4ᵉ édit. 1 vol. avec 66 grav. d'après Mesnel.
— *Les inondations.* 1 vol. avec 21 gravures d'après Vuillier.

Lanoye (F. de) : *L'homme sauvage*; 2ᵉ édit. 1 vol. avec 35 gravures d'après E. Bayard.

Lasteyrie (F. de) : *L'orfèvrerie*, depuis les temps les plus reculés jusqu'à nos jours; 2ᵉ édition. 1 vol. avec 62 gravures.

Lefebvre (E.) : *Le sel.* 1 vol. avec 49 gravures.

Lefèvre (A.) : *Les merveilles de l'architecture*; 6ᵉ édition. 1 vol. avec 60 gravures d'après Thérond, Lancelot, etc.
— *Les parcs et les jardins*; 3ᵉ édition. 1 volume avec 29 gravures d'après A. de Bar.

Le Pileur (Dʳ) : *Le corps humain*; 5ᵉ édit. 1 vol. avec 45 gravures d'après Léveillé et 1 planche en couleurs.

Lesbazeilles (E.) : *Les colosses anciens et modernes*; 2ᵉ édit. 1 vol. avec 53 gravures d'après Lancelot, Goutzwiller, etc.
— *Les merveilles du monde polaire.* 1 vol. avec 38 gravures d'après Riou, Grandsire, etc.
— *Les forêts.* 1 vol. avec 43 gravures d'après Slom, etc.

Lévêque : *Les harmonies providentielles*; 4ᵉ édit. 1 vol. avec 4 eaux-fortes.

Maindron (M.) : *Les papillons* 1 vol. avec 94 gravures d'après Clément.

Marion (F.) : *L'optique*; 4ᵉ édit. 1 vol. avec 68 gravures d'après A. de Neuville et Jahandier.
— *Les ballons et les voyages aériens*; 4ᵉ édit. 1 vol. avec 54 gravures d'après P. Sellier.
— *Les merveilles de la végétation*, 4ᵉ édit. 1 vol. avec 46 gravures d'après Lancelot.

Marzy (F.) : *L'hydraulique*; 3ᵉ édit. 1 vol. avec 39 grav. d'après Jahandier.

Masson (M.) : *Le dévouement.* 3ᵉ édit. 1 vol. avec 14 gravures d'après P. Philippoteaux.

Mellion (Adrien) : *Le désert.* 1 vol. avec 23 gravures.

Menant (J.) : *Ninive et Babylone.* 1 vol. avec 107 gravures.

Menault (E.) : *L'intelligence des animaux*; 6ᵉ édit. 1 vol. avec 58 gravures d'après E. Bayard.
— *L'amour maternel chez les animaux*; 2ᵉ édit. 1 vol. avec 78 gravures d'après A. Mesnel.

Meunier (Mme S.) : *L'écorce terrestre.* 1 vol. avec 75 gravures.
— *Les sources.* 1 vol. avec 38 grav.

Meunier (V.) : *Les grandes chasses*; 5ᵉ édit. 1 vol. avec 38 gravures d'après Lançon.
— *Les grandes pêches*; 5ᵉ édition. 1 vol. avec 85 gravures d'après Riou.

Millet : *Les merveilles des fleuves et des ruisseaux*; 3ᵉ édition. 1 vol. avec 66 gravures d'après Mesnel et 1 carte.

Moitessier : *L'air*; 2ᵉ édition. 1 vol. avec 93 gravures, d'après B. Bonnafoux, etc.
— *La lumière*; 2ᵉ édition. 1 vol. avec 121 gravures d'après Taylor, Jahandier, etc.

Molinier (A.) : *Les manuscrits.* 1 vol. illustré de 70 gravures.

Molinier (E.) : *Les merveilles de l'émaillerie.* 1 vol. illustré de 60 gravures.

Moynet (G.) : *L'envers du théâtre, machines et décorations*; 3ᵉ édit. 1 vol. avec 60 gravures ou coupes d'après l'auteur.

Narjoux (F.) : *Histoire d'un pont.* 1 vol. avec 80 gravures d'après l'auteur.

Perez : *Les abeilles.* 1 vol. avec 119 figures.

Petit (Maxime) : *Les sièges célèbres de l'antiquité, du moyen âge et des temps modernes*; 2ᵉ édit. 1 vol. avec 32 gravures d'après C. Gilbert.
— *Les grands incendies.* 1 vol. avec 54 gravures d'après Deroy.
— *Le courage civique.* 1 vol. avec 29 gravures.

Portal et **Graffigny** (H. de) : *Les merveilles de l'horlogerie*. 1 vol. avec 112 gravures d'après les auteurs.

Pottier : *Les statuettes de terre cuite dans l'antiquité*. 1 vol. illustré de 70 gravures d'après J. Devillard.

Radau (R.) : *L'acoustique* ; 3ᵉ édit. 1 vol. avec 116 grav. d'après Lœschin, Jahandier, etc.

— *Le magnétisme* ; 2ᵉ édition. 1 volume avec 104 gravures d'après Bonnafoux, Jahandier, etc.

Renard (L.) : *Les phares* ; 3ᵉ édit. 1 vol. avec 49 gravures d'après Jules Noël, Rapine, etc.

— *L'art naval* ; 4ᵉ édition. 1 vol. avec 52 grav. d'après Morel-Fatio.

Renaud (A.) : *L'héroïsme* ; 3ᵉ édition. 1 vol. avec 15 gravures d'après Paquier.

Reynaud (J.) : *Histoire élémentaire des minéraux usuels* ; 6ᵉ édition. 1 volume avec 2 planches en couleurs et 1 planche en noir.

Roy (J.) : *L'an mille*. Formation de la légende de l'an mille. Etat de la France de l'an 950 à 1050. 1 vol. avec 30 gravures.

Sauzay (A.) : *La verrerie, depuis les temps les plus reculés jusqu'à nos jours* ; 4ᵉ édition. 1 vol. avec 66 gravures d'après B. Bonnafoux.

Simonin (L.) : *Les merveilles du monde souterrain* ; 5ᵉ édition. 1 vol. avec 18 gravures d'après A. de Neuville et 9 cartes.

— *L'or et l'argent*. 1 vol. avec 67 avec 67 gr. d'après A. de Neuville, P. Sellier, etc.

Ouvrage couronné par l'Académie française.

Sonrel (L.) : *Le fond de la mer* ; 5ᵉ édition. 1 vol. avec 93 gravures d'après Mesnel, etc.

Ternant (A.) : *Les télégraphes*. 2 vol. qui se vendent séparément :
Tome I : Télégraphie optique. — Télégraphie acoustique. — Télégraphie pneumatique. — Poste aux pigeons ; 2ᵉ édition. 1 vol. avec 63 gravures.
Tome II : Télégraphie électrique. 1 vol. avec 230 gravures.

Tissandier (G.) : *L'eau* ; 5ᵉ édition. 1 vol. avec 77 gravures d'après A. de Bar, Clerget, Riou, Jahandier, etc., et 6 cartes.

— *La houille* ; 4ᵉ édit. 1 vol. avec 66 grav. d'après A. Jahandier, A. Marie et A. Tissandier.

— *La photographie* ; 3ᵉ édition. 1 vol. avec 79 gravures d'après Bonnafoux et Jahandier.

— *Les fossiles* ; 2ᵉ édit. 1 vol. avec 188 grav. d'après Delahaye.

— *La navigation aérienne, l'aviation et la direction des aérostats dans les temps anciens et modernes*. 1 vol. ill. de 99 gravures d'après Barclay, Langlois, etc.

Verneau : *L'Enfance de l'humanité* (l'âge de pierre). 1 vol. illustré de 70 gravures.

Viardot (L.) : *Les merveilles de la peinture*. Iʳᵉ série ; 4ᵉ édition. 1 vol. avec 24 reproductions de tableaux par Paquier.

— *Les merveilles de la peinture*. IIᵉ série ; 2ᵉ édition. 1 vol. avec 14 reproductions de tableaux par Paquier.

— *Les merveilles de la sculpture* ; 4ᵉ édition. 1 vol. avec 62 reproductions de statues, par Petot, P. Sellier, Chapuis, etc.

Zurcher et **Margollé** : *Les ascensions célèbres aux plus hautes montagnes du globe* ; 5ᵉ édition. 1 vol. avec 39 gravures d'après de Bar.

— *Les glaciers* ; 4ᵉ édition. 1 vol. avec 45 gravures d'après E. Sabatier.

— *Les météores* ; 4ᵉ édition. 1 vol. avec 23 gravures d'après Lebreton.

— *Volcans et tremblements de terre* ; 5ᵉ édition. 1 vol. avec 62 gravures d'après E. Riou.

— *Les naufrages célèbres* ; 5ᵉ édition. 1 vol. avec 30 gravures d'après Jules Noël.

— *Trombes et cyclones* ; 2ᵉ édit. 1 vol. avec 42 gravures d'après A. de Bérard et Riou.

— *L'énergie morale*. 1 vol. avec 15 gravures d'après P. Fritel et A. Brouillet.

www.ingramcontent.com/pod-product-compliance
Lightning Source LLC
Chambersburg PA
CBHW071621220526
45469CB00002B/425